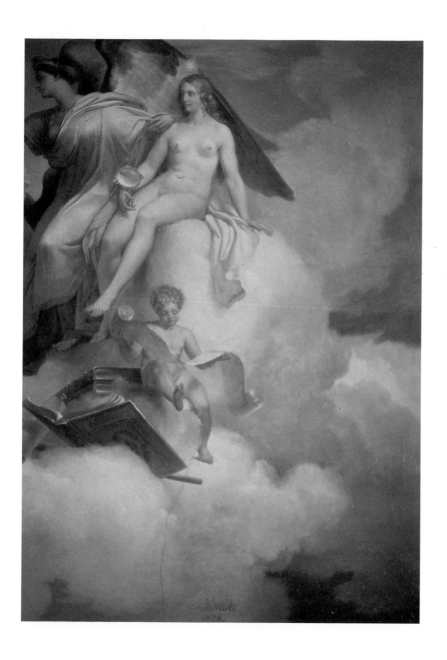

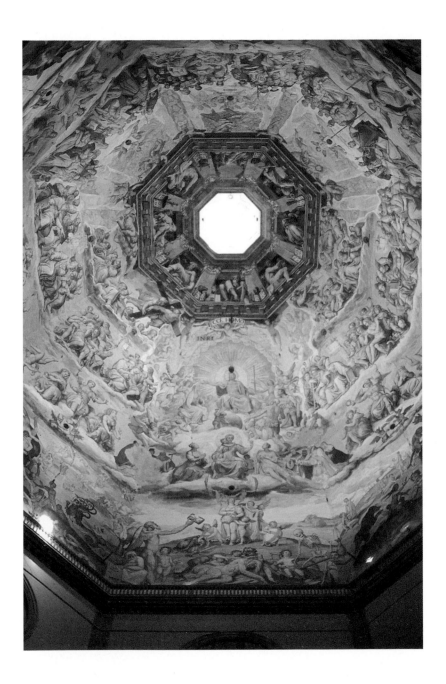

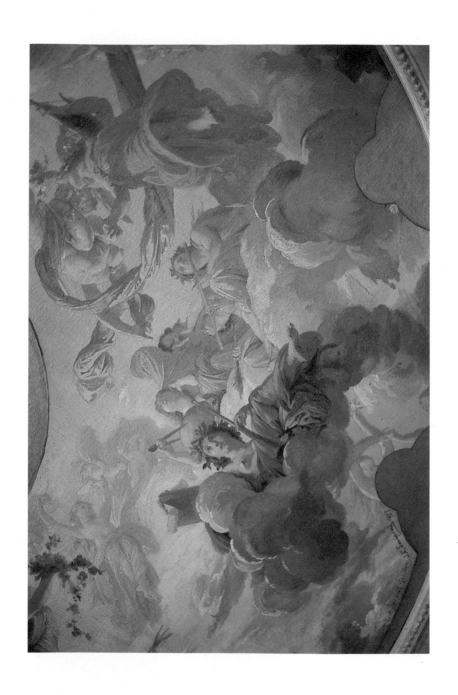

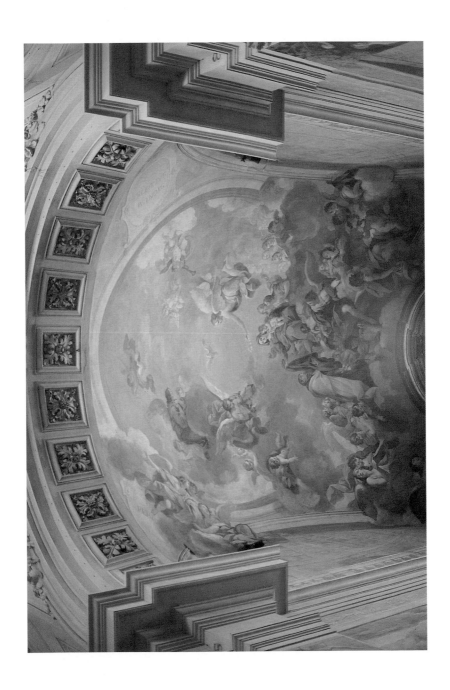

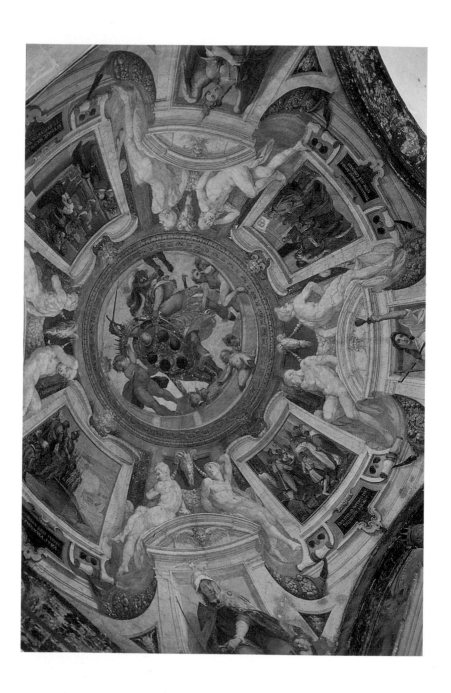

雲的理論
——為了建立一種新的繪畫史

Théorie du nuage

Pour une histoire de la peinture

Hubert Damisch◎著
董強◎譯

「繪畫就像是地獄織出的畫布，是曇花一現、並無太大價值的東西。假如我們把畫布上那薄薄的一層油料拿掉，就再沒人會對它感興趣。」

<div align="right">

——雅各布・達・彭道爾摩（Jacopo da Pontormo）

〈致本內笛多・瓦爾奇（Benedetto Varchi）的信〉

1548 年 2 月 18 日

</div>

當代文化思維@rt叢書序

　　文質貌然的東方文化在二十世紀末的今天，面對世界文化和學術儲備並將開展於下世紀的綻放，如何更深自惕勵湧勢地邁出締造一個思潮澎湃的新紀元？如何能如牟宗三等諸先學（傳承於中國文化一隅宭宭的新儒家）要中國文化在傳統本源與西方脈絡交織中有其位階？中國文化已有很長一段時間類似於一種其實質比較是侷限於近親繁殖，一種傾向封閉性之區域化本位思維模式，縱有「中學為體，西學為用」……等等泛起興革之波濤，然仍拗不過那悠久亙古的平靜湖海。而此刻的我們的文化文質、思維模式……仍得強進地參與（中心）全球化之多元主體思想之實質進程的基調對話。當下的「東方」已有新的拜物式族語；悠久亙古的說說囈語？或是十幾億人中就幾十個人唱唱戲？非關主流，也不是一種正統敘述言說，而是如何基架在我們的積澱文化從而蓄勢創造，就如許許多多的盛世文化般，異質文化實質深入鋪展之交流、衝擊，迸發巨碩能量。

　　我們可畫地自限駐足頓腳，我們可因區域環境約定俗成思維而莫名因循舊規不思真正銳變創造？是就東方書寫再現之形象因由？是因為中國式主體思維之蠻性本質？還是其不證自明象徵系統之惰性？農、經、政型態深刻烙印的生活基層……。

　　自當耐心去梳理現、當代西學脈絡，辨析其複雜的進程，透析各種觀念學門之體系內碼，並進而把握它們進程織出的知識系譜學，社會結構功能性展現與意識形態的座標。更具體地，即礎

立問題標向之軸心，為問題範疇畫界，建立自己的問題史框架。並著力於新思維之字鑰——行李箱、知識論述和文化思維表述形式，找到其現實在場的方位及其體系系統之意識形態立場，以作為初步理論的鋪墊。

我們最近常說的！台灣主體性文化如何能礎立？就我們的發展進程，我在此再提出幾個供大家探討的課題。

一、台灣在地文化是沒有西方資產階級美學機制所呈之現實在場，而去投射、參照西方文化形式；十八世紀末、十九世紀下半葉西方唯美主義已全面化之現象，它與之前的資產階級美學機制之間的差異，是由於它是一種脫離資產階級社會的強化作用。台灣沒有西方資產階級美學系統及其進程，然而我們常冀望藝術再現現代化，但我們的再現內容訴求中卻又有逆向導向。若更深入此問題，我們不應再毫無意識於文化藝術體制自主形成與作品內容中作品自主化之間的非同時性、非同質性所導致的差異之進程脈動。此逆向問題不在於對西方文化形式參照之誤解或誤差，也不只是關於作品型態如何，但是關於藝術體制、文化政治，很明確地我們有一急迫性來深入究竟它，因為常常是文化本身以外先有一潛謬。因此因由，在文化藝術實踐機制自身，或許此刻我們得思考是否有必要持批判此潛謬的前衛屬性並具現代性意味之立場？

二、台灣文化狀態、藝術生態、展呈型態、文化政策如何能有一鉸鏈機制而更投注、標向創造？

三、台灣文化藝術實踐現況是不是參照西方傳統或新媒體模塑出來的擬像表記來看待西方當代文化藝術實踐？

四、首先我們得明確地告訴我們自己，沒有單純存在的事實

或簡單現成的起點論述文本，而應立基於現世和附著於物理環境上來思考台灣主體性文化礎立策略之位置基架構成：

1.知識系統系譜考古。
2.批判思維內容所依循的固有參照模式及研究所依賴未經檢驗的先設。
3.西方應該是一重要對話對象而不應該是粉飾之上層建築。

是新時代脈動驅使著新思潮，掌握時代脈動思潮，礎立文化思維圖式，給思維主體有一思維模式概括圖式判準基架，形成透析新生活實踐之新思維。若此，當下時代性：

一、除了理性思維外，形象思維更顯明其應有之位階，當然在我們的地球村影像資訊媒體時代，它不再只是傳統圖畫性質之形象思維；關於文化實踐之再現事實，在哲思領域從柏拉圖（Plato）的影子劇場、黑格爾（F. Hegel）的暗夜中都是單色（黑）、萊布尼茲（G. W. Leibniz）的存有萬花筒金字塔……藉由聲響形象指涉，到結構主義也由索緒爾（F. Saussure）之語言學引入運載（造形藝術）形象特質標向一種共時、實踐先在之「完整的事物」，即它是不同於言語、文字的系統編碼與句法般的步階建構、歷史線性描述的形式條件，來對其做出完整性的闡明。諸如，李維史陀（C. Lévi-Strauss）常透過藝術造型這稜鏡來解析研究，如形符（象徵）及其拆半表現（dédoublement）問題。巴爾特（R. Barthes）許多有關藝術的著作中，《靈敏與遲鈍》（*L'obvie et l'obtus*）這本書透過藝術形象談及戲劇的布萊希特（德人，B. Brecht）、電影的愛森斯坦（蘇人，S. M. Eisenstein）及畫家馬凇（法人，A. Masson）、塞·湯伯利（美國，Cy Twombly）等，來

論其符號學的三層意義（sens）。傅柯（M. Foucault）除了馬內（E. Manet）的圖在其論述中成為呈現一種水平—垂直、正面—背面對立，上演著一種哲學言說外，在《這不是一根煙斗》（*Ceci n'est pas une pipe*）一書中，他也以畫家馬格利特（比利時人，R. Magritte）的作品，形符（象）與文字的關係，由文字畫（calligramme）來演論隱跡紙本（palimpseste）的「對話的藝術」（L'Art de la conversation）。另外，如德勒茲（G. Deleuze）在電影的時間／影像為一晶體的論點上，來申論這個晶體，也由培根（F. Bacon）的畫鋪展其觀念軌跡以達到他的：「哲學（如同藝術家）是為了創造觀念」。李歐塔（J-F. Lyotard）選擇《對話》（*Dialogue*）來使藝術家布漢（D. Buren）……等的作品挪近哲學。德希達（J. Derrida）在《畫中眞理》（*La peinture en vérité*）中也都有所著墨環繞著繪畫族語；在接受調理的公認意義上之書寫（理性中心範疇）充當了受抑制的原書寫的一個再現性標誌，那種必不可免的調理、抑制及其再現之表達之形式與規律必要性……。當然上述現象在吉爾森（E. Gilson）的《繪畫與實在（性）》（*Peinture et Réalité*）裡也提到一種說明，今天關於思想問題，繪畫不再需要一種「哲學式的」引言來導入，而是「繪畫的」（更趨向共時、實踐優先、理性中心範疇之另類思索）引言來導入「哲學」[1]。我們也沒有忘記班傑明（W. Benjamin）之機械複製影像，雖然機械人為造做的人格使光暈（aura）褪逝，但肖像攝影卻仍是整個照相術的焦點，它具備一種對曾在、曾是之眞實時間逝去的人有深刻留痕的回憶，對這種回憶的魔力，照片的崇拜價值提供了（傳統圖畫）形象崇拜的最後一個庇護所。維希留（P. Virilio）由速度切入來探討有關技術科學化之可視、不可視。

布希亞（J. Baudrillard）不再是馬克思（K. Marx）體系之消費影像思維，或數據文化，它是國際運動而不再是傳統媒體型態，（尤其）是年輕人集體的新媒體溝通形式，它開啓了新的溝通空間，是社會、文化、政治、經濟等等各個層面具有待開鑿探勘的潛在性……。

二、或許一種新書寫學式但不再是書寫專擅之理性中心；我們常以講軼事般之文學式的修飾辭來佯裝藝術實踐創造就是不可說的靈性、不可知的混沌，感覺（直觀的）似乎與理智（意謂的）一直有著二元論詰難。然而就傳統……到今日後結構主義之德希達所謂結構系統內之動能在系統外再現，這是理性中心結構性運作之機制，本來就有此一外部系統化，而不是後者非得直指核心或起源，如結構主義至後結構主義進程之思維形式主軸：書寫，他視其爲危險之外加物，是進行式之差異的延異，是展緩、延遲機制之進程之呈現，而此呈現將一直是非原初實體，此外部化之現存也傾向於理智的，是記號、痕跡與身體、語音兩個表達系統之微調秩序，而只要能拋開理性中心範疇，棄置它們不證自明的暗示，由此書寫學式開啓新里程，就如科技書寫——文字檔案。

三、技術科學化：科技高度發展使技術系統成爲社會之「新的座標系」，即論證了不斷合理化與制度化的關係。並明確提出了在後資本主義社會中科技進步本身已經成了哈伯瑪斯（J. Habermas）所謂的第一生產力的觀點。階級差異及其對抗、意識形態所起的社會功能與馬克思當年所說的直接生產者的勞動舊型態是不能相提並論。它已由一種意識形態轉向技術統治論——技術科學化型態產生的第一位生產力之統治合法化基礎的意識。

班傑明在此論軸上即是由瓦雷里（P. Valéry）論藝術片段之

引言開啟（《啓迪》一書中之機械複製篇）：「早在那些與目前
大不相同的時代裡，我們的藝術就已經得到了發展，它們的類型
和功用也已確立，然而那些造就這一切的人們駕馭事物的活動能
力與我們相比卻是微不足道的。我們技術手段的驚人增長，它們
所達到的適用性和精確性，以及它們正在製造出來的理念和習慣
使得這一點變得確切無疑：在美的古代工藝中，一場深刻的變化
正日益迫近。所有的藝術裡都有一種物質成分，對此，我們既不
能像往常那樣去思考，也不能像往常那樣去對待；它不可能不被
我們的現代知識力量所影響。過去二十年裡，無論事物、空間或
是時間都已不是那種追憶的時代流傳下來的東西了。我們必然會
迎接一場偉大的創新，它將改變整個的藝術技巧，並因此影響到
藝術自身的創造發明，甚至帶來我們藝術概念的驚人轉變。」在
此社會科技高度發展之機械複製大量傳播，新媒體造就的加速，
相對地也促使波特萊爾隱跡紙本式的透明積澱片段的分類、歸檔
命名、整序、遲緩延異思維漸趨消逝[2]。在資訊媒體時代，網路
族們所「消費」的是X、Y世代式的。另外，生物科技從控制生
育、性別選擇、生命秘密的DNA解碼、基因的篩選改造、器官
的複製應用、創造新的生命物種、人之心智複製獲得突破直至複
製人，「末世代」及「後末世代」將呼之欲出，即人之自然律的
生命傳衍模式被顛覆，生命個體存在的自然時間序列不再有一定
貫時律，隔代且是數代的個體同時在一個同世代共時成長或是數
個同源的複製生命個體同時存在，甚至這些「人類」有些部分是
經過人為植入部分構造的。「末世代」及「後末世代」即在人類
認為他們已有能力去改變自然原有的狀態，創造出更屬於人為的
完美生命型態，自然律之生命演化、傳衍生存之原有模式已到了

一個極致的狀態，當然也將一直伴隨著個體生命之自主意識、生命價值之物化傾向、社會人倫學之激辯……。[3]

　　以文化藝術為主軸所提出的「當代文化思維@rt 叢書」，是冀望透過當代哲思人文領域此核心，能使文化藝術實踐範疇形成一之內、之外的環扣鉸鏈運作機制。既是奠基在實踐範疇原體，那麼我們思密精選的「當代文化思維@rt 叢書」中不論是哲學原理、知識論、新科技媒介之看待，還是文化藝術範疇自身，它們將給我們一個範例，它們都將是由其內系統來思考其結構，其脈絡系譜或其遺傳學之造型屬性，一種礎立於事實、事件、物理向度的思維模式，及其能動投射之再現後設的規範下體現藝術本質的整體性，而不在諉於修辭話語文飾。當然經由這些如同外部情況屬性的相關思潮之介入，它們因此將更能在既有的領域引起創造性之變革。

　　所以在我們的企劃中將先以文化藝術相關人文哲思為主、為中介，再試圖將其擴張成應是的文化思維。「當代文化思維@rt」在物質利欲薰心的時代，它是一種強進參與，介入於可能開啓人之存在大地上實踐之力。所以這套叢書主要的重心是實踐質地之力的文化藝術方面之當代思潮，而時序上以二十世紀著作、作者為主，尤其國內急需追趕步伐，以期具有能與全球化中心之所謂「西方」有一同質、同步之思維內容對話之基調。我們也知道有關西方傳統經典、現代性巨著在國內還沒能有長期且有系統的引介、沈潛深入，那麼我們如何能直接跨過，逕入當代時序及其性質？有此如上述之考量，所以叢書將有部分著作談及二十世紀以前內容，必然地也是有其學術思想脈絡承接性之必要因由。當代並非根據歷史學的分期，也非時序之形容詞性，我們更不會因為

流行或顯學掛頭而加諸國內混淆時序含其質性之現代、當代等之與本原不相符的詞性，此當代是時序內容性質之必然。由此「當代文化思維＠rt」雖然不是一個範疇明確、意涵明晰的概念，但是在此確切地它將是相關於近數十年最重要之文化藝術哲思；諸如藝術實踐範疇、美學思維、哲學思潮、媒體介面、人文社會生活型態範疇之學術趨向。

　　為了能符應新時代脈動，能忠實引介當代思潮之精華，我們特別邀請台灣海峽兩岸多位學者專家參與撰譯工作，除了請專攻相關該領域的學者擔任外，且要求應視原文閱讀來進行譯作為必要，因為傳譯總難免有誤差，談結構主義、後結構主義而不懂法文，談普普藝術而不懂英文，在學術要求上難免對其質地有所質疑，我們慎重其事是因為我們知道好的譯作即具有學術價值，我們更希望它在實質內容與形式規劃皆能呼應我們上述宗旨之意圖。

　　「當代文化思維＠rt」是以深入西方學術軸心內裡的系列叢書為主軸來編譯。我們就如其他為此理念奉獻心力的同道；是為了儲備人文精神能量是台灣文化主體性架構內容中重要之必需，更是大家引領期待已久的既精緻且具深度的社會、文化建構養分。希望這點點單色暗夜之螢光能多給我們體認自然、人文之燦爛繽紛，也企盼將有更多社會好深思之文化人能駐足參與其中，從這微不足道的舉動中尋得一絲絲開啟迎向遠大未來的可能。

　　這套叢書能順利出版是很多文化界可敬的朋友共同努力的成果，其中最令人敬佩的，是這些影響著我們如何看待事物如何思維的著作、作者、譯者，還有出版公司及其工作群，若非大家的

努力必無目前文化尖兵「當代文化思維@rt叢書」在今日台灣挺進二十一世紀破曉之際的發行。

義千鬱

註 釋

[1]參見義千鬱，《繪畫物語》，台北：揚智，1996，頁6-10。

[2]此閱讀形式不同於深入參與思考評析等傾向主體能自主掌握其運用期間之線性時間，因此當我們看電影的時候，我們已不能進行上述活動，也就是說我們不能思考自己到底在思考什麼了！運動加速的視覺閱讀當下取代了思想。

[3]參見陳志誠，《台北—巴黎：複式世代》，台北市立美術館，1999，頁9-10。

撥開《雲的理論》的雲霧（代譯序）

　　余伯特・達彌施先生是一位在法國藝術批評界聲名遠播的人物，他在漢語文化圈內的陌生，主要是由於他的行文比較晦澀難懂，而令譯者們望文生畏。但任何一位研究西方藝術、探求現代藝術的跨世界性對話的研究人員及藝術愛好者都不能忽視他的作品。

　　達彌施先生對西方藝術史批評的最大貢獻就是將藝術史與科學思想史有機地結合起來，成為西方現代藝術批評思潮中的一道主流。《雲的理論》一書是他的成名作。它體制宏大，觀點明確，立論新穎、敏銳而具有革命性，實為西方批評界風行的「主題性」研究中的佼佼者。

　　在西方求過學，又聆聽過西方教授指導的學生都知道，「主題研究」是最為有效、最能夠有成果的一種方法，正如網撒得大，終能捕到魚。但難度也極大，難有好成果，易得泛泛之論。它要求立意高、求證精，非知識淵博者難以勝任。散佚在整個西方思想史中的作品，尤其是古文獻，是重要的參考資料。達彌施先生精通古希臘文、拉丁文，兼通歐洲各國重要文字，義大利文的掌握跟法文一樣好，英文與德文有極高造詣（事有湊巧，本書中譯本出版之時，英譯本正好同時付梓。達彌施先生親自細心地校對了英譯本全文，並謙遜地得出了英譯本許多地方比法文原版更為流暢的結論！他再三強調自己不懂中文是非常可惜的事。相信他若懂漢語，必會親自校對此中譯本）。

　　本書圍繞著帕爾瑪修道院中的一幅穹頂壁畫，層層展開，對科雷喬的大膽創新之舉進行了更深的探討。作者列舉了歷史上對該壁畫的種種貶褒不一的評論，指出陳舊的藝術史分法，如風格、趣味等說法，已經無法令人滿意地解釋這麼一個複雜的、貌似矛盾的、涉及面極廣的現象，而當時在西方，特別是在法國方興未艾的符號學理論，則爲他打開了全新的思路。「不斷地提出問題，這才是我最感興趣的。一部藝術史之所以能夠不斷翻新，正是因爲人們不斷地提出新問題，提出新的解讀」，達彌施先生在接受譯者採訪時就這樣強調。這位世界知名的喬托專家（《大不列顛百科全書》中「喬托」辭條即由他執筆撰寫）從不以權威自居，而對東方藝術特別是中國畫論的愛好，使他的視野明顯廣於同時期的西方藝術批評家，眞正走出了歐洲文化中心主義的誤區。這位法國社科院的研究員在退休之後，生活在美國與法國，對現代藝術、特別是現代攝影藝術的關注，使他寫出了一大批關於攝影的評論文章，忠實地深化了符號學批評方法。

　　本書第二章起開始創立作者的批評理論體系，同時對西方藝術史的整個進程進行溯源。第二章的整個氛圍是中世紀的。作者以此開始了他關於符號與表現的理論體系的建立。不管是蘇爾巴蘭的神秘畫還是文藝復興前期對未來透視思想的創立起影響的「拼貼畫」，中世紀的繪畫向戲劇借取了多種因素。從戲劇與繪畫這兩種獨立又相互滲透的藝術種類的千絲萬縷的關係中，達彌施先生得出了在表現體系中符號可以相互轉移，並在各個不同層次上繼續起作用的理論，從而超越了簡單的風格、時代，以及「借鑑」、「歷史沈澱」等非理論性的模糊概念，爲藝術史研究的科學性奠定了理論基礎。

　　在第三章中，達彌施先生進一步提出了「繪畫的句法」這一說法，對繪畫進行書寫式的解讀。此說與德希達先生的《書寫學》遙相呼應，但更爲具體。爲了驗證這一說法，作者再一次到歷史長河的遺產中尋找範例。喬托參與繪製的阿西斯的關於聖弗朗索瓦生平的壁畫系列顯示了繪畫中「手勢語」的重要作用，正如在舞台敘述中一樣。但作者之意不限於此。關於繪畫的書寫性的探討，使他進一步對西方整個繪畫體系的基石——透視問題提出了決定性的批判性意見，而「雲」作爲繪畫符號的重要性也就顯得無比重要、無比珍貴，因爲在著名的布魯耐萊思奇的關於透視的實驗中，雲恰恰成了無法表現的事物，成了立體式透視方法的眞正盲點，從而深刻地揭示了任何體系均有它的陰影，以及不適用性反過來可以確證合理性的辯證思想。這一方法又與英、美邏輯實證主義思潮（如波普爾的思想）暗合，也解釋達彌施先生對美國思想的鍾情。這一部分顯然是全書的精華部分。

　　第四章進一步對「雲」這一脫離了體系的可表現性的因素進行探討，強調「繪畫性」相對於「線性」的優越性。達文西作爲文藝復興時期眞正兼科學家與藝術家於一身的範例，成了最好的佐證。作者特意將達文西關於雲及其他模糊形狀物的心得與灼見分爲兩個部分來講述，中間穿插了葛雷科的繪畫，將物理學與玄學、形而下與形而上的思考結合起來，進一步在當時的科學思想體系（如伽利略的思想）中尋找繪畫思想的進展因素，因而得出了「藝術史上的變革應當像科學思想史上的革命一樣來對待」的精闢結論。

　　最後一章是最富有想像力、最具有啓發性的一章。作者的思路從英國的盧斯金跳到華格納，又從中國古典繪畫躍到塞尚，充

分體現了視野開闊的大家手筆。對中國古典畫論中關於雲的論述的獨到理解，使之成為西方眾多研究中國繪畫的學者的必讀篇章。對於漢語文化圈的讀者來說，這一章反而比較淺顯易懂。一方面我們為達彌施先生對中國古代繪畫理論理解之透徹深感佩服，因為他從中看出了我們平時不注意的細節；另一方面，我們也有保留，因為作者僅以西方某些翻譯介紹中國畫論的文章為憑據，在浩瀚如煙的中國繪畫文本前，不覺有掛一漏萬之感，亦不免偏頗之處，但相對於常見的一知半解的西方學者來說，達彌施先生的觀點可謂謹慎而論證嚴密，頗具理論上的啟發意義。

本書原文語言上極為深奧，而且涉及藝術與科學、哲學思想史知識極廣，譯者自知才疏學淺，之所以有勇氣譯完，是因為在法期間，譯者得與塞伊出版社總裁帕斯卡·弗拉芒先生一家交厚，其父保羅·弗拉芒為該出版社創始人之一。他慧眼獨具，將達彌施這一充滿創新思想的作品出版面市，從而使之聲名遠播。至今提起此事，達彌施先生仍念念不忘知遇之恩。而保羅·弗拉芒彌留之際，得知該書將由譯者譯成中文時，還表示深感欣慰。古來任何創作，皆求四海之內，能有幾個知己。而譯事則為尋找知己提供些許方便，故不辭艱辛。不免偏錯之處，還望方家指正，共同討論。

本譯著在資料查尋方面，得到上海博物館邢曉舟博士的大力支持和幫助，在此深表感謝。

董強

於巴黎梓靜書屋

目　錄

第1章　符號和徵象

1.1. 穹頂壁畫群

讓我們開門見山，來看看帕爾瑪（Parme）修道院由科雷喬（Le Corrège）繪製的穹頂壁畫：

1. 《基督升天》，也稱《聖約翰在帕特默斯（Patmos）的基督顯聖幻象》（聖約翰福音使者教堂，1520-1524 年）。
2. 《聖母降臨》（大教堂，1526-1530 年）。被安東—拉斐爾·蒙格斯（Anton-Rafael Mengs）所著的《論安東尼·阿雷格里（Antoine Allegri）即科雷喬的生平與作品》一書譽為可能是同類作品當中，不管是在他之前，還是之後，最美的作品（《蒙格斯全集》，第二卷，第169頁）。

1.1.1. 原則

在科雷喬之前以及之後很長一段時期內的畫家，當他們涉及到封頂裝飾藝術，面對同樣的空白表面時，往往用幻覺的方式，強調和突出建築物本身的特性和鉸接布局——有的甚至於把教堂穹頂、樑柱及天花板等按照畫架上油畫的標準，去分布或安排各種形狀及畫幅。而科雷喬的處理方式則代表了另外一種趨向：即對建築物本身結構的否定，甚至是對建築本身的封閉性進行否定：在精心挑選好屋頂的某處位置之後，畫出一個布景，它的構思讓人感覺像在上面的牆上「打出了洞」，並在一個透過逼眞畫

法畫出的天空上面經營出一個虛構的開放空間（這種方法由蒙泰涅〔Mantegna〕在 1472 年至 1474 年，在芒圖〔Mantoue〕的「夫妻房」的天花板上首次發明使用。我們後面還會談到）。

逼真畫法

在繪畫性建構巧妙地利用了弧形內曲的穹頂內壁上，展開一組環形的構成，或者說半球形的構圖，獨立於建築體本身各部分之間的銜接，形成混然一體的延續的秩序，完全憑藉濃淡遠近透視法和對物體和人體的縮短法而畫出。在聖約翰福音使者教堂裡的穹頂是建在一個位置很低，幾乎位於視野的死角的鼓形坐圈上的。該穹頂坐圈上加蓋頂，並飾有古典式的中楣。使徒們圍成鬆散的一圈，站在一堆灰色的、看上去非常厚實的雲層上，還有裸身小天使加固。在灰雲形成的圓環中間出現了基督的形象，在一道金色光輪的背景前飛翔而行。這個「機器」（此說法源自阿尼巴爾・卡拉奇〔Annibal Carrache〕）看上去跟建築本身的結構毫無關係。建築彷彿在拱底石處斷裂，讓位於一個天空視象。而在大教堂的穹頂上，情況則正相反，使徒們的形象分布在穹頂鼓形坐圈的眼洞窗之間，一個個穩穩地站立在挑簷上。他們的前面是一個欄杆，上面畫滿了火燭台和少年們，成為向天空場景的過渡，整個逼真畫的效果更為加強了，而且兩部分人群的區分顯得非常明顯、一目瞭然：一邊是使徒們，雖然也向天空候望，卻將雙腿紮實地站立在地面上；另一邊則是位於後殿中軸線上、遠在天邊的聖母。她在流光溢彩的輕雲伴隨下忽隱忽現，在她後面，在一個無盡的螺形線圈中依次現出天使、聖人和雲彩（當然必須指出一點，在聖約翰福音使者教堂的穹頂上，也有一個形象是以

挑簷作爲依靠點的，雖然這個形象幾乎隱去，只是從後殿的深處才能瞥見。那就是聖約翰本人的形象，在跪著唱詩[三]）。

描述（引自布爾克哈特〔Burckhardt〕，《指南》，1855 年）

「從 1521 年到 1524 年，科雷喬爲聖喬瓦尼教堂（S. Giovanni）先在左耳堂的門上方小天窗內畫了見到了基督幻象的、英武的使徒形象，然後又畫了整個穹頂。這是第一個被用來繪製大型組畫的穹頂：《光輪中的基督》，被坐在雲層上的使者圍著。整個畫面構成了《聖約翰的基督顯聖幻象》。聖約翰本人則處在壁畫邊緣更下方的位置。使徒們是眞正的倫巴第人的形象，看上去很高貴，身材高大而魁梧。這幅壁畫代表了第一個完全完成的、全面地由下向上的透視例子，在當時及後人眼裡是繪畫藝術出色成就的一大標誌。人們忽略了一點，即在這樣的透視法處理下，人體的哪一個部位占據了近景，而這一與當時大多數教堂穹頂壁畫相一致的主題，即天上的光輪，只能允許對一種更爲精神性的生活的表現。人們忘記了一點，在這種情況下，空間的眞實性效果本身就是對主題的一種削弱，只有那種充分憑藉建築體本身特性並理想化了的構圖，才能喚起一種與題材的重要性相符的感覺。而在科雷喬那裡，恰恰是壁畫中最爲重要的人物，即基督的形象，由於縮短比例的緣故，看上去像隻青蛙；有一部分使徒也是膝蓋都快碰到了脖子。整個繪畫的色彩過渡、明暗變化，以及空間、支撐物和座席的表呈，都是透過畫中的雲層來完成的。科雷喬把雲層看作是有承受能力的物體，團團出現，而且體積明確。在穹頂的一角，同樣層次分明地畫著福音使者和教堂神父們，都是極美的造型，但用了可能過分的縮短比例法，坐在雲層上。米開朗

基羅則將他筆下的男女預言家們穩穩地安坐在座椅上。

「從1526年到1530年，科雷喬終於繪製了大教堂的穹頂；在那裡，他完全沈醉於他自己的方式，處理天界的題材。他賦予一切以純粹外在性的表現，冒藝瀆之險。在穹頂中心（現在已經殘損得非常厲害），基督跑向走在一群天使和雲彩之間的聖母。這一主題與這一刻的選擇本身很有力量：這一批數不勝數、前擁後擠地排成一排、又滿帶激情互相擁抱的天使形象在藝術史中尚無先例。而對於如此一個事件，是否不能帶更大的尊敬態度去表現，則是另外一個問題了。假如是的話，這樣的手足相雜，以致引出了那句著名的譏諷[2]，是不可避免的；因為假設那一幕是真實的場景的話，不可能按別的方法去處理。在這幕場景下方的窗子之間，畫的是凝望著聖母的使徒們；在他們的後邊的一個陽台上，畫著守護神們，帶著大燭台和香爐。科雷喬對使徒的處理應當說是不大符合邏輯的：從他們強烈興奮的心情來講，很難想像他們可以靜處一隅；同時他們所謂的位置也難以讓人信服。讓人極為讚嘆的是那些守護神中的幾位，還有穹頂上的那些天使，尤其是在帕爾瑪四大主保聖人上面的那幾個在穹隅飛翔的天使。這些形象喚起的感覺幾乎是一種沈醉。欣賞以及上去看穹頂壁畫的最佳時間是中午，因為那時光線最好。」[3]

空間／光線：打破透視立體

從「巴洛克」，或者「景致畫的」、「繪畫的」等風格的概念來看——他們的「最大特徵可能就是嫌惡對任何形體的精確限定」[4]——科雷喬的穹頂可以說成了歷史上首開先河的例子：它成為一種藝術的、特別早熟又完善的最早表現之一。在這種藝術中，

義大利文藝復興時期畫家在十五世紀建立起來的透視立體以及封閉式的正交直交的構造空間的準則漸漸渙散。

「他最爲成功的作品，即教堂內壁的繪畫，在藝術中展現了一個對空間的全新的感覺，面向無垠：外形被稀釋了，讓步給『景致如畫』的最高表現形式，即光線的魔力。他的主旨不再是尋找一個準確的立體比例，在一個具體空間的長、高、深之間找到一種和諧的關係：『景致如畫』風格考慮到的首先是照明的各種效果：或者是深不可測的一片黑暗，或者是從穹頂上端隱隱處落下的萬點明光的魔術一般的感覺，或者是從幽暗深處漸漸過渡到越來越強的亮度等等，都是這種風格用來使我們著迷的手段。

「文藝復興時期繪畫習慣使用規則均勻的光線去照明，所以不得不用一個封閉的、正交直交的方式去表現空間。這一切在科雷喬那裡卻好像消失在非確定性的無窮之中。人們不再想到外在形式：從任何角度，眼光都被引向無窮。祭壇的背景消失在主祭壇的金色建築的燦爛中，融入輝煌一片的『天光』之中；位於兩旁的幽暗的偏殿讓人無法看清東西。但在頂部，原先是用平平的一塊天花板蓋住了整個平和的空間，在這裡卻出現了一個巨大的筒形穹頂，或者可以說連頂也沒有了，因爲它太開放了：一片片雲彩上下升騰，一群群天使結隊而行，一派天光映徹穹宇。隨著畫面的展開，目光和神思都升向了深邃而無垠的天際。

「要知道，這些給予了裝飾以無限力量的效果，只是在巴洛克風格的晚期才真正出現的。但是新的藝術的最有說明性的兩個特徵，即空間和光線的狂歡，卻在最初就不可抑制地呈現出來了。」[5]

1.1.2.　科雷喬的特殊重要性

藝術史家諸如沃爾夫林（Wölfflin）或者是里格爾（Riegl）（還有更早的布爾克哈特）之所以在帕爾瑪修道院的穹頂畫上，看出了被他們最早稱爲巴洛克系列風格的始作俑者，並不僅僅基於風格學的分析。在這種風格中，雲彩和雲層占據了畫面布局的全部，有時甚至溢出景框，直至建築周邊的部分。這種師承關係其實還有許多歷史上的佐證，是被許多人所感覺到了的。

作用力

「您向我如此高度地讚美了那大穹頂的壁畫，說它是多麼多麼美，我禁不住心儀，就親身前往了。直到現在我依然被這如此龐大的機器所震驚。各局部是如此的協調，從下往上是那麼好看，又是那麼嚴密，同時又有那麼多胸有成竹的判斷，那麼多的雅緻，那色彩眞正稱得上是肉體的本色！我眞的感到，不管是蒂巴爾迪（Tibaldi），還是尼高利諾（Nicolino，即尼高拉·德·拉巴特〔Nicolo dell'Abbate〕），甚至包括拉斐爾本人，容我斗膽一言，都不值一提了。」[6]這些話摘自年輕的阿尼巴爾·卡拉奇在1580年4月10日寄給他堂兄路易的信，充分說明了科雷喬的壁畫藝術特別是他的大穹頂裝飾藝術在後來的波倫亞畫派的大師們眼中的重要性[7]。「拉斐爾本人也不值一提了」……那是因爲「品味」在這裡顯得高於一切。對博採眾長的大師們來說，這種品味是極其重要的。直到兩個世紀之後，蒙格斯還認爲這種「品味」是科雷喬藝術中最重要的一面，並追隨奧古斯丁·卡拉奇

（Augustin Carrachin）的說法，將之與拉斐爾素描的「表現」以及提香色彩的「真實」三者並提。

　　但對一個十八世紀的人來說，什麼叫品味呢？難道不就是跟物理味道（如一道菜的滋味）一樣，一件欲使眼光產生愉悅感的物體對視神經的作用力？按蒙格斯或沃爾夫林的說法，這種「作用力」本身就可以看作是某種風格或個人的「手法」[8]。我並不是想說卡拉奇兄弟當時也是這麼看的，儘管在畫院中，某種把人體美只視為是完美的一種外在體現的柏拉圖主義總是跟感官派並存。就帕爾瑪修道院的穹頂而言，重要的是阿尼巴爾·卡拉奇認為必須區分幾樣東西：細節部分的布置、整個「機器」的透視安排，以及個人的判斷、雅緻、色彩的質地——也就是所有被後來的蒙格斯用「風格」或「手法」等稱謂來指代的東西[9]：對蒙格斯來講，對照這些因素有助思考「作用力」如何運轉，以及風格（我們當然要問這風格是否僅僅屬於製作層面）和作品的結構（即「各局部如此協調的機器」）之間的關係。

模式／系列

　　假如尋根求源有一點意義的話（意義肯定是有的，但也許不是人們想像的那一個），至少有一點是清楚的，我們所面對的是為眾人所公認的、享譽已久的一種幻覺式裝飾繪畫，排場宏偉，驚心動魄，這種方式被批評家命名為巴洛克風格的典範。而這種風格在羅馬直到科雷喬去世之後至少一百年才正式確立：出現在眾多的穹頂、弧頂、天花板上。其中最突出的代表有聖安德烈·德拉·瓦勒（San Andrea della Valle）的蘭佛朗哥（Lanfranco）繪製的穹頂（《降臨》，1625-1628年）；在巴比麗尼（Barberini）

宮殿裡彼埃爾‧德‧高爾通納（Pierre de Cortone）繪製的天花
板，在耶穌大教堂頂上由巴奇西亞（Baciccia）繪製的弧頂（《基
督名望的大勝》，1672-1683 年），以及波佐（Pozzo）神父繪製的
聖依涅斯（Saint-Ignace）的弧形頂（《耶穌會的大勝》，1691-
1694 年）。這些繪畫裝飾的共同特點是在一片雲蒸霞蔚的天頂
上，出現一個聖母，一個聖人，一個家庭，或者是整個宗教團體
的「金光」或者「勝利」[10]。

障礙

　　現在我們已經知道卡拉奇兄弟對科雷喬的「機器」的讚賞。
然而，在法爾耐斯（Farnèse）長廊的穹頂上的裝飾（1597-1604
年）正好與此相反，完全與帕爾瑪的穹頂上的連續統一的秩序以
及由下而上的透視法背道而馳：科雷喬從1520年起就根據觀眾與
壁畫之間上下視覺關係來確定天穹上的投影點，而卡拉奇兄弟，
在下一個世紀的前期（再看彼埃爾‧德‧高爾通納的例子，他在
瓦里切拉〔Vallicella〕的小教堂上畫下壁畫已是下一世紀中期的
事了），仍然使用「四方框」的威尼斯透視法，在一幅或數幅畫
上運用架上畫的畫法，依然使用平面透視。但他們把畫分布在穹
頂或天花板上，讓地平線好像跟牆面旋轉了90°，任何一個想研
究這樣一組畫的人就不得不做視力上的體操（按沃爾夫林精闢的
說法，這是屬於整個裝飾的結構安排的：「米開朗基羅明快、簡
潔的建築結構的布局被犧牲了，就是為了鋪陳開無窮的繁複，讓
人很難一眼看清穹頂上所有的畫面，觀眾的眼睛很難在它難以整
體把握的畫面前得到片刻的休息；畫面重疊，給人這樣一個目不
暇接的感覺，好像總可以推開一個畫面，讓位於別的畫面，直至

無窮：在每個角上，都展現出一個通向無限虛空的視角。[11]」）

科雷喬採用的解決辦法一看上去便顯得更為「自然」，至少是更同質、更協調，不那麼矛盾，各個部分都是建立在一個統一的原則上（而不僅僅是在各個角上）；然而，由於一種特殊的歷史障礙機制——本書同時也致力於弄清這種機制——一直要等到一個多世紀之後它才在羅馬真正站住腳跟，並以羅馬為基地，傳到歐洲其餘各地（當然也有人在十八世紀說科雷喬本人的穹頂畫法也是向一個老畫師學的。這位畫師的一幅畫在羅馬的聖使徒教堂裡。這樣的爭論在藝術史上是屢見不鮮的[12]）。將這種畫法引入羅馬的盧德維柯・奇高利（Ludovico Cigoli）是佛羅倫薩畫家[13]，又是伽利略的朋友——後面我們還會提到——一直定居在羅馬。他有過帕爾瑪之行。1625 年，在經歷了一場激烈的、但與本書無關的爭論與敵對之後，聖安德烈・德拉・瓦勒的教士們也作出決定要「他們」的穹頂，他們就求助於一個帕爾瑪畫家——喬瓦尼・蘭佛朗哥，根據貝洛利（Bellori）的回憶，這位畫家曾到科雷喬的城市小住。期間，他曾經做了一個教堂穹頂的模型[14]，然後他到那不勒斯，在同類建築壁畫中出類拔萃（如新耶穌教堂穹頂〔Gesù Nuovo, 1635-1637 年〕等等）。至於巴奇西亞（即喬瓦尼・巴蒂斯塔・高利〔Giovanni Battista Gauli〕），因為在耶穌教堂的穹頂上畫了《基督名望的大勝》而聲名大噪，被看作是穹頂裝飾的主要大師之一。他在畫那著名的穹頂的幾年前，在阿哥納（Agone）的聖阿涅斯（Sant'Agnese）的後殿工作時，曾專程去了一趟帕爾瑪修道院，去體味科雷喬的穹頂畫法[15]。

1.1.3.　詮釋窗

　　儘管人們對科雷喬的穹頂從一開始就讚賞有加，但他的作品在藝術史上占的位置依然是謎一般的，因為真正明顯以他為師的最早的羅馬作品是在一個多世紀之後才出現的。由於一直對這一點不明確，人們往往疑惑，在上世紀末，到了繪畫藝術上全面出現革命的時期（甚至到了塞尚、秀拉和德國印象派時期），維也納學派最傑出的代表，第一位真正重要的藝術理論家阿洛伊斯‧里格爾（Aloïs Riegl）也接受了布爾克哈特的說法，認為科雷喬這位外省藝術家是義大利文藝復興時期所有畫家中最為現代的一位[16]。本章旨在闡明為什麼科雷喬的作品，在一場持續至今的理論對立的中心，作為參照點及範例，成了一種詮釋窗，由它可以引發出所有的對這些作品的不同詮釋（讀者本人也可以穿越螢幕，去掉詮釋窗和收到的文本，換上自己的詮釋窗、自己的文本）。

概念

　　司湯達的趣味也是屬於十八世紀的（跟蒙格斯一樣）。他認為科雷喬的壁畫「美極」了，而且因之「感動得淚流滿面」[17]，但里格爾呢？這位批評家在他的批評體系中給予科雷喬極高的地位，並不僅僅因為這位畫家的某幅作品是一種新的藝術形式的起源，甚至典範（「巴洛克」藝術，甚至如布爾克哈特所說，包括「洛可可」藝術[18]），而這些批評家當時又正在絞盡腦汁去定義這種新的藝術的概念。科雷喬的作品在他眼中還有另外一層意義：

在連接藝術的客觀極（即事物與人物是「如實」表現出來的，還停留在觸覺階段，停留在直接表現作品的物質表面上）與主觀極（即主體的視覺在遠處看它們的情況下展現的三度空間）的軸上，以及在區分觸覺表現與視覺表現上（根據里格爾的觀點，這種矛盾代表了整個西方藝術發展，從東希臘古典時代，直到印象派時期），科雷喬的作品占據了決定性的位置。假如說文藝復興是一個從古典式的平面建構向現代空間建構轉化的時期，正是在科雷喬的作品中，才第一次明確而全面地、有意識地從主體的角度去安排畫面。這個主體是從康德的意義上講的，他一開始就把空間作為一種先念的感覺形式接受下來了。

如何以一個系統的角度而不是歷史的角度去看待這個問題呢？確實，里格爾[19]是第一個嘗試從藝術作品的形式可能性條件的角度去分析藝術作品的批評家[20]，他不再進行僅僅強調畫面內容、強調它的能指的肖像學研究，而代之以對它們的形式準則以及對畫面表現的事物表象的構成線條的研究：人物與物體同烘托它們的背景之間的關係，形象以及它們在其中形成秩序的環境，即輪廓、沒影線、陰影、色彩、明暗、縮短比例、濃淡遠近、透視等等之間的關係，我們可以看到的是蒙格斯在他的時代所進行的研究中部分主題研究的在系統化理論上的再版，而蒙格斯當時研究的，是科雷喬的「品味」，以及他對繪畫藝術的貢獻。

我們確實應當回到「品味」這個學院派們當時冠於科雷喬頭上的概念上來，來看清這個概念的內涵，同時弄清楚自里格爾以來的藝術理論在什麼樣的意識形態領域中起作用。假如說「品味」是科雷喬所特有的，是不是說拉斐爾或提香在他們所擅長的藝術中──拉斐爾的素描（表現性、偉大）、提香的色彩（真實），

——就沒有品味呢？學院理論認爲沒有任何一個畫家在所有藝術領域中都擅長，所以科雷喬就特別得到那些善於博取眾長的人的青睞，認爲他爲那兩位藝術大師作了補充：在「偉大」與「眞實」之外加上了一種「雅緻」，人們一般稱之爲「品味」。透過這個詞，指「每個物體特有的、具有決定意義的特性，把一切無用的多餘因素完全排除在外」[21]。但對我們來說重要的是，蒙格斯這樣寫道：這位畫家所獨擅勝場的和諧，「中庸的風格」，以屬於他的主要目的即「娛目悅心」。「娛目」：這就是在蒙格斯看來「品味」的整個作用力的最終目標（「這樣一種風格」），科雷喬是第一位使其藝術所有部分都爲這個目的服務而爲之不遺餘力的人。他繪畫只是爲了「滿足自己的心，完全根據自己的感覺」[22]，因爲「繪畫是透過視覺而悅人的」[23]。

　　不管這其中是否包含感情的因素（「人們說科雷喬特別敏感，柔情蜜意，容易墜入愛河」[24]），蒙格斯在科雷喬的作品中看到的純視覺、純主觀的特徵，與里格爾的說法頗爲吻合[25]，跟里格爾給予這位畫家在現代藝術萌芽時的地位也不謀而合，——因爲現代藝術最強調視覺感受與感覺。

　　但只說這些還遠遠不夠，因爲主客觀兩個極（觸覺與視覺）的對立之所以在里格爾那裡有理論價值，而且使他可以不再僅僅按照歷史順序去排藝術品的重要性次序，那是因爲這種對立引入了一種新的形式分析的準則。一個強調物體或人體的整體性及不可穿透性的藝術更強調把它們從背景中分離出來的輪廓線條，而盡量去掉任何層次起伏感，以及任何縮短法、任何覆蓋法或移遠法，以及任何可以中斷表面的客觀連續性的、或者妨礙在表面上的物體或人體的秩序的具表現力的線條；它的表現方法必定是以

「線性」爲主的，正好與「繪畫性」相對立。而「繪畫性」正是一種把空間本身作爲對象的參照物的藝術的特徵。這種藝術的主題（我們可不能把它跟作品的「寓意」，以及用特有的手法描繪的故事情節相提並論）表現的是特殊的形式在一種自由的、無界定的深度的呈現，強調的是它作爲物體或人體的光源及其空間性。

　　當沃爾夫林重新定義「線性」風格與「繪畫性」風格的主要差別時（即限定／非限定，表面表現／深度表現，開放的形式／封閉的形式，多樣化／單一性等等），他只不過重新拾起了幾年前里格爾已經作出的理論界定[26]，只可惜他的這種做法被後來的學院派簡化爲僅僅是一種純描述性的分類法。然而有一點是無可置疑的，科雷喬的藝術可以看作是「繪畫性風格」的佳例，正好與「線性風格」相對，正如蒙格斯所寫的，科雷喬一直拒絕表現外在形式的簡單直線，並一直致力用明暗手法去減弱輪廓，同時在濃淡遠近透視法上又無人能及，因爲他觀察到大自然從不用同樣的強弱去表現衆多的不同的物體（「因爲在畫面前部的物體並沒有被在空中流通的、被照明的分子所遮擋；而畫面深處更遠的地方，應該說是被許多層這樣的分子所覆蓋的」[27]）。假如照里格爾所說，科雷喬是最接近於現代人的，又是第一個「巴洛克畫家」，那是因爲「他之前的畫家筆下的太瘦、太緊湊的輪廓線條對他的天馬行空的靈魂來說太有束縛性了」。[28]但有一點要當心：「在加強光線與陰影的同時，就像一條河流出了盡頭，它把人們帶向雅緻的汪洋大海，同時又透過它美人魚般的美妙歌唱，把許多後人引向了錯誤的國度。」[29]

1.2.　指示

> 「所謂的科學的腦子，就是要在眾多紛紜的事件中分析
> 出唯一的一個綱類來，並從這個綱類出發，像鑰匙一樣打開
> 全部奧秘。」

<div align="right">

——路易·葉姆斯萊夫（Louis Hjelmslev）
《語言學理論緒論》，第 177 頁

</div>

1.2.1.　進程：肌理

讓我們暫時忘卻其中的病理學涵義——「錯誤的國度」——蒙格斯用它來說明科雷喬繪畫實踐的某些歷史後果：因為這不像是一個理論家的評判，倒似一種秩序，以及它的局限的守護神的看法。但是科雷喬的作品不僅僅是只有繪畫上的後果及影響，它為後世幾代人的靈魂提供了幻想的題材，正如司湯達所讚嘆的一樣。即使在語言領域內掀起的對科雷喬的評讚中（相對於畫家們對作品的「繪畫」式的理解），也有一點讓人疑問：蒙格斯的觀點，以及在另一個不那麼明顯的層次上，里格爾的分析，只談及作品的斷層，而且毫不觸及語意上的發展。誠然這並不影響解讀，並把它放到被稱為藝術史的意識形態領域去，但作品相對於「風格歷史」的意義卻仍然是百分之百的超驗的：它是被一種解讀純外在地強加上去的，這種解讀方法只從歷史與教條角度來

看，而且建立在一個純機械、純形式的描繪上，完全無視這些作品表現出來的意義生成進程。

其實，我們沒有任何理由認為，排列出來的所有物質性的因素，如輪廓、色彩等等，總是為了產生一種「意義」（也許它們只產生出一種「效果」），我們更不能認為，借用葉姆斯萊夫的話來說，這些「表象」是為繪畫符號服務的，而正是符號邏輯地決定了表象的存在。而且，即使我們假設它們是一種有意義的因素，我們也看不出它們竟至於可以窮盡一個概念限定，也不能就因之而去還原一個體系，就像語言學家透過在語言學分析的低層因素的分析所做的那樣。然而，假如我們要建立一種藝術符號學，那麼在純繪畫因素層面上進行的描述就不能僅僅局限於去搜羅數目不定的程式化技巧、繪畫工作室的經驗談，以及有代表性的特徵等等；它必須能夠不管以什麼方式，演化成一種「上層」分析[30]。這種「上面的層次」應當直接是生成意義的（當然也就容易證明，所有的「效果」說到底都是象徵意義上的）。即使是在純粹的嚴格意義上的表現藝術範疇裡，繪畫進程的排列秩序也不是只按表現物，以及按它彩繪或素描方法表現出來的人和物的直接意義來理解的；一旦有了繪畫，繪畫符號就有它們的肌理，這種肌理作為一種構成物，大搖大擺地進入「品味」的生成過程，直至強加給人一種觀念，覺得某種風格的來源就是它。正因為此，現在人人皆知的「線性」與「繪畫性」的對立，只要它們有意義，是直指繪畫進程的物質層面的。這個物質層面不僅僅具備裝飾性的意義：對圖像的「處理」應是某種具備第二層涵義的能指。它是一種內涵廣覆的資訊，跟表現的「風格」有關，並以某種方式與外延的資訊相平行。它建立在能指與所指之間相互模

仿、相互同形的基礎上，並不成爲一種密碼[311]。

風格／體系

　　然而，正是從這一點來看，繪畫進程這個概念就有個問題：我們必須區分「模仿」與「風格化」，區分表現、繪畫內容的外延，以及伴隨著它產生的表達內涵。在藝術史領域裡的「風格」這一概念本身的定義不明確，內涵也不明確，所以這個問題在那裡是感覺不到的（正因如此，沃爾夫林不加區分地用風格或語言來稱謂表現的線性和繪畫這兩種不同的形式；對他來說，不管任何一種表現形式，只要與某種涉及美的觀念相聯繫，即使它有「特別的表現能力」，就是一種能「表現一切的」[32]語言）。沒有東西預先允許我們在風格以及可能制約它們的「體系」之間作出分辨，這種風格可以是個人的或是集體的，我們分析繪畫進程時必須顧及到它的品質，以及它代表的「品味」；更不能超越於紛繁多姿的作品之上，去假設一個「美因」的存在，或者說存在著一個可以給予某一特定的時代的繪畫創作以歷史一致性的結構制約，以及形式及表現的所有可能性的網絡系統。只有幾個符號及跡象可以允許我們這麼做。歷史背景給予了它們一定的層次感，以及某些特殊的負荷。圍繞著它們可以漸漸展開一個分析計畫，就像是病理跡象學一樣，直入繪畫圖像的深層結構，從整體的符號學進程角度來把握這些符號。

1.2.2.　科雷喬的／雲／

　　我們要做的符號學分析，既然不願意步語言學（語音學）模

式的後塵，而是要強調產生出繪畫產品的特殊的符號學功能，就不能僅限於把構成繪畫表面的各個因素分離開，又把各個構成因素分成更微弱的組成因素。相反，要超越圖像表面層次，到文本與畫本的厚度深層去找尋圖像，從而劃出各個層次，或者說，各個側重面。他們之間的相交相聯或相互重疊以及因情況而異的各種組合關係決定了整個繪畫進程在物質形成上的表現，同時又不能忽略它們的一致性的相對的一面，也不能幻想能對同一層次上的所有概念以及功能做一個總體羅列。在沒有一個明確的理論的前提下，我們的方法只能是演繹式的，也就是說，透過對繪畫進程本身的分析，演繹出它的各個層次或側重面的概念，然後就像在物理學上面一樣，對它們進行描繪，並使之顯示出相對的結構性。

　　我們認為，在科雷喬那裡，有一個主題，是一個很好的楔子，它可以透過自身感性的表面以及它所起的功能作用，把這位畫家的特殊「藝術」的幾個主要的線條連成一束。這個主題，我們可以用它來作為一個推進器，對科雷喬的所有作品進行一個深層分析。這個楔子，就是／雲／——這個從描述層次上包含了雲的外延[33]的繪畫符號，我們將它加上兩道斜線（就像本文題目中顯現出來的一樣），這樣就可以看出在分析之時，它代表了「能指」的位置，而當我們需要講純粹是雲的外延的時候，就把它加上重點號，而作為所指時，則加以引號。／雲／在科雷喬的許多創作中，以不同的價值，以各種不同的繪畫或表現形式，多次出現（我們將會看到，科雷喬以前所未有的筆法，在帕爾瑪的所有裝飾整體中，大量使用它，為不同的目的服務，甚至在穹頂下的四壁廊桯上也畫上幾塊，成為福音書裡的人物或教堂神父們的座

墊）。或是一塊雲層上有聖母（佛羅倫薩、德累斯頓等等），或者是高坐在眾天使舉著的聖座上，四邊鑲著雲彩；或是，在德累斯頓的《夜》、那不勒斯的《辛格瑞拉》（Zingarella），在帕爾瑪的《斯格德拉的聖母》（Madonna della scodella）等等，小天使們在畫幅上半部分的雲球上嬉戲、滾爬。但還有更加感性的、基督教味並不太濃的雲：明亮照耀著的波爾蓋斯（Borghèse）畫廊裡的《達那娥》（Danaé）身上金光閃閃的雲，或者是在維也納博物館裡《伊娥》（Io）摟抱著的天神隱隱在一片模糊雲霧中顯現。

　　雲是科雷喬的繪畫語言中幾個關鍵的詞彙之一，也可能——我們會慢慢來證明這一點——是他的主題中最喜愛的題材之一。但不能忘了該主題還由於它本身的肌理效果，正好與輪廓和用線條來限定唱對台戲，由於它的相對不穩定性，又跟固定、長久以及決定古典意義上形狀的個性等相牴觸（當然不可忽視在那樣的繪畫整體中，雲也是一毫一釐細畫出來的，看上去凝重而有物質性），假如說，正如蒙格斯所說的，拒絕使用正直線輪廓，和直來直去的簡單的形狀，而執意地打斷單調平直，他的品味偏向於內在的、流動的、彎曲的線條[34]，我們就更明白雲的結構是非常吸引他的，既因為它們的可塑性，又因為借助於它們，他可以對身處其中的人或物進行任意的調配，分離或混合在雲層裡的人物就不再受萬有引力的影響，又不受單一的透視原則束縛，同時又可以任意縮短、變位、變形、頓挫、拉近，把雜七雜八的事連到一起。布爾克哈特注意到了這一點，在《福音使者聖約翰》一畫中，使徒們的膝蓋都碰著了下巴。而在大教堂的穹頂上，人忽隱忽現，偶露麟角，整個畫面落在一大片不切邊際的雲層裡。我們不得不承認蒙格斯有道理，這樣的一幅畫的構圖「與其說是古典

美的產物，不如說是想像或者夢境的產品」[35]。（而且布爾克哈特也說了：「這一堆摩肩接踵，互相熱烈擁抱的天使在藝術上是史無前例的……被這些形象引出的感受是一種喝醉了酒的感覺。」）

科雷喬的「天上的藝術」，他的霧一般朦朧的手法，就是透過這樣一個因素，這樣一個繪畫題材來得到充分表現與確立的。布爾克哈特是第一個看到它的價值以及功能的。因為假如說／雲／，作為繪畫符號，正好與傳統建立在形狀的限定性以及幾何性透視之藝術原則以及創作產物相異，同時它又能讓人體與物體脫離了身體的物理性法則，從而產生許多空中的效果、飛翔感覺、悖論式的覆合，並不是說它的出現、它的使用、它的畫法只是出於一個畫家的異想天開或是從貶義上講的做作的獨家高藝。科雷喬的那種「沈醉」的感覺是細緻周到地安排好的，而且／雲／在這裡則充當了自由的媒介作用，其參與的整個過程正如布爾克哈特敏銳地看出的，完全是具備符號學性質的，既有描繪特徵的性質，又有句法性質。／雲／並非只是一種風格手段，而是一種具備建構性的物質材料。雖然說科雷喬給予了天上的天使們「一個可測度的立體的空間，上面加上了奮力飛翔的人物」，但他的這個空間不是按線性透視的建構原則來限定的。但是，也並非靠表現氛圍與光線的濃淡遠近透視法。因為科雷喬的天空中有許多雲，布爾克哈特看出了這些雲模稜兩可的一面，以及它們如何在兩種不同的透視方法之間起橋樑的作用：「對空間、基礎或座墊的指示，以及色彩過渡、繪畫的細微差別等，都是靠雲彩來表現的。科雷喬把它們當作有承受力度的物質來處理，一塊一塊，而且具有確定的規則形狀大小。」

符號和形狀

　　所以它是一個重要的繪畫因素，有規律地在科雷喬的作品中出現，以表現特定的目的，同時又時常跟別的繪畫題材相競爭，甚至在某種情況下占據整個繪畫空間，形成一種完全獨特的組織、強調、限定的方法，或者說借用《指南》精彩的法文譯本裡的話來說，是對空間、基礎、座墊的指示。「指示」，這個詞相當重要，因為從本質上來看，符號這一概念與指示是緊緊相連在一起的[36]，相對現象學認為一個物體不能同時作為圖像和概念出現這一說法[37]，我們的分析讓一個繪畫圖形與一個語言符號相關聯（後者成為它的「破譯符號」，正如皮爾斯的說法），它把符號指為雲，這樣就使它成為一個「表現素」，成為繪畫符號。但是圖形之所以能成為符號，並不僅僅由於語言、描述以及因為這種描述而在能指與所指之間作出的劃分。／雲／這個圖形不只具有繪畫或裝飾價值，它是用來指示一個空間的。它的重複出現、它的到處滋生尤其值得我們注意，因為這樣一個「符號」在它的表面感性層次上，還必須與一種品味（甚至一種風格）的要求相一致。正如阿尼巴爾·卡拉奇說的，在那麼一個龐大的機器裡，它是不可或缺的矯正因素。但正是在這裡，我們有了互相矛盾的危險，出現了對藝術品分析中的符號使用的模稜兩可性與局限性：同一單位在好幾個層次都介入，在幾個側重面都同時起作用，既在能指層面，又在所指層面。另外從解體繪畫畫面成分的繪畫進程分析角度來看，它們都是同一樣東西，但從它們的功能性，以及它們限定的進程來說，又是大相逕庭的，作為外延的雲在斷面層次，可以作為圖形出現，這裡的圖形是從葉姆斯萊夫的意義上

來講的（也即一個非符號以一個符號一部分的身分進入一個有許多符號的系統[38]：這是一種純粹為了便於分析的定義，但同時也並不排除模稜兩可，特別是一旦介入「風格」和它的圖形，這裡的形式就處於一個「高於」符號意義的層次上了）。同一個物體看上去好像可以從一個層次跑到另一個層次，特別是當它作為指示空間，或者位置，或者空間關係的一個符號時，而不做任何變動。真的沒有任何變動？順著布爾克哈特的指示看作為繪畫成分的／雲／可以具有表面上明晰的固定性，以及確定規則形狀大小（這就又跟所指意義上的「雲」在語義學概念上具備的輕盈、易逝的外延有出入了），這本身就說明各個層次或繪畫側重面的相對結構必須從辯證角度上去把握，而不是某個低層次上的因素在某個高層次整體中的機械介入。而這一點，當我們去分析這一因素──但在這裡，「因素」這一概念都有了問題──在科雷喬的所有作品中起的象徵功能（即肖像、修辭、主題等等）時就變得更加清楚了。

1.3.　繪畫機器與夢

1.3.1.　主題

動感

　　「在科雷喬的畫裡，一切都有動感。」[39]這種說法當然是隱喻性的。在這些畫裡，並沒有任何因素或有機部分是真正在動的，這些「機器」裡並沒有任何啓動的機械或發動機，而且與當今的許多作品相反，根本沒有故意去製造視覺動感的意圖。這裡所謂的「動感」，既然涉及到畫家的藝術真髓，完全不是「真實」的。但同時它又同任何與幻覺相關的機制無關。所以，假如這種說法有理論上的意義，就說明這種隱喻說法不僅僅是一種批評術語，而是作品本身包涵有一種因素，而這種因素又具備了所謂的動感，也就是說一種意象，這種意象的深層內容可以透過修辭學的一些手段，或者是主題學的手段來把握——問題在於要知道分析是否僅僅限於形式層次上，而意象則體現在遠遠超出視覺範圍的好幾個層次上（正如蒙格斯已經察覺到的）：如想像與夢境等等。

　　從這個角度上來看，雲是作爲一種引導力量出現的，或按加斯東‧巴士拉爾（Gaston Bachelard）的說法，作爲邏輯引導符號出現的，它其實是一個起點，籍此可以深化邏輯分析的論證。假

如我們接受主題學研究中流行的一種觀點，即一種意象的重要性不在於它的表面構成，而在於它的可動性，它的內在動量，以及它所覆蓋的想像變量的大小，那麼有一點是明顯的：雲為夢想（以及與之相關的種種分析）提供了無可比擬的材料。而假如說想像心理學既不可能又不准許在靜止的圖像上展開，而只能在變形的圖像中汲取養分[40]，那麼我們不能不承認雲這個最無具體形狀的東西實在是最能讓人產生夢想的絕佳繪畫題材：它把人帶入一個各種形狀在運動的世界，而運動又打破、重組那些形狀，它尤其適合內部總在經歷變化的結構，正好啓動夢想的無窮的形式轉換力量[41]。然而一旦通往物質想像之門打開了（我們知道，巴士拉爾說過，物質想像是由與四大元素中的一項相關元素來定義的，在科雷喬那裡，便是空氣），一旦通向動力想像的門也打開了（動力想像與人的基本律動有關，如對垂直性的需求、飛翔欲望等等），我們就不能對圖像進行一部分一部分的肢解詮釋，而應該對整體圖像所能變化成的結果進行詮釋，注重它們的連續性與上下承關係，而且再如巴士拉爾所說的那樣，強調如何將它們的選擇性因素昭示出來，並對它們特有的動能進行投入式思考，或者更進一步，對它們所處的最基本律動進行投入式思考[42]。

　　巴士拉爾關於具有運動感的想像的思辨，雖說與本書信奉的非心理學方法論大相逕庭，但仍不失為一種極佳的啓示，它可以幫助我們思考一種「風格」的肌理如何為它帶來秩序的主題相互呼應。既然我們談及的是科雷喬的作品，尤其是在帕爾瑪的穹頂上的壁畫，我們認為在繪畫物質與想像因素之間，在題材與主題之間，在某個具體的具備戰略意義的因素與那些決定圖像的主次的基本原則之間，有著毫無斷裂的連續性的過渡。雲這一繪畫原

子因素，被作爲科雷喬的繪畫語言中重要的關鍵詞語提出來，並
不是爲了闡明與之相關的句法或體貌特徵的功能，而是因爲它在
大幅的壁畫布景中所包涵的各種功能的廣度，同樣的一個因素
——或繪畫題材——可以在一個有機構成的畫面中，根據透視學
的原理，引入一個神聖的場景（以幾個裸童或小天使的形象出
現），或者在普通的空間裡呈現端坐在聖椅裡的聖母，或者一個
熱戀中的仙女。雲擴展成大片的雲彩來指示一個環境，在裡面有
成群的天使、使徒共同起了一個空間的指示作用（借用布爾克哈
特的詞），也就是說與之相關的價值不是單線地實現的，也不是
僅按「符號」的範圍。在這樣一個前提下，雲這一繪畫因素就成
了連接產生符號意義的語義生成過程中各個不同階段與層次的關
聯因素，它既作爲組構性因素出現，又作爲主題發展的引發因素
出現。

　　儘管如此，是否就應該仿效某些主題批評法的信奉者的做
法，求助於心理學，去尋找某種虛擬的「存在意圖」，而這種
「存在意圖」又在整體構成工作中，在表現手法的各個層面展開
[43]，去觀察繪畫「風格」透過一種特殊的因素，既是物質，又是
形式，同時也是一種崇拜物，是詞語的一部分，句法的工具，主
題的象徵物，它的重複與滋生從屬於一種顯然不光是想像意義
上，而準確地說造型意義上的邏輯？從繪畫題材（被依照它的
「形象」而畫出來的能指所外延的雲），我們直接地過渡到主題
（顯靈的幻覺，通向神聖空間的天窗），那是因爲，與肖像學分析
所顯示的機制不同，這一繪畫題材並不僅僅是爲一種事先即擬就
的文本作插圖，或是透過圖像將這種擬就的文本固定下來，就如
拼音文字對話語所做的那樣。就可感知的品性而言，物質顯得先

於主題，既然使科雷喬的「風格」別樹一幟的根本性體驗正如批評界一致認為的那樣，在於「沈醉」，在於「癡迷」，在於「兩忘」，也即與天質的融合。但這樣一來，符號學的整個建構就站不住腳了，因為造成了所有這些結果的整個象徵過程是既在符號學之內，又在符號學之外的。說它在符號學之內，是因為它的源泉來自比形狀（符號）更深層的領域；說它在符號學之外，是因為科雷喬的主題否定了在物質與圖像之間的任何斷裂，使兩者之間的過渡直接而無障礙，無須任何能指系統而完全訴於想像的過渡。科雷喬的「風格」與構成它的感性物質與主題是那麼的協調，以至於任何想用客觀手段去分析它並昭示出它的形式基礎的做法顯得蒼白無力，甚至誤入歧途。最佳的辦法是同作品進行主體上的積極交流，去體驗這種風格的「生活」，與它的律動相一致，直至真正了解這些畫面的意義：它們是使「精神昇華的因數」（正如巴士拉爾論雪萊的詩的意象時指出的，而且雪萊的詩正好有一首題為《雲》）。

空氣、天

蒙格斯依據一種現成的詮釋傳統，把拉斐爾定義為「神聖的」，而把科雷喬定義為「天上的」，這裡的微妙的區別是具有重要意義的。同是蒙格斯，在提及帕爾瑪修道院的穹頂時，說它像是想像的一個產品，甚至像是一個夢境，這並不僅僅因為科雷喬對「理想的美」無動於衷：它的畫讓人沈醉。難道這種沈醉不是夢幻般的，與昇華想像的力度，尤其是飛翔夢想相連，既然科雷喬就想像而言是典型的上下垂直性的畫家，並因之與空氣因素結緣？事實確實是這樣，帕爾瑪修道院提供了幾乎太完美的例子，

來體現處於高度與光線的兩極之間的上升力（同時又經常出現一些既模稜兩可、又不可捕捉的東西，正是空氣想像的典型符號：翅膀、雲）。除此之外，在他的許多作品中，其中有最富盛名的，垂直的軸線明顯處於主導地位，依靠這豎直的軸線，天地之間產生了交流，例如聖保羅教堂的天花板上的畫。在一叢叢逼眞的樹葉中出現了通向天空的窗口（這個題材首先是由蒙泰涅引入的，參見羅浮宮藏《勝利聖母》一畫），在窗口裡可以看到一大批古代畫法的裸體小天使[44]。又如德累斯頓的那一幅題名為《夜》的畫。一大片載著天使的雲層不僅與一根直立的柱子（所有提及聖誕的畫都需有這一道具）相關聯，而且還與一個部分隱去的樓梯相呼應。再如有些聖母的像，爲了區分兩種範疇（天／地），一片載著裸體小天使的雲層出現在凡人之間，或者是小天使們把一大片樹葉形成的屏障推到後面（如那不勒斯的《辛格瑞拉》一畫），或者這個任務由聖約瑟夫來完成（見帕爾瑪的《斯格德拉的聖母》）。而在別處，遵照一個嚴格的替換遊戲，一大塊窗簾放置在樹枝上面，代替了雲彩，同時又給後面出現的畫像以一種突然去掉了遮紗的感覺（《聖紀堯姆的聖母》，帕爾瑪）。

但在科雷喬那裡有另一類畫，在那裡與空氣跟上升有關的因素，以及雲彩，都有獨特的機運。四幅由芒圖的第二位公爵，崗薩格的弗雷德烈克（Frédéric de Gonzague）訂購的以神話爲題材的畫幅，現已有證據說明它們並非像原先瓦薩里（Vasari）所認爲的那樣，是送給查理五世的，而是準備送入戴（Té）宮中一殿，作裝飾用的，即所謂的奧維德（Ovide）廳[45]。這四個畫幅今雖散佚四處，不管從肖像學角度還是主題學角度，都有著一致的目的。這一系列的四個畫幅中的任何一幅——這是在現代繪畫

史上第一批以邱比特的愛情故事為線索的——都講述關於神與一個凡人相戀的寓言故事。四個故事內容不同，但都與空氣有關，或者或多或少以烏拉式夢境出現[46]：或者是邱比特以一朵雲的形狀出現在他珍愛的女郎前（《伊娥》），或者是一片與雲彩同時出現的金雨（《達那娥》），或者是以廣展翅膀的天鵝的形狀出現（《萊達》〔Léda〕），或者是，化作鷹隼之後，他將少女帶向天空（《嘉妮曼達》〔Ganymède〕），對這些神話故事的道德說教意義進行寓言式（基督教式）的詮釋也不與主題學詮釋相矛盾：擄走嘉妮曼達（傳統說這是福音教士聖約翰的先聲與替代，科雷喬畫過這位聖約翰的幻覺），象徵地意味著理智的昇華，掙脫出了凡間肉欲的樊籠，冉冉升向默想沈思的天空[47]。在《達那娥》那幅畫裡，在床腳邊有兩個小愛神，一帶飛翅，而另一個沒有，指的其實是天上的維納斯（神聖的愛情）與地上的維納斯（凡間的愛情），而占了更大畫面的邱比特，身上長出了大大的翅膀（根據里帕〔Cesare Ripa〕的《圖像學》，這對翅膀意味著對上帝的愛），站在少女的身邊，代為求情[48]，至於《萊達》一畫，畫面上出現的次序本身就可以引出非常有趣的理解可能性，即使我們可以認為這是傳統的阿波羅的音樂和諧準則與狂歡的狄奧尼索斯的原則的對立[49]，這種說法並不能妨礙我們從位於畫面右側的那群浴女中看出一些以被天鵝覆蓋的萊達為中心人物的敘述因素，它們形成一種完整的敘述次序，從神鳥的出現，直至它再次飛上天空，這樣就給畫面一個垂直性與輕盈的層面。

1.3.2.　性幻想

《伊娥》

　　但是現藏維也納博物館的《伊娥》則是那個系列中最引人注目的一幅。首先從它的題名來看（伊娥，伊我，我，也即主觀性的代名詞），然後再看它所表現的寓言，以及它表現手法的新穎，再就是看畫面雲彩的功能，它上升到了性欲和性幻想的對象的地位。假如說雲，在它多變的型態裡，可被看作是一個變形的載體，甚至所有變形的模型，但依據古代的說法，首先是奧維德，再就是現代的評論，只把它看作是邱比特爲了達到目的而使用的一個手段：或者是天神爲了讓伊納科斯（Inachos）的女兒無處逃遁，或者就是他不想讓外人看到他們做愛的場景，1522年版的《變形記》中的伊娥的故事的寓意明顯是爲基督教衛道的，儘管邱比特這樣做與其是爲了不讓閒人撞見，更可能是爲了躲避朱農。帕里斯·波爾道納（Paris Bordone）畫的《邱比特和伊娥》就十分強調這一點，他讓人形的天神與少女坐在一大片覆蓋了整個畫面的雲層裡[50]。科雷喬的版本就要色情得多，讓人浮想聯翩。至於人們把在背景後飲泉的小麢鹿看作是一個確定畫的寓意性的象徵物（「對上帝的欲望」[51]）反倒不十分重要。這裡用繪畫手法表現出來的高潮和性滿足是涉及到一個「主體」的，這個主體只能擁抱到一塊雲，這片雲代替了眞正的欲望的對象，成爲佛洛伊德所說的性幻想替代物，這一點顯然非常明確[52]。假如雲在這裡只不過是數個代表跟上帝融合的神祕欲望的符號中的一

個，至少它在這幅畫中作爲幻象物出現，並以此身分同一個根本意義上的「上升」的，同時又不失爲精神性的體驗相關聯：即強烈的性張力體驗，以及這種張力在夢境中舒緩直至消散的體驗。

功能

在這一點上，看來寓意學詮釋以及主題學詮釋方法都遇到了極限。前一種詮釋，是因爲它既不能讓人看到圖像的所謂的「道德性」與它們的煽情力之間的關係[53]，又無法揭示某一線條或圖式的象徵意義與一個用來表示愛神對芒圖公爵的魔力的整個繪畫整體的表現功能之間的關係。不要忘了，在我們今天依然可以在奧維德廳的壁爐上看到的岡薩格的銘題（impresa）裡，這位公爵被明顯地比擬爲奧林匹斯山上的主人[54]。第二種詮釋，主題學詮釋，除了我們上面提到過的心理學因素，還自稱能超越於固定下來的圖像形狀，直接與產生了藝術的「象形文字」的個人親身經歷的運動相絞合[55]。它之所以行不通，是因爲它決定深入繪畫的幻想力量部分，從而會被引向司湯達的說法，即爲了詮釋科雷喬，就必須親身有過幾次在情愛上尷尬的經歷。不管是前者還是後者，這兩種詮釋都與繪畫本身秩序的邏輯無關：前者遵循的是人文主義修辭學的邏輯；後者儘管自稱是心理分析學的，卻明顯是心理學的，遵循的是爲欲望圖像制定秩序的邏輯。但是繪畫秩序，即使它確實向欲望幻想與修辭語句借助力量，難道它就沒有自身的需求、自身的有效性、自身的法則？

科雷喬的作品幾乎以伊娥（主體）跟一個不可及的幻想物相擁而終結，這一點有象徵意義，甚至形成了一個謎一樣的東西：因爲在其中出現的那個因素（雲）的兩可性變得非常明顯，人們

可以懷疑，它究竟是一個獨立的符號秩序中的一員，還是只具備被某些文化規則或無意識的修辭學主宰著的別的象徵功能。想要把科雷喬的作品在它的感性和主題性整體上都進行把握，可能有「一口吃一個胖子」之嫌，也就只能從中撈出些無常性的形式和結構。任何的意義產生進程都包括非連續性，要求逐條陳述；只有在所指層次上，以及在主體的「理解」運動過程中，從一個層次到另一個層次，從一個側面到另一個側面，讓人感覺是在連續進行的。寓意學詮釋把圖像同外在於它本身秩序的文本相參照，並不讓人更好地進入繪畫進程，進入它的特性。假如被稱為雲的繪畫圖形並沒有披上朦朧多變的外形，並沒有從物質上給人一種幻化的感覺，和一種向上升騰的力，那我們不得不認為繪畫進程並不完全建立在一個自然的同形原則上，也不建立在一個符號和它所表現的真正物體之間的雙向同一的關係上。符號和圖形在它們的外在形式表現上，是被它們在不同層次上所完成的功能所決定的，同時又取決於它們與同一側面上或與之相關或與之相對的整體之間的關係，對這些功能和關係的審視是建立一個藝術理論的第一步。

1.4. 一枝獨秀與規範

1.4.1. 錯誤的國度

蒙格斯關於科雷喬那句著名的斷言，說他違反了前人對形式緊湊的規範以及對輪廓的注重，從而將無數的後人引入了「錯誤的國度」，這個斷言本身就說明了這位畫家之所以在藝術史上起了決定性的或者從某方面來看消極的作用，並不是因爲他爲觀眾提供了夢幻式的圖像或者主題。問題的關鍵出在形式領域，而且首先是素描領域，因爲它被理論家們認爲與表達直接有關。我們必須明白爲什麼對輪廓的革新會在新古典時代被看作是一種誤導。批評家們的這種反應反映了——超越於品味史或者形式生命歷史的膚淺論爭—— 一種建立在以筆觸功能爲主流的表現結構的抵制力量，而且這種結構並沒有因爲「巴洛克」的實驗而有所變化。

我們忍不住要把沃爾夫林的模式拿來對照：輪廓的消失之所以是對表現秩序的破壞，是因爲它意味著把一種超越於太機械的線性形式的繪畫性推向了一個太重要的地位。但是科雷喬的作品雖然是限時限地地存在著的，但同時代表一種更爲普遍的情況，說明了一個更爲普遍的問題，即繪畫形象的特異性問題（這種特異性體現爲它是畫出來的圖像，而不是任何別的意義上的圖示或意象），而且經常體現的、以直接命名的方式在繪畫領域中出現

令人瞠目結舌的細節，甚至出現讓人覺得病態的線條。跟已有的規則相比，任何創新都顯得是走上歪路，一枝獨秀。但在這些走了歪路的作品中，有的絕不可以僅僅被看作是一種風格變體，或者是對已有的表現法則的或深或淺地轉化。它們直接動搖了繪畫功能的主次關係，並直接由此用新的概念來提出畫出來的圖像的地位這個問題。繪畫圖像不能被簡化爲一種可以對繪畫的材料部分不予理睬的純肖像：它有它作爲繪畫的重量，它對感官的作用力遠遠大於一張薄薄的附在一個本身中性而廉價的框架上的彩紙（雖然它也是整個作品的一部分），正是在這一點上，某些思想傳統——某種文化機制，在我們試著用純繪畫角度來研究歷史時就會感受到它的頑固性——總是試著扭曲它，或系統地隱藏它，裝著只看到圖像中所傳播的資訊，一種可以測試的、可以分析的、又直接可以用來進行交換的資訊。

「一種詩性的繪畫」

從這一點上來看繪畫跟詩歌的情況是一樣的——一種詩性的繪畫——當然這跟人文思想理論看問題的意義不同[56]；假如說在一般的語言交流情況下，資訊的目的本身，把聲音或書寫符號的能指的感知物質性看作是一個次要的功能，而更從屬於其他表達的功能，那麼詩歌語言就顯得正好相反，在它整個結構機制中起重要作用的東西，是符號的「可感知」的部分，這些部分或嚴肅或任意的表現決定了資訊的組織和生命[57]。正如俄國形式主義者所指出的那樣，詩句的聲音不光是一個外在和諧的因素，更不是意義的伴隨物（或陪襯），它們本身就有一個意義，一個語言功能，爲一個獨立的詩性意象服務[58]。但我們也不能忘記，反過來

說，這些後來很多都成了結構語言學的奠基人的理論的產生，不光是因為他們看到了所有的「非理性」詩歌（即使用毫無意義的詞語作詩），和那些融合了各種各樣「噪音」的音樂創新，而是同時也考慮到了那時的一些畫派。這些畫派以理論和實踐上，在創新後來很快就被蒙德里安（Mondrian）稱為基本的「繪畫元素」的東西：表現、線條、點，還有色彩。當然在色彩上的創新是以更隱晦的方式，同時又具有更大的破壞力量，從而成為一個不可能再被簡化的繪畫功能，一個自我完善而且自足的形式手段。而在此之前，色彩的這種真理性長期被迫為「表達」服務，也即為符號服務。[59]

　　大眾對「野獸派」的作品的接受方式，在那個時代 —— 儘管這種接受是帶有批評性質的 —— 就證明了西方整個繪畫文化體系如何一開始就把離經叛道做法看作是「病態」的，這種離經叛道的做法就是把繪畫圖像的可感知的（物質的）因素看作高於它的純意象性的因素的（在野獸派那裡，就是認為色彩重於素描）。事實上，阿爾貝爾蒂（Alberti）在《論畫》中確定繪畫的幾個部分時 ——(1)範圍輪廓；(2)構圖；(3)色彩和光線的分布 —— 所遵循的秩序，正是一個自認為是超歷史的文化體系所強加的秩序。這種文化體系秩序不許任何個人經驗，不管它如何的深刻，去打破它的統治地位。「真理」（色彩）不能高於「表達」（素描），正如盧梭（Rousseau）所寫的（康德在他之後也用幾乎同樣的詞彙來表達）：「繪畫在我們身上喚起的感情絲毫不來源於色彩……層次變化分明的漂亮色彩讓人覺得悅目，但這種樂趣是純感覺性的。是素描，是模仿，給予這些色彩以生命及靈魂；正是素描表達的激情讓我們的激情也隨著激蕩，正是它們表現的

物體讓我們心有所觸。畫的價值與感情完全不是靠色彩的；一幅
令人感動的畫裡的線條在成爲一張版畫時依然讓我們怦然心動；
把這些線條拿掉，色彩就再不能起什麼作用了。[60]正如雅克・德
希達（Jacques Derrida）在他爲這篇文章所做的評論中指出的，
在這裡美學是透過符號學來表現的，美從屬於符號；在盧梭定義
的美學經驗中，欣賞主體不是因事物（感官）而有感，而是因爲
符號，透過線條、規劃與輪廓。同樣是爲了維護體系完整而出現
的禁忌（以及建立在符號及模仿上的實踐），使色彩在內部機制
上從屬於輪廓，正因輪廓圍住了它，才給予它存在的理由[61]，這
些禁忌在輪廓層次上也表現出來，用筆劃限定不能有任何不合法
則的地方[62]；它同時也不能占據太多的位置。誠然，正如阿爾貝
爾蒂所說的，我們不能像數學家們那樣去看待繪畫，只從純思維
的角度去看待事物的形狀而不顧任何物質性，誰要想讓人看到那
事物，就必須借助於一個「更爲肥胖的智慧女神」[63]。但就在線
性體系中，它們必須變得即使不是不可見的，也至少是越不外顯
越好，要不然它們就不能表現出形狀和物體的輪廓，而會在畫上
或牆上，以裂縫的現象出現[64]，就像在一個細木鑲嵌畫中區分一
個個格子的線條——過於強調繪畫的手段（正如高更〔Gauguin〕
的例子所啓示的）就顯得是一種離經叛道，因爲原有的表現結構
是建立在圖形和色彩作爲繪畫手段，一致爲繪畫的意象的畫像功
能服務的嚴格從屬關係上的。

　　有一個問題我們必須知道，從原則來說對任何繪畫現象要作
出符號學的探討所從屬的符號的問題，在多大程度上是跟一個特
定的文化體系相聯繫的，這個體系的歷史與地理限定同時也跟這
個符號研究的局限相吻合。當我們用符號學的眼光來看待非具象

的作品，看待一些使表現的概念以及與之相連的繪畫符號的問題
都不能成立的作品時，會出現什麼樣的結果？我不認為這本書可
以直接回答這個問題：它只想在第一步，證明符號問題以及它與
「素描」之間的特殊關係，是在表現體系的內部提出來的，而且
從歷史角度來說，從未停止過它的變化功用。這樣的一個「變化
功用」（應當這樣來說明這裡的「變化功用」的意思，比方說在
濕度的作用力下，一塊木板開始起物理「變化」。正是這種變化
成為藝術史最重要的能量來源之一），暗示了在詩性實踐和繪畫
實踐之間有一種同步性：這兩種實踐都要讓符號交換得以建立其
中的功能的上下秩序癱瘓。事實上，當形式方法理論還在它的初
始階段時，它的信奉者認為只能把詩性語言跟普通日常語言相對
立起來看：在詩性語言中，正好與日常語言的規範相反，語言的
構成部分（聲音、型態成分等等）得到了一個自足的價值，交流
的實用目的（傳播一個資訊）反倒退到第二重要的地位[65]。但
是，俄國形式主義學家們要創立一種文學科學，自己為自己定義
為「文學性的科學」，並以定義文學對象之有別於其他任何對象
為宗旨，藝術的理論則沒有把繪畫意象之所以不同於其他任何意
象作為它的主要工作來做。繪畫意象不限於它表現或表露之東西
（主題），也不是它所載送的內容，更想找出繪畫的「構成因素」
（假如這個概念可以讓人接受的話），我們不可能把它看作是一種
特殊交流的工具，這種交流為了得以實現，對顯現於視覺的物質
成分進行否認。現象學對意象的解釋，認為作為意象物體的同型
物的可感知因素必須「中性化」（胡塞爾語），甚至「虛無化」
（沙特語），才能讓整個意象綜合得以實現。這種理論在一個方面
卻行不通，即它無法表明一個並不代表什麼、而是代表它自己的

符號的悖論[66]。這種符號本身的形式就是它的內容，它的物質性一上來也就是形式。在這裡所指無論如何是離不開能指的，這種悖論說明了一種情況，即作為不同於一般的交流築道而做出的表達手段的繪畫實踐，本身就是一種離心力量。

然而正如朱麗婭‧克麗斯黛娃（Julia Kristeva）指出的[67]，把詩歌語言看作是跟正常語言對立的一種一枝獨秀的概念，漸漸僵化為一種陳詞濫調，禁止進行純詩性的型態學研究。特別是，不能太堅持詩歌手段的絕對自足性，這種自足性也只有在形式主義理論早已被淘汰的初期才被看作是可能的。這些觀點對繪畫「語言」來說，同樣重要，因為它絕不是一個披著一身神聖密碼外衣的體系，它必須跟一個更為普遍的繪畫規則相參照，這種繪畫總規則籠罩著它，而它就是要作出反抗。走歪路與走正路的問題，以及讓這個問題以最清晰的輪廓顯示出來的種種禁忌的問題，必須是用純繪畫的語言提出來的，用造型語言提出來。任何創新——即使它是受社會意識形態秩序界決定的——分析到最後結果，都是在繪畫系列內部進行的，具體表現為對原有的手段及功能的主次關係的顛倒或重新安排。沒有任何東西可以先天性地把藝術作品簡化為符號或符號體系，或者把特殊的繪畫效果簡化為交流效果。假如「同型」的可感知的一面，它的顆粒、它的色彩、它的肌理不只是它所載送的資訊的簡單的陪襯物，還是要找出繪畫秩序與符號秩序之間的關係，以及連接賦予意象可讀性的繪畫規範並構成它，使它成為繪畫意象的交流跟所有的形式變換之間的互為補充的關係。

1.4.2. 正常與病態

　　從這一點上來看科雷喬的作品提供了一個很好的歷史開端：
一方面，他的同時代人與他的追隨者們對他畫出的帕爾瑪的穹頂
裝飾表示出了極大的興趣；另一方面他所創立，而且一下子就臻
完美的這種穹頂辦法要等上一個多世紀才讓人漸漸接近。這種矛
盾現象說明了一個潛在的禁忌實際上已經受到了衝擊，這個禁忌
的性質以及後果仍需去探定，因為不管是在繪畫手段上，還是在
繪畫內容上，都可能受到了主宰文化的審查。在藝術領域的任何
創新都顯然是走歪路，並不只是跟它以前的狀況相比，即以前的
狀況以規範的形式價值出現，而且還是相對於一種實踐，一種慣
例，一種被看作是長此以往的功能作用相關。但走歪路還有不同
的方式，有的歪路，正統是容忍的，正統還接受了它，而且這種
接受的可能好像是刻在體系本身內部的，還有別的歪路則會擾亂
平衡，**擾亂正常運轉**，整個社會便透過它的文化機器與機構來縮
減或阻止它們的擴散[68]，但是這種歪路，要看出它們真正的功
用，實在的意義，還是必須得放回它們的特定的歷史環境中去，
放到這樣一個大前提中去，即規範與歪路是不可分割的，正是歪
路使得規範得以成立，使得規範建立得像是規範。

　　假如說畫像的可感知的肌理在某些條件下，顯得是「資訊」
的主要構成因素，是不是說在純繪畫手段和意象手段之間出現了
一道裂縫，因為對意象的物質因素以及筆法的強調可能會使得意
象的可歸納性以及圖像的可能性大打折扣？假如我們對形式主義
理論就事論事，在它的最初表現階段，我們可以把它擴展到整個

交流上去，正如勒內・勒里奇（René Leriche）所說的關於生活的「正常」狀態，就是說「健康」就是「生活（交流）處於器官的不出聲音的狀態」[69]；在交流的「正常」條件下，很少有人注意表達的可感知的成分，否則就會在資訊傳播中添入這樣那樣的混亂。然而，在表達的普通實踐中被看作是病態的東西，在藝術領域則成了是規範的東西。文學就是這樣一種把語言的原狀還原給讀者的書寫實踐，把語言的血肉呈現給讀者，一個身體中的器官，讓讀者覺得就是他本人的身體（但這個身體開始為自己說話，或哀或樂，同一個主體必須承認被它占據了，正如他從他的生到他的死，一直被語言占據一樣）。至於繪畫，從塞尚開始，繪畫的變化過程就說明了 —— 就像梅洛一龐蒂（Merleau-Ponty）所說的 —— 任何視象都為一個身體所制約（社會身體，正如語言身體），並透過它而被導向別的身體，甚至導向自然本身[70]。但文學也好，繪畫也好，之所以有這麼一種力量，是因為它們有一部分跟表達的本質相連，跟表達的物質原材料相連。正因如此，我們不得不重複一遍，這樣的一種關聯在正常的、普通的表達看來就是矛盾的，甚至是「病態的」。

痕跡

　　科雷喬的作品中的「雲」這一因素的功能表明了在繪畫表達中繪畫的感性部分的決定性作用，而且，同時由於在畫布上的那麼薄薄一層表膜要表現出那麼多的效果，就使得這感性部分多了一層幻想的涵義。從概念的角度來看，「雲」就是一種不穩定的形成物，沒有輪廓，但也沒有確定的顏色，然而又有一種特殊物質的力量，可以任意形成或打破各式的形狀。它是一種既無形式

又無內質的物質，畫家可以像達文西對牆上的痕跡一樣，打上自己欲望的印記，把這兩樣東西——雲與痕跡——放到一起就沒有任何隨意或不合時宜的地方，在十六世紀的繪畫中，找出一個外在於「表達」（素描），或者「真理」（色彩）的成分，作為一個病態的跡象，同樣也不是隨意或不合時宜的。在瓦薩里著的《比埃爾‧德‧科西莫（Piero di Cosimo）的生平》裡可以找到證據，這部作品是緊隨著科雷喬的，而科雷喬的畫又只與達文西的名畫隔了一個喬托（Giotto）。《比埃爾‧德‧科西莫的生平》結束處有一段話，瓦薩里試著用它來說明畫家的怪誕性格與習慣、他的思想怪癖，以及各種難懂和奇特的事物對他的吸引；在眾多的怪例中，有一個就是他欣賞各種雲狀的構成，以及病人們在牆上吐出的痰留下的痕跡，他能從中看出無數的戰役，瑰麗詭異的城池，以及博大宏偉的風景來[71]。我們哪怕不引用瓦薩里的這段文字，也可以看出這樣的做法是「病態」的，這種病態不光是在德‧科西莫的作品裡才有些烙印。但是這種做法在一個人身上也許顯得是一種神經病，一旦它成為一個特定的客觀的歷史產物[72]——而他的情況正是這樣的——則具有了完全不同的意義：瓦薩里覺得比埃爾‧德‧科西莫對痕跡以及雲狀構成物的癖好是一種極為病態的東西，但到了達文西那裡，則顯得是一個真正「方法論」了。這種方法的效果明顯：即創新，而在中國早已開始實踐（當然是在不同的形式以及不同的背景下展開的），這種方法在西方繪畫史中的歷程是貶褒不一的（參見5.1.及5.2.）。

1.5.　雲與繪畫

1.5.1.　隨機偶然性的作品

「我不得不在這些格言之中加入一個思想上新的方法，雖然顯然微不足道，還有些可笑，卻大有將思想引向更大的發明創造的功能。這種做法就是：看有各種不同的痕跡的牆，或者是各種色彩混合在一起的石頭。如果你必須創造出一個景點來，你可以在上面看到不同風景的圖像，上面有山、水、岩石、樹木、廣闊的平野、山泉、丘陵。更神奇的是，你可以在上面看到不同的戰役，以及眾人迅疾的行動，奇特的臉部表情、服裝以及不可言盡的別的事物，你可以將它們 —— 明晰，給予一個完美、完整的形狀。所以，面對污牆以及彩石，就像是聆聽鐘聲，可以在鐘聲中聽出你能想像的所有聲響和音度來。

「不要誤解我的想法，因為我說你有時候應該看看牆上的痕跡，火裡的灰燼，或者是雲，或者是泥，或者是別的類似的東西；假如你細心細緻地看，你真的可以得到妙想。畫家的思想被激勵起來，去進行新的發明創造，去安排營構動物與人的戰役，構圖各種風景，或者是可怕的事物，比方說魔鬼或者類似能讓你心驚膽戰的東西，因為在模糊的事物中，人的思想可以找到新的靈感來源。」[73]

不能忘了，遠古時代也對完全自然成形的事物，對偶然造成

的圖形或者說是隨機性的作品感興趣過：天穹顯像[74]、「彩圖」石[75]、各種類型的「妙物」，以及「在雲彩中可以看到的各類色彩和形狀，根據——普林納（Pline）的說法——雲中的火焰是在上面還是在下面」[76]。但一直要等到希臘化時代，才在修辭學或理論上第一次出現把這些現象和藝術的產品相提並論的情況[77]。普林納本人把它們看作是一個補充的證據，來證明偶然隨機性的力量範圍之大，因爲偶然隨機性不時地幫那些特別有雄心、特別對藝術精益求精的藝術家，透過完全自動的辦法，讓他們得到尋找的感覺幻覺，就像普洛托吉尼斯（Protogenes），由於總是畫不好一條狗吐出來的口涎，最後情急之下把一塊海綿扔到畫布上，就這樣一下子，也不是特意的，達到了所追求的效果，也就是說達到了一種並不依靠藝術手段就有了眞理性的表現（藝術的本質是可視性，它與模仿的眞理性相矛盾）[78]。這段軼事常爲人津津樂道，達文西也拿它用來改頭換面了一下，用到了波提切利（Botticelli）的身上，說他講過，風景不必過細地去追求效果，只要在恰到好處的地方按上一塊海綿就可以顯示出讓人滿意的表現效果來[79]。偶然性在繪畫中產生自然的效果，當然普林納把這些偶然性的效果看作是「命運的機會」，只有非凡的藝術家才能得到這種意外的畫龍點睛之筆。一直要到菲洛斯特拉特（Philostrate）時，才透過地安納（Thyane）的阿波羅尼奧斯（Apollonius）之口，提出這個問題：「我們在天上看到當雲彩互相脫離的時候的東西，就似牛、鹿、馬一樣，你怎樣看？」[80]是不是那些也是模仿下產生的作品，那我們就不得不接受一點，上帝是一個畫家，從他寶車下走下來，就像一個孩子把這些圖像描畫在沙子上一樣？這種假設是不可接受的，在天空中出現的圖形

沒有任何的意義，它們只是純粹偶然的結果。是人，由於他的天性善於模仿，給了它們一個意義，同時又給了一個相對的固定的長久的形象，把它們與腦海中出現的事物合爲一談。只有訓練有素的素描家們才能作出可以冠之爲「繪畫」的模仿，因爲繪畫只從藝術中吸取顏料，只來源於藝術[81]。

這篇文章是個轉折點，正如簡森（H. W. Janson）指出的。當我們看到在蒙泰涅的兩幅畫中出現的奇怪的「有形」雲（或者可以稱之爲「有靈」雲）的時候，我們就不禁聯想到這篇充滿了博學內涵的文章。在維也納藏的《聖塞巴斯蒂安》裡，一片雲上出現一個騎士的形象，而且在地上出現了與之相對的經過雕刻而支離破碎的各個部分：頭、穿著一隻鞋的腳、胸膛，就好像透過一種「相似性」的圖形反差效果，傅柯（Michel Foucault）認爲這種相似性組織了在文藝復興時期知識的圖形（後面我們還會提到），古時代的考古資料必須與大自然的啓發相對照比較，因爲人文時代的畫家開始以大自然爲師，而且大自然中的形狀從此就被看作是一種「符號」，就像古書中出現過的圖形一樣[82]。同樣在《聖德的大勝》裡（羅浮宮藏），在雲中出現一張龐大的臉，緊挨著一半已經開始崩塌的山體，就像是對盧克萊脩（Lucrèce）的一句話的註釋一樣[83]，這張臉回應了位於畫面右部的一棵人形的灌木──正如在許多古寓言中出現的，比方說黛芙娜（Daphné）的寓言。這樣，這幅畫在經歷了同形空間之後，就進入了變形空間，藝術就像在新的源泉中吸取養分一樣，畫家透過雲狀的不同變化[84]，可以有新的想法、新的靈感，所以他就必須從中看出可以辨讀的形象來，並透過繪畫的管道，給予表現，就像是在寂靜中聆聽鐘聲一樣，可以聽到許多名字和詞語來（在這幅畫裡對

「聲音」的提示也是非常明顯的）。

1.5.2.　鏡子

　　然而正是在這一點上，這種練習，或者稱爲方法，出了問題。因爲雖然雲爲各類的想像、夢幻提供了一個特別適宜的載體，但並不是因爲它的輪廓，而是因爲正好與線性秩序相違的它的物體本質，因爲這種物質的本質就是永遠在尋找一個「形狀」；正是這一點讓它可以成爲科雷喬的「朦朧」風格——不管他是不是首創人——的特點之一。如果眞的是這樣的話，我們馬上看到舊時代的作者們並沒有把它看作是畫家的靈感來源之一，更沒有把雲或者類似的東西看作是它的繪畫作品的名副其實的一個組成部分，假如說繪畫首先就是素描（在古希臘語中，書寫與素描或繪畫用的是同一個詞），假如繪畫必須從輪廓開始[85]，色彩只在第二位起作用，只是作爲補充物，而且對人誘惑越大就越讓人擔憂，讓人懷疑，雲從一開始起就有了一個超越規則的因素的內涵（後面我們還要提到是否遠古時代的畫家們在他們的畫面裡給予了它一席之地，參見4.1.1.）。雲跟色彩而不是跟圖形有關（從它的物理、氣象學角度來說），我們可以從亞里斯多德（Aristote）那裡看到證明——這個證明跟繪畫有關。亞氏在《氣象學》第三冊中說到過在空氣清澄的夜裡看到天上出現的形象（天上出現「深淵、黑洞和血一般的顏色」[86]），或者是當雲在太陽附近的時候，感覺好像被某個液體的表面反射，本身還是無色的雲，就顯得好像充滿了各種「柱子」[87]）。所有這些現象都可以得到同一個解釋：反射。但是這種反射在陽光柱子以及光

量和幻日現象中，並不具備任何特殊的形狀，它只跟色彩有關。
因為它很大部分的成分是又緊密又水質的，而且極微小，雲的整
體功能就像是一面面只反射色彩而不反射形狀的鏡子，「到最後
就是極其微小的鏡子，小到了感官已經看不到的地步：這些小鏡
子不可能折射形狀（因為那樣的鏡子就可以被感官分開了，因為
可分性總是跟形象的概念連在一起的）；但是既然這些鏡子肯定
要反射一些東西，又不能是形象，所以只有色彩被反射過來了」
[88]。

我們這裡先不管亞里斯多德如何認為形狀的概念是跟可分性
聯繫在一起的，色彩則相反，在每個微小的鏡子裡，是跟形狀不
同屬的，而且就像是感官所不能區分的點[89]—— 這個說法在理論
上的意義當然是極大的—— 我們先來看在這個科學性的解釋嘗試
中，他所作出的在形狀反射與色彩折射之間的區別：雲讓亞氏感
興趣的地方是，從視覺角度看，它時常造成的折射效果脫離了形
狀體系（或者更精確地說，脫離了可反射性）。事實上，亞里斯
多德並沒有注意到類雲物的形狀，而是強調它們如何成了色彩折
射的舞台。但這些現象在多大程度上跟繪畫有關呢，假如正如菲
洛斯特拉特所說—— 繪畫裡色彩的運用只能是依照模仿而言的，
沒有模仿，運用色彩就只是有色物質的無謂遊戲[90]，就像是一道
紅粉，只是化妝學的一個分支？

1.5.3. 理論的兩個範疇

不管如何（但問題只能用這樣的詞語來提出，否則就無法看
到雲經常出現在繪畫中這一現象後面的具體機制：即一種秩序所

經歷的命運），雲，以及更普遍情況下的氣象現象，對亞里斯多德來說是一種特殊現象，至少是一種變化的預兆：也即一種變體的預示，是它的符號，甚至可以說它們是某種擾亂現象的先驅。是否就是說／雲／在繪畫領域中有著同樣的功用，即它在十六世紀開始在繪畫中的多次出現也是有同樣的預示某種徵候的作用？既然風景作為藝術，開始真正占有一席之地，雖有達文西用來揶揄波提切利的關於「海綿」的傳聞所表明的那麼一種抵制，彭道爾摩（Pontormo）把／雲／看作是風景畫裡困難最大的一部分，是畫家必須最花功夫勤奮研究的幾個方面之一[91]──即使是按達文西所說的那樣，必須以牆上的痕跡作為模式？好像彭道爾摩想把這個符號，這個象徵，跟他對繪畫所做的定義聯繫起來；他認為繪畫就是地獄織起來的一張畫布，是短暫而且廉價的；只要拿掉那表面的一點包裝及裏皮，就沒有人會把它當回事情來看[92]。也就是說一種關於／雲／的理論可以讓人直接觸摸到一個地獄般的實踐中最為秘密的那些關鍵因素，只要它向模糊不清的事物求助。這種理論在這裡必須從雙重的意義來看，從而可以在歷史長河裡作探幽鉤沈之舉，然後再透過加深與擴展分析場，引入一個理性的建構，最終揭示「雲」在西方繪畫中的模稜兩可的發展進程。

註釋

[1] 參閱奧古斯特·吉蒂格利亞·卿塔瓦爾（Augusta Ghidiglia Quintavalle），《在帕爾瑪的聖喬瓦尼福音使者教堂中的壁畫》，1962 年，8-11 插圖。

[2] 布爾克哈特在這裡指人們常說的在科雷喬的穹頂正式竣工之時，一位教堂的議事司鐸把它說成是一盤「燉青蛙肉」。參閱科拉多·里奇（Corrado Ricci），《科雷喬》，法文版，巴黎，1930 年，第 103 頁。

[3] 雅各布·布爾克哈特著，《指南》，第四版，萊比錫，1879 年，第二卷，第 698-700 頁；法文版，巴黎，1885-1892 年，第 2 卷，第 715-716 頁。

[4] 亨德利希·沃爾夫林著，《文藝復興和巴洛克》，法文版，巴黎，1967 年，第 151 頁。

[5] 沃爾夫林，引文同上，第 151-154 頁。

[6] 參閱喬瓦尼·波塔立（Giovanni Bottari），《論繪畫、雕刻和建築通信集》，羅馬，1767 年，第 1 卷，第 86 頁。

[7] 這裡指的大概是大教堂。但是阿尼巴爾本人可能研究過當時還未遭破損的聖約翰福音使者教堂的全部作品，1586 年，他定居帕爾瑪，以「致力於科雷喬的研究」，跟他的兄弟奧古斯丁一道，他還臨摹了後殿的壁畫，因為當時為了擴建唱詩班的大廳後殿即將被毀。現在在帕爾瑪國立博物館和倫敦國立博物館裡我們可以看到壁畫的殘片。在原址還可以看到凱撒爾·阿雷吐司（Cesare Aretusi）的臨摹之作，取代了原作。（參閱喬瓦尼·貝洛利，《現代繪畫、雕刻和建築》，羅馬，1672 年，第 22-23 頁。）

[8]安東—拉斐爾·蒙格斯，《關於繪畫中的美和趣味的隨想錄》，摘自《全集》，法文版，巴黎，1786 年，第 1 卷，第 99 頁。

[9]用的是這個詞的貶義。因為根據蒙格斯的看法，在「品味」和「造作」之間有極大區別，「品味」是對各個部分的選擇，而且按照傳統的要求，是要「改善」自然的，而一般被人稱為「造作」的，是以幻想的故事或者假裝的東西去遮掩一些事物或者發明一些超越了自然的界限的東西。（引文同上，第 104 頁。）

[10]參閱瑪麗—克麗斯蒂娜·格勞頓（Marie-Christine Gloton），《巴洛克時代羅馬教堂內頂部逼真畫和裝飾》，羅馬，1965 年。

[11]沃爾夫林，引文同上，第 149-151 頁。

[12]參閱蒙格斯，《關於拉斐爾、科雷喬、提香和古典派的作品的隨想錄》，摘自《全集》，第 1 卷，第 249 頁。

[13]格勞頓，引文同上，第 99 頁。

[14]貝洛利，《現代繪畫、雕刻和建築》，第 99 頁。

[15]格勞頓，引文同上。

[16]「義大利文藝復興中最現代的」，參閱阿洛伊斯·里格爾，《羅馬巴洛克藝術的起源》，維也納，1908 年，第 47 頁。

[17]司湯達，《羅馬、那不勒斯和佛羅倫薩》。

[18]布爾克哈特，《指南》，第 2 卷，第 701 頁：「科雷喬成了洛可可繪畫的模式」；同時參閱里格爾，引文同上，第 54 頁：「整個發展都來源於此」，「於此」的意思指的就是帕爾瑪大教堂的穹頂。

[19]參閱里格爾，引文同上，第 51-53 頁。欲知論及該問題的更普遍的闡述，參閱《羅馬晚期的藝術創造》，維也納，1901 年，第 1 章。

[20]參閱埃爾文‧帕諾夫斯基（Erwin Panofsky），〈關於藝術意志的概念〉，見《關於經院藝術的基本問題的論文集》，柏林，1964 年，第33-47 頁。

[21]蒙格斯，〈關於科雷喬的才華的隨想錄〉，摘自《全集》，第2卷，第194 頁。

[22]蒙格斯，引文同上。

[23]蒙格斯，《關於繪畫中的美和趣味的隨想錄》，第115 頁。

[24]蒙格斯，引文同上。

[25]參閱布爾克哈特，〈科雷喬的純主觀藝術〉，引文同上，第2卷，第700 頁。

[26]這裡需要強調，被里格爾分析出來的功能，以及被沃爾夫林分析出來的功能所具備的理論特徵。因為古典理論已經強調了這種對立（我們看蒙格斯的作品就知道了），但處於經驗層次，並沒有要給予一個科學地位，一個科學意義。

[27]蒙格斯，《關於拉斐爾、科雷喬、提香和古典派的作品的隨想錄》，第254-255 頁。

[28]蒙格斯，《關於繪畫中的美和趣味的隨想錄》，第137 頁。

[29]蒙格斯，引文同上。

[30]在這裡「上層」是打上了引號的，因為這個概念是相對於分析過程才有意義的，而我們要分析的過程本身則暗含了對所有的上下級關係之間的顛覆，是對所有層次的混淆。

[31]參閱羅蘭‧巴特，〈照相資訊〉，見《通訊雜誌》，1961 年，第1 期，第 127-138 頁。

[32]亨德利希·沃爾夫林，《藝術史的基本原則》，法文版，巴黎，1952年，第13頁。

[33]這個詞的邏輯外延涉及到的不是在「符號」和物體（「現實物體」）之間的畫像關係，或者說相似性，而是指繪畫圖形跟「雲」的概念相聯合的敘述秩序。在畫裡的／雲／和「真實」的雲之間，它們的關係首先只是「同音同形詞的」，即按亞里斯多德在論《邏輯範疇》一書中提到的同音同形詞的概念：「我們把只有名是相同的，而被這個名所指的概念是不同的事物稱作是同意同形詞的。比方說，動物既是一個真實的人，又是一個畫中的人；而這兩個事物唯一相同的只是名字，被該名所指示的概念是一同的。」（《邏輯範疇》，第一章，轉引自貝爾納·波特拉特〔Bernard Pautrat〕，《太陽的各種版本，尼采的形象和體系》，巴黎，塞伊出版社，1971年，第13-14頁。）也就是說，我們後來還會強調的，／雲／這一主題的出現必須是用符號學術語來看的，然後才可以把它跟所「描繪」的現實體結合起來看，不管它是物理現象還是物質性的物體。

[34]蒙格斯，《關於拉斐爾、科雷喬、提香和古典派的作品的隨想錄》，第252-253頁。

[35]蒙格斯，引文同上，第257頁。

[36]參閱路易·葉姆斯萊夫，《語言學理論緒論》，法文版，巴黎，1968年，第83頁。

[37]參閱讓·保羅·沙特，《論想像、想像的現象心理學》，巴黎，1948年。

[38]葉姆斯萊夫，引文同上，第63-70頁。

[39]C・里奇，引文同上，第126頁。

[40]加斯東・巴士拉爾，《空氣和夢，關於運動想像的隨感》，巴黎，1942年，第30頁。

[41]同上，第212-214頁。

[42]同上，第118頁。

[43]參閱讓・比埃爾・里查爾，《馬拉美的想像世界》，巴黎，塞伊出版社，1961年，第17頁。

[44]參閱埃爾文・帕諾夫斯基，《聖保羅教堂的科雷喬的畫像之涵義》，倫敦，1961年。

[45]參閱埃貢・韋爾海延，〈科雷喬繪畫中的愛情〉，《韋堡和庫爾多爾德學院學報》，第29卷，1966年，第160-192頁。

[46]假如我們接受埃貢・韋爾海延的說法，於勒・羅曼（Jules Romain）為奧維德廳計畫的裝飾原先包括八塊科雷喬關於邱比特的愛情的主題的畫板。大家知道後來芒圖的公爵在畫家死後，千方百計找全他預訂的畫，但是無濟於事（參閱比埃羅・比昂科尼〔Piero Bianconi〕，《尋找科雷喬的繪畫作品》，米蘭，第二版，1960年，第32頁）。不管人們對此作出了怎樣的種種猜測（參閱阿瑟・波普漢姆〔Arthur H. Popham〕，《科雷喬的繪畫》，倫敦，1957年，目錄第80號，Ca插圖），有一點是意義深遠的，即已經製成的畫板是按一個唯一的主題組織的，它的空氣性的一面是非常明顯的。

[47]參閱《關於但丁的註腳》，朗笛諾著，轉引自帕諾夫斯基，《圖像學評論》，法文版，巴黎，1967年，第298頁：「嘉尼曼達意味著人的精神，邱比特所愛的人，是最高層次的人……它脫離了人的身體，忘記

了物質事物，全部投入了對天空秘密的探索和苦思冥想。」這個典故為所有人文主義者所接受，尤其是被象徵性圖像彙編的作者們所青睞，其中的佼佼者就是該形式的創始人——阿爾西阿特（Alciat，《象徵性圖像彙編》，1530年）。在《道德化了的奧維德》裡，嘉尼曼達就已經被看作是聖約翰福音使者的前身了（鷹則代表著基督），正如帕諾夫斯基指出的，這種詮釋可以讓人清楚地理解在1533年7月7日塞巴斯蒂安諾·德爾·比翁波（Sebastiano del Piombo）致米開朗基羅的一封信裡奇怪的一段話。我們可以把它看作是一個玩笑，但也就穹頂的問題和科雷喬稍前的作品，尤其是關於嘉尼曼達和聖約翰福音使者穹頂之間的關係給了一些提示。這段話是這樣的：「至於（美第奇〔Médicis〕小教堂裡的）燈籠式天窗上的繪畫，教皇大人（克雷芒三世）讓你有充分的選擇題材的自由。我覺得嘉尼曼達在這個地方是很合適的：你可以給她加一個光暈，這樣，她可以讓人覺得是在《啟示錄》裡的聖約翰飛向天空的樣子。」帕諾夫斯基，引文同上，第296頁（本書作者加的著重號）。

[48]韋爾海延，引文同上，第189頁。在一幅涉及到同樣主題的素描上，雲彩的重要性也非常明顯。那幅素描現藏溫莎（Windsor）。A·瓦杜里（A. Venturi）和C·里奇（引文同上）認為是科雷喬的作品，但波普漢姆則認為不是（引文同上，第196頁，目錄A132號。）

[49]韋爾海延，引文同上，第189-190頁。

[50]參閱喬達那·加諾瓦（Giordana Canova），《帕里斯·波爾道納》，威尼斯，1964年，插圖第135號。

[51]韋爾海延，引文同上，第185-186頁。

[52]雲在這裡的性幻想意義，從神話學角度來看，透過伊克西翁的寓言得到了確認，可以看作是伊娥的故事的姐妹篇：這位德薩里的國王想強姦海拉。海拉告訴了宙斯。宙斯為了證實她所說的，就把一朵雲彩化為海拉，在伊克西翁的前面出現。他果然如海拉所說，將她強暴了。宙斯為了懲罰他，把他傳到一個車軸上（上面可能還燃著火？）在空氣中拉走他。伊克西翁跟這位假海拉結合的產物就是半人半獸神（參閱喬治‧杜海澤爾，《半人半獸神的問題，印歐比較神話學》，巴黎，1929 年，第 191-192 頁。）伊娥的故事中還有烏拉爾語系的想像的印記，因為這位少女最後化作了天上的星辰。

[53]韋爾海延引用的阿雷丁（Arétin）在 1527 年 8 月 6 日寫給芒圖公爵的信，顯示出了弗雷德烈克二世喜好具有煽情性的表現（參閱波塔立，《論繪畫、雕刻和建築通信集》，米蘭，1822 年，第 1 卷，第 532 頁）。

[54]韋爾海延，引文同上，第 186 頁。

[55]巴士拉爾，引文同上，第 297 頁。

[56]參閱仁斯拉爾‧W‧李（Rensselaer W. Lee），〈一個詩性的畫學：關於繪畫的人文主義理論〉，《藝術期刊》，第 22 卷，1940 年，第 197-269 頁。

[57]參閱羅曼‧雅各布森，《普通語言學隨筆》，法文版，巴黎，1963 年，第 30-31 頁和第 218 頁。

[58]波里斯‧埃肯鮑姆（Boris Eikhenbaum），〈形式方法理論〉，摘自《文學理論》，俄國形式主義家作品集，由哲維坦‧托道洛夫（Tzvetan Todorov）介紹並翻譯，法文版，巴黎，塞伊出版社，1965 年，第 40-42 頁。

[59]「對我有最大影響的人是藝術家，而不是學者。畢卡索、布拉克、克雷勃尼高夫（Khlebnikov）、喬伊斯、斯特拉文斯基。1913 到 1914 年，我生活在畫家中間，我是瑪勒維奇（Malevitch）的朋友。他讓我跟他一起到巴黎去。」（雅各布森，引自讓・彼爾・法耶〔Jean-Pierre Faye〕，《高層建築的敘述》，巴黎，塞伊出版社，1967 年，第 281 頁。）

[60]讓・雅克・盧梭，《論語言的起源》，第 8 章，引自雅克・德希達，《語法學論》，巴黎，1967 年，第 294 頁。

[61]雷翁一巴蒂斯塔・阿爾貝爾蒂（Leone-Battista Alberti），《論畫》，盧吉・馬爾（Luigi Malle）出版社，佛羅倫薩，1950 年，第 2 卷，第 85 頁。

[62]塞尼諾・塞尼尼（Cennino Cennini）寫過，畫家過著誠實而淡泊的生活，避免所有可能讓他的手發抖的事情：扔石頭、醇酒美人等等（很明顯，這兒有性上的禁忌）。見《論藝術》，米拉內西出版社，第 29 章，佛羅倫薩，1859 年，第 18 頁。）

[63]參閱阿爾貝爾蒂，引文同上，第 1 卷，第 55 頁。

[64]參閱阿爾貝爾蒂，引文同上，第 82 頁。

[65]參閱萊夫・雅庫賓斯基（Lev Yakoubinski），〈論詩歌語言的音〉，引自埃肯鮑姆，引文同上，第 39 頁。

[66]亨利・福西庸（Henri Focillon），《形式的生活》，巴黎，1947 年，第 10 頁。

[67]參閱朱麗婭・克麗斯黛娃，〈拼寫錯誤符號學〉，《求是》雜誌，29 期（1967 年春），第 55 頁；轉用在《符號分析研究》一書中，巴黎，塞伊出版社，1969 年，第 177 頁。

[68]納粹的文化政策就是在「一枝獨秀」這個問題上,透過把它看作是病態的而它又是現代藝術的一大特徵,來建立起它所謂的「病態藝術」或「頹廢藝術」的藝術理論的。但是,準確地說,現代藝術在它最徹底的一面來說,是拒絕把自身看作是一枝獨秀、歧途、不正常的,而是形成一個像克麗斯黛娃所說的那樣的分析場,從而建立一種特殊的學科。正是這一點,它才會遭到有些人的強烈抵制。

[69]勒內‧勒里奇,〈引言〉,《法國百科全書》第6卷,轉引自喬治‧崗吉萊姆(Georges Canguilhem)著,《正常和病態》,巴黎,1966年,第52頁。

[70]莫里斯‧梅洛—龐蒂,《眼與心》,巴黎,1964年,第13頁。

[71]參閱瓦薩里,《生平》,米拉內西出版社,第4卷,第134頁。

[72]參閱梅耶‧沙比羅(Meyer Schapiro),〈風格〉,摘自《今日的人類學》,芝加哥,A‧克羅伯(A. Kroeber)出版社。關於疾病徵兆,我們可以引安東尼‧坦佩斯塔(Antonio Tempesta)所畫的小幅圖畫做為例子(羅馬,波爾蓋茨畫廊)。他的畫是從天然景石或天然畫石上畫出來的:在原有的雲、草木或建築式的形狀上添加上一些人物或物體,就有了《聖安東尼的誘惑》(誘惑者的形象出現在「自然」形成的一片雲彩裡),或者是《穿越紅海》等等(關於藝術與「自然」的合作問題,請參閱1.5)。

[73]列奧那多‧達文西,《論繪畫》中〈提高智力,將它引向發明創造〉,參閱菲利浦‧麥克馬洪(Philippe Mac Mahon)出版社,《論繪畫》,普林斯頓,1956年,第1卷,第50-51頁:第2卷,好幾處地方均提到。拉斐爾‧貝特魯奇(Raphaël Petrucci,《在遠東藝術中的自然哲學》,

巴黎，1910 年，第117-118 頁）第一個把《論繪畫》中的這一段話跟十一世紀的中國畫家宋笛連起來比較，根據當時的H·吉爾斯（H. Giles）的版本（《中國繪畫史導論》，上海，1905 年，第100 頁）：「汝當先求一敗牆，張絹素繪，心存目想：高者為山，下者為水；坎者為穀，缺者為澗；顯者為近，晦者為遠；神願意造，恍然見其有人禽草木飛動往來之象，了然在目，則隨意命筆，點以神會，自然境皆天就，不類人為，是謂活筆。」（宋沈括《夢溪筆談》。）

[74]對普林納來說，「天」不是像雞蛋一樣的光滑的，而是在它身上有斑爛的紋章，有無數的動物和所有的事物（《自然史》，第2卷，第3章），這些東西的萌芽掉到地上或者海裡，便產生了地上萬物：在人的眼裡就出現一隻熊的樣子，或者是一隻公牛的形象，或者是一個字母的形象。他在同書中根據詞源學，把天說成是「精雕細琢過的」，把世界說成既是「世界」又是「表象」。

[75]參閱余爾吉斯·巴爾特魯賽蒂斯（Jurgis Baltrušaitis），《畸變，形式傳奇四論》，巴黎，1957 年，第47-72 頁。

[76]普林納，《自然史》，第2卷，第56章。

[77]參閱H·W·簡森，〈在文藝復興思潮中「隨機產生的形象」〉，米雅爾德·梅斯出版社，引自《藝術論集，紀念埃爾文·帕諾夫斯基》，紐約，1961 年，第254-266 頁。

[78]普林納，《自然史》，第35卷，36章，第102-103 頁。

[79]「假如有人不欣賞在繪畫中出現的事物，他就不是個真正淵博的人。比方說，假如他不喜歡風景畫，他就會認為這些畫只要走馬觀花似地看一眼就可以了，就像我們的波堤切利所說，因為波堤切利認為不必

研究風景，因為只要隨便用海綿浸上不同的色彩在牆上一抹就可以畫出一幅風景畫來。我覺得確實可以從那麼隨便一個痕跡中看出許多創新來。我覺得可以從中找到人的腦袋、各式各樣的動物、戰場、岩石、大海、雲、樹林和其他類似的東西，就像是教堂的鐘聲一樣，我們可以從中聽出任何我們想聽的東西來。」列奧那多·達文西，《論繪畫》，第33條，麥克馬洪出版社，第1卷，第93頁。我們看到觀察痕跡可以在繪畫中創出雲彩來，而雲彩在另一背景下，則又可以創出別的東西來。

[80] 菲洛斯特拉特，《地安納的阿波羅尼奧斯的生平》，第2卷，第22章，柯尼彼爾譯本，劍橋大學出版社，1948年-1950年，第1卷，第174-175頁。同上。

[81] 引文同上。

[82] 「對古典時代的繼承就跟對自然的繼承一樣，要詮釋空間：在各處都要找出符號來，然後慢慢地看出其中的意義來。」米歇爾·傅柯，《詞與物》，巴黎，1966年，第48頁。

[83] 「我們好像經常看到拖著長長的影子的巨人們的臉在飛翔，或者看到高山向我們走來，它們山脊的岩石轟然倒下，它們遮住了陽光；然後是別的奇怪的東西，披上了雲彩來裝飾自己。」盧克萊脩，《論自然視覺》，第4卷，第5章，第136-140頁（A·愛爾努特譯本。）

[84] 我們發現，對盧克萊脩來說，雲讓我們看到的景象是一種幻覺性的東西，不是真正從物體中放射出來的，而是同時在大氣層中形成了。這種假設伊比鳩魯也同意（《給埃羅多特的信》，第46頁）：「它們形成的方式多種多樣，它們升騰到空中，在飛翔過程中不停地消融、變

化、千姿百態；就像我們有時看到在天空中形成的雲彩，它們輕盈地飛翔，撫慰著空氣，打破天空的寧靜。」《論自然視覺》，第4卷，第5章，第129-135頁。

[85]從普林納到阿爾貝爾蒂和盧梭的西方傳統把一個人投射在牆上的影子看作是繪畫的最早的形象動作，是現象學意義上的基本動作，整個西方繪畫的歷史性由此產生。（參閱3.3.4.）。

[86]亞里斯多德，《氣象學》，第1卷，第5章，342條，特里科（Tricot）譯本，巴黎，1955年，第23頁。

[87]引文同上，第3卷，第6章。

[88]引文同上，第3卷，第2章，372a條-372b條，第188頁。

[89]亞里斯多德，引文同上，第3卷，第3章，373a；特里科譯本，第192頁。我即將發表的一篇關於保羅·克利（Paul Klee）的一幅畫的文章中（《相同的無窮》）還將提到這一點。

[90]菲洛斯特拉特，引文同上。

[91]參見彭道爾摩致本內笛多·瓦爾奇的信，1548年2月18日，這封信有多種版本，其中盧齊亞諾·貝爾蒂（Luciano Berti）的《彭道爾摩》一書中的較可靠，1964年，第91-92頁。

[92]引文同上。「地獄織成的布料」，根據波塔立的說法，指的是布料中質量較為平常的一種，用於繪畫的，區別於衣服，而衣服越貴就越能保存長久。但是任何事物，「不管有多麼精美」，都有報廢的一天。這句話今天看來有些預言性，只要我們看彭道爾摩的壁畫今天難以逆轉的殘損度就知道了。

第2章　符號與表現

「表現的目的可以僅僅是使第一種表現成為它的詮釋者。」

—— 查爾斯‧桑德斯‧皮爾斯（Charles Sanders Peirce）
《哲學原則》，論文集，第1卷，第171頁

2.1. 繪畫的神秘

2.1.1. 使用價值

　　一個符號——我們有意將這個符號的概念定義得並不太清楚，拿到繪畫分析場中去試驗一下，看看這個概念的價值的限度——由它的使用價值來定義自身。對科雷喬作品裡不斷出現的雲，以及在他同時代的作品或與早於他的那些大師的作品中出現的雲進行比較，可以把符號的最有規律可循的化合價以及那些最爲獨特、最令人驚訝的混合結果區分開來。主要來說，就像是帕爾瑪的「天空」穹頂原則體現的，在那裡繪畫題材是作爲建構性因素而被使用的，從而起了指示一個空間的作用，正如布爾克哈特指出的那樣。

　　在西斯庭教堂頂部的米開朗基羅的人物，無須借助雲層，就可以在天空任意移動，而且除了《最後的審判》中的「天」，那些高舉十字架和受難柱的天使們互相廝打，雲並不在作品中作爲建構成分出現。米開朗基羅所做的裝飾頂的秩序並不否定基座，恰恰相反，它在一個特定的沒有任何表面結構建構型態中引入了一個逼眞的上楣、壁柱，以及有浮雕感的灰色圓拱。在這裡面的景象就像是架上畫一樣[1]：至於預言家、女卜士以及她們成群的奴隸，畫在穹頂的下方，他們是以逼眞畫法畫在建築構件上，而不是同布爾克哈特所指出的，像科雷喬畫福音使者那樣，靠大塊

的雲堆，畫在帕爾瑪穹頂的廊柱上。相反，科雷喬在某個特定的
畫幅中對雲的使用──排除它們可能的性幻想成分──從屬於一
種傳統的約定俗成的法則，這個法則使得在同一幅畫面裡可以既
區分又聯繫兩類表面上看上去迥異的東西：一個是「地」，一個
是「天」。他取法於拉斐爾的神聖境界。為了證明這一點，我們
可以引出很多例子，如《福里疊（Foligno）的聖母》，它是具有
原型價值的（當然也不是最早的），比如在梵蒂岡的大廳裡耶和
華向伊紮克、雅各布或摩西顯靈，特別是那幅有名的《圍繞聖體
的爭吵》，各種不同層次的人的相互重疊顯得格外刺眼（同是梵
蒂岡的「簽字廳」的天花板上，在以逼真畫法畫出的眼窗裡面，
出現了處於雲層之中的寓言性形象），還有德累斯頓博物館藏的
謎一般的《聖西克思特的聖母》，聖母就像在一片雲層的地毯上
走向觀眾；在法內西納（Farnésine）的普西歌（Psyché）仙女廳
的裝飾，一般人一提到為聖保羅教堂作畫的科雷喬和《耶和華的
愛》時都要提到，那些神話的形象安放在層層樹葉之間，出現在
牆面石上，而每塊牆面石上都有塊塊雲絮，而且──在天花板上
──天神們在一片雲彩中的奧林匹斯山上行進；再有，在佛羅倫
薩的比蒂宮的《愛茲謝爾（Ezéchiel）的幻覺》那一小幅畫，在
那上面，預言家瘦小的身材行進在風景中，而這風景濃縮為一小
片大地與大海，位於畫幅的下方，與位於上方的銀色雲層根本不
可同日而語，在那裡，在一片光環映照的聖像的光彩裡，一個帶
有邱比特身軀的創世者被天使和其他福音的象徵物環繞著。

蘇爾巴蘭（Zurbaran）

　　拉斐爾作品一直在調和不同傾向、過渡、組合（按學院的說

法，他的最長處就在於組合）。他的作品雖然顯得淺近易懂，但
給詮釋嘗試造成太多困難，因為他的創新往往十分巧妙地披上了
約成規則的外衣，所以他在這裡不能成為比較對象。比他晚一些
的（與羅馬大型穹頂裝飾盛行時期同期的）、又處於人文文化貴
族圈子以外的作品，倒是可以為古典時代繪畫之間的關聯的奧秘
提供許多證據。比如蘇爾巴蘭1629到1640年間在塞爾維亞繪製
的大型宗教畫系列，由於訂製人的緣故，跟西班牙的僧侶階層有
關，正處於新舊兩個世界的交叉點上。不管它們畫得如何漂亮奪
目，它們的繪畫淵源來自於傳統的虔誠畫。如果說拉斐爾能夠得
到世界性的聲譽，在很大程度上是透過複製版畫的流通管道，蘇
爾巴蘭則相反。跟許多同時代人一樣，他毫不猶疑地向雕版畫汲
取養分，這些雕版畫大多是德國的和佛拉芒德的，而且他還故意
特地強調這些雕版畫傳統古老畫法的一面[2]。也許從符號學角度
來看，沒有比傳統古法更為模糊的概念了，正如雅各布森指出
的：「當時間因素進入一個象徵的價值體系時……它也成為一個
象徵，可以成為一種風格手段。」[3]但是，不管這種批評家們一
致認為是蘇爾巴蘭藝術的主流的傳統主義是否有個人發揮的因
素，它給我們提供了更可依賴的因素，因為它作為參照物是約定
俗成的，是經過確定後的模範。所以我們要來看看在這樣一個背
景中，雲是如何出現的。它要達到的目的與使用的手段顯然並非
只是傳統的博物館意義上的「繪畫」的目的與手段。

2.1.2. 畫像

沈醉與凝迷

蘇爾巴蘭在塞爾維亞畫的《幸運的阿隆索·羅得里格茲（Alonso Rodriguez）的幻覺》，起初原是爲了裝飾耶穌會教堂的聖殿裡的祭壇的。它的下半部分畫著神父羅得里格茲，是瑪熱爾克（Majorque）耶穌會學校的一品修士，同時又是幾部著名的神秘主義著作的作者。他跪在幽長的走道裡，口中唸唸有詞，走道通向一個建築門洞。在完全按照嚴格的透視手法畫出的方塊地板上，落下了一本康比斯的托馬斯（Thomas a Kempis）寫的書《世界的欣悅》。在他身邊，站著一位傳言的天使。兩個人的目光都朝向畫面上方，那裡在一群由小天使的腦袋組成的雲框內，坐著基督和聖母，每人的手指按在一個心形的袋子上，從中射出萬道光芒，直射幸運的使徒的前胸。在右邊，在一片略爲處於下方的雲層上，有一群音樂天使。假如說這裡有一種現實主義傾向——當然是在這一特定上下文裡的現實主義——跟一種難以言傳的神秘主義傾向的奇妙結合，這裡的意義生成進程在我們看來主要在於建構空間的光與影的關係以及雲層的流光溢彩。但把畫面分爲兩部分，一部分是地上的，根據線性透視畫出，另一部分是天上的，有不可測度的深度，這種做法在蘇爾巴蘭那裡是司空見慣的，爲了找出跟此有關最能說明問題的圖像，在卡迪克斯（Cadix）博物館的《小監牢》——大概與上面提到的畫是同時代的（1630）——畫的是聖弗朗索瓦在他的監牢的方塊地面上進入

了癡醉的狀況，在他的眼前出現了在雲繞霧圍中的耶穌與聖母，有天使追隨；在《聖靈降臨節》一畫中（也是在卡迪克斯），神聖的雲彩照耀到聖母以及圍成一圈繞著她的使徒身上。在晚些時候的一幅畫《加巴努埃拉（Cabanuelas）神父的彌撒》，是屬於瓜達魯普（Guadalupe）在聖紀堯姆的隱修教士之紀律部分的教會系列畫中的一幅（1638-1639），也是在一片雲的框架裡，當然規格略小，在跪在祭壇前的教士眼前出現了聖體的象徵物；至於在同一系列中的《聖紀堯姆》，這位聖徒是在小天使們和雲彩的簇擁下引往天空的。在他之前，藏在塞爾維亞博物館的《基督爲聖約瑟夫戴桂冠》裡，聖約瑟夫已上了天。

對這些圖像的理解彷彿不太困難。蘇爾巴蘭選擇的繪畫格式是完全程式化的，或者就是直接向虔誠雕版畫借用；比如藏於德累斯頓博物館的《祈禱著的聖波納房都（Saint-Bonaventure）》這幅畫。由聖波納房都學校的方濟各會的人繪製。它的構圖，非常接近《加巴努埃拉神父的彌撒》，完全是對 1605 年安特衛普市（Anvers）的一幅雕版畫的模仿[4]。這種透過一片雲，在一個透視構圖中引入一群人或一個神聖象徵的做法，是十六、十七世紀宗教畫中最爲常見的做法之一。這種畫面構成的好處，主要是讓觀眾看到同時表現出來的一天一地、一虛一實的兩個不同世界，並不是爲了強調這兩個世界的對立，而是爲了表現這兩個不同世界（天界、地界）之間的交流以及在同一界內不同人物之間的關係；或者是幸運兒還立在大地上、地板上（因爲他對這個世界滿意？），但又接受他榮耀地見到的幻覺，而且兩個場景，透過他一股腦兒呈現在觀眾的眼前（例如《幸運的阿隆索·羅得里格茲的幻覺》）；或者就是聖徒被引上了天或背離塵世；或者就是

（這一點蘇爾巴蘭非常擅長），幻覺只留給一個人，他旁邊的人完全排除在這激動人心的幻覺之外，觀眾則有了這個特權，即透過圖像的力量，同時看到兩種現象：聖波納房都的隨從們帶著崇敬看著完全沈醉在幻思之中的他，卻絲毫沒有料到在他的眼前，已出現了與他們的現實感知殊異的神奇景象。

神秘的雲

我們不免要將這些圖像跟西班牙神秘主義的一些有特徵性的主題進行比較。在聖德萊斯（sainte Thérèse）的文章裡，充滿了「被選中」的人們如何升上天空，充滿了聖光，有時還被天使伴隨著——這可是無上的榮光——甚至由基督伴隨著，同時伴有「癡醉神迷」、「升騰」、「失神」，甚至「癡狂」。女聖人在《擺脫虛空》中是這樣形容的：「上帝抓住了靈魂，將它完全帶離土地，正像雲或太陽吸取蒸汽，我是如是聽說的。神聖的雲飛向天空，帶著靈魂，開始向它展示它將要進入的天國的榮光。」[5]這裡我們注意到是聖德萊斯給予神聖的雲原始的始生力量，對它必須帶上天空的靈魂的吸持力量（所以要強調天地之間的巨大差別）。假如在蘇爾巴蘭那裡，神聖的人物不離開土地（追隨的是融化原則，即跟神醉不同，「我們還留在我們的土地上」[6]），聖德萊斯就像是穆里歐（Murillo）的《天使之廚房》裡的聖第埃哥（saint Diego）一樣，身體有時會完全失去重力：「我的靈魂被攝走了，我的頭腦明明知道它離我而去，卻無能爲力；有時候整個身體都被吸起來，不再碰到大地。」[7]這個現象一般發生在她的侍女們的眼光之外，假如是在當眾的情況下，她們就會試著去拉住她：「但後一種情況非常少。」[8]

　　在聖德萊斯的文章裡，雲層和雲彩起的作用好像與在蘇爾巴蘭的畫以及科雷喬的畫裡的作用是一樣的——差別就在於科雷喬在帕爾瑪的穹頂的裝飾上，給這個與一般經驗法則相反、又打破建構秩序的規則性因素以最大可能的使用限度。分布在石圈上的使徒們一直處於教堂的「內側」，在欄杆的這一面，就像福音使者聖約翰蹲在大穹頂的一隅一樣；這只不過是一個比例問題，一部分畫面去表現神聖的跡象，另一部分則強調經驗世界，雙方並沒有讓另一方遁去，或完全讓另一個世界占主導地位[9]。雲不光讓它所承載的失去了重力作用，還讓世俗空間向另一空間打開一扇門，給予另一世界以真理性，不管是神癡、心往、奇蹟的幻象，喬托的《聖弗朗索瓦》，還是從蘇爾巴蘭到包法利夫人[10]，還包括貝爾寧（Bernin）的聖德萊斯，雲總是神癡以及各種形式的神離或升天的必然伴隨出現的因素，有時甚至是主導因素。更普遍地說，它是跟另外一個世界的出現緊緊連結在一起的，是神聖事物的先導。或者它自動打開，讓被選中的幸運兒看到他所崇拜的東西——這種恩典，蘇爾巴蘭的畫中的波納房都或者是加巴努埃拉神父的隨從們是得不到的——因為神聖的現實只有透過覆蓋常人意識之屏的撕裂才會出現；除非它直接成為神聖的立時出現，幻化為一道伴隨人們流放的聖雲，就像古時候，那一柱雲朵，在以色列人民出走埃及時成為他們的嚮導[11]。

2.1.3.　神聖顯現的規則

符號／象徵

　　假如說升天這一主題以及不同形式的上升或「過渡」是任何
幻覺或癡迷的必要組成部分，假如說雲層或雲彩直接與超驗的天
有關，難道不是說在任何宗教價值上，從現象學角度來看，天就
是一個超驗場所，是一切事物與法則的來源，是一切力量與特權
的源泉？難道說研究一個西班牙外省藝術家的畫，我們只遇上了
一些事實，它們的主要的本質是超越歷史的，至少是超越價值的
宗教意識的[12]？用宗教史的詞彙來說，雲具有神聖顯現的價值，
也就是說神聖透過它而得到顯示，或者是為了它的顯示而服務。
但孤立地找出一個神聖顯示的因素本身沒有意義；只要人們把它
看作是所謂的永恆系統意義範疇中的一個古老的遺傳物，而且可
以成為多種宗教形式的載體而絲毫不因之而枯竭，那麼它就沒有
任何理論意義[13]。對神聖與凡俗的區分，是假設在物體與人物之
間總有翻新的聯繫，在這一點上神聖的符號與別的任何符號都一
樣：它們總是從屬於一個整體，從屬於依據一定歷史過程建立起
來的體系，其中符號與符號之間的側面關係要比能指與所指之間
定義象徵意義的直接而垂直的關係更為重要。

場景片斷

　　對蘇爾巴蘭的全部作品做哪怕是膚淺的檢查，就可以發現它
可以為一種比較研究提供特殊的有價值的材料。一大部分的因素

或「表現物」[14]經常出現在他的作品裡——這些因素數量不大，出現頻率卻極高一是可以看作是「神聖顯現」的。有意思的是，這些因素都是現象學家們認為跟天空象徵有緊密聯繫的象徵物。把雲層跟一個大型的柱子連在一起，通常又出現在整個畫畫的中軸心上，這明顯就是彌賽阿·埃里亞德（Mircea Eliade）研究過的「居中象徵」[15]。但是這個參照本身沒有任何價值，同樣是一根柱子，圍繞著它組成的大地的場景，它又聳立於雲端，保證天與地之間的聯繫，這在蘇爾巴蘭作品中經常出現，從格勒諾貝爾（Grenoble）博物館裡的《天神降臨》和兩個《崇拜》，到《加巴努埃拉神父的彌撒》，其間包括塞爾維亞博物館藏的《聖托馬斯的無限榮光》。在為拉斯·庫埃瓦斯的聖瑪麗亞教堂（Santa Maria de las Cuevas）繪畫的《教皇烏爾班二世與聖布魯諾的談話》[16]，一根擎天之柱占據了整個畫面的中心，兩個主要人物對稱地分處這個軸心的兩側。在這裡，柱子的上半部分不再被一片雲層遮蓋住，而是整個被在教皇皇座上的幕布以及在聖人頭上掀起的簾子遮蓋。同樣的場景片斷還可以在瓜達魯普系列裡的《科爾多瓦（Cordoue）的主教貢薩羅·德·伊萊斯卡（Gonzalo d' Illescas）》的肖像裡見到：柱子處於畫面的中心，一道「似雲般展開」的、鼓起的簾子表明在上帝的神諭口授下，一位高級神職人員正在記錄（這兩個因素還用於在隱居室工作的主教，以及位於第二層次的、有一群和尚在教堂的門檻上行慈善業務的外景之間引入一段「距離」）。但是，在「神聖顯示」的結構裡一個物體可以替代另一個物體，這個事實（我們在提到科雷喬的《聖母》作品時已經提到過同樣情況）是很有教育意義的：／雲／並沒有自身擁有的意義；它的價值來自於跟同一個系統的別的成分之間的連續、相

互對立或替換的作用關係。

2.1.4.　表現的功能

經驗和它的外在表現

　　假如畫家只是向一個外在於繪畫的表現秩序借助養料，他的
角度只成了一個簡單的插圖家，試著用他的藝術，爲了說教的目
的，把前章的神秘主義作家們在無數描述中體現出現的經驗形諸
畫面，那麼畫像即表現的地位究竟是什麼[17]？但是神秘主義體驗
跟它的文學或繪畫的外在表現之間的關係實際上是非常模糊的。
就在寫完我們引用過的涉及到她如何被引上天的那段文字之後，
聖德萊斯加了那麼一個註腳——這個註腳對於作爲神秘主義現象
結構中隱喻（即圖像）的功能是極爲珍貴的：「我不知道比喻是
否確切，不管怎麼說，事情就是這樣發生的。」[18]但是假如一種
物理現象，即使無稽可查，比方說化爲蒸汽，可以作爲一種經驗
形式，這種經驗形式始終不能被看作是初始的，我們嚴格來說也
就不能區分癡迷的「事實」與它的「表現」。在繪畫上也一樣，
至少經驗與它的詩性表現是一致的——這在讓·德·拉·克洛瓦
（Jean de la Croix）那裡就表現得很明顯[19]。但它之所以可以以圖
案的形式出現，那就是因爲畫家絕不是只作記錄，描繪一個他沒
有什麼發言權的幻覺，在他那個層次上，透過他特有的手段，他
在人與上帝之間建立起一種關係。同時可以決定透過什麼樣的途
徑、使用什麼樣繪畫題材來表現這種關係[20]。

　　事實上，假如要在神秘主義經驗裡有那麼一個點，在那裡，

各種「力量」和想像本身都消散不見，那麼不管是讓‧德‧拉‧克洛瓦還是亞維拉的聖德萊斯都不會把繪畫或雕刻圖像的用途抹殺掉。相反他們抱怨教徒由於自身的錯誤失去了這樣的一種安慰手段，更嚴重的是，還失去了靈魂在上帝不在的時候或在它「枯竭」[21]的時候的獲得拯救的機會。聖德萊斯認為看上帝的一幅圖像可以有利於與之交流[22]，讓‧德‧拉‧克洛瓦則毫不猶豫地痛斥那些不尊敬圖像的人，以及那些拙劣的雕刻工匠：「他們的工藝如此拙劣，不僅不讓人產生敬意，反而讓敬神之心蕩然無存」，這些人在他看來做工粗糙，應當被剝奪工作權利[23]。當然，圖像不能完全取決於它本身，也並不取決於它對人的感官的吸引程度，但這至少證明了它不僅有裝飾作用，而且對藝術品的注視可以幫助祈禱。

如何更好使用圖像

這種觀點正好符合三十人會議對使用圖像的合法性的觀點[24]，也符合聖依涅斯（saint Ignace）的教義，他的教育觀點促成了運用大小各種手段，組織成「研讀會」，對神諭進行對話：在對歷史回顧，以及對要沈思的主題過目一遍之後，每一個「精神訓練」都包括一個「重組過程」，要求透過「想像的眼光」看到聖經場景的物質場所，同時也在引申意義上，看到教理以及資訊中隱居者要默想啟示的那一點（聖子出生之洞穴、安娜或加義夫〔Caïphe〕的房子、人的混合物、靈與肉被流放到沒有理智的動物中間的那道神秘的「山谷」[25]等等）。最後研討會以某種全面的表現為終結（感覺的介入），以接納整個一天的精神收穫[26]。在十七世紀，耶穌會的教士看圖像時，就像讀詩看戲一樣，把它

看作是一種完全建立在「表現」機制上的一種最有效的宣傳之一，在這一點上，他們是完全忠實於聖依涅斯的教義以及三十人大會的宗旨的。但是區別在於，神秘主義作家們首先是爲了打造一個處於隱居室裡隱士的默想途徑，而教士們則追求更大範圍內的效果，讓圖像起培訓教士和傳教民眾的宣傳教育作用。「神秘圖像學」[27]這門圖像的科系，目的是爲了「有效地、積極地又有趣味性地」[28]教授信仰的神秘，在很多情況下，顯得像是一種玄奧難懂的方法：這種方法的意義在於跟效果緊密相連，這種效果不僅不自相矛盾，而且是更爲補益的，反正至少要求有一種共同的語言，這種語言是每個人在特定的環境下，根據他的視野、他的角度都能懂的，包括民眾以及那些想成爲「領袖」的人。

　　「沒有任何一樣東西可以比繪畫更讓人悅目，更可以讓一件事物進入靈魂，讓意志更加堅強，更有力地讓他感動」[29]，對繪畫功能的按部就班的清晰羅列，明確表示圖像不再像拉斐爾的畫一樣爲一個封閉的階層服務。同樣的手段既可用來加深某些孤獨高深的經驗，又可以教育民眾，兩者不再有任何的矛盾。正當時代產生了偉大的神秘主義者的同時，教堂在同一個世紀裡也如火如荼地興旺起來：在蘇爾巴蘭的繪畫中所體現的正是這樣一種力量，在他不得不像穆里歐那樣的純粹虔誠信教的那些規則看齊之前，他就顯得是能夠從教會的教諭中得到最好的靈感的極少幾個藝術家之一。《教皇烏爾班二世與聖布魯諾的談話》裡表現的，是教皇試著說服精心修煉的聖人離開他的隱居地，更加積極地加入到教皇體系的事務中去，這很好地說明了這樣一種宣傳機制，它的作用起得更大。它向大眾顯示聖人的圖像，他們入世後產生的影響就在於他們有精神完全脫出這個世界的誘惑。事實上，教

會很早開始就在洛耀拉的教育學中找到了尋找每個時代它所需求的聖人的最佳手段[301]。不管是神秘主義的一面還是上層封閉社會的一面，其實是同一政策的正反兩面，它是要透過幾個有限的與眾不同的形狀（figure）——或形象（image）——來感動最大層面的公眾。

　　為了起到教育公眾的作用，神秘主義經驗必須具備這樣一種外在形式，可以成為一種淺顯易懂的有效表現的對象。蘇爾巴蘭的藝術體現了一種完全以僧侶式的靈感為主的繪畫藝術的悖論。它對表現以及象徵的有效性的苛求，遠遠超過別的任何因素。所以在繪畫領域中，這樣一種既是思想性的又是具象性的、同時涉及各個層面的繪畫藝術就具有了模稜兩可的地位。

2.2.　兩種表現形式

2.2.1.　書寫和表現

介紹／表現

　　從十五世紀末到十六世紀初，在許多有宗教目的的繪畫中出現一個聖人、一個預言者、一個殉道者或是一個重要神職人員向觀眾展示一批可作為聖像的人物（往往是抱子聖母）。從科雷喬的穹頂開始，以及從另一個背景下的蘇爾巴蘭的繪畫開始，我們就不再見到展示一幅圖像的場景，而是對一種幻象的表現。重要

的是——甚至在這一點上許多蘇爾巴蘭的繪畫以及帕爾瑪的穹頂跟虔誠畫像的規範格格不入——觀眾看到奇蹟般的幻象是透過另一個人的眼。總有那麼一個媒介人在場，而且這個媒介人，又借助他自己的媒介：天使或別人。我們再強調一遍，由於繪畫的神奇特性，觀眾可以一眼就看到兩個場景：一個是在誦經的人，一個就是他作為載體所要表現的幻覺（在蘇爾巴蘭那裡，阿隆索‧羅得里格茲或者聖弗朗索瓦的姿勢就明顯說明了這個問題，還有在帕爾瑪教堂裡的使徒們的姿態，他們好像用他們張開的雙臂，去承載天空出現的人物）。載體，或者是媒介，這也許都是不可或缺的，即使有時候這個媒介的存在並不明顯，但作為「證人」，他是確定在那裡的，他雖然占了很小的比例（參見拉斐爾的《愛茲謝爾的幻覺》），有時甚至幾乎看不見，就像是科雷喬的福音使者，被好好地藏在穹頂的突出部分的後邊，使得觀眾不注意看時，就覺得是一幅直接表現升天的畫，而不是像《啟示錄》中所說的基督在帕特摩斯島上向聖約翰顯形。

　　但科雷喬也並沒有完全按照聖書上逐字逐句的描寫：「基督顯現在雲層上。任何張著眼睛的人都能看見他，甚至那些親自將他釘死的人。」[31]耶穌的形象在科雷喬的畫面裡，根本不是出現在雲層上（他身邊圍成一圈的使徒們倒是都站在雲層上面），而是懸空在一個不確定的空間裡，在一個金黃色的背景前，這個姿勢讓許多畫家同時代的人，一直到布爾克哈特都感到震驚不解[32]。誠然，由於採用了一種由下朝上的透視，使得很難表現一個耶穌從一塊雲層上緩緩降下的場景，像拉斐爾在《聖西克思特教堂的聖母》中採用的原則一樣。但早在十六世紀之前，直到十七世紀之後，在繪畫上表現耶穌的行動（就像在一個舞台上）、上

升或顯現，就提出了既是繪畫性又是神學性的問題。一旦涉及到耶穌升天[33]或者是再臨人間[34]，許多畫家就拋開明明描寫得很清楚的聖經原文，不再讓人感到耶穌有自動升天的能力，而非得強加上一個借用的道具。有時候這個道具的內涵還非常模稜兩可[35]。那些在人間獲救的人上天需要憑藉某種外物的力量支撐還說得過去[36]；即使是聖母也還說得過去；但是基督呢？提香把弗拉利（Frari）的聖母放到一塊很厚的雲塊上去，而讓烏爾比諾（Urbino）的耶穌不借助任何外物就能騰空而起。我們可以在十六世紀的繪畫中找出許許多多這樣的例子，有的是互相矛盾的，從中可以看到一個真正意義上的表現問題。就像科雷喬覺得可以不必拘泥聖書上的字眼，而讓耶穌去掉了《啟世錄》裡他腳下的那塊雲彩，為此，《聖約翰的幻覺》在很長時間內被看作是一幅升天圖：就好像聖子的神聖本質與一種輔助工具是不相符的，即使圍繞著耶穌的金色光輪從一片雲層後顯露出來，就像是在帕爾瑪的穹頂，弗拉利的升天以及許多表現天上的景象或者是天地同一個畫面的壁畫一樣。

在表現耶穌升天、聖母升天，或者是天神聚會、天神使徒共同出現，或者是「天堂」等畫面時，對表現的性質以及目的都隱含了一個不明說的選擇[37]。在十七世紀，當彼埃爾·德斯塔（Piero Testa）計畫在山上的聖馬丁教堂（Saint-Martin-aux-Monts，羅馬）的後殿，繪製一幅《天堂裡天神聚會》時，他想跟當時的表現主流決裂，「絲毫不用雲彩」地去表現，說是把榮光之座和天神之居用雲彩圍繞起來是極大的錯誤，因為「這些場所是永恆的和平和寧靜之地，而雲彩則會給它們帶來騷動和幽暗」[38]，但當一個畫家不滿足於把雲用來作為一種畫面布局的道

具，而把雲看作是他畫畫裡的人物的一部分，就像是某個人物的衣裳時，我們又怎樣來看待呢？

在雲彩中的顯靈

　　丟勒（Dürer）在《啓示錄》（1498 年）中畫出了讓人驚訝的圖像：觀眾可以看到福音傳教士把一部天使遞給了他的書吞食了下去，這個天使的腳就像柱子一樣，而身體則完全被遮在一朵雲彩以及從他臉上放出的光芒的後面。這個圖像其實是對《福音書》中的某個描寫的忠實寫照[39]。在聖書中許多文字都爲在戲劇性或繪畫性的表現中使用雲彩提供了依據。耶和華正是以一根雲柱的形象，指引了他的子民們出走埃及。在梵蒂岡的大廳裡拉斐爾的畫就是這樣表現的 —— 更精確地說這根柱子，是雲火交替的產物，乃是因爲耶和華既要燃亮夜空，又必須加深黑暗（《出埃及記》，十三章，21-22；十四章，19-20）？這種雲與火的交替並不能完全說明雲伴隨聖靈出現的功能，以及雲與火之間互爲遮掩的關係：就因爲這根雲柱，人們很難在那裡看到以色列神的直接的啓示，在白天，雲首先就像是一道白布幕；就像一道帳幔一樣護著他的子民（《頌歌》，二十五章，38；《智慧》，十章，17-18），而且當雲彩遮住布滿天上的榮光的帳篷時，禁止以色列的子民們入內（《出埃及記》，十九，34-38）。書上還寫著耶和華披著這朵雲彩與摩西對話。但是摩西雖然與耶和華可以「面對面交談，就如鄰人一般」（同上，三十二章，9-10；三十四章，5），並不說明他可以看清他的臉[40]，耶和華的光圈是一道噬人的火焰，只有「在雲彩內」才顯現[41]。任何見到過耶和華的臉的人都會死去，他的臉必須隱藏起來，正如他的名字也不能爲人所知，

否則埃及法老那邊的人就會知情；摩西本人也只見到了他的「背面」。雲彩既讓上帝顯現又遮住了他，耶和華的光圈的顯現是有著遮掩的，就像是他的名字，他的子民們只知道它是由四個不可言說的音節組成的。當教士們在祈禱唸經之時，也只能是低聲含糊地輕輕帶過[142]。

2.2.2. 符號與表現

圖像與圖像學

「我不希望你們不知情，各位兄弟。我們的父輩們都上了天，接近了雲彩，他們都越過了大洋，在雲彩中在大洋上，他們都像摩西一樣被洗禮……而雲彩與大海是那些跟我們緊緊相關的東西的形象。」[143]這幾句話是從《考林辛使徒書信第一卷》中節選出來的，它不僅表明了雲的重要性，因為在整個基督教的聖像思維中，神聖的光環總是伴隨著雲彩出現的；它還給人文主義者們的努力作出了某種先決的合法化。後來，藝術家以及教士們，尤其是耶穌會的教士們也追隨而來，他們試圖對寓意形象、「格言」、「象徵圖像」，以及其他從 1419 年出現賀拉波隆（Horapollon）的《象形文字記》後的各種吸引了當時的想像的插圖，建立起一種科學的描繪系統。既遮又顯的雲彩在這裡面也顯得是關鍵的因素之一，甚至是整個與書寫相關的有更深意圖的學科的入門磚。這門學科的目的是尋找古埃及象形文字的現代替代物，而象形文字當時被認為是一種純粹圖像式的文字形式——這一點從基謝爾（Kircher）神父那裡就很明顯可以看出——它的符

號需要一種隱喻式的詮釋[44]？「雲彩與大海是那些跟我們緊緊相關的東西的像」，對人文主義者來說，在這個角度上埃及的書跡與聖經敘述的故事、預言家們作出的神諭、耶穌的故事、古代人的寓言，以及普遍的、一切的圖形都是一回事，以至於把凱撒爾‧里帕著名的《圖像學》翻譯成法文的譯者說，這些圖形的發明者們在創造它們之時「給它們覆以厚的雲彩，使得無知識或者是教條的人無從真正了解它們的意義，從而不能真正地進入大自然的各種秘密」[45]。

　　這些圖像是為了說明與它們所表現的東西不同的意義[46]，這些圖像是屬於畫家的，也就是說屬於那些知道使用色彩或其他媒介，來表現與它形似的事物之不同的事物、但又顯得像是所要表明的東西的人[47]，這些形象（我們可以借用保羅‧傑歐弗〔Paolo Giovo〕的說法[48]）作為象徵符號的能指形狀，必須在人的腦海裡喚起發現它的所指，它的概念以及它的思想的願望，因為後者才是它的靈魂所在，但是這個「靈魂」，並非所有的人都可以看到的，因為它被隱喻和寓言的帷幕和雲彩所遮掩，就像里帕在前章中提到的[49]。這個理論[50]要包含的哲學內涵，全部是新柏拉圖式的和亞里斯多德式的，它證明了有這樣的象徵性的篇章存在，就像那有名得不能再有名的三十人會議的決定，可以合法使用圖像。這個決定從歷史角度來看，是處於同類作品中的第一部：阿爾希阿特（Alciat）的《象徵性圖像彙論》一書（1530年倫敦版），以及為之提供系統的理論介紹的里帕的《圖像學》（1593年，羅馬第一版）之間：這些作品其實不像某些人所說的那樣開闢了一個所謂的「象徵時代」[51]，而是從多種方面來看，一個人文主義思想在近一個世紀的探索後達到的必然結果。只是有一點

需要強調，雖然這些作品今天在學者中間激起了很大的回響，卻很少有人試著從中看出它隱藏在其中的不光是聖像學的意義，而且是寓意畫像學的意義，從而去暗示那些既是語意學又是語法學的原則，在許多這類著作中可以找到描述及解釋的眞正的繪畫涵義都是追隨這些原則的。而正是在這個層次上，也只有在這個層次上，我們才有可能去看出一種本質上是理論性的發展過程：第一批著作只不過是承認並接受了拉斐爾已經作出了極大貢獻的寓意性道路及方向，但這種文學作品一直要等到十六世紀末才開始眞正起影響，因爲那時候里帕才開始用仍然晦澀的術語去定義一種圖像語言的奧秘，而到了十八世紀，這種語言就被看成是具有普遍意義的了[52]。

形象與定義：美神的形象

向里帕的《圖像學》一書借用一個例子，就可以讓我們看到在理論層面上，它顯得是在古典時期的轉折期的思想。爲了表明「美神」是什麼，也就是從嚴格意義上來說，爲了描述它，用一種形象化的句子來表現它，同時又成爲對所表現的事物的測度，因爲任何定義都是對特定事物的測定，畫家就不能追隨這些「現代畫家」的步子，因爲他們認爲可以透過它的偶然的效果，去表明某事物的本質性質。美不是一個稱詞，而是一個陳述。但並不說明一個美麗而比例合適的圖像就能去適當地表現它。想用一個陌生的事物去表現另一個陌生的事物，而且比方說想透過一根蠟燭讓人明確地看到太陽，只是一種同語反覆。這樣的圖形跟所要象徵的事物只有一個純偶然的關聯，在這種關係中，「相似」（也就意味著不同）是不存在的，而「相似」則是圖像的靈魂。

Della nouiffuna Iconolgia

B　E　L　L　E　Z　Z　A

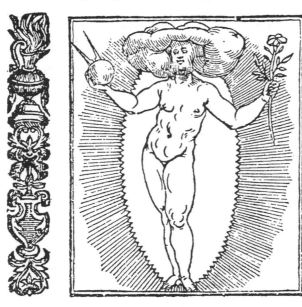

圖1　《美神》。選自里帕，《圖像學》

　　那麼一個畫家想要運用他的藝術手段，透過繪製一個與他想要表現的東西不同的事物，如何才能達到目的呢？他就是要畫出一個圖形，這個圖形的每個部分都與他所想表現的事物相符得絲絲入扣，同時又依據一個與表現因素的秩序完全相同的秩序[53]。這樣這些部分就形成一個非常和諧一致的整體，讓人不知道更該去欣賞哪一個方面，究竟是兩個事物之間的完美無缺的比例呢，還是那種把各個部分連續得那麼好的畫家的眼光，因為觀眾只需要了解一樣東西就夠了，因為它是完美、賞心悅目的。他要表現

的美神就是以一個裸女的面目出現，左手握著丁香花，右手握著一個地球和圓規，頭一直伸到雲層裡，而剩下的身體也看不太清楚，因為整個身體處在一個閃著光芒的光圈之間。按讓‧波圖瓦（Jean Baudoin）的翻譯，因為「看她與畫她幾乎是一樣的難，因為總會被她的光芒刺著眼睛。儘管她不情願地聽資訊女神對她的讚賞，因為她的讚賞詞不達意，這兩人的頭部卻都被雲彩圍繞」[54]。在這裡，有意思的是 —— 我們又看到光圈／雲彩一起出現。但為了進一步說明問題，可以引用凱撒爾‧里帕本人對使用這樣的造型及道具的辯解：「必須把美神畫得頭部伸入了雲層；因為在用我們會腐朽的語言來描述的眾多事物中，沒有一個比美更難說清楚的了，也沒有比美更不容易被人的智力所理解了，美在所有創造出來的事物中，就是從上帝的臉上射出的光芒，就像柏拉圖主義者定義的那樣，最初，美是與上帝聯繫在一起的，然後思想開始出於好心，跟創造者們交流，從而顯得是人們在眾多的獲得物中所發現的東西，就像一個人在鏡子見到他的臉形後不久就忘記，正如聖雅克在他的使徒書傳中所說；同樣地，當我們在會腐朽的事物中看到美的時候，我們不可能一直上升到可以看到那個純粹而明潔的光芒的程度，因為一切的光明都來自這個源泉。」[55]

表現的因素

我們無法看到美神的臉，正如我們無法看到上帝的臉，因為她的臉源於上帝的臉，我們只能穿越雲層看到她，就像我們還能在敏感的人那裡感受到的一樣。里帕提出來的形象也就不能僅僅縮減為一個寓言（特別是當我們把她所有外在的、那些不觸及到

本質性質的道具性的東西拿出），她是根據與一個定義同形而創建起來的，她是對定義的「替換」；這種定義是思想的自然而然的陳述，一個好的辯證學家可以分析每一個部分而不至於分裂任何一端[56]。所以看起來（但這也只不過是看起來而已，有一部分是騙人的），我們就接近了被傅柯定義爲邏輯、陳述意義上的表現的分子：能指與所指之間的關係建立在展示、替換以及互代性的程式上。它還是一個嚴格的雙向組織，在這個組織中符號顯得像是被本身替換重疊表現：正如《王港（Port-Royal）邏輯學》所陳述的，「符號包含兩個思想，一是表現的事物；一是被表現的事物（……）當我們看一個事物，只覺得它是表現著另一個事物時，我們所得到的想法就是一個關於符號的想法，而這第一個事物就被稱爲是符號」[57]。這就是古典時期涉及符號的理論，但這已夠說明我們永遠不能絕對地定義圖像跟語言的關係，這些關係是有他們本身歷史的，每個時代都對它們作出定義，並在某種程度上給予它們一致性和整體性，我們可以再向傅柯借用這個說法，有他的參照，里帕的工作就有了層次感：從古典時代開始，「符號就是表現的可表現性」[58]。只有在美神可以成爲一種表現時，才有美神的符號，從而可以被一個陳述——畫面或定義——來表現，這個陳述可以替代它，它完全是透明的，一直要到代表黑暗的符號，即雲，才跟它所外延的所指相符，因爲雲表達了表現的極限，以及可表達性的極限。在雲層之外，就出現了一個不可表現的事物的王國，因爲它不能有名字。空間是無窮的、不可定義的，這上邊的寧靜將長期使古典時代的人擔心，直到他們找到一個新的能夠提出問題的語言、能夠分析它的語言，讓它說話，變得有意義。

符號與相似性

　　不管是上帝還是美神，只有他們的臉是被隱去看不見的；至少我們可以命名它們，從而透過對名字的認知，進入對被表現的事物的認知。假如說一個古典陳述的最重要的目的就是給予事物一個名字，從而透過這個名字給它們的本質命名[59]，我們可以看到寓意畫像學作為語言、作為圖像的科學（但在這層次上，這兩者是一回事，因為一種體系也就是一種完美的語言），也同樣地大量借助於命名。里帕寫道，有的圖像是普通的、大眾的，每個人一看就明白，但也有的圖像是必須保持神秘的；但是一個根據規則產生出來的圖像必定會喚起人的好奇心，因為圖像之「身」必定會在人的思維中產生出發現它之「靈」的意義的欲望。這種欲望只會因為所要表現的東西的名字的可見性而增長，符號的本質難道不就是像《王港邏輯系》裡說的，要透過被表現物去喚起表現物的觀念？正因為所指的先決性是人人所知的，符號與思維之間是有完美的透明度的，而且表現在它的可陳述性上，自我在表現的時候是有特權的，符號學與詮釋學是重疊而且混淆的，分析符號和理解它的意思是同一件事情，因為能指之所以有價值，是因為它與所指是完全相符的[60]。認知一件事情，首先就是能夠指示它，為它取名，正如里帕所說：擁有一個名字，雖然沒有它的實在，可以讓圖像讀解和它的詮釋都能進行，也就是對所指的事物的認知——這是以古典意義上來看的，但是圖像，雖然顯得像是一種認知的手段，而且讓人直接進入到它所表現的事物中，並不是因為它組成的那些可見的部分跟外部的相似性世界上的人與物——雖然「模仿」仍然是表現機制的主要客觀機制——而是

因為在圖形與所指的事物之間的相似性，這種相似性是建立在秩序和測度上的，所以就給予這樣形成的圖像一個定義的功能。

圖像必須是所指的測度，就像定義是一個所定義的事物的測度一樣。但我們不能濫用這樣的語言，測度在這裡的重要性，跟比喻與定義圖像的詩性空間的同形性相比，要小得多。隱喻理論，把表達作為遮掩和衣物，修辭手段既顯又藏，這個理論主要吸取了新柏拉圖主義和亞里斯多德的雙重傳統，而並沒有在哲學上有什麼創新。假如說比喻是根據思想的秩序、順從思想的陳述而進行的，它並沒有能夠避開相似的因素（相似性），正如傅柯——我們已經強調了一次——表明的，相似性在十六世紀末之前的西方知識體系中起了奠基的作用，把各種與知識有關的概念組織起來，引導著詮釋學及對自然事物的認知，一直到表現的藝術，這種相似性建立在鄰近性、感應性、同形性、以類相聚性上面，總之是從同到同，給了符號以隱喻的價值[61]。里帕反對從同到同的關係，因為隱喻結果成了同語反覆；但他又並不反對建立在相似性上的圖形的特有地位，而笛卡爾，在培根之後，則以秩序以及尺度和標準的名義批駁了相似性的統治[62]。古典邏輯把符號放到從屬於一個兩分的結構的位置上，這種結構建立在表現物及被表現物之間的互聯性上，而被里帕認為是一個完整的圖像的中堅以及力量所在的兩種相似性，還受修辭學的制約，隱含著一種三項的關係。第一種相似性要求兩個事物相對第三個事物之間是相同的比例關係（為了與力量相似，我們就畫出一根柱子，它承受住了整個建築，就像在人身上那種使他與各種敵對力量相搏鬥的力量一樣）；第二種相似性則在當兩個不同的事物合二為一，成為一個不同於它們中的任何一個事物時出現：為了表示靈

魂的偉大，我們就找到獅子，這種做法跟同形已經沒有太大的關係，但還是把兩個不同的想法聯繫到同一個符號裡，這在里帕看來沒有第一種好，雖然是更常見的。

　　不管它使用的術語是多麼的模稜兩可，甚至自相矛盾，里帕的文章還是可以看出一個非常明晰的思路來的：他想建立起一個普通的關於圖像的語言（科學）來；這個想法自然而然與在古典時代發展起來的建立起一個普遍的語法法則的計畫有些或多或少的不謀而合。但里帕的《圖像學》一書，至少在他的理論陳述，以及百科全書式的陳述上，是一部從各方面看都極為優秀的著作[63]，沒有任何跡象可以讓我們認為當時的藝術向象徵文學借取了除了主題、題材、肖像學記敘之外的東西，也不能說這種文學所遵循的圖像表達理論可以讓人看到當時的繪畫發展狀況。在十六世紀的中間階段，這種文學從歷史角度來看，占據著一個矛盾的位置。事實上，假如傳統的解釋是正確的話，十五世紀的藝術制定了「客觀」表現的各個條件和規則，從而超越了中世紀的象徵主義的規則，下個世紀的象徵學家以及其他的「寓意畫像學家」們熱衷的事情，證明產生了一種對寓意性的興趣的再生，對隱喻現象的一種新的熱情，而學者們則在當時的繪畫藝術中尋找回聲。就好像是應當靠畫家——還有詩人：「詩與畫」——去完成寓意的功能，去說相似性和類似性的語言，而那個時代在知識方面已經只承認特性以及差異性了。整個數理學，即秩序與測度的科學都是建立在特性以及差異性上面的。然而，里帕所設想的寓意在他的陳述形式上，並不與十五世紀建立起來的繪畫秩序相違背，這種秩序一直到古典表現時代依然有效（證據就是在十七世紀，亞伯拉罕·勃斯（Abraham Bosse）還跟經院就透視學的地

位問題進行辯論）。（參見3.3.4.）

Intarsia I

　　由現代科學創始人之一的伽利略對寓言詩學（特別是以塔斯〔Tasse〕為首的寓言詩學）的本質性的批判，也間接證明了這一點。寓言，在伽利略所寫的《論塔斯》一書中，被看作是強迫每一個讀者去把每一個成分都看作是對另外一個事物的隱約的暗示。它迫使自然的描述，「原本是非常明晰的，是可以正面看到的」，去適應「一個間接暗示的意義而且是隱含的」[64]，就像那些繪畫，給那些沒有思想準備的觀眾一堆亂七八糟的線條和色彩，或者是一片不成形的風景，又讓人去揣測，透過不斷的視角變換，發現人物、圖像，甚至是隱藏其中的整個場景。變形在本質上是與透視建構聯繫的，變形只是透視的矯枉過正的一個變種[65]。但跟繪畫的相似性還不只於此：伽利略接著寫道，塔斯的敘述，更像是一幅拼貼畫，而不是一幅油畫；輪廓是僵硬的，過於強硬的，圖案是死板的，沒有層次，也沒有柔性，成分太多而且只堆積在一起，就好像詩人特意要把每個空格填滿一樣。帕諾夫斯基[66]說這篇文章說明了伽利略對一種更為繪畫性而不是圖案性的風格的偏愛。誠然，但這個批評也來得正是時候：它表明了寓言手段以及一個與透視原則體系相關聯的藝術和實踐之間的、在本質上的聯繫，從而一下子確認了寓意畫像學計畫的模稜兩可性。因為假如里帕在著作中發展的符號理論在某些方面跟古典時代的理論相符合，由於它對圖像的不同因素的肢解和鋪陳，它同時也跟很久以來就已經形成的圖像體系一致。

表現的雲

　　涉及到雲，以及它在繪畫類型中所起的作用，里帕的《圖像學》一書中除了雲的可以表現空中移動以及神奇的顯靈等戲劇性場面的價值以外，還有更爲敘述性的價值。雲因之而處於表面上不同的兩種力量的相交之處。一種重疊的關係（或者說是延續的關係）是否可以在兩種不同的表現形式之間，一是戲劇性的，一是敘述性的，建立起來呢？還是相反，應當把它們看作兩個完全陌生的圖形，只不過因爲語言的貧乏，用同一個詞語來表達不同的東西罷了？這個問題具有理論意義，因爲它跟表現的普遍本質有關，被看作是符號思想終於找到了最佳場所的一個因素。但它同時又有歷史意義，因爲敘述表現的時代——它是建立在替換上面的——是緊接著一個表現只被看作是一種重複、是生活的舞台、世界的鏡子的時代的[67]。但眞正的問題是要把十五世紀的藝術放到它的特殊的認知背景中去：在一個完全是處於相似性的鏡子效應的時代，藝術——正如傅柯所說——根本就不是「模仿」空間[68]，它已經在跟知識的圖形背道而馳，而開始定義一個戲劇性以及敘述性的意義上的表現的客觀條件，從而透過繪畫建立起一個戲院，古典悲劇可以在其中運用模仿原則，透過重複的管道打開替換的場所，去產生出「舞台」來。於是，古典意義上的表現，至少在美學層次上，從屬於一個大得多的整體，建於一個更爲寬廣的背景中。

　　還是從這個角度看，雲可以被看作是理論上的導火線。因爲對符號的古典式定義只顯得是眾多表現體系圖形中的一個，它並不一定具備《王港邏輯學》裡說的純淨性和透明性。從它產生出

的思想來看（即它的詮釋物），一個符號，或者是表現素，按已
經成爲公眾的經典的皮爾斯的定義來看，是作爲某物（它的對象）
的場所和位置出現的。但是「表現的對象只能也是一種表現，它
的第一個表現是詮釋物……一個表現的意義只能是一個表現。事
實上，它不是別的東西，就是表現本身，就像是脫離了一件不合
適的外衣一樣的表現。但我們不能完全脫去這件外衣，它只能是
換得更加透明一些」[69]。這些想法可以說逐字逐句，都跟里帕的
想法契合，給予了雲在表現體系中的戲劇性以及陳述性功能一個
想像不到的影響作用。雲欲顯還遮（在這裡要再次提到沃爾夫林
在分析巴洛克藝術圖像時給予面紗這個主題的重要性[70]），從各
個角度來看，它就像是表現的最佳符號之一，因爲它既顯示了表
現的局限，又顯示了它所建立其上的無限退縮的運作方式。

2.3.　繪畫的舞台

2.3.1.　表現的物體

L'art et le spectacle

　　藝術與戲劇表現，從敘述的角度來看，在古典認知學的背景
下，歸根結底就是一個建立在能指與所指之間，即表現的事物
（正如「王港邏輯學」裡所說）與被表現的事物之間的相互替換

性上的一種遊戲，而以藝術與戲劇之間結起的模糊關係，早在十七世紀之前，難道不就是兩種不同的表現方式之間秘密的親緣性的指示？當繪畫是一種表現的時候，繪畫到底是如何運轉的？因為它作為戲劇的一種同形物或者是替代，它至少向戲劇借用了部分的手段，但同時又認為可以以自己的手段去模仿生活，甚至去刻畫人的性格與激情。如果敘述與戲劇並不互相排除，可以連接起來，並在戲劇舞台上以及繪畫上互相聯繫，那麼表現又是如何運轉的？

我們要強調一下，圖像與戲劇在十七世紀是宗教宣傳最有效的媒介，特別是在耶穌公會教士那裡，他們把各種功能完全動用了起來：imprese——即附帶有銘言或格言（motto）的圖像——impresarios，以及各種各樣的戲劇組織、戲劇表現、歌劇、舞蹈、群眾劇和各種不同的熱鬧戲[71]。但是藝術家們本人，從布魯耐萊思奇（Brunelleschi）到魯本斯（Rubens），從列奧那多（Léonard）到大衛（David），也都同樣做導演，做裝飾師、道具師，甚至——為什麼不能呢？——做詩人及舞台劇作者。交流是在各個功能以及各個人之間進行，在各個不同的表現場所進行的，在這些領域中還應加入詩歌，正如達朗貝爾（d'Alembert）所想的那樣，「在畫布上出現的表現是詩的意象的美醜的最好的試金石」[72]。是不是說主題的可以互為借用，以及方法的互為交換，甚至一種表現形式到另一種表現形式的轉移，在一個對戲劇以及詩性的繪畫的圖像作用非常看重的時代，已經形成了一種規則，所以涉及到某個特定的圖像時，我們自然而然地必須去找尋出它的源泉來？

表現的重複

　　有一些方法，可以在一幅繪畫作品中，以及在戲劇場景中，引入一種既是敘述性的、又是戲劇性的區分，從而分開一個由重力法則主宰的地上的場所，以及一個天上的場景，在那裡，引力作用與這個世界的規範正好相反，是由下向上的。這些方法與形象的特定化的既有辯認特徵又有戲劇特徵的手段是不可區分的：某一種形象——耶穌、聖母、一個英雄，或是大力天使——是可以根據某些不同的特徵來辯認、詮釋、解釋的（服裝、特徵，跟某種形式的統一性等等），同時可以根據它在舞台表演或戲劇情節的背景中的地位（如某個「機器」或道具、人物的某個特有的表演動作等等）。但是兩個疊層的畫面區分，一個在地上，一個在天上，並非跟表現的雙重性沒有關係。事實上，正如我們從蘇爾巴蘭的《阿隆索・羅得里格茲的幻覺》的例子上看到的，在同一幅畫面上可以同時出現兩個場景或兩個互為補充的戲劇因素，但它們在同一種視覺整體中同時出現卻是成問題的。在這些畫面裡，有人無法加入到給予聖人或者是幸運兒的榮光中去（經常在這樣的情況下，根據許多升天的敘述中的表現規則，這些人只能透過一個鎖孔去看聖人或幸運兒如何冉冉而起），相反，觀眾卻如後來加上去的人一樣，可以進入一個排外的視覺圈之內。就像在舞台上，有些時候，在一個表現的內部，出現第二個表現，只有部分的演員是可以加入的——也就是所謂的戲中戲，這種例子最明顯的就是哈姆雷特給他的親友演的喜劇——透過這種一個場景套到另一個場景的效果[73]，表現開始自我摧毀，或至少開始否定作為表現的自我：給觀眾看的不再是一種表現，而是表現之表

現，而且完全是自足的，而表現的本質卻是必須產生一齣戲。

而這就是表現的內在矛盾，因爲它作爲表現，只有在它公開地把自己作爲表現的時候，甚至把自己看作是表現之表現的時候，它才能得到眞正的保證。這一點當我們看從喬托到大衛（甚至以後）的衆多繪畫作品時經常被忘記。然而我們正是對這一點要多加注意，因爲涉及到弄清藝術與現實之間的關係，以及在某種情況下，在繪畫系列以及戲劇的不同形式之間產生的關係。有一點是明顯的，關於所謂的文藝復興藝術甚至中世紀結束期的「現實主義」的衆多討論，完全沒有意義，因爲繪畫的表現並不只是參照於可感知的物的自然秩序，而更經常的是與文化以各種方式爲自身制定的戲劇秩序相參照。今天有一點已成定論，即在整個中世紀期間，繪畫圖像的發展跟用來在戲劇方式上揭示基督教的傳奇片斷的種種伴隨禮拜儀式的藝術是同時的，這兩種不同的表現系統中的每一方都對另一方有影響作用，而且借助於另一方的長處[74]。但是不管是文藝復興還是古典時代（或者是「巴洛克」時代），也並沒有終止這種繪畫與戲劇、舞台與圖像之間的面對面的對話。比埃羅·弗朗卡斯坦爾（Pierre Francastel）證明了文藝復興如何改變了一種對話的術語與條件（這種對話以前在西方經常是可以互換的），翻新了戲劇以及繪畫的主題和道具，把中世紀時代的表現形式替換爲現代形式，這種現代形式在戲劇以及繪畫上是平行發展的現象，至於巴洛克的戲劇，它的整個機制跟繪畫的機制不是沒有聯繫的，喬治·凱爾諾德爾（George Kernodle）一方面證明了在透視發展以及繪畫風格的延續性之間的聯繫，另一方面也證明了義大利戲劇如何首先建立在線性的規則上，然後义向一個更爲繪畫性的幻覺式方向發展，舞台的建築

漸漸爲畫出來的布景所代替了[75]。

　　假如我們來看科雷喬或者是蘇爾巴蘭使用的特徵因素，毫無疑問地，無論是在科雷喬的「機器」中，還是在蘇爾巴蘭的二層結構的布局中，雲並不只是用於幻覺性的目的。它在圖形網絡中的地位是模糊不清的。／雲／並不是按照跟「眞正」的雲──或者更準確地說：「自然」的雲的相似性畫出來的。它的體積、它的質感、它的密度都說明了在描繪功能之外，它具有別的一些功能。正如我們已經看到的，它爲一種建構提供了材料，雖然不是手段，同時它又保證地上的層次與天上層次之間的過渡，從而保證了繪畫描述的效果，如果僅僅以自然現實秩序爲參照，是不可能理解這種效果的，而僅有一個超自然的幻覺參照也同樣無濟於事。幻覺──假如有幻覺的話──是出現在另一個層次上的，即戲劇性的表現層次。這種表現由繪畫手段來實現，當然是一種根據表現之表現的原則而布局的繪畫。

2.3.2.　替換

表現的價值和展示的價值

　　一幅繪畫作品的表現價值往往隱而不現，因爲這幅作品被從它原來的背景中抽取出來，放到新的功能所給予它的新的條件背景中。藝術品並不一定是被用來觀賞的。我們不必引用那些整體藝術的例子──如埃及繪畫或者是伊特魯立亞繪畫就不是爲了讓常人看的，班傑明（Walter Benjamin）證明了給予形象以禮祭的價值說明了，它們的在場比它們的可視性更爲重要，當在場性與

可視性不相矛盾的時候：只有神父才能進入供奉著神的密室；許多的繪製或者是雕刻的聖母必須是用簾子遮著的，許多聖物和基督教的珍寶都是不可望也不可及的，只有在極為特殊的情況下，那些善男信女們才可以隱約一見，在許多正常的人流情況下，宗教場所的很大一部分裝飾都是幾乎看不見的[76]。當作品從它的禮祭功能中解放出來而得到它的物質自足性時，把它展示出來的可能性就大大增加了。一塊木板、一塊畫布，要比一幅拼貼畫、一幅壁畫或玻璃畫更加便於攜帶。在博物館展出時，它們的展示價值就比任何別的性質都要重要，但並不說明就更加容易接近作品。早在馬爾羅（Malraux）之前，以更加尖銳和批評的方式，班傑明對博物館對藝術品可能造成的變形的幅度就有了估量。在博物館裡，藝術品根本不僅僅是具備藝術品的功能，它的展示價值變得是那麼的重要——而且，還要加上一點，眾多根本從屬於不同、甚至完全相異的文化背景的藝術，在同一地點的集體出現，都被壓縮到同一秩序內——以至於給了藝術品前所未有的新功能，在這些眾多的功能中，純粹藝術的功能反而顯得是次要的了。它成了一件收藏品，甚至有時成了一種可交換的價值，作品就給一個主要是命名式的、淵博型的知識提供了物質基礎，而不再有真正的理論或批評意義，因為它主要被財富占有以及市場投機的規律所制約。

這種變形，並非是博物館作為一種文化機構所特有的後果，相反說明整個文化秩序產生了重大的變革，博物館的產生只是這種變革下的必然產物。放在櫥窗內展出的作品是從具體的表現空間中提取出來的，而這裡的「空間」一詞沒有任何的隱喻部分。班傑明向霍爾曼·格林（Herman Grimm）借用的關於拉斐爾的

《聖西克思特的聖母》的例子，就又爲他說明了這個問題，這幅
畫提出的謎語，當一個細心的檢查讓人看出它的矛盾的地位之
後，馬上就消失無蹤了。我們知道這幅今天藏於德累斯頓的畫是
怎樣展出的，而傳統上認爲它是爲位於普萊桑斯（Plaisance）的
查爾特赫教堂（Chartreux）的主祭台訂製的，一直到十八世紀，
到薩克斯（Saxe）的大主教手中爲止，一直在那裡掛著。兩塊綠
色的窗簾，掛在一根明顯可見的簾桿上，兩邊分開，抱著聖子的
聖母在一片雲彩上現身。跪在她腳下的有聖西克思特和聖賽茜爾
（sainte Cécile），一個看著聖母，包括指向觀眾一面，另一位照常
朝下，看著畫面的下半部分，正是在那裡有著謎語的結──「結」
這個詞我們馬上就要看到，用得是恰到好處的──在一道木樑
上，放著一頂主教冠，旁邊伸臂撐著兩個小天使。「這可是很少
見、很獨特的事情」[77]，瓦薩里有一天說這幅被所有人都看作是
一幅畫作的畫。因爲它遠在偏僻的外省，而且是拉斐爾所有作品
中少有的，不是畫在木板上而是畫在畫布上的作品，所以就讓許
多批評家們摸不著頭腦，他們當中有人甚至認爲作品一開始是當
作行進時的旗幟來使用的[78]。格林重新從功能的角度作出了調查
研究，並對那道木樑的意義進行了探討，這塊木板劃定了畫面的
下半部分以及承載著聖母和聖徒的雲彩的界線。他從而作出假
定，這幅畫是爲了於勒二世教皇輝煌的入棺儀式，而向拉斐爾訂
製的，而且它原本是要被放到葬廳的最深處的，這樣聖母就像是
從一個格子中走出來一樣，因爲簾子原先是掛著的，走向棺材，
而聖徒則把手指向棺材，聖女則把眼光看向那個方向，而上面提
到的小天使則靠在棺木上，而羅馬式的儀式不允許在主祭壇上安
放本應在葬禮中展示的東西，所以這幅畫就被送往遠方，爲了避

免出現了偷柱換樑這一事實爲外人所知[79]。

我們是否應該同意班傑明的說法，認爲《聖西克思特的聖母》首先具備的是展出的價值？假如我們同意格林的解釋——他的解釋讓畫面上最難理解的各個疑點顯得昭然若揭——我們馬上就可以看出這幅拉斐爾的畫的最初功能與它後來得到的文化價值相去甚遠，不管是在普萊桑斯的大教堂的主祭台上掛著，還是今天在博物館內陳列著。作品原本不是讓人供起來的；但它同時也不是要長期地展示給人們看，更不是要躋身於一大批名貴的收藏品中，因爲在那裡，它的「表現」價值完全消失，整個場景，借用歐仁‧明茲（Eugène Müntz）的術語來說，成了私下和神秘的場景，跟具體的世界沒有關聯，而且進行在沒有任何華麗之地方（只要看那桿孤零零的掛簾子的鐵質簾桿就明白了），在一種充滿了詩性和陽光的地方，不管是時間還是空間的概念都失去了意義[80]。沃爾夫林好像對作品的戲劇意義有一種更正確的直覺，他讓人把畫掛得更高一些，這樣所有的效果才會出來，而且讓人明白聖母是從天上下來，在信徒們的眼前只是曇花一現就又升天而去[81]。但是格林的調查已經說明了圖像並非是一種幻覺的表現，這樣幻覺是兩重性的（聖母同時出現在聖徒以及觀眾面前），而是一幅活生生的畫圖的替代物，這幅活生生的畫的眞正位置是在隆重的場景的背景下，而且是有日期有地點的，正是在那個儀式的背景中，才會出現畫面中出現的鐵桿、簾子和木樑[82]。

可能的表現

《聖西克思特的聖母》這幅畫所具有的內在悖論（當時已經讓瓦薩里感到奇怪了）跟表現的內在本質是有一定的聯繫的，一

台戲假如是可以重複的，畢竟是暫時性的東西，而且只能讓有限的人群看到；一幅畫，不管它如何的脆弱，就是有相對的長久性，而且可以讓越來越多的人看到。而我們在這裡涉及到的這幅畫原本只是爲一個大型場合使用的，而這個場合又只進行一次——這個情況並非是千裡挑一的例外。當它被提取出來，只成爲自身的時候，這幅畫正如沃爾夫林看到的一樣，還留有某些大型聚會表現的一些痕跡，而且作爲場合，是曇花一現的：簾子被捲了起來，就如在戲院裡面，讓人可以看到演員；一個神聖的人物走到舞台上，而這個舞台被簡化爲一道木樑；還有大量的雲彩，從圖像的角度來看，雲彩的功能重複了在戲劇空間中它們所起的功能作用，在表現背景中，這種功能的重要性與它們所擁有的特有價值相關：雲讓一個場所在被遮掩中顯示出來，在這裡就成了明顯的表現的幾個特殊符號之一，從而對表現的本質直接起作用。

　　雲的表現功能以及在戲劇與繪畫之間的互相默契的作用——我們就儘量長話短說了——讓我們理解在我們迄今爲止提到的許多繪畫作品之中對立的各種不同甚至矛盾的處理。因爲那些伴隨著幻覺和神妙空間移動的雲，不管是在拉斐爾還是在科雷喬那裡，還是在蘇爾巴蘭那裡，這些雲都不是非物質的：雖然它們有時也淡化爲金色的霧，漸近消失（「天開了；透過成千上萬的天使長老，我們看到了無窮」[83]），它們同時也給它們所承載的人物以穩定的座墊，直至於爲一種上下兩層的畫面提供了骨架，我們在十六與十七世紀的繪畫中可以看到許多例子，從拉斐爾的《圍繞聖體的爭吵》（更準確地獨特的《教堂的大勝》），直到丁托雷托的《天堂》，以及已經提到過的蘇爾巴蘭的《聖托馬斯的無

限榮光》。所有的《大勝》都是按等級排列的，在地上的包圍著
的聖人和當時的當權者們總是被一個或多個天上的東西延伸上
去，在耶穌，甚至聖父本人周圍是一批天堂裡的人物。在這裡被
稱為／雲／的符號不能與一個自然現實相參照，而必須被看作是
既是象徵的又是幻覺性的剪輯因素，這一點，拉斐爾的《爭吵》
中表現得最為清楚，教堂裡的神父和高級神學士們按半個圓圈，
坐在雲上討論，這些雲都離地幾尺，圍繞著另外一些雲彩──它
們看上去輕盈許多了──上面坐著耶穌、聖母和聖約翰。這樣的
一個構圖方式並不指向一個已經見過的場景，或者沒有見過的神
妙的顯靈，或者一個具體的場景。象徵主義也好，幻覺也好，它
們是處在另一個層次上的，即表現層次，一種可能性的表現，即
舞台式的安排[84]。

2.4.　表現／重複／替換

「一個能指從一開始就隱含了它自身的重複可能性，自
身的圖像性或相似性。」

──德希達，《論書寫學》，138-139 頁

2.4.1.　裝飾

《聖西克思特的聖母》是對一幅活生生的畫像的替換；《爭
吵》則是建立在傳統表現方式上的：這些說法都需要進一步地得

到論證。在這裡，我們只提醒大家注意幾個事實，這些事實可以讓我們在繪畫「系列」以及戲劇「系列」之間建立起聯繫，同時又闡明了「雲」這一因素在戲劇性的表現背景中的特殊經歷。在中世紀組織禮拜儀式的人，使用以基督教傳奇爲主要內容的在教堂或者教堂前廣場上進行的戲劇表演形式，這種傳統形式一直保留到十四世紀，直到當時的藝術家們開始開創一個新的形象秩序[85]。他們經常在場地的大門上放上一朵「光圈」或者是天上的神座。早在第一批街上戲劇出現之前，城市裡的重要建築物，首先是教堂的外牆面或城門也被用作類似的戲劇表演的背景或者甚至是框架，當時常見的一種方式是把天上的人物安置在建築物的上半部分，然後在特定的時候讓報喜的天使從上面下來[86]。委羅耐塞（Véronèse）的《威尼斯的大勝》從這一角度來看，只是對這種表現方式的一種世俗化以及更精緻的發展，十四世紀的藝術其實提供了許多例子。其中，最爲有特色的也許就是《聖母之死》，一般被認爲是蒙泰涅所作的拼貼畫，在威尼斯聖馬可廣場的默斯高力（Mascoli）教堂裡的頂上：聖母躺在聖徒中間一個凱旋門之下，在門後可以看到遠遠的一條延伸的街，耶穌身披光圈坐在門楣上的雲層上[87]。

　　在十六、十七世紀的世俗戲劇表演中我們可以看到這一類的布景安排方法，特別是在「活的繪畫」中，這種繪畫在爲某個君王或重要的客人舉辦的街頭儀式上起了主要作用：這種「入門儀式」從屬於一種特定的重複結構，因爲官方的禮儀車馬同樣也是一種排場「表現」。在觀衆眼中，這兩者組成了一個完美的整體（當然在分布這類街頭表演的場所：如法國北方、荷蘭、英國等地，行進的隊伍被看作是次要的）。爲了這種場合而建的建築物

經常把大批演員或者是繪製好的寓言畫放到被簾子遮蓋著的門洞中，這些建築物本身一般也具有幾個層次的秩序，有的既是象徵又是徽章，如樹或者是柱子，經常支撐著上面被雲圍繞一層的建築。蘇爾巴蘭的《聖托馬斯的無限榮光》從各個角度來看都跟這種安排相符，在這幅畫上我們看到一根廊柱的兩邊面對面安排了查理五世，身披錦袍，戴著皇冠，還有聖托馬斯學院的創始人德桼（Deza）大主教，兩人與他們的隨從跪立在一片雲彩之下，而柱子高插雲間；在雲彩上，聖托馬斯穿著多明我教士的長袍，占據了中間的位置，兩旁是教會的大神父們。更上一層，是耶穌、聖母、聖保羅以及聖多米尼克[88]，假如說街頭的裝飾道具、活的繪畫以及入門儀式等是較晚才被引入伊利亞米島的，藝術家們則早就熟悉了西班牙戲劇中舞台的外層，以及石質或木質的裝飾屏上的雙層建築的構圖方式。但是《無限榮光》這幅畫的淵源關係，還應當是到街頭的、臨時性的，由當時的藝師搭起來的臨時布景中去找，特別是1619年在里斯本為菲力浦二世入城而建的建築[89]。那是一個雲層的建築，包含了向傳統故事借用的繪畫、雕刻與建築主題。整個結構被不同的建築因素裝飾而煥然一新，如門楣、穹頂和柱子。其中有一些是雲形的。在主門的中央豎起一根直通第三層的柱子，直到消失在一塊承載著天上法神的雲彩裡。法神護著一個十字架，以一塊布滿了金銀色雲彩的藍色布料的底面襯托出來，上面又有別的雲彩覆蓋，出現一些舉著十字架的人。在建築的各個不同的門洞裡放著象徵性的輔助物（座席、岩石等等），至於別的物件（魔鬼、推車、船等等），則被一個個地搬到舞台上來。

2.4.2.　LA NUVOLA

機器

　　弗朗卡斯坦爾證明了在十五世紀文藝復興的繪畫總體中，有著一批「符號」，它們跟宗教禮拜儀式以及民眾狂歡中使用的物質道具是一模一樣的。確實，當雲被用來作描述或起幻覺作用時，它在許多的壁畫和畫報上，也是以一個安排戲劇場所的道具的面目出現的。十四世紀的虔誠畫主要不是來爲聖書作插圖，而是爲了把一些常見的場合固定下來[90]，蒙泰涅的作品向戲劇的借鑑最多，如果我們可以用「借鑑」來談的話——這個詞在一個尋找淵源的文本中才使用——它對戲劇領域的參照是顯然的，而且是特意強調的，繪畫因素的可認性以及象徵性完全取決於戲劇表現背景中給予它們的價值而定。在這種情況下，我們就不能只說繪畫作品是有意義的，並且說它的意義來自一個文化機制的現實層次，以及已經構成的意義秩序（雖然這麼說至少有一個好處，即可以讓人更清楚地看到藝術產品的「拼雜」的一面——正如李維斯陀所說），借鑑本身，作爲一種借鑑，就有一種生成定義的功能，它在它的表現價值中成爲符號，而圖像則成爲表現中的表現。

　　在烏菲奇博物館（Offices）的三聯畫的右方，蒙泰涅把耶穌的上天畫得毫無模稜兩可之處：整個場景跟中世紀戲劇中使用的「飛翔」場景是一模一樣的。在以幻象的形式畫出的一片雲層黯色的天空背景上，耶穌冉冉而升，下面承載他的是裹著戲劇裝飾

雲以及天使的腦袋的一個機器。我們這裡無需多舉例子，就可以看到畫家們——至少在這一層次上——對戲劇道具的物質的一面是表示尊敬的。藏著龍的岩石，在烏切羅（Uccello）那裡是用紙卡片做出來的，蒙泰涅的雲，以及西涅萊利（Signorelli）在科爾托那（Cortone）博物館的分層畫面裡的雲，看上去都像是木頭做的，或者是畫布做的，甚至是像用覆蓋著機器零件的棉花團做的。蒙泰涅絲毫沒有去掩飾他向當時的戲劇舞台借鑑雲的做法，相反，在烏菲奇博物館的《升天》一畫裡，兩種雲的畫法同時出現，任何混淆這兩種不同的符號方法的可能都沒有，一個是大氣裡的雲，一個是舞台上的雲，明顯地這說明了對同一因素的兩種不同價值的使用的對立（這種對立本身就是有意義的），我們也許必須把它們看作是兩種不同的符號，一個是借助於自然現象的，一個是從屬於一個跟繪畫的表現秩序不同的戲劇表現秩序的文化物體。至於在這幅三聯畫的中心部分，《魔術師的崇拜》，正如弗朗卡斯坦爾所說的[191]，提供了一個極妙的例子。畫面上出現了一個在十四世紀街頭戲劇中經常使用的道具：la nuvola，賽卡（Cecca）被認為是它的發明者——瓦薩里在他的素描本子裡保留了許多他親手做的模型——即一種類似掛衣帽的架子，在它前面站一個人，上面掛著不同的象徵道具。帶著跟一個人類學家一般的準確的眼光，蒙泰涅細緻地表現了那根豎著的鐵桿，上面掛著一顆星星。四個天使在一片棉絮般的雲裡，好像是要透過這個圖形來說明繪畫圖像的模稜兩可，這裡的畫面處於現實和想像之間，而且它的參照是戲劇的表現，而不是自然現實或者是一個純粹理性化的想法。

戲劇舞台

　　且不管是否是賽卡發明了這些小道具，它們可以改變一朵丁香或者是一棵樹的形狀，以及一朵雲的形狀，在聖約翰節，佛羅倫薩的教堂前掛滿了這樣的東西，但到了瓦薩里的時期已經幾乎絕跡了，因爲這期間街頭的戲劇表演已經大有變革，正如瓦薩里所說，不管是從本質上還是從手段上。瓦薩里在《生平》一書中儘量把這些小道具描寫得細緻，就是怕後世人忘記了它們，從而眞正絕跡[92]。但對別的也被稱作是賽卡發明的小玩藝，他也──做了詳細的記錄，據說 nuvola 就是從那些小玩藝兒中得到靈感啓發而發明的。在卡爾明納（Carmine）教堂舉辦的升天節上，賽卡用木頭做了一座山，上面住著使徒，而耶穌則被一個簇擁著小天使的 nuvola 升向天空，一直升到固定在穹頂的「天」上；同時兩個天使降落到舞台上，而節日正在那上面歡慶，而且有人在大聲「朗誦」[93]，「整個舞台上被許多棉花覆蓋，顯得像是由天使、天使長老和其他小天使組成的，色彩各異，安排得當」[94]。我們很難找到比這更精確的描繪去描述蒙泰涅的「升天」一畫，這幅畫依據的顯然是類似的這樣一個舞台場景。

　　這個機器體積龐大，賽卡據說是發明者，是因爲他把它加工完善到了前所未知的程度。但是布魯耐萊思奇已經設計過類似的機器，有人也把他看作是創造人（瓦薩里寫道，有些人不認爲它們有什麼創新之處）。他在比埃查的聖菲利斯（San Felice in Piazza）建制了一個「天堂」，用以在天使報喜節作「表演」用，在那個地方，用同樣的方式慶祝這個節日已是由來已久的傳說。瓦薩里在他的《布魯耐萊思奇的生平》一書中，對這個「天堂」

作了詳盡的描繪[95]。他將一個像大帳篷車一樣的機器配以一個交替輔助的機制，可以允許各種飛翔、平移、上下等運動。建築師在支撐房頂的兩根橫樑之間安放一個半球形物件，像倒置過來的盤子（是瓦薩里本人這麼說的），一顆鐵製的星星懸掛在一個小環上，可以圍繞著轉動，連接起各個部分。這個半圓球形物很大，不但可以承放三圈耀眼閃亮的花籃，還可以承受十二個小孩子，帶著羽翅，頭髮金黃，飾演天使，而且在整個機器轉動起來時就像是在舞蹈一樣。從地上抬頭望去，這樣的穹頂托座上還飾有表示雲的棉花團，所以特別像是「天穹」，這個「天」之門是可以任意打開、闔上的，伴隨著重重的一聲雷響；這個圓球上還固定著一個有八個枝條的機器，每個枝條上都承受一個孩子，由一個後盤控制。這圍成一束花形的天使們繞著一個銅質的橢圓形光圈，中空，上面裝飾著許多小燈籠，透過一個發條而出現或隱去。當天使們上升到一個適當的位置的時候，橢圓形光圈掛著移到舞台上方來，在那裡有人在唸唸有詞，高唱頌歌，一個有四層樓的結構已經在那裡安置好，上面讓群眾進入，然後橢圓光圈就進入四層結構。一個孩童從上面走下來，在舞台上前行，向聖母致敬，向她轉達他帶來的口信，然後再回到橢圓形光圈裡，同時天使之聲音四起，整個的「穹頂」就成了真正的天堂。而且，瓦薩里寫道，在半圓球形旁邊，還有王父的出現，身邊圍著天使，以同樣的方式製成。

2.4.3.　符號的表現功能

導演的道具

　　瓦薩里的這段描寫證明了在十五世紀，已經存在了一種帶有
「機器」的表演形式，後來的布魯耐萊思奇和賽卡可能只不過是
完美了一下它的功能，並將它普通化，給一個「天堂」、一個天
穹（有一點要注意，在天穹中不出現上帝本人），加上了一整套
可以產生移動效果的機器。這樣的一個表演舞台上的因素形成了
一個整體，不可能從中孤立出一個道具或小玩藝來單獨看待。但
對繪畫和戲劇來說都是同樣的道理：蒙泰涅的繞著耶穌的光圈從
一個「天」的背景中冉冉自升；到了科雷喬的手中，在帕爾瑪的
穹頂上，把在他之前一直是分開的因素都會合到了同一結構整體
中去。也就說明雲在表現的大前提下，並非只具備象徵或陳述價
值，它並不只是用來指示天空，用畫布或棉團作的雲彩還可以用
來遮住一個機械設備的內部發條，這種「機器」本身已經非常完
善，遠遠早於從嚴格意義上講的真正的戲劇道具。我們之所以能
在各個劇團的道具清單中都找到雲彩的影子，不管是在北方還是
在佛羅倫薩和西耶納（Sienne）[96]，那是因為它們並不只是一種
伴隨神聖出現的符號，而且還是一種安排劇場的不可或缺的工
具，這種劇場安排可以用非常不同的形式，而且也不只在十五世
紀的義大利才有（但在義大利那個時代，很有意義的是，人們用
同一個詞來說道具和機器本身）。

　　表現耶穌或者是別的天神的升天或下凡，或是整個天堂，在

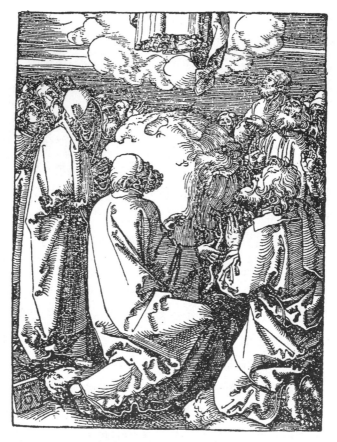

圖2　丟勒，《基督升天》。選自木刻「基督受難」系列

戲劇以及繪畫上都引出了許多問題。法國式的對神祕的表現不會
跟義大利式的神聖的表現相同，然而，不管是在哪一種情況下，
雲起的都是同一種作用。其方式的不同，在當時的繪畫中也有所
表現。在《使徒神祕的行為》中——根據居斯塔夫·科恩
（Gustave Cohen）的說法，這幅畫在同類作品中是佼佼者，整個

宗教現象的特殊性都表現得淋漓盡致[97]——使徒們分布在不同的場所（零碎空間是典型的中世紀表現的分割性空間），一直被送到聖母躺著的那個場景，然後聖母的身體隨著一片雲彩而被送上天空[98]。《基督再生》這一手稿以極其有趣的方式描繪了耶穌的升天以及被從地獄邊緣拯救出來的靈魂的升天。這些靈魂透過一個隱藏的通道升天，而一個機器抓住耶穌的腰部，結果是「在機器下面我們可以看到他的兩腿……，那根把耶穌提上去的繩子必須被一塊畫著雲的油布遮著」[99]。正是以這種令人驚訝的方式，而且跟佛羅倫薩的橢圓光圈完全不同的方式，耶穌升天被北方國度的藝術來表現，從馬丁·雄戈爾（Martin Schongauer，科勒瑪爾〔Colmar〕博物館）的《受難》系列到阿爾貝·丟勒的小型木板油畫：《受難》，以及在拉謝斯蒂阿（La Chaise-Dieu）珍藏的佛拉芒掛毯和最近剛剛進入普拉多（Prado）博物館的約翰·德·佛朗德拉（Juan de Flandres）的小型木板油畫都是一樣的布局[100]：我們只能見到耶穌的一雙腳，可以騰空而起，在山丘上還能看到它們的印痕，使徒們分立在腳印邊，圍成一圈，而耶穌剩下的身子部分則被雲裹繞，並且很快被畫框所截斷。

愛彌爾·馬勒（Emile Mâle）認為可以把這一類看上去不統一的、出現在十四世紀許多象牙以及經書上的畫像同《基督再生》手稿上提到的舞台演出聯繫起來。他更進一步地寫道：「應該到戲劇裡去找這種十五世紀的繪畫中有時候讓我們看不慣的、有點死板的現實主義因素的原因。」[101]在一篇看上去好像是考據的論文裡，梅耶·沙比羅把雲的問題的理論及神學性、符號和／或幻覺功能全都提到了。可以證明這種被錯誤地概定為「哥德式的」表現，不能被簡單地看作是一種場景安排的繪畫性表現，因為從

十世紀開始，我們就在許多英語手稿中看到它，它是從屬於整個傳統的。這種傳統從在七世紀被亞當那努斯（Adamnanus）神父根據僧侶阿爾庫爾夫（Arculfe）的講述而描繪在伊奧那（Iona）島上的聖人居處，一直到十世紀時英國文本《說教》，一直強調耶穌消失在天空中這一幻象的主觀和令人驚訝的一面[102]。對建立在橄欖樹山上的教堂的描寫說這是一個天穹式的半圓形建築，圍繞著耶穌留下的腳印的地方，強調朝聖者們進入以前只有使徒才能進入的地方；而且又像使徒們一樣將眼光伸向天空[103]；耶穌上升並消失的那片天空中有一塊雲彩，關於升天的說教（971 年），不承認這塊雲為他提供了承載或是做了交通工具：上帝是透過自己的力量、自己的運動上升而消失到雲層中的，他是萬物之主，雲層一開始就圍繞著他[104]；這篇文章就說明了存在一個神學問題，是涉及到升天的方式與過程的，而且同時——雖然同樣地——涉及到它的表現問題，這個問題我已經提到，一直在十五和十六世紀的繪畫中還有回應。梅耶·沙比羅非常正確地強調那些在場觀察的人同時出現在畫面裡；對耶穌消失現象的表現，也是按照在場的使徒們的目擊，這在他看來正是英國人的獨製創造，使它們跟傳統的表現耶穌在一個橢圓形光圈，或爬上天空的解決方法完全不同[105]。這個想法並不是借助於戲劇舞台的，但它從本質上說，也同樣是建立在一個表現結構上的，是建立在一個對聖書中的場景的視覺概念上的，是對神聖的一刻的重複，是一種戲劇性的再現（原文為英文），就像梅耶·沙比羅用極精確的詞語定義的，整個意象都向它借助規範，到了中世紀末的宗教戲劇中就達到了最輝煌的程度。

戲劇現實和繪畫現實：作為表現的繪畫

　　所以使用雲來進行表現不應當只從象徵性和陳述性的角度來
理解，而應包括戲劇性的。從繪畫角度來講，這個因素的介入，
是以一個跟繪畫秩序相異的意義範疇的詞彙裡的一個術語因素出
現：外表和它出現在繪畫背景中的使用價值是依據原先它所在的
表現文本中的功能，即使是在想像的意義上的。但這並不是說，
即使在戲劇淵源得到完全證明的情況下，圖像只是用來固定一個
瞬息萬變的舞台表演。如果這樣做的話，就是說給了繪畫的參照
體一個最重要的地位，從而會看不到向戲劇借鑑的因素轉換進入
繪畫體系層的真正關鍵作用，就會犯與狹隘的現實主義偏見一樣
的錯誤。在這兩個體系之間的交流還並非是單向的，我們並不同
意愛彌爾·馬勒的說法，即中世紀末的神聖戲劇為許多繪畫主題
提供了來源，而同意喬治·凱爾諾德爾的觀點，即雖然缺乏一種
延續的傳統，中世紀的藝術給文藝復興的戲劇許多古典舞台的程
式，而且現代戲劇形式的建立，和一個新的繪畫秩序的建立是同
時進行的，同一批的藝術家經常是同時進入兩個系統的創立。但
是不同表達方式，雖然互相滲透，還是構成了同樣多的不同的秩
序，而且不是以一種完全流通的方式互相溝通的，畫家完全可以
借助在繪畫統治之外發展起來的意義生成因素，甚至借助系統之
外的剪輯原則。一旦物體從戲劇秩序中提取出來，又以繪畫的形
式，被引入一個新興的意義生成結構中去，它就從一個現實的層
面躍到了另一個現實的層面：從它作為工具術語而受到定義的戲
劇現實的層面，它進入到繪畫現實的層面，在那裡它滿足於性質
完全不同的功能[106]。雲在十六和十七世紀繪畫中遭遇的經歷，證

明了它的功能的擴展，以及它作爲純繪畫價值的擴展，僅僅尋找那些「來源」是遠遠不能把這個方面搞清楚的。所以問題現在可以用以下的方式來提出：繪畫作爲一種表現究竟發生了什麼情況，它向戲劇借助了一部分詞彙，成爲戲劇的替代品，與之平行，同時它又絲毫不掩蓋這份債務，而相反明顯地照樣表現出來，直到從同樣的產品中選出完全不同的意義生成效果。

重複／替換

我們可能開始隱約地看到繪畫層面上存在著的表現的兩種不同方式，敘述性的和戲劇性的。表現的邏輯空間是這樣組成的，從所指到能指，位置是全然可以互相顛倒的。而且，事實上，符號的表現功能毫不模糊地得到確立，一旦繪畫的所指以它在戲劇背景中的能指的形式出現，而且作爲一種表現的表現：繪畫符號重新製造（重新表現）一個戲劇性質的符號（雲），畫出戲劇中的雲，同樣，圖像再現（表現）一個按重複介紹的方式組成的戲劇，即對一個原始場景的重複。但表現也完全可以建立在「替換」上面，在文藝復興期間建立起來的繪畫機制中，畫像符號的可表現性，就像表現本身的可表現性一樣，是被一個特殊的結構所主宰的，在這個結構中，作爲表現的定義的各個意義都鏈結在一起：製作與再製作、提示、替換等等。這個結構在許多性質不明確的作品中都有所顯示。在萊姆斯城（Reims）博物館我們可以看到繪於十五世紀的一系列重要的繪畫，上面幾乎容納了「舊約聖經」裡講述的所有最重要的幾個神秘場景，如耶穌受難、升天、再生、耶穌的報復等等[107]。是否這些畫原先在表示基督教奧密的神秘劇中作背景襯托之用？還是在一些節日或儀式中，在宗

教場所來彌補掛毯的不足？還是只是在行進隊列中，在某些固定的日子在街頭展示的旗幟？

不管我們傾向於哪種假設，這個問題表明了一種表現秩序被另一種表現秩序替換的可能性，因爲畫面上的場景是以戲劇形式表現出來的，而我們就拿基督的升天這一場景作爲例子，它所遵循的原則由1511年丟勒在他的小幅《耶穌受難》中再次運用，這幅畫被許多人都看作是「大衆性」的[108]：它與在《基督再生》的手稿裡描寫的場景是一模一樣的。

系統和借鑑

我們現在可以小小總結一下，正當禮拜儀式劇在經歷了最高峰之後，開始爲新的表演形式所替代的時候，繪畫把它的精華繼承下來了，同時它又反映了一種新型的街頭劇和車隊的圖像。我們這裡不想去證明這兩種系統如何在十世紀的更大的表現秩序中共存，因爲只要看蒙泰涅在兩個不同的基督教場景中的表現方法（在烏菲奇博物館裡的三屏），以及以古法方式畫出的《大勝》的場景（在海姆普頓〔Hampton〕庭院裡的木版），就明白了這種共存現象。同時，尋找淵源並不能讓人理解這些借鑑和古法的出現，更不能看出這些借鑑的古法在當時的繪畫領域中的遭遇。在十五世紀的藝術中只起了一個輔助作用的雲，在十六和十七世紀，就遍布了穹頂，和各式不同的天花板和廊柱頂，起著越來越大的幻視及繪畫功能。在去尋找類似的變遷中可能存在的意識形態方面的內在原因之前，重要的是要去準確地測度它們在體系內部蘊涵的意義，正如索緒爾所說，「任何不管在哪個層次改變系統的因素都是內在的」[109]（同樣，在戲劇中，對各種不同的空間

效果、飛人和天堂等場景並不因為單一、立體性的舞台的出現而消失了）。對舞台上半部分布景的安排問題繼續占據裝飾師和導演們的想像，在巴洛克歌劇和戲劇中出現的飛翔的場景跟中世紀戲劇中的升天與降臨人間是一脈相承的。但我們也不能過分去說這些效果是舊時的沈澱[110]，或者是在溯歷史長流而上時，只在戲劇秩序的內部去尋找淵源；不管是「借鑑」還是「古法重現」，都具有風格手段的價值，要想真正評估它們，必須跟它們所處的新體系相關聯起來看，因為正是這種新體系成了約束它們的原則，並為它們提供存在的可能性[111]。

　　僅僅去尋找淵源的方法的不足之處就在於，它讓人只看到在藝術創造過程中——不管是戲劇領域也好，還是繪畫領域內也好——有些隨機的連續作用，以及偶然的借鑑和沈澱作用，甚至有創新作用，但都是即時的，而沒有真正的功能目的性。這種簡單的延續作用讓人根本看不到在不同領域之間有所交流的真正原動力，繪畫與戲劇之間的關係與交流並不只限於是詞彙上的，而是從中產生出一個真正的表現語法，才是畫家們和戲劇家們的努力所在，也許畫家還更甚於戲劇家；正是相對於這一語法，我們下章就要論述到，雲在現代藝術和戲劇中的遭遇就顯得明晰而更易理解，同時這種語法又闡明了一種領域的深層結構，悖論的是，在這個領域中，雲這個「符號」也許並沒有它的位置。

註釋

[1]「在一個嚴密的整體中，看到那麼多樣的形象和動作都彙集在一起，難道不是一個奇蹟？假如沒有一個建築體系，不可能有這樣的效果。」亨德利希・沃爾夫林，《古典藝術》，巴黎，1911 年，第71 頁（本書作者加的重點號）。

[2]參閱馬丁・S・索利亞（Martin S. Soria），《蘇爾巴蘭的繪畫》，倫敦，1953 年，第6 頁。

[3]雅各布森，《普通語言學隨筆》，第37 頁。

[4]索利亞，引文同上，第139 頁。

[5]基督的聖德萊斯（Sainte Thérèse de Jésus），《全集》，法文譯版，巴黎，塞伊出版社，1949 年，第 194-196 頁。

[6]引文同上。

[7]引文同上。

[8]引文同上。

[9]相反，反過來做出推論就非常順理成章了，在《彼埃爾・德・薩拉芒克（Pierre de Salamanque）的預感》中（屬於瓜達魯普系列，見索利亞，目錄第 151 幅，插圖第 104 幅），在地上的人圍在一個圓圈內，只有奇蹟的受挫才是以預告的雲的形式出現的。

[10]「她的閨房的窗簾輕輕地鼓了起來，圍繞著她，就讓雲彩一樣。」見《包法利夫人》。

[11]基督的聖德萊斯，引文同上，第 193 頁：「我們完全可以相信全能的主的雲彩在塵世與我們同在。」

[12]關於天與「上面的世界」的象徵性，參閱彌賽亞・埃里亞德，《論宗

教史》，法文版，巴黎，1953 年，第 2 章：吉拉爾都斯·梵·德爾·利武（Gerardus Van der Leeuw），《宗教的本質和宗教的外在性》，法文版，巴黎，1948 年，第 54-65 頁。

[13] 彌賽阿·埃里亞德，《論宗教史》，第 103-104 頁。

[14] 關於「用圖形表現的物體」這一概念，參閱比埃羅·弗朗卡斯坦爾（Pierre Francastel），《形狀和場所》，巴黎，1967 年，第 2 章，以及《繪畫現實》，巴黎，1965 年，第三部分。

[15] 參閱彌賽阿·埃里亞德，《圖像和象徵》，巴黎，1952 年，第 33-72 頁。

[16] 塞爾維亞博物館，索利亞，引文同上，目錄第 70，第 46 插圖。

[17] 在聖德萊斯眾多的「凝迷」狀態中，最有名的是她跟讓·德·拉·克洛瓦一道進入「凝迷」狀態；後者來到降生修道院拜訪她。這次「凝迷」的目的是透過圖像的秩序來吸引人的注意。馬上就有人來訂製一幅把這個場面記錄下來的畫，放到了修道院的接待室裡。同時有一段文字記錄這次經歷（參閱奧利維·勒洛瓦〔Olivier Leroy〕，《騰空而起，對奇蹟研究的歷史性和批評性貢獻》，巴黎，1928 年，第 100 頁）。

[18] 基督的聖德萊斯，引文同上，第 194 頁。

[19] 在讓·德·拉·克洛瓦那裡，「夜晚」這一主題是外在實體進入真正實體的必要的繪畫表達手段：「在神秘主義奇妙的想像中，夜晚既是這種體驗最隱秘的表現又是這種體驗本身。」（讓·巴魯茲〔Jean Baruzi〕，《讓·德·拉·克洛瓦和神秘主義體驗的問題》，巴黎，1924 年，第 330 頁。）

[20]要看別的關於繪畫表現對神秘主義幻覺的影響的例子，請參閱埃爾文·帕諾夫斯基，《早期荷蘭繪畫》，康橋出版，1958年，第一卷，第277／3註，第469-470頁。

[21]基督的聖德萊斯，引文同上，第764頁。

[22]基督的聖德萊斯，第715頁。

[23]聖讓·德·拉·克洛瓦，《精神作品選》，法文版，巴黎，塞伊出版社，1964年，第443頁。

[24]參閱《關於利用聖人，使用和崇拜聖物以及對圖像的合理使用的法令》，1563年主教會議最後一屆全會制定，意在回答新教徒對偶像崇拜提出的控告，而不是像比埃羅·弗朗卡斯坦爾所說的，把基督教藝術拉到正軌上來（參閱比埃羅·弗朗卡斯坦爾，〈反宗教改革和藝術在十六世紀末的義大利〉，摘自《繪畫現實》，第339-389頁）。

[25]洛耀拉的聖依涅斯，《精神鍛鍊》，法文版，巴黎，1960年，第44頁。

[26]引文同上，第76頁，第1條，「關於地獄，想像的目光將看到巨大的火焰，耳朵將聽到嚎叫、哭喊和詛咒，嗅覺將聞到煙味、硫磺味、污穢之物及腐敗惡臭之味，味覺將嚐到苦澀的東西、眼淚、悲傷，觸覺將碰到吞噬靈魂的火……」引文同上，第53-54頁。

[27]原文源於德國耶穌會教士雅各布·馬森（Jacob Masen），引自瑪利歐·普拉茲（Mario Praz，《十七世紀圖形研究》，第二版，羅馬，1964年，第173-174頁。

[28]這些形容詞和引言源自里求姆（Richeome）神父，《莊嚴的聖體犧牲儀式中的神秘主義形象的聖畫》，巴黎，1601年，轉引自普拉茲，引文

同上，第21頁。

[29] 同上。

[30] 參閱弗朗索瓦·庫萊爾（François Courel）為聖依涅斯的《精神鍛鍊》作的引言，引文同上，第8頁。

[31]《啓示錄》，第1卷，第7節。

[32]「畫中的主要人物，耶穌，在比例上過於縮短，看上去像是一隻青蛙。」引自布爾克哈特，《指南》，第2冊，第715頁。

[33]《盧克卷》，第24節，51條：「在他行福禮之時，他離開他們，升天而去。」《實例》，第1節，第9條：「他說完之後，當著他們的面，升天而去，一朵雲遮住了他。當他們的眼光都朝向他，看著他遠去的時候，兩個人出現在他們旁邊，渾身著白，說道：『伽利略的人們喲，你們為何凝神望著天空？這個耶穌從你們中間升天而去，自然也會用同樣的辦法回到你們身邊。』」

[34]《瑪太章》，第26節，24條：「從這一天起，你們可以看到人子會在上帝右邊落席，從天上的雲彩冉冉而下。」同文，第24節，26條：「於是會在天上出現人子的跡象，地上所有的部落都會拍著胸膛驚訝萬分。他們會看到人子踩著雲彩，帶著無窮的力量和榮光，出現在他們面前。」

[35]《耶穌軼事》，猶太著作，可能成書於二世紀，1681年由J·瓦根塞伊（J. Wagenseil）收編在他的《撒旦的火器》中。在該書中，耶穌具有神奇的升天本領。故事中講到，耶穌就像一個魔術師一樣，因為他知道藏在廟內的耶和華的秘密的名字，具有神奇的力量。憑藉著這個密符，他實現了許多奇蹟，特別是在耶路撒冷的女王和智者面前，騰雲

而起。但其中有一個智者，名叫猶大，他也掌握那個四字真言，跟耶穌一樣騰雲而起，並把他推落地上。參見，居斯塔夫・布魯耐（Gustave Brunet）著《偽福音書》，巴黎，1863 年，第 190-391 頁。

[36]「屆時暗號一響，隨著天使長老的聲音一起，神號吹響，上帝本人會從天而降，在基督之夜死去的人們會最早再生。然後，我們這些尚在人世的人，仍留在世上的人，我們會隨他們一起，騰雲而起，在空中與上帝相會。」《坦撒洛尼人》（Thessaloniciens），第 1 卷，第 4 節，第16-17 頁。

[37]根據梅耶・沙皮羅的說法，在中世紀的文學和藝術中存在著同樣的衝突，甚至在教父之間也有。從六世紀開始，格列高利大帝（Grégoire le Grand）就把基督的升天與其他在此之前的升天區別起來：愛諾克（Enoch）需要天使們的幫助，愛力（Elie）需要一輛車，而基督雖然擁有一切，卻純靠自身的力量升天。參見梅耶・沙比羅，〈基督消失的圖像。在西元 1000 年前後英語世界藝術中的基督升天的問題之研究〉，《藝術叢刊》，第 23 卷（1943），第 135-152 頁。

[38]參見喬瓦尼・巴蒂斯塔・帕思里（Giovanni Battista Passeri），《論繪畫、雕塑和建築》，羅馬，1772 年，引自弗朗西斯・哈斯凱爾（Francis Haskell），《老闆和畫家，巴洛克時代義大利藝術和社會之間的關係之研究》，紐約，1963 年，第 112 頁。

[39]「接著我看到另外一個強有力的天使從天上降下，渾身被雲彩籠罩，頭上出現一道彩虹：他的臉就像太陽一樣，腳就像火柱一般。」《啓示錄》，第 10 章，第 1 節。

[40]當摩西要求耶和華向他展示「他的榮光」時，他聽到的回答是：「我

將把我最好的展示在你面前；我將在你面前高呼『耶和華』的名字（……）。你無法看到我的臉，因為無人可以看見我而不死去！……看著我身邊的這塊地方！你站到那塊岩石上去。當我的榮光過來的時候，我會把你藏到岩石的洞裡去，當我經過你的時候，我會用手掌罩住你！然後我再撤掉手掌，這樣你可以看見我的後背，但是我的臉你永遠無法看到！」《出埃及記》，第33章，第18-21節。

[41]「於是摩西爬上山。雲彩遮住了整座山。耶和華的聖光落到了西奈山上。雲彩遮住它六天六夜。到了第七天，他在雲中呼喚摩西。展示在以色列子民們面前的耶和華的榮光，就像烈火一般在山頂上閃耀。」（同上，第24章，15-18節）。再參閱同上，第十六章，第10節：「阿隆（Aron）跟所有的以色列子民講話時，大家都朝著沙漠。在雲彩中突然出現了耶和華的聖光！」希伯來傳奇強調在顯聖時雲彩所起的作用。同時它還強調摩西也有雲彩供他使用，把他一直帶到上帝那裡去，然後再帶回人間。當耶和華命令摩西跟他在西奈山上會合時，一朵雲彩降落在摩西面前，但是摩西不知道是否應該踩上去，還是只需要向上一靠就可以了。於是雲彩自動打開，摩西走了進去，就這樣像跟在地上走路一般，漫遊了天界。但當他見到聖座的保護天使桑達爾豐（Sandalfon）時，害怕極了，差一點從雲座上跌下來（參見路易‧金茲伯格〔Louis Ginzberg〕，《猶太人的傳奇》，英譯本，費城，1947年第三版，第3章，第85、109、111頁）。遞交十誡板的場景成為許多繪畫的題材，而且從基督教藝術的初期就出現了。在格伯哈爾特（Gebhardt）的《聖經》（或稱阿德蒙特〔Admont〕的《聖經》，十二世紀，薩爾斯堡）中，有特別有意義的一種畫法，分為兩軸。在左邊一

幅中，摩西的雙腳在山上，而雙膝跪在一片雲彩中，上面露出上半

身，手裡持著誡板，上帝正在上面書寫。在右邊一幅中，摩西準備下

山與眾人會合，正接受神聖的祝福。雲彩消失了，但是伴著上帝的形

象出現的四分之一的圓圈上被加上了一道花邊似的裝飾，就顯得是另

外一種形象一樣（維也納國立圖書館，宗卷第 2701 號，參閱安德烈‧

格拉巴爾和卡爾‧諾登法爾克〔Karl Nordenfalk〕，《羅曼繪畫》，日內

瓦，1958 年，第 167 頁）。

[42] 同樣，也是在基督教範圍內，我們可以看到，在大型的穹頂壁畫中，

跟聖光和雲彩相聯繫，有些主題如《基督名望的大勝》（參見巴奇西亞

壁畫，吉蘇）或者是《上帝聖名的大勝》（參見在薩拉高斯〔Saragosse〕

大教堂內哥雅的壁畫）也是同樣的處理方法。

[43]《科林斯人》，第十章，第 1-6 節。

[44] 參閱盧德維克‧沃爾克曼（Ludwig Voikmann），《文藝復興時期的象形

圖案、象形文字和象徵符號之間的關係和相互作用》，萊比錫，1923

年。

[45] 讓‧波圖瓦（Jean Baudoin），《從凱撒爾‧里帕的研究和圖像中得出的

對許多圖像、象徵和其他象形圖案的新解釋》，巴黎，1644 年。

[46] 凱撒爾‧里帕。

[47] 同上。

[48] 保羅‧傑歐弗，羅馬，1555 年。

[49] 同上。

[50] 關於對象徵文學的哲學背景的分析，參見羅伯特‧克蘭，〈義大利畫

論中出現的表現理論，1555-1612 年〉（奇怪的是，該文未提及里帕的

文章），引自《形式和可知性》，巴黎，1969 年，第 125-149 頁。

[51]M·普拉茲，引文同上。

[52]參閱查爾—埃提埃納·高希爾（Charles-Etienne Gaucher），關於余伯特—弗朗索瓦·格拉斐洛（Hubert-François Gravelot）和查爾—安東尼·高喬（Charles-Antoine Cochin）的《圖像肖像學》研究的〈引言〉。巴黎，1791 年。

[53]參閱里帕，引文同上。

[54]讓·波圖瓦，引文同上，第 29 頁。

[55]里帕，引文同上，第 41-42 頁。

[56]柏拉圖，《斐德爾》（*Phèdre*），265e 條。

[57]引自米歇爾·傅柯（Michel Foucault），《詞與物》，第 78 頁。

[58]米歇爾·傅柯，引文同上，第 79 頁。

[59]米歇爾·傅柯，引文同上，第 136 頁。

[60]米歇爾·傅柯，引文同上，第 80 頁。

[61]米歇爾·傅柯，引文同上，第 32-59 頁。

[62]米歇爾·傅柯，引文同上，第 65 頁及以下。

[63]作為佐證，我們還可以看到，上面的「圖像」是按每個概念的字母排列而出現的，而依照米歇爾·傅柯的說法，「使用字母順序來編排百科全書，雖有偶然性，但效率高，這是在十七世紀下半葉才出現的」（引文同上，第 53 頁）。

[64]伽利略，《作品集》，國家版本，法瓦洛（Favaro）版，佛羅倫薩，1890-1909 年，第 9 卷，第 63 頁。

[65]參閱余吉斯·巴爾特魯賽蒂斯（Jurgis Baltrušaitis），《變形或奇異透

視》，巴黎，1955 年。

[66]參見埃爾文·帕諾夫斯基，《作為藝術批評家的伽利略》，海牙，1954
年。

[67]米歇爾·傅柯，引文同上，第32 頁。

[68]米歇爾·傅柯，引文同上。

[69]參閱查爾斯·桑德斯·皮爾斯，《文集》，劍橋，1965 年，第1 卷，第
171 頁。

[70]亨德利希·沃爾夫林，《文藝復興和巴洛克》，法文版，巴黎，1967
年，第74-75 頁。

[71]普拉茲，引文同上，第169-176 頁。

[72]達朗貝爾，《德斯普雷歐（Despréaux）贊》，第12 條註；引自《大字
典》，「表現」詞條，第5 行。

[73]這種方法並不僅僅是文學上的，伊莉莎白時代的戲劇舞台跟義大利統
一的舞台一樣，它的安排布置可以使場景多重出現，也可以把一個場
景放置到另一場景之中（比方說透過對室內場景的表現）。

[74]參見比埃羅·弗朗卡斯坦爾，《形狀和場所》，巴黎，1967 年，第2
章，〈表現因素和現實〉。

[75]喬治·R·凱爾諾德爾，《從藝術到戲劇，文藝復興時的形式和格
式》，芝加哥，1944 年。

[76]瓦爾特·班傑明，〈在技術複製時代的藝術品〉，法文版，見《選
集》，1959 年，巴黎，第206 頁。

[77]瓦薩里，〈拉斐爾傳〉，《選集》，第4 卷，第365 頁。

[78]卡爾—費德里希·魯默爾（Karl-Friedrich Ruhmor），《義大利研究》，

柏林，1827-1831 年，第 3 卷。

[79]霍爾曼·格林，〈西克思特教堂內聖母像之謎〉，見《藝術期刊》，1922 年，第 41-49 頁。

[80]歐仁·明茲，《拉斐爾》，巴黎，1901 年，第 303 頁。

[81]沃爾夫林，《古典藝術》，第 158-160 頁。

[82]由於拉斐爾的這幅畫跟於勒二世之墓有關，而於勒二世生前的意願就是葬在聖比埃羅的西克斯庭教堂，所以這幅畫就顯得是一座紀念堂的臨時替換物。教皇的後代最後找到了米開朗基羅來造這座紀念堂。這就像格林指出的，成了兩個藝術家之間的「對立」的有趣例子：在米開朗基羅最初的草圖中，有懷抱聖嬰的聖母的主題（參見埃爾文·帕諾夫斯基，〈米開朗基羅於勒二世之墓的最早兩個草案〉，《藝術期刊》，1937 年，第 561-579 頁）。

[83]明茲，引文同上。關於十六世紀初的畫家是否能夠讓人「看到無窮」，參閱下文，4.2.4.。

[84]關於在十六、十七和十八世紀，舞台機械及機制的發展（這種機械往往非常複雜，從薩帕蒂尼〔Sabbatini〕在帕爾瑪城的舞台布置中可見一斑。它們往往透過活動的道具，並帶有讓群眾演員坐的椅子，來讓雲彩產生動感），請參閱研究討論會報告，《文藝復興時期的戲劇場景》，巴黎，1964 年（法國國立社科院研究討論會）。

[85]弗朗卡斯坦爾，引文同上，第 72 頁。

[86]凱爾諾德爾，引文同上，第 70-72 頁。

[87]雷納多·奇普里阿尼（Renato Cipriani），《蒙泰涅繪畫全集》，米蘭，1956 年，第 165 幅插圖。在此，我們自然聯想到蒙泰涅以同樣的題材繪

製的一幅畫，現藏普拉多（Prado），上半部分缺，但顯然就是羅伯特·龍吉（Roberto Longhi）在費拉雷（Ferrare）私人收藏中找到的一個帶有橢形光圈的耶穌的形象（引文同上，第77-79插頁）。

[88]索利亞，引文同上，目錄，第41卷，第27插頁。

[89]在凱爾諾德爾的著作中，我們可以找到詳盡的描述。引文同上，第102頁。

[90]弗朗卡斯坦爾，引文同上，第82頁。

[91]比埃羅·弗朗卡斯坦爾，〈繪畫想像、戲劇視象和人文意義〉，引自《圖像現實》，第211-238頁。

[92]瓦薩里，〈賽卡傳〉，《選集》，第3卷，第199-201頁。

[93]Recitare有「演」一齣戲的意思。但是也許是瓦薩里故意強調它的模糊的二義性，在這裡，他用它來指與表現平行的敘述性，也即年復一年、在固定的日期再重新改編的劇本。

[94]瓦薩里，〈賽卡傳〉，引文同上，第198頁。

[95]瓦薩里，〈布魯耐萊思奇傳〉，《選集》，第2卷，第375-378頁。

[96]參閱《1501年在蒙斯市（Mons）表演耶穌受難的故事時導演使用的手冊和當時的財務支出》，由居斯塔夫·科恩（Gustave Cohen）在斯特拉斯堡出版，1925年，第473頁：「另有畫布，及雲彩諸道具。」

[97]居斯塔夫·科恩著，《中世紀法國宗教戲劇導演史》，第二版，巴黎，1926年。

[98]引文同上，第153頁：「此處，必須出現一塊如皇冠式的圓形雲彩，裡面藏有幾個假扮的天使，手持利劍等等。」

[99]法國國立圖書館藏。引自G·科恩。引文同上，第153-154頁。據說屬

於一個叫讓‧米歇爾（Jean Michel）的人。其實大概是一本屬於一個劇團的舞台手冊。

[100] 弗朗西斯科‧雅維爾‧桑切斯‧康東（Francisco Javier Sanchez Canton），《1952年至1953年間普拉多博物館所獲藏品》，馬德里，1954年，第二插頁。但是這一類的表現方式並非北方的國度所僅有（參閱安吉利科〔Angelico〕的《聖馬可（San Marco）教堂》等等）。

[101] 參閱愛彌爾‧馬勒，《法國中世紀末的宗教藝術，關於中世紀肖像學的研究》，巴黎，1908年，第53頁。

[102] 梅耶‧沙比羅，〈基督消失的圖像。在西元1000年前後英語世界藝術中的基督升天的問題之研究〉，引文同上。

[103] 「在橄欖樹山上，最高點是我們的上帝由此升天的地方：在那裡矗立著一座圓形的教堂，帶有三道覆蓋著的大門。圓形教堂的中心大廳上沒有屋頂，朝天開放，但在它的東側，有一座被小小的屋頂遮蓋的祭台。在中心位置的上方沒有任何別的建築，所以在我們的上帝乘雲升天而去之前留下聖跡之處，任何人站上去，都可以直接看到高遠的天穹。」亞當那努斯，《聖所》，第1卷，沙比羅譯文。

[104] 「雲在此時沒有出現，因為我們的上帝在此時需要它的幫助去升天；雲也沒有托著他飛升，而是他將雲抓到面前，因為他將所有他的創造物都抓在手中，透過他神聖的力量和他的永恆的智慧，他可以按照他的意願來安排和處置世間萬物。在雲彩中，他在人們面前消失了，飛上了天空。這就是一個跡象，說明用同樣的方法，他會在最後的審判那一天回到地上，就在雲彩的簇擁下，後面追隨著成群的天使。」參閱沙比羅譯文，引文同上，第136頁。

[105]到了文藝復興的時候，這種英國式的解決方法遇到了跟傳統的橢形光
　　　圈一樣的變化：在蒙泰涅那裡，橢形光圈轉化成了戲劇機械；而在它
　　　採取了被隨機地稱作「哥德式」的解決方式之後，整個舞台都具備了
　　　整一的戲劇結構。在這種情況下，基督的身體的一部分被一朵雲彩遮
　　　住；梅耶·沙比羅敏銳地指出，基督的形象之所以顯得處於公眾場合
　　　之外（使徒們的眼光決定了公眾場合空間的水平線所處之地），那是
　　　因為它超出了整個繪畫場，而且被框子割斷了一部分（引文同上，第
　　　151 頁）。

[106]弗朗卡斯坦爾，《形狀和場所》，第 99 頁。

[107]參閱《萊姆斯市的繪畫與掛毯作品，或者是基督受難劇團的舞台布
　　　置》，路易·帕里斯（Louis Paris）所作的歷史研究和解釋，巴黎，
　　　1845 年。這位學者認為，這些基督與掛毯上的圖像就是查理六世扶植
　　　的演員們為他們的保留節目所創造的戲劇，以及在 1450 年到 1496 年
　　　間在萊姆斯市演出的劇本的舞台布置場景（引文同上，第 111-116
　　　頁）。

[108]卡爾·阿道爾夫·科那普（Karl Adolf Knappe）著，《丟勒，石刻，
　　　作品全集》，法文版，巴黎，1964 年，第 33 頁。關於這種表現程式的
　　　古老程度以及它的戲劇或表現源流，除了梅耶·沙比羅所提供的資料
　　　以外，我們還應注意到關於「升天」的表現也是透過類似的方法進行
　　　的（只缺少那座小山丘），特別是在 1181 年製作的，處於同一文化流
　　　域中的著名的尼古拉·德·威爾敦（Nicolas de Verdun）的裝飾屏，現
　　　藏於克勞斯特爾紐堡（Klosterneuburg）修道院。但這幅關於升天的畫
　　　似乎在近代曾經重畫過（參閱路易·雷歐〔Louis Réau〕，〈尼克拉·

德·威爾敦在克勞斯特爾紐堡的裝飾屏的圖像研究〉，見於《莫澤爾繪畫》，由比埃羅·弗朗卡斯坦爾出版，巴黎，1953 年，第812 頁）。

[109]F·德·索緒爾（F. de Saussure），《普通語言學教程》，巴黎，1949年，第43 頁。

[110]參閱雷蒙·勒柏格（Raymond Lebègue），〈中世紀舞台布置的某些衍生〉，見《獻給居斯塔夫·科恩的中世紀和文藝復興的歷史混合》，巴黎，1950 年，第219-228 頁。

[111]正是以同樣的方式，巴洛克時代的奧地利的「神聖劇」，可以被看作是宗教儀式節目的延續，同樣也向當時的世俗戲劇的保留節目借鑑了許多手法。阿爾斐斯·伊阿特·梅約爾（Alpheus Hyatt Mayor）關於在1670 年維也納的一齣可能由義大利人盧道維柯·布爾納奇尼（Ludovico Burnacini）上演的神聖劇的描述可以作為佐證：「在夜光下，隱約可見聖墓，我們可以從近處看到睡著了的兩個看守……天空中出現一道明亮的光線，代表著永恆的聖父的人在榮光中顯現。一朵雲彩自動打開，十字架展示在人們眼前，手持十字架的是兩個扮成天使的次要演員。當永恆的聖父消失在他的榮光中時，裝著十字架的雲又自行闔上。」

第3章　句法空間

「語言中沒有任何東西不事先已在話語中存在。」

——愛彌爾・本維尼斯特（Émile Benveniste）
《普通語言學問題》，第1卷，第131頁

3.1. 一個閱讀問題

在一個平面的二度空間屏上，去表現一個顯靈場景，或是一個升天場景、一個在空中飛翔的場景，甚至是一群天神的聚會等等，都提出了技術與理論上的問題。這樣的問題，跟在傳統眼裡的文藝復興對藝術發展和西方文明的發展作出的貢獻，即被人稱為線性透視的空間表現體系的確立這一事實相比，並不顯得是次要的或是輔助性的。我們可以看到，這些技術與理論問題跟空間表現體系確立是相輔相成的，它們構成了某種必需的「反主題」，而且從屬於一個更為博大的領域，這個領域在本質上、甚至是在結構上對它起決定性的作用。這個領域就是從最廣義角度來看的表現領域，因為理論探討要明瞭的不是空間的表現問題，而是表現空間的問題，即繪畫空間與一個首先以戲劇方式產生的、從十四世紀起就流行的表現方式之間的關係問題。

帕諾夫斯基在他為自己的《圖像學評論》論著的前言中用了一些深有意味的術語去談論顯靈問題，這些術語讓人對這個問題的理論意義大有感受：在柏林博物館藏的羅傑·馮·德爾·魏登（Roger van der Weyden）的三屏畫的最右一幅上，出現的是《崇基督國王的幻覺》場景[1]，我們可以看到在一個帶山崗的風景前跪著三個人，他們的目光視向天空，在那裡懸空坐著一個裸體的小男孩。我們憑什麼就知道（或認定）這個小孩就是「顯靈的耶穌」呢？這畫面上沒有雲彩也沒有輔助道具作為承載物，或者作為天神的交通工具，就像我們在當時的許多繪畫、特別是義大利

繪畫作品中看到的，而只有一個光圈把這個小男孩從一個雲景的背景中烘托出來，這個光圈——正如帕諾夫斯基所說的那樣——跟在耶穌的出生場景中圍繞著小孩的光圈沒有任何區別，而當時的小孩是真的在場的，而不是顯靈的。而且畫家給予這個孩子的姿勢，是一個坐在墊子上的樣子，而不是浮在空中的樣子。帕諾夫斯基因而作出結論：「我們可以把這個小男孩看作是一種顯靈的唯一站得住腳的理由，就是他出現在空中，而且沒有任何看得見的承載物。」[2]

這個結論並沒有什麼決定性的地方，就跟帕諾夫斯基自己馬上接著強調的一樣，但卻把問題引了開去：在我們作出是否是顯靈的判斷之前，我們又是根據什麼樣的指示，可以說孩子占據了一個違反了所有自然法規的位置？那當然是因為，這幅畫的處理安排，是遵循表現原則的常規的，這種表現建立在對繪畫空間的透視化之上的，在這個空間中出現的人與物遵循一種跟物理世界相類似的原則。而在中世紀的細密畫中則相反，當一個城市的形象（正如象形文字一樣）從一個抽象的背景中烘托出來，並位於一群處在一個規範的地面上的人群之上時，它並沒有對重力法則作任何的違背，而只不過表明了一個場景發生的地方和位置：我們之所以把某個符號看作是某種象形文字一樣的東西，那是因為我們幾乎本能地把它與中世紀的表現方法規則相參照，而我們今天的知識又讓我們能夠做到這一點[3]。羅傑‧馮‧德爾‧魏登的畫像則從屬於一個不同的繪畫秩序，這種新秩序在十五世紀初開始確立，並在阿爾貝爾蒂的「窗口」中獲得了它的最為系統性、又最為狹隘、而且限制最大的定義：繪畫空間跟在牆上打開的一扇窗子一樣，透過這個窗子可以看到（per-spicere，正如丟勒給

予它的詞源學解釋一樣[4]，雖然說在時間上有所出入）一片或狹或寬的空間，並說明了在經驗空間中起作用的法則在繪畫空間中也開始成了決定性的法則。這樣的結果就是任何對這種法則有所違背的現象，就成了奇蹟或者是超自然現象的表現形象，而它們的象徵涵義反過來又確立並加強了整個體系的「現實主義」的一面[5]。

我們可以不同意帕諾夫斯基給文藝復興的透視法則定義的「現實主義」甚至「自然主義」的性質，而且我們可以證明，順著他的思路，在我們談及的畫中，崇基督教國王們眼前出現的幻象中的小男孩並不是耶穌本人，而是他的形象，因爲繪畫在這裡遵循的是一個所有的表現系統中都有的典型的重複機制。在天空中顯現的小孩只不過是在三屛畫中間的畫面上的《耶穌降生》中出現的小孩的一個變體，但是，由於他從它的上下文背景中脫離了出來，特別是從他的普通的承載物那裡脫離出來（馬廄、草墊等等），就具備了聖像的性質——就跟第布爾（Tibur）的女卜士，在三屛左側中，向奧古斯丁皇帝展示的坐在祭台上的抱著小孩的聖母一樣[6]。在這種情況下，缺乏承載體，不管是雲彩還是別的道具，並不說明它是一種顯靈（雖然不在場就意味著是一種意義），而說明我們看到的是一種幻覺（先決的），這種幻覺是透過簡單的符號交流產生和表現的，而不是透過借助戲劇性質的手段去模仿戲劇道具而產生的。但是儘管如此，帕諾夫斯基提出的問題有它的意義，特別是當我們把它放到它的眞正領地上去時，即繪畫的產生以及對繪畫的理解，以及語意詮釋跟一個複雜的聖像符號系統相遇時所產生的機制問題。

3.2.　表現的書寫

3.2.1.　強調一點

　　爲了不至於混淆，必須說明一點，出於原則，也出於方法問題，我們覺得不可能割離一種對在一個現有的繪畫秩序背景下主宰了畫面發展和詮釋的規則的研究，以及對它們如何進行運作、如何在具體的作品中實現自身的研究。像語言學家們那樣在語言和話語之間的區分，或者是——借用生成語法的基本概念來說，我的論文到目前爲止一直是儘量打破它們的術語——在一個潛在的決定一個主體的語言能力的能力體系與一個運用在具體的話語實踐中的實用能力之間的區分，這樣的一個區分在藝術符號學中是沒有實際操作意義的，因爲對藝術符號學來說，重要的不是去建立不同的繪畫表達體系假定的模式，而是要用它自身所有的術語，去提出體系本身的問題[7]。假如說，在語言學上，一種陳述語言的創造性，與組成體系的規則的決定力量有關，在日常使用上表現爲對形式的無限繁衍，被說話主體所同化的語言的法則決定了對一個眞正的、不管是聽到的還是說出來的語句整體的語言解釋[8]，那麼在繪畫領域中我們並不能使用同樣的術語來談「創造性」問題（儘管由喬姆斯基提出來的表達相對於反應活動的獨立性，在繪畫中或多或少也是有意義的）。

　　一方面，在西方社會給予它的形式之下，藝術遠遠不是所有

人的財產，它的存在條件決定了它是一種被選擇的產品，所以，從原則上來講，它的數量是有限的，從這一點來說，它跟書寫更可類比，而不是跟言語，因爲假如語言在它的存在方式中是跟「使用話語的大眾」相聯繫的，在每時每刻都被大家所用，在所有的社會體制中，它是最不受到個人的制約的[9]，一般意義上的書寫則在很長一段時間內，就跟藝術一樣，是由一小部分專家或者是特權的社會階層所具有[10]。它的發展和它的規範往往是受到一個明顯的計畫所影響的；在語言中是沒有私有財產的[11]。這就是爲什麼，正如索緒爾所說，語言是不可能被革命的。但對藝術來說則當然不同了，想把藝術完全集體化的做法遠遠還不徹底，對書寫來說，當然是在更爲輕微的一個層次，總是可以被「改革的」。另一方面，只要這種區分在語言領域內是有效的，而且這種區分本身又不處於對表現結構的從屬（因爲對語言學家來說，說到底，就是爲了達到一個語言的「表現」），我們就不能夠說，在藝術產品中，「語言」（天生能力）能在「話語」（後天能力）之前存在，也不能說藝術創造，在它的形式和它的圖像的相對變體中，可以被縮減爲一種先天就可以決定它的一種法則的使用。假設繪畫體系是存在的，這個體系在它的作品之外沒有現實性，即使是從理論上來說的，雖然那些作品是在它的有效的功能作用下產生的。我們可以借用索緒爾的比喻，稍稍變動一下：藝術家們取之不盡的「財富」並非是像語言那樣的經過一定的實踐就完全占據的一種財富，而是那些「傑作」，那些因爲它們的盡善盡美和它們的名氣而成爲的最重要的作品。「語言」在這裡是與「品味」相對立的（意義／器官），而不是跟話語對立的，我們要談體系問題，還不如直接去找那些少量的、具備了模式的價值和

力量的作品，在這些作品中體現了不光是一種創造的力量或者是對風格的追求（我們將透過一個特別有名的例子來闡明這一點），而且還有一種「尋找語言的意志」，跟大部分的經院作品不同（因爲這些作品都從屬於「品味」秩序），從而給了某種研究或細節上的創新一種全新的角度。在別的作品，如二流作品或者是模子裡鑄出來的作品那裡是沒有這種尋找語言的意志的，所以也就沒有這種全新的角度與光彩。

　　當然，有「品味」的畫面（「品味」在這裡跟「語言」相對立），出現在詞彙當中，就像是語言學中的隱喻一樣，也跟隱喻一樣將人引入迷徑。這兩樣東西都把人的注意力引向一個涉及到藝術的歷史性的系統中。但是透過系統的問題而顯示出來的機制，說到底，用理論的術語要比用表達的術語（話語）、意義的術語（品味）或器官的術語（語言）更容易思考清楚。從這一點上來說，大的藝術變革更接近於科學思想上的革命，而不同於語言的緩慢的變革過程。因爲這種藝術革命不是新的形式、新的方法，更不是新的規範引入後產生的結果，而是一種理論斷層的結果：這種理論斷層造成對體制和內在運轉機制的新定義（但是這樣的斷層在該出現的時候就出現並不容許我們產生幻覺：藝術絕對不是某個人的產品，義大利文藝復興中呈現出來的英雄式的名字——不管是布魯耐萊思奇還是喬托的名字，不管是瑪薩丘（Masaccio）還是烏切羅（Uccello）的名字——是整個被稱爲「文藝復興」的歷史性事件的產物，而不是原動力）。

3.2.2.　繪畫和表現

　　在理論層面上，帕諾夫斯基提出的關於一次顯靈的畫法的問題，或者說得更好一些，就羅傑・馮・德爾・魏登的那幅三屏畫中的一幅而提出的解讀問題，在第一步可以用一句陳述來描繪（「耶穌的小孩的形象出現在國王面前」）。這個問題有極大的典型意義。我們看到語意詮釋跟一系列的肖像符號體系的聯合是透過一個語法來完成的，這個語法是繪畫性的，同時也為一種結構描繪提供了物質材料。這種描述是可以透過語言陳述來進行的，而且具備演繹和比較的雙重方式。假如我們接受一點，透過方法論觀點，即對畫像因素的辨認和確認（人物、物體等等），在表現背景中，源於一種本能的動作，把圖像作為繪畫陳述去解讀，即作為一個因產生意義而構成的畫面（就像有時候一幅畫的「題目」所內含的）去解讀，那麼就啟動了不同的符號學機制，要看我們眼前是一幅奧托曼的細密畫還是十五世紀的一幅弗拉芒飾屏。主宰一個意象的形成以及對它的詮釋的規則本身沒有任何「自然」或者是普通之處；它只在一個秩序的內部，一個體系的內部，才有它的那麼大的作用，而這種體系絕對不是可以縮減為一句簡單的話的，不管是稱之為「現實式透視法」還是糟糕的「中世紀象徵主義」的定義。事實上，帕諾夫斯基在談論顯靈問題時，從古弗拉芒繪畫群體中選擇了這一幅畫也是深有意味的，因為古弗拉芒畫派很早就開始試著去建立一個透視空間，雖然透過的管道主要是經驗性的而不是理論性的。在這些畫中，真正違反自然法則的情況是極為例外的：是否正是例外才證明了規則的力量？這種

規則在十五世紀的佛朗德要明顯得多，而且有明確的體系的傾向，比在常人一般覺得是這種體系眞正發源地的十五世紀的佛羅倫薩要更爲明顯[12]。但在去看這個問題如何會在那個時代提出來之前——在那個時代裡繪畫藝術、科學觀點以及「透視法專家」的實踐之間建立起了一種明顯的關聯——我們要去看看那些在一個被傳統地看作是新風格的里程碑或者是基礎之一的繪畫整體中，人們給予它們作出的解決辦法。

阿西斯（Assise）的敘述

我們且不管在多大程度上，喬托眞的加入了這幅畫的創作，而且在這幅畫中體現出來的風格以及技巧上的眾多差異讓批評家們一致認爲，裡面至少有三個不同的「手筆」[13]。對掛在阿西斯高級教堂裡的《聖弗朗索瓦的一生》的系列作出的形式分析讓我們看出這個系列是有一個整體規劃的。不管是總體裝飾的同一性，還是在教堂兩側的牆的對稱性，還是場面的照明，以及繪製的建築物的布置等等[14]，都說明了這一點。任何一個觀眾無需特別的關照，都會看出這些畫有一個敘述漸進的過程，在講一個故事[15]。丁托立（L. Tintori）和梅斯（M. Meiss）透過對壁畫各塊之間的連接處，以及在同一天之內所畫的塊面中之線條的細緻的研究，擬出了一個壁畫家們每月的進程圖，這張圖完全確證了風格學分析的結論：按當時的慣例，位於喬托系列上部的新舊約全書的畫面遵循一定的秩序——這個工程是同時進行的，由西向東，同時在大教堂的上下二塊牆上——聖弗朗索瓦的故事，除了第一幅《聖徒進入阿西斯》之外，整個也都是按照敘述的次序進行的；我們從中可以看出的風格變化，出現在整個完善的敘述次

序中我們要著重強調的幾個點上（每個點都跟有姓名的畫家有關）。

　　我們怎麼強調也不過分，即這幅代表新藝術的名作（按塞尼諾·塞尼尼的說法，喬托改變了從希臘到拉丁的畫風[16]），是以一個敘述的故事的表呈而出現的，而整個敘述運用的全部都是繪畫手段。我們把阿西斯的系列看作是一個整體[17]，我們就不再把繪畫看作是一個符號體系而把繪畫看作是一種「敘述的工具」。這裡正好跟皮爾斯認為我們不能以畫像符號為基礎進行陳述的原則相反[18]，一種語言，或者更確切地說一種繪畫文字，透過一個完整的故事而得到確立。這個故事按照規定好的進程速度，把一系列每個各自獨立而自足、又根據一個連續的敘述的「故事」線索而串在一起的畫面連接一起。當然這些壁畫在線性上的連續，是從屬於一種外在於繪畫秩序的需求的：即顯靈敘述，每幅畫面原先是伴隨著「題記」出現的[19]。題記在提供一些描寫因素的同時，還提供了不可或缺的參照，正因為有了這種參照，交流才得以進行，畫面也作為一整個故事的每個部分變得可讀，因為畫面不是要作這個故事的插圖，而是要以繪畫形式將它們表現出來。

　　像這樣的畫面似乎可以一眼就明瞭它的意思，就像《鳥前的宣誓》，還有，稍微朦朧一些，《聖弗朗索瓦接受五傷》。別的就稍微難懂一些了，需要更為複雜的閱讀機制。《賽拉諾（Celano）的騎士之死》，除了這個主題不可以被「解釋」（dichiarato，就像畫像寓意家所說的術語一樣），除非借助傳奇原文或者是圖像的「題記」（「聖者為一個虔誠地請他進午餐的賽托諾騎士拯救了靈魂；這位騎士在懺悔之後，在回家途中，別人開始吃飯，他卻突然失去知覺，倒在上帝的懷裡」），還遵循一個雙重的布局：左

邊，聖徒和他的隨從坐在一個開放的屋子裡的一邊；右邊，騎士
平躺著，周圍是一群在哭泣哀悼的女人；把這個故事中兩個一先
一後不同場面區分又連接起來的是一位穿紅衣的人物，正好處在
兩個「場合」的交接之處，他右手提起，證明他在傾聽聖徒，同
時他的左手把死去的騎士的屍體指給聖徒看。同樣的雙重布局還
出現在《聖弗朗索瓦夢見一個布滿了武器的宮殿》，或者是《教
皇無辜三世（Innocent III）之夢》中，在同一畫面中，透過這種
畫面結構，可以同時表現一個躺著睡覺的人，以及在他的睡夢中
出現的夢境。

　　但是，重要的不是去指出這些畫面的「主題」（從傳奇角度
來，這個主題並不成為問題），然後去把它們放到一個根據語言
管道而漸進的敘述鏈中去，重要的是去把注意力放到某些有特徵
的繪畫因素以及手段上去，而且這種做法明顯是屬於部分的辨認
而不是總體解釋[20]。阿西斯的系列從符號學的角度來看，可以看
作是一系列繪畫符號整體分布在某個具體的表面上。但是之後我
們對這些符號進行語意學的闡釋的語法與句法，不能只是處於簡
單的裝飾意義上。這個系列透過圖像來表達一個敘述，這個敘述
占據了一些邏輯關係的位置，這些邏輯關係是繪畫作為純視覺的
藝術，從原則上講沒有任何可能外延的手段的：在夢與現實之間
的關係，在一個故事中同時發生又在不同場合發生的兩個場景，
還有，正如我們要看到的，現在和過去，或者是形而下和形而上
的範疇等等。繪畫跟夢差不多，正如佛洛伊德認為的那樣，夢把
語言次序退縮到視覺次序，繪畫必須用形式手段去表現許多概念
性的關係。對這些形式手段的使用和研究可以大大地擴展「可畫
性」領域（我們向《釋夢》借用一下這個術語）：夢和藝術之間

的相類似性不是建立在意義和功能上（因為藝術創作不只限於對
隱藏的欲望的替換性滿足），而是在「工作方式」上，這種工作
處於說和見之間的交接點上，而且這種工作的產品必須滿足一個
必須的條件：思想在那裡必須以主要是視覺的方法表現出來[21]。

喬托的戲劇和它的演員們

　　假如我們回到本文最初的觀點來看在聖弗朗索瓦的生活的系
列中（出於方便起見，我們稱之為「喬托的」系列），那些表現
顯靈或者是夢境及神妙奇蹟，甚至是在空中的騰雲駕霧（《聖弗
朗索瓦的癡醉》）等形象時使用的繪畫手段，我們可以看到這些
手段可以簡化為以下幾個基本的原則：(a)部分可以大致被看作是
形式上的，(b)部分可以看作是表達上的：(a)即對繪畫平面分成
兩個截然不同的部分的做法，或者是垂直的，例如上面提到過的
夢境，或者是在水平方向上的，即那些表現奇蹟般顯靈的作品
（《火戰車的出現》、《聖座的出現》）。在這後邊的兩個例子裡，
天與地的相對立更得到加強，因為天與地表現中出現的線條會聚
點也不同[22]；(b)這兩個不同的區域或層次被一系列人物的姿態、
手勢、眼神相連接，或者像在《賽拉諾的騎士之死》中，由一個
人物來充當同一敘述過程中的兩個不同時間或者是兩個不同畫面
的組合角度，成為組合人。雖然說聖弗朗索瓦在他的火戰車上不
靠絲毫外力，一覽無遺地展示在他的信徒面前，他們的手跟目光
都指向天空，但還是有一位信徒俯身向幾個躺在地上的人指示奇
蹟的出現。同樣，一個天使把在天空中出現的聖者的專座指給列
歐納神父看，而基督則用手指指向藏滿了武器的宮殿，暗指未來
的方濟各會的民兵（在羅傑‧馮‧德爾‧魏登的裝飾屏上，女卜

士讓奧古斯丁皇帝隱約看到坐在聖座上的聖母）。但在《教皇無辜三世之夢》一畫中，畫家只透過對兩個不同的場景的平行排列（教皇睡著之處，以及聖人手舉著的教堂），就表現出了一種關係，這種關係到十六與十七世紀，畫家就開始用一大朵雲彩來使同一平面上出現兩個不同層次的互補場景（夢與現實、天與地等等）。

有人可能會說，把表現兩種不同的場合的畫面平行排列起來，而不管是否有真正的視覺上的一致性，不正是中世紀的表現形式嗎？但是《教皇無辜三世之夢》的表現形式在十五世紀的畫壇上依然可以見到，在當時的透視法則的背景下，這個被認為是古老的做法顯得有新的文體意義[23]。阿西斯的系列可能並沒有完全跟中世紀式的透過書寫來連接敘述因素的方式脫節。但毫無疑問，它同時建立起前所未有的新的連接規則，或者說我們就因此可以說出它的戲劇的、具有表現性的性質。整個系列顯得完全是獨立的「劇幕」，是從敘述中有所選擇的片斷裡排出來的，每個場景都由畫出來的廊柱分隔開，而且每個場景都有它的連貫性與一致性。並不是說畫師（不管是喬托還是別人）一下子就透過它決定了現代單一舞台的原則，即使在那些畫面組合顯得向對空間的幾何組織靠攏的畫幅上（這種空間的幾何化傾向在室內的場景表現上尤為明顯：《對規則的讚同》、《在阿爾勒（Arles）教士會議上的顯靈》[24]等等），整體表現在原則上來說還是戲劇化的，在各個演員之間的關係——畫面人物的不同姿態與姿勢、他們的表情，甚至包括他們的目光所向或者目光相遇[25]等等——就已經足夠以一個舞台場合的名義，建立起一個相對不確定的空間框架。

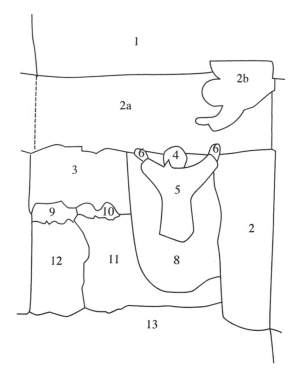

圖3　喬托，《聖弗朗索瓦的癲醉》。對結構的分析，每個數字
　　　對應於畫家在一天之內覆蓋的畫面。根據丁托立和梅斯的
　　　研究

　　　對壁畫進程作出的空間結構分析，證明了我們從如此快又如
此膚淺的句法研究中得出的結論。因為出於技術原因而對各部分
的分割——這種技術原因包括畫師們只能站在分成好幾層的靠在
牆上的腳手架上工作——同時也顧及了敘述的內容。在阿西斯的
壁畫是一個場面、一個場面地畫完的，從上到下，在最後畫的南
牆上特別清楚地可以看到不同的層次。畫師首先（一般是分兩道）

覆蓋住屬於上框和天的部分，然後是畫的中間部分，也即最複雜
的部分，上面有最多的人物，然後以地面爲結束。這樣的一個分
割法本身相對於中世紀就開始盛行的，把繪畫空間分成平行的、
水平的、長條的做法來說，沒有任何空間建構意義[26]。雖然這種
分隔法特別適合於分上、下層次和層面的結構方法，就像我們在
《火戰車的出現》或者是《聖座的出現》裡看到的，但是這種辦
法具有眞正的形式意義，還是因爲它跟戲劇裡的人物以及表現因
素之間的關係。在《聖弗朗索瓦的癡醉》一畫中——這幅畫對我
們來說，意義格外重大，因爲聖者被一片雲載走——我們看到畫
聖人的頭像畫了整整一天，占據了大致是畫面中心的位置；畫他
的雙手，以一種感恩的姿態指向天空，這雙手畫得非常細緻（跟
從聖圈中出來的基督不同），這又花了一天時間；還有就是畫中
作爲證人的觀衆的臉，當作是一個獨立的整體，跟身體分開，而
他們的腳則是與腳下的地面一起完工的，對同一系列中別的部分
的分析也讓我們得出類似的結論。對壁畫的技術分析突出了每個
具有特殊表現力的部分以及各個手勢的象徵成分，與我們如前作
出的觀察完全相同，同時又具備了一個半世紀之後阿爾貝爾蒂稱
畫家爲創新者時提到的那些優秀品質（這種贊語超前了經院，因
爲經院強調的是對性格和激情的表現）：喬托的戲劇是由每個演
員透過他的臉部表情、他的生動神態，以及特有姿態、外加規範
的模仿動作、他所遭遇到的心理感受的外在表現來完成的，同時
又涉及到他在整個表現結構中所處的位置[27]。

　　喬托的表現是舞台導演式的；我們來評判這個藝術的所謂的
現實主義的一面時，用的不是對空間的透視組織的術語，而是舞
台甚至導演的術語，這個藝術的「表現主義」一面來自於它的戲

劇化成分而不是繪畫成分。黑格爾認為喬托藝術的特點是傾向於一種「在場的現實」，這一點首先要從戲劇的意義上來理解：阿西斯的畫師希望透過人的手勢來決定表現的空間，在這個空間裡，超驗的一面只需要一些在畫面邊緣的小道具就可以得到表現（至於火戰車以及天空中出現的神座，只不過是一些畫像，而且作為畫像出現在一個以戲劇關係為主的表現背景中，就像是羅傑·馮·德爾·魏登的三聯屏中的小孩的功能是一樣的）。所以我們可以說，喬托讓人的形象起了作為繪畫思想的工具的作用 [28]，但必須有一個條件，即看到這個思想本身，包括所有這個思想運用的人物，也是為表現服務的；喬托藝術裡表現的人物不能與它們正在進行的動作區分開來——他們可以被看作是繪畫舞台裡的人物，然後才是戲劇舞台的人物。

書寫的意志

阿西斯系列在西方繪畫藝術中引入了手勢性，並為之賦予一種身體性、一種飽滿性，一般人都認為這是喬托藝術的最為有創新的一面（參閱貝讓森〔Berenson〕的〈觸覺價值〉，約翰·瓦埃特〔John White〕指出的對物體、對幾何形狀的強調，而不注重在人的身體之間的空隙等等）：透過手勢可以越出象徵空間而進入到新的空間去，跟演員的動作和表演相關聯，這些演員的功能不是去指明一個故事，而是透過模仿來創造一個故事。在壁畫結構中看到的變化，隨著系列情節的展開，證明了人臉的決定性的作用，以及對表現人物所造成的效果，這些表現經常被人看作是具有「雕塑性」[29]的：在系列的第一部分裡，人物的腳跟地面是一起畫的，跟人物脫節，而在南牆上人物的腳則是和身體一起

畫的[30]，而且人數越來越多，正應了阿爾貝爾蒂的原則：進入畫面的人數越多，越有變化，故事也就越能吸引人[31]。

在被符號和語言思想模式所統治的西方文明背景下，不光只有夢起書寫的作用（佛洛伊德用的是 Bilderschrift 一詞）以及別的繪畫性的作用，不借用於任何語言表達的規則，也能表達繪畫思想沒有任何可能表達的關係[32]。帕諾夫斯基僅以一個例子，就證明了左與右的對立，在古弗拉芒繪畫中，作為一對能指符號，可以表達先與後的對立、過去與將來的對立，以及舊與新的法則的對立等等。在阿西斯的系列中，至少有一個場景提出了類似的解讀問題，我們要想看出畫面跟敘述的片斷是相符的，就必須借用一個跟語言範疇完全相異的一種句法。一種表現句法決定了一個空間，而同樣的左與右的對立起了決定性的作用，這個場面有個名字，叫《聖弗朗索瓦在阿爾勒教士會議上的顯靈》（按「題記」的解釋：「當聖安東尼在阿爾勒的教士會議上作以十字架為主題的佈道時，聖弗朗索瓦雖然並不在場，卻在他的同行面前顯靈，並以舉起的手向他們祝福。」）。然而，沒有任何在圖畫上的跡象可以看出聖弗朗索瓦的出現是一種「顯靈」。聖者出現在教士會議大廳的門縫裡，整個大廳是按單一的立體畫法繪製的，他的手確實是舉起的，像是在祝福，但並沒有脫離重力的作用。在這幅畫中唯一跟前面一幅畫不同的地方在於（前一幅畫中聖弗朗索瓦在教皇前佈道，所處的建築背景是一樣的[33]）聖者不是從左邊進門的，而是從右邊進門的。而整個的阿西斯的系列都是遵循以左到右的原則，這還不光跟敘述的前進方向有關，這個方向就像是一個象形文字的文本一樣，是與代表活生生的人的形象的方向是一致的，而且首先跟整個敘述的主角弗朗索瓦的方向是一致

的。正是從左向右，聖者走進阿西斯城，從左向右，他把他的大衣贈給一個貧窮的騎士；他在夢中看到擺滿了武器的宮殿，他逐出阿蘭佐城的魔鬼，他向鳥兒佈道等等，都是從左向右進行的。在這樣一個前提下，任何違背這個主流方向的做法就有了一個特殊的價值、一個特殊的意義。聖人回到左邊，不管是爲了脫掉他的衣服（我們要特別注意看上面有個人拉住他父親，不讓他介入，從而阻止了他父親衝向右方的動作，由於缺乏這種動勢的連接，在畫面的中心出現了一個空的部位，欲往又止的樣子構成了整個敘述的潛在的張力，又成了整個系列的繪畫過程中出現的盲點），還是爲了支撐起搖搖欲墜（就在《教皇無辜三世之夢》中）的後來經他修復的教堂，還是爲了戳穿蘇丹的魔術師（那些魔術師退向左方，而聖者已經看向右方，看敘述下面的故事），這個動作，正因爲打斷了整個系列的整體方向，明顯地說明了是跟過去的決裂，因爲整個歷史進程的展開是從左向右的。在這樣的一個前提下，聖人從右邊進入阿爾勒的教士會議廳就有了不是打破透視法則或者物理學範疇的法則的意義，而是打破了一個透過繪畫和戲劇的管道進行的敘述的規則；正是相對於這些處在高於一個單獨畫面的繪畫層次上的規則，聖人的形象才應當被當作是一種「顯靈」來解讀。

照明與色彩的分布——大家都注意到這是非常經常的（而且色彩經過技術分析，還保持著非常鮮亮的程度）——也可以用同樣的辦法而分析，表明了在阿西斯系列中運用的繪畫手段的廣泛性和複雜性，因爲涉及到的是一個如此「表現性」的藝術，所以就必須大大擴展「可繪畫性」以及「可表現性」的範圍，這樣馬上就顯示出了喬托的所謂的「現實主義」以及「表現主義」的局

限了，因爲它們並非自足，而是一種更高的戲劇組織的衆多手段中的一個[34]。從這個角度來看，我們可以看到在這個系列中出現的風格上的差異並不處於敍述句法層次上，而是屬於「品味」層次上的。整個繪畫敍述遵循的規則是非常嚴密的，這些規則制約了在整個系列中的發展進度，只接受有意義的例外（風格分析這一次又被技術分析得到證實，說明了該系列的第一個畫面，即《聖弗朗索瓦進入阿西斯城》，首先明確地指明了整個系列的走向，即從左到右，而這幅畫是到最後才畫上去的，等到整個系列畫完之後，就像是爲了強調整個布局的一致性[35]）。不同的風格出現在比敍述層次更低的一層，而敍述又顯得是最清楚地表明了，要在一個既一致統一又開放的規則上建立起一種從最廣泛的意義上講的繪畫，這一點並非沒有理論上的介入：把繪畫看作是一種「言語」（就像說潛意識是一種「言語」一樣[36]），首先是在它的「語句」層次和它的修辭手法上的，而不是在它的基本規則層次上；正是在這一層次上，所有個體的不同點都化爲無形，而讓位給整體的風格，才顯示出一種「繪畫書寫的意志」，是不可能縮減爲一個特定的規則的建立的。這一點從「聖弗朗索瓦一生」的這一系列中就顯得異常明顯。

手勢和話語

不管是從整體還是從部分看，整個阿西斯系列表明了一點：整個視覺化程式，不僅限於一個文本和一個圖像之間的關係，即使是透過了轉化，透過了戲劇化或者導演過程：正如弗朗卡斯坦爾所說的[37]，圖像減縮到自身的組成部分時，便成爲一個獨立的、爲自己說話的文本。但是這些圖像只要能爲自己「說話」，

雖然是給眼睛說話，而且可以用語言去解釋它們，就說明它們還是受到聲音的束縛，是從屬於語句式的思想的，或者說從屬於一種出於建立一個確定的意義的目的的表現，就像語言中說出的話一樣，是爲了被人理解的，不管運用什麼樣的書寫手段。因爲對訂製那些作品的人來說，那些應當看到這些畫面的人不必知道整個作品的內在奧秘。只要讀一下薄伽丘（Boccace），就可以明白跟他的師傅齊瑪布埃（Cimabue）的藝術相比，喬托的藝術是多麼地主動：有人說喬托的畫有一種「繪畫的顯明性」[38]，那是因爲他的畫一眼看就直接訴諸視覺，所以他的繪畫的內在機制正如瓦薩里所說，是鬼斧神工，直接向「大自然」借取的。然而這些內在機制雖然在本質上是使用與語言交流圈內使用的手勢相異的手勢的，但還足以一開始就進入一個表現體系，讓它們服從在本質上還是屬於語言的最終目的。

喬托的「現實主義」是一種現實主義的表現，所有的繪畫因素全部從屬於這一表現（就像現實主義這一個詞在戲劇語言中的意義的外延一樣）。在這個表現運用的圖像中，話語不存在，語言進入繪畫文本中，作爲一種空缺，每一幅畫所伴隨的「題記」只不過是強調了這種空缺。但是，作爲這個繪畫過程的最明顯的原動力的手勢性，同時爲製造一個既表演又說白的意義服務（或者說，既可以被表演，又可以被說白，因爲義大利語本身的 recitare 這一詞就具有模稜兩可性）。在這樣一個前提下，手勢所起的功能，就完全不同於外在於西方文明的模式的、而且又不給予語言以希臘傳統下一直占據的首要位置的功能的符號學功能。我們可以說得更爲絕對一點，手勢的運用，首先是指示，指向的手勢（我們看到這種手勢在喬托的敘述中起了多麼重大的作

用），打開了一個互為關係的空間，在那裡，在語言交流中的一些對立和實體開始消融（主體／客體，詞語／思維，能指／所指，還有：圖像／概念，圖意／詞意）[39]；這樣的一個戲劇空間，正如安托南‧阿爾多（Antonin Artaud）所說的那樣，是可以與生活並駕齊驅的，「不是指個體的生活，或者說生活的個體的一面，個性得到體現的一面，而是一種完全解放的生活，把人的個性完全掃除，而且人只成為一種反射物」[40]。而在阿西斯的戲劇，則遠遠不是這樣一種戲劇：喬托的表現是從人的手勢以及它的結果開始發展的（但是戲劇，真的就像阿爾多所說的，是「給我們描述人以及人的動作」的？[41]）他的畫在這一點上忠實於聖人的教導，聖人要「跟聖福音一樣地生活」，熱切地形塑他的生活有如基督一般，他才第一個榮耀地獲得五記，同時又遵從了第一批方濟各派人員的意願，要在上帝創的人中看到半人半神[42]，所以整幅代表形而上的情景就按人來表現，人成為整個表現的工具：對神聖的表現重複了聖人的「生活」，就像聖人的生活在當時重複了使聖言成為肉身的聖子的生活一樣。

　　《聖弗朗索瓦的生活》中出現的圖像並不再現一批由方濟各傳奇第一個提出去表現的宗教創始期場面；同時它又並不是對真實的場面的回憶的再現[43]。但它又顯然地是一個嚴密的計畫構思的產物；所有的畫面，跟雙重重複它的話語一起，跟它所遵循的計畫，它所伴隨的「題記」以及它引人作出的評判一起，進入了一個典型的整體結構的關係，在這個結構中，每一個元素都透過表現和別的元素相連[44]，因為「題記」本身也是有表現性的文本，是從屬於一種表現的[45]。同時，手勢性，在它的畫像形式下，顯得只是一個簡單的手段，為一個對它進行主宰、為它訂好

準則的表現服務。喬托的手勢並非像遠東的戲劇中一樣，可以讓
每個個體在宗教神聖的大顯靈中消融，而是一個認定某種性格，
表演、敘述、重複它們在戲劇中的角色。不管是指示性，還是指
向性的手勢，也都進入一個舞台的上下文背景中，在那裡它們起
完全認知性的功能——整個舞台是由話語主宰的，同時進入一個
交流圈，不停地在繪畫文本中抹去能指的迫切懇求。

聖弗朗索瓦的雲

我們可以在同屬於阿西斯系列的一幅壁畫中找到補充的證
明，這幅畫經常為批評家們所忽略，但對我們的工作來說，十分
重要[46]。這幅壁畫，我們上文已經提到過，表現的是「聖弗朗索
瓦有一天虔誠地祈禱，他的同事們看到他的身體騰空而起，同時
舉著雙手：一片燦爛的雲彩在他的身邊閃耀（這是根據題記說
的）」。我們看到這樣一個圖像可能會摸不著頭腦，因為與整個系
列的繪畫計畫相違背，在這裡超驗的場面彷彿出現了太不巧妙、
太不高明的道具？

事實上，比較這兩幅看上去迥異的畫（《聖弗朗索瓦的癡醉》
和《在阿爾勒教士會議上的顯靈》）中所用的繪畫手段，可以清
楚地看到這兩個畫面是屬於同一個書寫類型的。在第一幅中，聖
人進入教士的圈中，而沒有任何代表顯靈的附加特徵。畫家只是
讓聖人從左邊進入，跟整個壁畫體系的規則相反，就可以說明這
個出現與眾不同。所以畫家只要再刻畫出有一部分僧侶的神態表
明是一個奇蹟的出現就可以了，無需別的符號，而這個奇蹟本身
在繪畫上看並沒有超脫出物理世界的原則。而在《癡醉》裡，畫
家注重的不是對顯靈的外在表現和對在場的人的外在效果，他要

表現的是癡醉這一現象的本身。但這種表現遵循的依然是整個阿西斯系列所制定的原則，透過的是戲劇手段而不是幾何手段。在中世紀的表現中，雲的出現是具有決定性質的，即隨著雲的出現的人，或者是天神，或者在天與地之間占一席之地；但雕刻在三角楣上的再生的耶穌從一堆雲裡露出一半身體的畫面並不因此而根據單一的導演手段而構成。要等到在阿西斯的高級教堂裡的《聖弗朗索瓦的癡醉》一畫中，才出現整個表現的整體（從舞台角度來看），擴展到整個系列，成為表現一個癡醉場面的系統性的原動力[47]。

　　《在阿爾勒教士會議上的顯靈》一畫中，表現奇蹟是在一個完全封閉的、既為空間又為戲劇性的因素的網裡面進行的，聖人的形象的出現，是一個補充因素，雖然它的外延並非直接是一個補充因素。而《癡醉》則相反，要透過視覺來產生一個繪畫效果，目的是為了把聖弗朗索瓦跟他的隨從的那一圈人分離開來，同時也與代表整幅畫面的基礎的地面分離開來。而模擬動作，雖然可以確定整個進程的方向，本身並不具備任何表現的手段，所以畫家只能借助於一個符號，而這個符號當然是屬於傳統範疇的，而一旦用在阿西斯系列的背景下，卻產生了前所未有的價值，同時具備了句法功能，這些功能在接下來的幾個世紀中，得到了驚人發展。雲在一個戲劇和舞台的關係網中引入了一層斷裂：它把聖人跟一般人區分開來，從而使得超驗性成為一個完全是以「人」為本的表現的反主題，但這種斷裂能被解讀有一個條件：在這裡，出現了一種非連續性，一般的手勢動作的意義暫時被懸放起來，從而取代了作手勢語的演員們之間的間距（喬托式的文字給予了這種間隔距離以決定性的價值）。

　　我們可以看到從這個角度來看，畫家對／雲／這個圖形在《聖弗朗索瓦的癡醉》中的使用是多麼地模稜兩可，意義不明。一方面它表明了一個建立在主要是戲劇化的手段上、以及符號機制上的繪畫書寫體系的一致性（這種符號機制一部分在同一畫面裡起作用；另一部分，在敘述過程中，即把全系列看作是一個整體的過程中，起作用），同時它的使用又爲一種從屬於符號問題以及這個問題在所指與能指層面之間所強加的因素的表現劃定了界限。在戲劇整體中引入一個完全是約定俗成而又偶然的符號的結果，就是顯明表現舞台所需遭受的壓平現象──這種壓平現象需要層次，需要對「觸覺價值」的加強，強調幾何學所帶來的體積效果──而把手勢壓縮到表面的層次中出現。在整個系列的一幅畫中可以引入一種斷裂，而這幅畫不會鬆散，也不會失去它的一致性：因爲手勢只是起連接並置的繪畫因素的表達作用（城門、一群僧侶、雲中的聖者、小山丘等等）。在任何情況下，以繪畫形式表現出來的手勢性，都不足以用自身的運動去打開一個不再受語言控制的舞台的深度空間，不管它有多麼的引人注目，而且跟說出來的語言的性質大不相同，由「聖弗朗索瓦系列」作爲基座的繪畫的戲劇，從一開始就直接從屬於一個表現結構，爲它服務，並爲它帶來附加的援助，建立在重複原則上的重複結構，在當中不光有喬托的畫（喬托透過戲劇手段，去建立一種新的繪畫表現文字，後來的傳統很快就把它縮減爲一種「品味」：喬托式的品味），也包含了十五世紀的畫；它們透過沒影點透視手法來建立起一種舞台戲劇框架（喬托是第一個把這種舞台結構整一化的畫家），然而這種舞台戲劇框架的建立，只能以無限的重複爲代價，而這種重複正是符號思想和表現體系的原則。

3.3. 平面和符號

3.3.1. 書寫空間

常量

　　用「書寫」這樣一個詞語來談表現問題意味著要提出制約繪畫過程的體系問題，以及可以用以描繪和分析這個體系的不變因素問題。但是向「書寫」參照並不說明這個問題從邏輯上來講必須找到一個有一定數量的因素總表和一個言盡它們之間的變化組合可能性的目錄。書寫具備的語音、音節或者字母形式是話語的簡單的重複，它從話語衍生出來，又為對話語進行進一步的分析提供手段，但它不能被簡縮為一系列有定量的記錄方法。當我們讀到一個書寫出來的文本時，我們的閱讀首先注意到一系列的記號，表明這個文本從屬於一個它所書寫的空間，而這種書寫又構成和製造出書寫空間來，這是在發現字母以前就進行的。在這些要點中，有的是直接或間接地從屬於語音記錄體系的，而且因之而屬於符號秩序，比方說字句連綴、字母之間的空白和由之產生的字詞之間的空白[48]、標點符號等等；而另一些則屬於純粹的書寫秩序，而且這個秩序並非只是線條的：字詞在一頁上的分布、行與行之間的秩序，還有段落與段落之間、邊緣等等，且不說別的可以說是外在的成分，比方說書寫的漂亮程度、書寫載體的性

質、它的形狀大小、它的觸感等等，這些東西就必須在字裡行間去談了。

　　但是語音書寫既然構成了體系，就有外在於它的理由；不管它所記錄的話語是多麼地轉瞬即逝，總是這個話語為它提供了它所記錄的文本；它之所以可以被解讀，是因為參照於語言秩序，參照於一個它本身可以讓人進入的語言（或一種語言）。這樣一種書寫的歷史，雖然也是有一系列的進步構成（即越來越簡潔），同時也是一個沒落的歷史：從自足的表達手段，書寫被淪落到了簡單的話語的替代地位[49]，因為語音模式說到底只有「有效」那麼一個特色，它追求的是幾近於消失的透明度。而繪畫書寫則相反，即使只是以表現的形式出現，並不一定只追求簡潔性，更不追求消失。至於有效性，它要達到的效果也不是言語所追求的效果。怎麼可能呢，這種書寫，不是跟夢的書寫一樣，只具備視覺的手段來表現語言可以透過詞語、詞尾、詞形變化等來表達的關係和概念？雖然它的圖形顯得從屬於一個文本，是整個敘述的一部分，而且圖像的「主題」可以透過語句的途徑得到發展和解釋，但這些圖形不是對一句現成的話語的重複，也不是它的裝飾。繪畫敘述有它的法則，它追尋自身的規則；但除了敘述角度之外，在一個二度平面空間上決定繪畫因素的構成和組織的語法並不借助於語言機制什麼特殊的東西，雖然我們也試圖透過語言去理解畫面的意義，去描述畫面，分析畫面。而且再強調一遍，對繪畫實踐的系統的接觸並不需要建立起一個規則來作為它的條件或者目標。在這裡，試圖理解圖畫意義的人的處境，跟釋夢的人相近，後者越在他的闡釋過程中前進一步，就越可能發現其中的語法，但永遠不能希望有一刻可以明瞭夢從此以後可以被

解讀、被破譯的整個體系[50]。但是精神分析學家可以熟悉屬於無意識的非歷史性的秩序的「書寫」，我們則不能假裝對複雜的句法機制的多樣性和不同一性視而不見，正是靠了這種句法批判，一種語意的闡釋從歷史角度上來看，跟畫像符號整體相連。繪畫書寫跟夢的書寫不同，是有歷史性的，對於理論來說，問題是要能夠不屈服於一個簡單的人文主義式的專制，這種專制讓人研究藝術品和時代時——不管是藝術還是別的人類的創造物——只強調某個人的獨特性、個性，而把一切尋找不變的因素、歷史以及／或者超歷史的常量棄於一邊。而正是靠了這種常量，我們才可以從總體上去定義繪畫事實，去找出它的基本結構，只有這樣，理論成果也才成為一種有根有據的科學的藝術史的必要條件。

多種透視

　　繪畫實踐的空間問題，或者更清楚地說，繪畫書寫跟它的載體之間的關係問題，以及它所運用的符號跟由它們安排、順序、布置而造成的空間之間的關係，這個問題顯然從屬於一個更廣泛的問題範疇：繪畫書寫製造出它的載體，不管是積極的還是消極的——或者它呼喚畫布、畫板、畫牆去以圖像的直接或間接的組成部分的身分去產生效果，就像在所謂的「表面」藝術中看到的情況；或者它否定這些載體的特質性，甚至否定它們的物質性，以一個看上去是三度空間取代一個表面的視覺，我們在這種情況下可以說畫在牆上打出了個洞，或者說一個穹頂「打開」了天窗，讓人看見了天等等。在這兩種情況下——其中每種情況都可能出現變體，在本質或效果上都可能相差甚遠——對繪畫空間的處理，超越任何裝飾或幻視的目的，從屬於完全是句法式的功

能；或者載體接受看上去是異質的圖形或符號，但由於出現在同一表面上，所以遵從完全是符號學性質的法則，一直體現到它的風格類型上；或者是透過繪畫或幾何手段提示、虛擬或建構出來的空間，在這種情況下，這個空間成爲人與物的接受區域，這些人與物的布置、安排，相互之間的關係看上去是被一個本身是幻覺的法則所制約的，而這個法則的建立依據對自然法則的模仿。

用這些術語提出來的這個問題，好像必須排除任何關於體系內分散的各個部分的比較性研究，理論只能推斷出它們的存在，而不能直接製造出它們。相反，涉及到非終結性、非封閉式的體系，而且可能並不系統化的系統，但又遵從一定的常量和常項，有些還是特殊性的，保證某個特定的歷史系統透過它的表現的多樣性以後依然保持著的本質性；有的則是普遍性的，成爲繪畫事實的組成部分，對它們的挖掘可以爲一個科學的繪畫歷史藍圖提供一個它所沒有的基礎理論，至少在第一階段，必須努力去排除概念的特殊性，因爲正是這些特殊性因素構成了阻礙建立起以語義學模式爲模型的純描繪性的藝術史的主要礁石。這種特殊性可以多種方式出現，披著多種形式的外衣，除非被一種過分的普遍化批評所抹去，而這種普遍化批評主要是在「風格」這一層面上起作用的（我們可以從藝術史上出現過的一系列非常模糊的概念，如「巴洛克派」或「風格主義」那裡看到這種普遍化是多麼的過分）。但在一個更爲形式化的層次上，混淆也非常之大。我們這裡只舉一個例子，當然，當我們的論證發展到這一地步，這個例子也可以說是對症下藥、切中題意的：帕諾夫斯基花了很大的精力去證明（但效果還遠未達到），傳統的線性透視的概念，不足以讓人明瞭一種滿足於相當普遍的定義的象徵形式的所有歷

史實例（「象徵形式」，卡西爾語）。既然我們承認「我們可以同時表現許多物體，同時可以表現它們所處的空間，所以對圖像的物質載體的表現被一個透明的平面所代替，在這個透明的平面的後面我們以爲看到同樣的物體，看上去是連續的，放置在一個想像的空間裡，這個想像空間並不是被限制住的，而是被畫的框子圍住的」[51]。那麼透視就是「在眾多的象徵形式中的一個，透過它，一個精神性的內涵跟一個具體而可感知的符號相繫到了一起，直至與之同化。從這個角度來說，既然涉及到藝術的不同時代、不同領域，就必須不光去斷定它們知不知道透視學，而且要去知道它們運用了什麼樣類型的透視學」[52]。

我們很難更清楚地表達組合理論和它具體運用之間的關係，也很難更清楚地說明概念的命名功能；對透視作爲象徵形式的定義，讓我們去區分那些並不知道運用它的藝術地域和藝術時代，和那些以各種方式運用它的藝術地域和時代。這樣的一個區分在理論上的成立程度不如在歷史上成立的程度，因爲它從敘述的角度來看，被一種文化成見所累，這種文化成見認爲，不管一個繪畫體系跟十五和十六世紀的西方文藝復興的意識形態空間的距離有多大，總是馬上被冠以否定的特性，只因爲它跟任何一個透視秩序都沒有關係，而不是去強調有這種關係的繪畫體系是沿著一種進化道路組織起來的，從最早的含幻視性深度的素描草稿，到希臘化時代，直至由布魯耐萊思奇和阿爾貝爾蒂的同時代人發展起來的表現空間的幾何建構方法的正式確立。

理論所要知道的常項必須是歷史性的，跟整體緩慢地、漸漸地發展起來的一個三度投影空間的確立有關，從出生到復興，中途經過中世紀的間隔，這個三度投影空間到了烏切羅或者揚·

凡‧埃克（Jan van Eyck）那裡得到了最爲完善的定義。與其把
西方藝術的發展歸功於平面對稱縮小技術的進步以及十六、十七
世紀透視學家們的成就（這種成就往往是矛盾的，甚至是極端
的。我們只要看那麼多的變形或者別的「好玩的透視」就可以了
——這一點我們後面還會談到），不如從一個更爲普遍的問題入
手，辯證地得到連接和發揮，即圖形和背景、符號獲得秩序的書
寫空間問題，這樣一個目的論的說法才可以讓人信服。要是這樣
看的話，希臘繪畫跟文藝復興的繪畫就有了相同之處，因爲都是
以一種假裝的景深去取代繪畫平面在它本身的物質現實性上的追
求。在這種假裝的景深中，任何圖形附著上去的表面都被忽略掉
了，而這種表面正相反，在拜占庭藝術和中世紀藝術中占了重要
的決定性的位置（至少一直到玻璃畫開始替換牆之前，因爲玻璃
畫從字面上來看，就是繪畫的第一個「窗口」，而畫玻璃畫並不
是因爲要讓人的眼光看到來世，而是爲了獲得它引起來的光線，
並運用這種光線）。

3.3.2.　句法

方法的古老性

　　不管它們是否建立起了某種透視秩序，否定了畫像符號的物
質載體，在基督教的西方的某一個時代受到重視的不同的繪畫書
寫體系，以各種不同的形式，在或大或小的範圍內，都爲我們根
據語言管道而分析下來、冠之以雲的名字的繪畫整體提供了一席
之地。用同一種名字並不意味著可以保證外延的整體的一致性；

我們已經強調過了，儘管它們在對繪畫文本的畫像組成物進行分析的時候看起來是一致的，但是，被稱爲雲的整體構成了完全不同的物體，不管是從它們的形式、畫質來看，還是從它們在不同的背景和不同的考察層次上所起的功能來看。然而，越過用純風格性的術語所造成的期間性的局限性，越過分析必然帶來的不同層次的區分，這些整體的多次出現，至少在所指的層次上，是有一個共同點的：雲出現在繪畫文本中，不光指示天與地之間的關係，而且還包括此岸與彼岸之間的關係，以及一個遵循它本身法則的空間跟一個任何科學都無法探秘的神聖空間之間的關係。我們看到在喬托的書寫中，雲是爲了滿足什麼樣的句法功能，同時也看到數位阿西斯的畫家如何利用這個符號來把聖人從凡人中拉出來，把他引入冥想和神秘的癡醉空間裡。但對雲的類似的用法在一個非常遙遠的時代就可以看到了：安德烈‧格拉巴爾（André Grabar）在研究羅馬的聖主瑪麗（Sainte-Marie-Majeure）教堂的偏殿的拼貼壁畫時——這些拼貼畫的年代爲西克思特三世（Sixte III）的在位時代（432-440 年）——發現在表現亞伯拉罕和雅各布以及摩西和尤素（Josué）的故事中最精彩的片斷的某些木板上就出現了對雲的使用。在《亞伯拉罕的幻覺》和《摩西、卡萊伯（Caleb）和努恩（Nun）受石塊擊斃刑》中，我們第一次看到神聖的雲彩伴隨著諸神共顯，以及一朵雲彩讓一個人變得看不見，或在躲避敵人的打擊的場所。格拉巴爾認爲「這樣一種表明故事神奇的一面的手法在形式上是古老的，但只到了基督教的寓意畫像中才有了真正的成功的使用」。但他也認爲是羅馬的拼貼畫家們給某一時代的希臘式表現方式「補加了一筆」[53]。這可能是補加上去的一筆，但已經證明了他們對一種絕對的非連續性的

重視，同時又感覺到了在人的世界和神的秩序之間交流的一種可能性，以及因之而產生的某種必然性，迫使畫家去建立新的繪畫機制，以便表現天神們介入世俗事務的需要。

　　雲在喬托的書寫中是否只是「古老的方法」，以「經古猶新」的面目出現[54]？不管是阿西斯的《癡醉》，還是羅馬的《石塊擊斃刑》，他們的所指是完全可以重疊的。在兩種情況下，雲都是一種起擺脫作用的工具；在兩種情況下，它都在繪畫場中引入一種區別，引入一個斷裂，從繪畫角度看，表明了人類秩序的脆弱性，因為它總是受到被奇蹟撕裂的可能性。但是這個所指並不足以讓人明瞭一個在兩個不同背景中有著非常不同價值的因素的所有功能。不管在聖主瑪麗教堂還是在阿西斯的高級教堂，繪畫都是以牆作為載體的。但是，在羅馬，我們看到的首先是一大塊裝飾，這個裝飾並不否定牆面，反而為它增彩，整個系列的插圖是從屬於裝飾的準則的，它們本身沒有整體性，是它們所處的一塊塊方正的位置給了它們整體性，而在阿西斯的敘述中，整個空間是一致的、自足的，這一點從它的以虛擬建築物為框架的結構中就可以看出，在這個一致而自足的空間中，它可以任意地鋪展開它的形象。每一個場合都有整體性，但這個整體性因整個壁畫的一致性而變得更為強烈和明顯，就說那一看就奪目的色彩、圖形的大小安排、整個敘述的進程，還有更為隱秘的戲劇原則的一致性和有效性。對於五世紀的羅馬拼貼畫家們來說，雲彩只是一個標點符號（起某種括號的作用），它的意義來自它在一個線性過程中所處的位置。而在阿西斯的畫家筆下，它已成為一個完全句法式的工具，它的價值是跟它所處的場合的空間結構直接相關的，透過對它們的使用，戲劇中的人的節奏被暫時地懸空了。

　　我們不離開羅馬這個時期（這個時期構成了一個極好的參照
體系，因爲它是唯一的基督教藝術從古典時期的結束時代一直到
現代時期的延續性得到了證明的時期），我們可以看到雲在完全
不同的條件下起作用。比方說在西元1000年以前的羅馬式教堂的
半圓後殿和橫頂上的鑲嵌畫上布滿的雲。在聖科思姆和達米埃
（Saints-Cosme-et-Damien）教堂（六世紀），和聖普拉克賽德
（Sainte-Praxède）教堂（九世紀），耶穌從一個藍色背景中孤立出
來，憑藉一個類似螢幕的東西，或者說不連續的欄杆，由許多小
小的藍色和紅色的層積雲組成，線條分明，排列規則。同樣的雲
我們可以在聖內雷和阿吉爾（Saints-Nérée-et-Achille）的拱頂上
看到（八世紀），上面畫著大勝的耶穌跟隨著兩隊正在祈禱的信
徒。在牆外的聖阿涅斯（Sainte-Agnès-hors-les-murs）教堂（七世
紀）和聖普拉克賽德教堂，雲圍繞著創世主的手，創世主出現在
穹頂的頂部，四周依據一個非常傳統的象徵模式圍著一系列向心
排列的木板畫。這個模式在十二世紀的聖克雷芒（Saint-Clément）
教堂或在特拉斯特維爾的聖瑪麗（Sainte-Marie-du-Trastevere）教
堂的圓形後殿內都還可以見到。是不是說羅馬的鑲嵌畫家們並沒
有想到要在一個想像的空間去安置他們的圖形，而只是滿足於把
現成的讓他們覆蓋的表面組織一下，在那裡決定有質的區別的區
域，放入神像（好像透過拒絕對任何幻覺手法的接受，他們要確
立意象本身的精神性價值——不管在畫出來的平面還是在裝飾過
的平面上——因爲當時在拜占庭有大肆毀壞聖像的現象出現）？
有一點是肯定的，這些畫像的順序服從一些完全是概念性的和裝
飾性的規則：雲在那裡絕對不是因它的風景如畫的價值，而是作
爲一種標記，作爲一種約定俗成的限定詞。

帕諾夫斯基正確地指出，在最初的基督教藝術，特別在後來的拜占庭藝術中（後者一直未能做到與古代傳統斷裂），圖形所處的空間不可以被縮減爲一個模糊、否定的表面，而是以一個明亮的薄膜的形式出現，來表明一個空間的氛圍——但並不因之而模仿一個空間氛圍[55]。把耶穌的形象從一個純藍色的背景中孤立出來的雲彩在有色彩的景深中引入了色調的細緻變化：耶穌的形象出現在色彩的前面，處於透明的螢幕的此岸，而彼岸色彩與光線就占了無限的統治。雲——或是別的起了同樣功能的光彩萬丈的雲光[56]——把神聖的畫像從別的意象中，從「天」上，以及站著作爲表明神顯靈必不可少的因素的證人的「地」上孤立出來，並把這個形象確立爲神的顯靈。在聖主瑪麗教堂裡，亞伯拉罕接待的三個天上來客中的一個就圍著一個橢圓形光圈，同樣有幾塊雲彩把他們跟眼前處於水平地位的迎接他們的教士們分開：在《亞伯拉罕和梅爾奇賽德克（Melchisédech）的會見》一畫中，教士走向一群騎士，在騎士的上空，有一個形象——是否是《舊約聖經》中的上帝[57]？——從一行雲彩中露出半個身體，這兩個不同世界的區分，是透過背景的代表敘述中，人的世界的金色以及代表天上形象的藍色背景的反差來達到的，在這裡上帝的形象處於證人的位置。但這些表現事實上是按一個非常基本的方法來進行的，而且可以一直追溯到基督教時代的最早期：在杜拉—尤羅波斯（Doura-Europos），上帝的手，伴隨著一小塊雲彩，在表現亞伯拉罕犧牲的場景中出現，而在幾個世紀之後的拉維納（Ravenne）的聖維塔爾（Saint-Vital）教堂，這個場景依然存在[58]。同樣的方法有規則地出現，以同樣基本的形式，穿越整個中世紀，一直到喬托，以至更後的時期。但在系統層次上，它有了

一個遺存下來的自由的無後果的古老方法的價值，相反地它讓該系統的坐標顯示出來，而指定給被看作是句法工具的／雲／的功能，則起了越來越大的影響。

瑪索力諾（Masolino）

　　在那不勒斯博物館裡保存的瑪索力諾的一幅小木板畫，從歷史和系統角度來看，都是一個很好的例子。這幅小木板畫的名字叫《聖主瑪麗教堂的建立》。這個名字中提到的聖主瑪麗教堂的裝飾在整個基督教寓意畫像的發展過程中起了關鍵性的作用，甚至在關於／雲／的問題上，如上所述，它也有重要作用。這個名字代表了它所處的文化傳統的連續性。這幅畫表現的是一個傳奇。據說聖母在教皇利伯爾（Libère）前顯了靈，命令他在埃斯基林（Esquilin）一塊覆蓋著雪的地上建造一座教堂。畫面的下半部分在兩行按漸進透視布置的建築中間，以一個戲劇道具裝飾的形式，表現了教皇在地上畫圖，圖紙也是按透視法畫出的，上面有未來的教堂的圖樣。不光建築線條漸遠漸淡，同時也有一串十分規則的雲，越遠越淡，從而把這一場景跟上面的層次區別開來。上面在一個徽章裡畫著耶穌和聖母的半身像，比例比別的人略大。透視法在這裡是用上了，於整個處理並不太「現實主義」，雲在這裡同時處於兩個層次，一個是描繪性的、幻覺性的，另一個則是有神像的[59]：它們並不是在這裡保證畫面的兩個層次之間的過渡，而是把畫面分成兩個不同的區域，每個區域都遵循不同的繪畫準則。基督和聖母，在大徽章裡，並不以顯靈的面目出現（在主場裡沒有一個人的眼光是向他們注視的），而是作為一個印章，一個確證該現象是個奇蹟的印跡。用手指著場景

的耶穌在這裡是屬於證人的位置的。這個畫面布局在本質上跟上面提到過的《亞伯拉罕和梅爾奇賽德克的會面》是類似的，唯一的區別是，它在這裡的下半部分層次上，以幾乎過分的方式遵循了透視體制原理，而在上半部分，又公開地摒棄了它。這種對立，正因爲其過分強烈，加強說明了在建立大教堂本初的那個奇蹟。但是它成爲對立面是因爲在兩個層次的交合點上，引入了一個軸心的因素保證其鏈接，如果我們默想將那一堆把木板分成兩個大致相等的區域的雲去掉，畫面馬上去掉了從本義上講、也可以從引申義上講的一大部分，因爲這些雲彩一方面在規則的越遠越淡的排列中，畫出了某種「屋頂」，或者是被蓋，加強了在下半部分所追求的透視效果，另一方面，它們也使畫名中就提到的資訊可以成爲一個第二意義，即外延的、具有理論性質的意義的載體，由於雲而引起的微妙的對立遠比它所外延的東西豐富得多；它提出了一系列的問題，關於「透視法則」的地位問題，以及它所提出的排外性問題，以及可能成爲它的眞正的原動力的矛盾性。

3.3.3. 歷史和幾何

畫家的功用

透視體系是否可以表現那些打破人類秩序的正常節奏的現象？或者說，神聖的介入，我們所處的此岸世界對彼岸世界的開放，以及更普遍意義上的，在天地之間的神秘主義交流或者僅僅是物理交流，是否爲表現提供素材？因爲既然繪畫被某種繪畫場

的組織原則所制約，而這種原則意味著同時接受了一點，即用幾何方法構建起來的幻覺空間裡受到與經驗世界中的物理法則相似的規則的制約；比方說身體和物體都有重量，因爲有了重量，所以不可能在空中隨便移動等等。這樣的表現在這個體系中是否還有它們的一席之地？除了那些超自然的現象和奇蹟性事件也必須退縮到一般正常的視覺規則，成爲正常現象？阿爾貝爾蒂的《論畫》一書，正如其作者所說，不是論史而是論繪畫的藝術，即理論，在同類書籍中是第一部[60]，說畫家只能去表現可以被看到的東西：人們看不見的東西，沒有一樣可以成爲他創作的原動力（第一章，第55頁）。他的職責功能是要「用線條來描繪，用色彩來渲染，在牆上或者是在木板上，畫上任何一個物體看得見的表面，帶著一定的距離，以一個中心點爲參照位置，讓它們看上來像是有高低起伏層次，而且看上去非常像眞的一樣」[61]。

　　這裡首先要強調一點，從這個角度去理解的繪畫，只有跟歷史故事結合時才有意義，歷史故事是畫家的最重要的題材（第三章，第111頁）。所謂的歷史故事，即指將大小不一、功能殊異的物體與人體組織成有效的畫面，這就是畫家的天才所在[62]。畫家不必細心地去安排每件東西的位置，因爲每件東西已經有了它的位置（第二章，第91頁）。在歷史故事中，首先讓人悅目的，是人物的繁多和多樣，還包括動物、物體、建築，以及它們所處的風景[63]。但我們仍然可以罵那些不知道在他們的畫面構圖中留出空白的畫家們，因爲想這麼多、這麼樣地把人物安排進去，又那麼混雜在一起，整個歷史故事就像是要爆炸一樣，就不再有一個歷史場面的高貴性[64]。這個觀點有它的重要性，因爲它說明了我們不能僅僅用幾何學的術語來定義繪畫空間的結構；空間有一個

戲劇性的性質，它要求舞台不是一個簡單地承受物體和人物的靜
止空間，而是要求它從物體和人物的安排、布置、聯繫，以及演
出中被製造出來（他們之間的間隔作爲沒有內在意義的鏈合，作
爲消極前提，使人物可以有所變化，還可以讓他們隨時可以突然
出現，但同時在單一性的幻覺性表現的背景中，獲得一個積極的
價值）。繪畫講空也講實（理論必須可以既闡明空又闡明實，而
且在它們各自的位置上，以一種對等價值的角度來定義它們
[65]）；但繪畫也須講均衡。每個圖形都在它的位置上起作用，它
的比例大小也因之受到制約[66]，而且這個位置跟它的性質以及它
的處境都有關連。手勢和神態的多樣性、身體動作的變化多端，
是對歷史故事的重要的補充手段。但如果可見的運動——畫家只
能知道可見的運動[67]——是根據一個位置來定義的，可以簡化爲
一種空間移動（存在著七種型態：1.向上、2.向下、3.向右、4.
向左、5.遠離、6.靠近、7.轉圈），也有的運動是超乎所有的理性
的[68]，也就是說打破了一種規律：即所有圖形都必須透過它們各
個部分的均衡而存在。因爲任何雜技式的姿勢都是被排除在外的
[69]，只有這樣才能符合類似在經驗世界中的重力原則的法則。當
然有一點微妙的差別，透過反差，給了系統的合法性更顯明的色
彩：在每一個動作中都必須尋找美和雅。而在所有的運動中，最
爲賞心悅目、最爲生動的，無過於由下向上的運動，向空氣上
升，也就是說那些否定了重力原理、表現了身體的自由的運動
[70]。同樣，就頭髮、衣服而言，它們本身的重量將它們自然而然
地引向地面，引向下面，最好也有一陣風將它們吹起來，在風中
飄動，而這種風則是「從雲間吹來的」[71]。

透視和重複

無重力的感覺（我們自然可以想到波提切利的《維納斯的誕生》和《春》裡的人物，或者是利波畫的薩樂美等等）在繪畫中，可以有它的魅力。但它的效果的產生，依賴於它的幻覺基礎，以及在身體和它所介於運動的空間之間的可感知的、「可見的」關係。也就是說構成了歷史故事的、對物體和人物的安排，首先意味著必須有對空間的幾何建構的前提。線性透視是為歷史故事服務的一個手段，而歷史故事對這個手段又十分依賴，不可能等別的東西去取代它。儘管阿爾貝爾蒂反覆強調歷史故事的重要性，把它看作是「繪事中最重要者」，但在《論畫》一書中，我們找不到任何「人文透視」的痕跡。「人文透視」是在十六世紀初，在巴圖市，彭波牛斯‧高力庫斯（Pomponius Gauricus）的《論雕塑》一書中提出來的。《論畫》使用的是（中世紀的）視覺的術語，阿爾貝爾蒂教人建立起一個棋格形的地面，一個透視性的體積，然後再以縮短結束處理和安排表面和物體及人物。

在高力庫斯那裡，正相反，透視法不再教人先去畫舞台場景，而是直接去安排組織一個故事。正如羅伯特‧克蘭（Robert Klein）所做的比較，這個透視法有點像亞里斯多德的「擬真」，不是一個幻覺準則，而更像是一個整體性的規則，一種顯明性（可讀性）規則：歷史故事的明晰性不只附從於人物之間的間隔，而依賴於決定它們之間的間隔的人物的人數和排列位置[72]。高力庫斯這種認為人物的眾寡也從屬於透視法的看法[73]，不正是以一種戲劇性的透視法取代了幻覺性的透視法，從而在超越了十五世紀的繪畫主流之後，再次強調在繪畫中的戲劇性重要地位，

而拒絕去以地域以及決定了它的根本結構的舞台的關係去提出表現問題，並把它縮簡爲一個表達問題，甚至是一個導演問題（導演戲劇中的「演員」和它的「配角」之間的關係）？

《論畫》提出的關於幾何和故事的區別則有另外的深遠意義。在建立一個棋局式的地面和相應的垂直的豎壁時要遵循的規則跟畫面布局是有關係的[74]：它是歷史故事得以展開的先決條件。這是實踐上的先決條件（因爲透視建構提供了縮短圖形、人物的尺寸），但更主要的是理論上的先決條件；在阿爾貝爾蒂的書中，作者先把繪畫圖樣定義爲一個開著的窗口，透過這個窗口畫家看到他要畫的東西[75]，然後緊接著就批評了在此之前的手工藝匠式的方法，即透過對間隔的機械縮減來決定壁面上橫截線的分段安置問題。但是這種主義本身就意味著對在某個特點的表面上的作爲表現的繪畫，用肉眼確定某個具體的距離的視覺金字塔的建立，並在以一個中心點爲計算的位置上[76]。畫家必須給予他的物體和人物他所要模仿的現實的外表；同時爲了做到這一點，他必須有自己的工具。透視建構方法的確定就是爲了滿足畫像的這一需求，傳統上，布魯耐萊思奇被看作是這一透視法的創始人。然而這個方法在本質上而言，沒有任何經驗性的地方，甚至沒有實驗性——除非把實驗性看作是一種系統性的探討。這個透視法在藝術發展中引入的斷裂（同時代的人最明顯地感受到了這種斷裂的強度），在本質上而言，是純理論性的[77]。正如伽利略對他當時的科系所作的貢獻一樣，布魯耐萊思奇給十五世紀的文藝復興的畫家們一種「語言」，從而使他們可以去探討大自然和外面的世界，從而去詮釋對它們的答覆[78]。這種語言，或者說，這種「模式」（從這個詞的認知學角度來說），使得阿爾貝爾蒂所

定義的畫家的職責功能有了先決條件和保證，正是人們所說的
「人工透視」（畫家們的透視，針對於中世紀角度的「自然透視」
而言），正是布魯耐萊思奇在世紀初透過他的著名的視覺機器建
立起來的。布魯耐萊思奇的實驗，使得新的體系第一次找到了它
的理論證據，因為透過他的機器，他使繪畫的沒影點跟視點正好
重合。在布氏談到的，歸功於數學家馬耐蒂（Manetti）的兩個實
驗中的第一個實驗中，觀察者將眼睛穿過一塊上面以透視法畫著
佛羅倫薩的聖洗堂和圍著它的廣場的木板，正好處在一個符合建
築的沒影點的一個點上，然後透過在這個地方打出的一個小洞，
去看這個畫的折射影，透過一個與木板平行放置的鏡子，在一個
適當的距離，從而可以得到一個跟他處於教堂門口時看到的廣場
一模一樣的景色，也就是布魯耐萊思奇本人所處的——至少理想
化地說是這樣——並在那裡畫了草圖的位置[79]。

　　《論畫》一書中已經隱藏後來成了以布魯耐萊思奇為首的理
論革命的基礎的真正具有決定性的、凝聚了智慧的力量的發現
（布氏只是透過鏡子的反射，證實了沒影點和視點的重合）。但同
時他對畫家的功能所做的定義又只有在這場革命的前提下才顯得
具有真正的意義。畫家的職責是描繪和塗彩表面，並建構起跟他
在某一距離和某一確定的視點所看到的物體和人體的虛構表面空
間；也就是說不管是對歷史故事的概念還是它的實踐都是直接從
屬於布魯耐萊思奇創出了理論的表現體系的。鏡子之所以對畫家
來說是那麼好的一個嚮導，之所以可以讓人藉以評價一幅畫的好
與壞[80]，是因為它在眼睛和畫像之間（正如布魯耐萊思奇的機器
所表示的）引入了一個重複、再伸的距離。但在表現中成為準則
的重複並不僅僅是像鏡子反射一樣的；在阿爾貝爾蒂那裡，這種

重複具有戲劇舞台重複的價值，透過某種重複（repetitio
rerum），畫家開始建立起一個舞台，而故事隨之可以展開，而且
每個物體或人物都可以找到它的位置[81]。

3.3.4. Intarsia II

「透視的性質使得有起伏的平面跟平坦的起伏相似。」

——列奧那多·達文西，A卷，38b

里希特版，第41分冊，第1卷，第126頁

書寫的例詞

我們於是可以明白為什麼在培養一個畫家時，幾何是那麼的
重要，而被看作是線性的極致的素描在繪畫中獲得了第一位的重
要位置。不懂幾何的人就不懂繪畫的因素，也不會懂得繪畫的規
則。畫家只想知道看得見的事物，也就是那些占據了一個位置的
東西[82]。假如他參照科學視角，是為了讓它借用對它自身表現有
用的必要的概念：對他來說視覺機制、眼睛的作用和性質等等問
題都不重要[83]。說「我以畫家的名義來表達」，這句話是要從字
面意義上去理解的：對於畫家來說，他的理由跟數學家不同，所
謂的可見的視野等於可以被投射到一個平面上去的視野，這個視
野又可以縮減為一個遊戲，對從各個角度把握住的表面進行有規
則的建構，每個表面都是由它的輪廓來定義、來指示的，而且各
個表面根據一定的視點，互相鏈接，組成形象和場面，就跟字母
排成順序成為字詞和句子一樣[84]。繪畫的工作就是一個登錄的工

作，學習繪畫跟學習書寫是密切相關的：「我希望今日的初學繪畫的人去觀察那些書寫方面的大師的工作。他們先單獨地教字母的形狀，古人把它們叫作元素，然後他們教音節，最後再教他們組成字詞。讓我們的學生也以同樣的方式來學習繪畫。首先讓他們先學表面的輪廓的素描，然後以之作爲畫事的最基本元素，進行練習。」[85]

點／符號／表面

在這裡，引入語音書寫的例詞是有決定性意義的，它把表現（可視的，即是可被表現的）直接從屬於語言，即同一個給了事物名字和用來講述故事的語言；這種語言，正如西方傳統一般把它跟聲音、聽覺、話語聯繫起來，而書寫相比之下則只有一個衍生的功能——衍生的因爲是具有表現性的[86]。而且確實，透視模式跟語音模式相同，正如德希達強調的，是模式而不是結構；因爲「這裡涉及到的不是一個已經建構成、而且完善地運轉的體系，而是一種理想模式，明顯控制著一個實際上從來不是自始至終都按語音運轉的方式」[87]，正如透視模式也不是自始至終是「透視的」。我們在這裡要證明語音書寫的語例在這裡不僅僅只有教音學的意義，而且實際上控制了整個文藝復興的繪畫文化，甚至一直到古典時代被「紋章派」和「寓意畫像派」的象徵傾向潮流中依然有效。對象形文字的參照——這種參照在阿爾貝爾蒂的書中已經顯然出來了，但它沒有跟語音模式有任何的斷裂[88]，而且恰恰相反——不管是在實踐上還是在理論上，都不意味著要重新安排或者甚至於擾亂表現的深層結構；它只是意味著有了一個補充的鏈合層次，在這個層次上繪畫起了作用，用里帕的術語來

說，來表明一個與它想要讓人看的物體不同的物體。而寓意畫像學，在它對象徵文字的模式的直接參照中，也並不跟語音模式所強加的《聖經》符號的純表現性概念斷裂：是由畫家來找到一個形象，其中每一個部分都與要表現的事物的各個相應部分相符合，同時又按一個與表現因素的順序相同的順序排列（參見2.2.2）。在它們可以看得見的逐條陳述中，寓意隱喻和繪畫都是跟阿爾貝爾蒂提出的繪畫句法一致的。

　　從這個角度來看有一點是極有啓發性的，《論畫》一書論及表現的輪廓問題時，把它放到符號一欄中。他說初學者必須時常練習素描這些輪廓，並把它們當作是「繪事的首要元素」。「我在這裡用符號來稱謂所有附著在表面上以致眼睛可以看到它的東西。」（第一章，第55頁）所謂的點，即可被定義為一個不能被分為更小部分的符號；線，則是一個可以在長度上進行分割，而又因太細而不能在寬度上進行分割的符號[89]。但表面呢？它是物體或人體最外表的部分，沒有深度，而只有長度和寬度，而且由許多類似一塊布上的線一樣的眾多線條的平行排列而獲得（同上，56頁）。這個定義有很大的後果，因為它意味著，對於畫家來說，只有「投射」的表面：在一個平面上畫出的線條，對表面的組合，目的是為了給人一種幻覺，有真的物體或人體存在，這物體或人體又是透過一定的距離，從一定的視點看到的（這個定義，我們強調一下，跟皮爾斯給予符號的定義是相一致的：「符號，或表現素，是在某種樣式或姿勢下為某人代替某物的東西」）。許多表面原則一起就構成了物體或人體。但物體或人體的組合，反過來，要求在它（他）們之間有間隔距離，有虛空。相對於符號問題和它們所處的畫面的可見的表面的問題，如何來看

這些空隙和間隔呢？這個問題，畫家可以不管它，假裝他是透過他在上面工作的螢幕看（顧名思義，透——視），而否定它的任何實體性，任何自身價值。間隔只有在一種情況下構成問題，即假如輪廓只是在虛與實之間的一個限定，既不屬於圖形又不屬於背景[90]。而阿爾貝爾蒂特意強調輪廓是邊緣，是它所封閉住的表面的極限，而且它屬於這個表面[91]。包住表面的線條表現了表面，又爲表面提供了存在理由[92]，同時表面有一部分又從線條那裡借用了名字[93]，就像線條爲色彩和畫面布局本身提供了存在理由一樣。但是歷史故事雖然是這樣由線條織起來的，還是需要我們上面講過的那樣，即線條不能太用力畫出，否則整個意象就跟裂形一樣，而成爲一堆堆積在一起的無序的碎片（參見1.4.1）。

假如說畫家只能一塊一塊地去組織它的畫面——就像書寫的例詞一樣——他就必須付出無窮的勞動。幸虧存在著別的捷徑。比方說阿爾貝爾蒂建議畫家們放在他與他所要畫的場面之間的透明簾幕：交叉屏。畫家可以在上面直接畫上物體的輪廓[94]。到了瓦薩里那裡，批評家就認爲太拘泥於透視的物體不是一件好事：「誰在透視上花太多的工夫就會失去他的『自然』的一面，而且，由於過於小心，會掉入一種『斤斤計較』，乾澀而又有太多的輪廓」的風格的陷阱裡。就像烏切羅——按瓦薩里的說法——本來可以成爲像喬托一樣有戲劇性的畫家，假如他對形象的線條跟對透視藝術一樣重視，因爲他喜好這難度最大的透視藝術，在他的畫面中任何事物都是經過透視的，從地面一直到房頂上的瓦[95]。烏切羅的好朋友多納泰羅，看到他的全部時間都用在畫房子的各個角度、畫鑽石的尖角的多面體和其他許多「怪七怪八的東西」，經常指責他逐末捨本，而去畫那些對畫家來說毫無用處的

東西，而這只能對那些鑲嵌藝術品的工匠們才會有用[96]。

一個沒有深度的空間

　　但畫家的功能並非跟intarsia的工作無關（阿爾貝爾蒂本人也在建築方面做過類似的工作[97]）。我們知道鑲嵌藝術品的工匠們從透視理論家學到了好多東西，不管是向彼埃羅・德拉・弗朗切斯卡（Piero della Francesca）還是向更早的布魯耐萊思奇[98]。但他們的實踐把透視的矛盾性推到了極限，才顯明了在繪畫中出現的同樣的矛盾，在它跟空間的關係上，一旦它進入對符號思想的附屬，從而受到這種思想的同樣的局限，以及它所約定的排外性。符號是在表面和線性上起作用的；它首先在延伸面上起作用，它本身的意義來自它跟別的符號之間的關係，它跟那些符號可以相連也可以獨立，可以共同構成，也可以形成對立[99]。畫家只知道占據一個位置的事物，用繪畫的術語來說（用從屬於符號思想的繪畫藝術的術語來說），畫家只知道從一個背景（平面）上脫離出來的形象（表面）。為了限定出它們的存在，他以線條圍出、並付諸意義的輪廓為先導[100]。為了產生出深度的幻覺，有一個條件，即必須有一個斷層，一個投射平面的正確鉸合。也就是說，從嚴格意義上講，透視建構首先意味著對深度的消除——最早是使用色彩來完成——並且把表現縮減為歐幾里德平面幾何的圖形範疇。同時，由於透視構建必須延伸到整個平面，而且在整體上起效果，它所進行的分割斷層不光聽從技術性的命令（就像在阿西斯的壁畫中經過分析而發現的分割斷層），它馬上就帶走一個描繪性的鉸合，給予間隔空隙一個積極的價值，跟形象本身的價值相等。這可以從喬托的例子上看到：繪畫的戲劇（在那

裡可以展開古典意義上的舞台）是一個遺忘的場所，是一個否定的場所，是對一個空間向度的遺忘和否定——物體或人體的向度、手勢的向度和色彩的向度——在那裡戲劇首先作爲實踐和遊戲出現，而不必強制自己去朗誦台詞[101]。對於空間，它只提出一個替代、一個沒有體積的圖樣，畫家緊接著透過故事或敘述的手段來讓這個圖樣生動起來。所有的阿爾貝爾蒂說過的關於運動的話（物體或人體的運動作爲表達手段，作爲靈魂的運動的外在流露），關於色彩的話，關於給予圖形以突出感的光線和陰影的話[102]，都屬於同一種修辭範圍。這種修辭的目的是爲了彌補這種縮減、這種平面化和這種線性化，因爲它們是符號表現的本質問題，任何透過符號和它們之間的關係與運動來實現的表現形式都會有這些問題。

納爾齊斯（Narcisse）的神話

這就是透視的矛盾性，它想吸引住眼睛的目光，透過只借助於表面和描述式幾何的方法把眼光引入一個幻覺性的深度。這個悖論在本質上是反射性的，正如布魯耐萊思奇的實驗證明的一樣，他的實驗表明了眞實的場景和它的畫像表現素在鏡子中的反射的同一性。阿爾貝爾蒂喜歡說繪畫的發明者是納爾齊斯，他的故事正跟我們的敘述相符：「繪畫究竟是個什麼東西，難道不就是利用藝術之助，去擁抱溪流的表面（面對著我的表面）？」[103]這個說法，一面命名，同時又反對了形式上的自戀，而表現是建立在形式上的納爾齊斯式的自戀的，而且注意到了平面的特點這一點跟表現是如影隨形、不可或缺的。繪畫，就是擁抱，緊緊地擁抱一個表面，即畫家在上面工作的表面（面對著他的那個表

面），或者，也可以是為他作出嚮導的鏡子；這種區分沒有太大的意義，只要兩個表面構成體系，而且處於同一個互相反射的結構中。在阿爾貝爾蒂的書中，緊接著上文提到的那個對繪畫的「定義」，他馬上就提到了更蒂歷安，不光是作者在那裡賣弄學問：我們再強調一遍，阿爾貝爾蒂並不寫歷史，而在談論繪畫的藝術；他的整個論點是屬於理論秩序的。他讓人不要忘了最早的畫家們習慣於描出太陽光在牆上下的影子，這個藝術接下來又得到了豐富和加深[104]，同樣意味著把素描在表現結構（反射結構）中所占據的特別位置。要把握整個表面，必須透過線條，色彩對於素描而言只是作為一種補充。但是這個結構還強加了別的排除性，從這些被排除出去的因素開始，整個作為它的原動力的矛盾會顯得更加明晰，而且當這些被排除因素涉及到「天」和「雲」，以及更廣泛地，涉及到所有空中的因素時，就跟本文要闡明的問題直接相關了。

3.3.5. 雲鏡

馬耐蒂的畫家生《平中》提到的布魯耐萊思奇在他的首次實驗中用過的畫面中，有一個非常引人注目的特點。這本書因為是在阿爾貝爾蒂的《論畫》一書之後寫的，受到了該書明顯的影響。書中寫道，在一塊大約半臂長見方的木板上，布魯耐萊思奇照聖約翰聖洗堂的原樣畫了一幅畫，他是根據眼光站在一個特定的點上時看到的景色依樣畫出的（大教堂的正門下）。他的畫據《生平》說，十分精工，十分準確，把黑白大理石的紋樣都逼真地復原了，可以說任何細密畫家都不可能超過他。

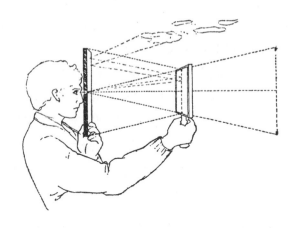

圖4　布魯耐萊思奇的首次實驗的還原圖。根據帕隆奇，《美麗
　　　的透視》，第91插圖，米蘭：瑪爾特羅出版社

　　瓦薩里又給了我們許多重要的資訊，因為他雖然沒有提到折
射畫的鏡子，也沒提到木板上的小洞，但是他強調了透視法是完
全按照交叉方法畫出來的，地面上放一張圖，垂直圖上有一個視
野，每一塊大理石的板都是以十分高雅的縮短法處理過的[105]。瓦
薩里認為，這是最聰明的方法，對素描藝術來說非常有用，也是
瑪薩丘獲取靈感之處。但瓦薩里接著寫道：布魯耐萊思奇還把他
的透視構建給intarsia的專家們看（intarsia被定義為拼彩色木板的
藝術）；他對那些專家的影響很大，以至於從此之後，佛羅倫薩
這一領域的許多好作品都是按此方法完成的[106]。

　　根據這本書的觀點，從現代意義上講的透視的定義和新的細
木鑲嵌畫上最新的技巧在邏輯上是同時代的，而且是完全互補性
的。這種互補性，這種同時性本身又意味著一種決定性的歷史性
的鉸合[107]。布魯耐萊思奇的透視法之所以獲得權威地位，是因為

它給了繪畫空間完全一致的結構，這種一致性來自它把處於空間中的形式以及它們之間的間隔空間拉回到一個各個成分可以被認知又可以被互換的遊戲的地位。反過來說，一些平面幾何的形狀的圖形的互相排列可以產生一種三度空間的幻覺。就像安德烈·查斯泰爾（André Chastel）所說：「人們開始發現或重新發現了——在那些古典派已經從中吸取了許多經驗之後，比方說在希臘方形回紋飾中——透過一個非常好玩的幻覺效果，逼真畫的原則就是根據這一原則創作出來的，一個各個表面互相鉸合的遊戲可以產生深度感。總的來說，透視的統一性的功能表達了一種嚴密的數學思想，但是由之產生的分析及建構手段則屬於細木鑲嵌畫的技術。」[108]（但是如果僅僅是「好玩」，是不是有可能把這樣的一個悖論的理論理義抹殺掉呢？——作者註）。

但是，透視法所造成的分析及建構工作本身也有它們的後果。在聖洗所的四周，布魯耐萊思奇還畫上了從該視點可以看到的廣場的一部分，從派思卡托里涼廊（loggia dei Pescatori）到帕格里亞角（Canto alla Paglia）。一直到這裡為止，一切都是嚴格按照《論畫》的術語而進行的，沒有任何差錯。但當人的目光從地面和地面上建築上移到作為它們的背景的天的時候，情況就不一樣了。我們經常說是文藝復興的畫家們拿走了中世紀畫中典型的金色背景，把水平線下移，並將透視畫面組織升向天空。而在布魯耐萊思奇那裡，這個天沒有被表現出來，而只是指給人看的（dimostrare）；為了達到這一目的，他借用了一個花招，在表現流程中引入了一個跟外部真實世界直接有關的參照物，同時又是實驗本身得以順利進行的反射結構的補充重複物。當一個觀察者把眼睛靠近木板並透過相對於畫面構成的沒影點的小洞看在相應

距離放置著的鏡子中反射出的畫板的時候,他所看到的「天」,其實是反射中的反射。這是因為,為了讓人真切地感受到用透視法畫出來的房屋所處的位置,他用銀色的表面覆蓋了畫板上相應的部分,去折射空氣和真實的天空,以及天空中時時隨風飄過的雲[109]。

　　這本書和這個實驗,既談及了視角問題,又涉及到舞台布置問題,充分說明了在透視體系最初的原則中就埋下的限定性,而且是以理論的形式(因為這個情況涉及到的是理論而非「繪畫」本身)。透視法只管那些可以被納入到它的秩序中的東西,即那些占據了一個位置,而且輪廓又可以被線條來勾勒出的東西。而天空則沒有位置,它是無窮的;而雲呢,又不能被勾勒出輪廓來,也不能用表面這樣的術語來分析它的形狀;雲屬於「無表面的物體」的範疇,正如後來達文西所定義的,既沒有形狀又沒有確定的兩端的物體,而且它的邊緣是互相交叉重疊的[110]。布魯耐萊思奇借用的辦法來「讓人看到」天空,就像一幅細木鑲嵌畫一樣在繪畫領域中引入一個鏡子式的東西去折射天空和雲,這個鏡子可以說遠遠超過了一個「花招」的意義[111]。它有一個認知學象徵物的價值,具有兩層意思:象徵物體和外在的、引入的、鑲嵌入的物體的意思,因為它表明了這次實踐所欲證明的整個透視理論的局限性。它讓人感到透視法是一個排外性結構。這個結構的一致性和嚴密性是建立在一系列的被排除的事物上的,而同時又必須給予它排除出自身秩序之外的東西以一席之地,正如在實驗中出現的背景。但它同時有一個形式意義,即使不是風格學意義,因為它含有一個對繪畫空間以及處於空間內的物體和人物的限定性的、純繪畫性的概念。

註釋

[1]其複製品見 E · 帕諾夫斯基，《早期荷蘭繪畫》，第2卷，第197-199頁。

[2]作者同上，《聖像學研究》，紐約，1939年，引言：法文版，《聖像學研究文叢》，巴黎，1967年版，第24頁。

[3]參閱帕諾夫斯基（引文同上）對《納伊姆（Naïm）的年輕人的復活》這一幅奧頓細密畫作出的詮釋。在這幅細密畫中，奇蹟的發生是在「地上」，而沒有涉及任何天與地之間的聯繫。但帕諾夫斯基認為我們完全可以透過純畫像的知識得出這是「復活」的結論，而無須借助任何其他敘述功能的分析。

[4]參閱帕諾夫斯基，〈作為「象徵形式」的透視〉，柏林，1964年，第127頁。

[5]作者同上，《早期荷蘭繪畫》，第1卷，第140-141頁。

[6]引文同上，第276-278頁。帕諾夫斯基對羅傑·馮·德爾·魏登的一幅三聯屏進行了詮釋，認為它是對金色傳奇中的一段故事的忠實插圖。

[7]參閱讓一路易·席斐（Jean-Louis Schefer），〈閱讀和繪畫系統〉，見《一幅古典畫作的戲劇分析》，巴黎，塞伊出版社，1969年。

[8]參閱諾阿姆·喬姆斯基（Noam Chomsky），〈論語言學理論中的幾個常量〉，《狄奧尼索斯》雜誌，第51號（1965年7月-9月），第14頁以及《笛卡爾語言學》，紐約，1966年：法文版，《笛卡爾式語言學》，塞伊出版社，1969年。

[9]索緒爾，《教程》，第107-108頁。

[10]雅克·傑爾耐（Jacques Gernet），〈中國文字的心理現象及功能〉，見

《各民族的文字和心理》，巴黎，1963 年，第 29 頁。

[11]雅各布森，《論文集》，第 33 頁。

[12]參閱帕諾夫斯基，引文同上，引言。

[13]列奧納多‧丁托立和米雅爾‧梅斯合著，《阿西斯的聖弗朗索瓦生平的繪畫，含註釋，存阿雷納（Arena）教堂》，紐約，1962 年，。梅斯在此之前曾得出結論，認為不應接受傳統的把聖弗朗索瓦生平系列看作是喬托所繪製之説（見梅斯，《阿西斯的喬托》，紐約，1960 年）。關於喬托的「名字」的問題，參閱本書作者在《大百科全書》中關於「喬托」的詞條。第 7 卷，巴黎，1968 年，第 742-744 頁。

[14]參閱丁托立和梅斯（引文見上，第 43-58 頁）關於光線來源的分析（第195 頁），在前三間的場景上，光線來自右方，而在靠唱詩班位置的一間，光線卻來自左方。

[15]梅斯把它稱為「敘述的衝動」（引文見上，第 43 頁）。

[16]「喬托把希臘繪畫的方法轉換為拉丁式的繪畫，並將它適用於現代。」見塞尼諾‧塞尼尼著，《論藝術之書》，米拉內西出版社，佛羅倫薩，1859 年，第 4 頁。

[17]「應把整個生平看作是一個整體」。丁托立和梅斯，引文同上，第 2頁。

[18]參閱雅各布森，〈尋找語言的本質〉，《狄奧尼索斯》雜誌，第 51 號（1965 年 7 月-9 月），第 37 頁。

[19]對該壁畫的重組是由波諾文杜拉‧瑪立南吉利（Bonaventura Marinangeli）教授提出的。參閱《喬托作品全集》，米蘭古典藝術出版社，1966 年，第 91 頁及以下。

[20]參閱佛洛伊德在分析夢境時，區分「整體分析」和「細節分析」（原文中用的是法文），他把夢境看作是一個組合整體，一個拼湊起來的東西（西格蒙·佛洛伊德，《釋夢》，法文，巴黎，1967年，第67頁；《德文全集》，第2、3卷，第108頁。）

[21]佛洛伊德，同上，第432頁；《全集》，第511頁。

[22]參閱約翰·瓦爾特（John White），《繪畫空間的產生和再生》，倫敦，1967年，第2版，第33頁。

[23]貝諾佐·高佐利（Benozzo Gozzoli）在聖弗都那多·德·蒙特法爾哥（San Fortunato de Montefalco）教堂（1453-1459年）裡畫的壁畫，直接是從喬托的壁畫中吸取靈感的，但是，他是透過幾何手段把現實空間和夢幻空間放置到同一場景中去的。

[24]瓦爾特，引文同上，第37頁。

[25]埃彌利歐·切奇（Emilio Cecchi，《喬托》，法文版，巴黎版，1937年，第103頁及以下）精彩地分析了喬托的空間，首先是手勢和眼神的建構，因為「心理的三角關係」早於空間的幾何建構。

[26]參閱下文第4.2.2。

[27]參閱L.-B·阿爾貝爾蒂，《論畫》，第2卷，第95頁。

[28]參閱弗朗卡斯坦爾，《形狀和場所》，第17頁。

[29]漢斯·讓森（Hans Jantzen），〈喬托和哥德風格〉，見《論文集》，柏林，1951年，第35-40頁。

[30]我們需要重複的是，「喬托的」藝術的概念在這裡是非常模糊的。物體與人物的線條最強調這種風格的壁畫，往往被批評家們認為不是喬托的「手筆」。

[31]參閱下文，第 3.3.3. 。

[32]佛洛伊德，引文同上，第 269-270 頁：《全集》，第 317 頁。

[33]根據聖波納文杜拉的傳奇文本，《顯靈》（第 4 章，第 10 節）應該出現
在《火戰車的出現》和聖座幻覺之間（瓦爾特，引文如前，第 55 頁）。
所以，在這裡它的移位，以及它讓畫面平行，以遵循一個同一的組織
原則（在幻覺的情況下，畫家們運用了兩種不同層次的手法，在《宣
誓》和《顯靈》這兩幅畫中，讓各種人物進入一個嚴格統一規範的空
間），這個事實本身，就應當被看作是繪畫句法的一部分，而我們的工
作就是要在此顯示出這種繪畫句法的幾個規律。

[34]參閱安德烈·查斯泰爾在他的《義大利藝術》中的那些關於喬托的精
彩篇章。巴黎，1956 年，第 1 卷，第 145-150 頁。

[35]凱撒·格努迪（Cesare Gnudi），《喬托》，米蘭，1958 年，第 66 頁。

[36]愛彌爾·本維尼斯特，〈關於語言在佛洛伊德理論中功能的幾點意
見〉，見《普通語言學問題》，巴黎，1966 年，第 75-87 頁。

[37]弗朗卡斯坦爾，《形狀和場所》，第 189 頁。

[38]歐傑尼爾·巴蒂斯蒂（Eugenio Battisti），《喬托》，日內瓦，1960 年，
第 14 頁。

[39]朱麗婭·克麗斯黛娃，〈手勢、實踐還是交流？〉，《語言叢刊》，第
10 期（1968 年 6 月），第 53-53 頁。收入《符號學》，引文同上，第 95-
96 頁。

[40]安托南·阿爾多著，〈戲劇和它的化身〉，《全集》，第 4 卷，巴黎，
1964 年，第 139 頁。

[41]作者同上，未見出版，轉引自雅克·德希達著，〈殘酷戲劇和表現的

封閉〉，見《文字和差別》，巴黎，塞伊出版社，1967年，第342頁。

[42]伊萬・高博利（Yvan Gobry）著，《聖弗朗索瓦和方濟各教會的精
　　神》，塞伊出版社，1967年，第59頁。

[43]參閱弗朗卡斯坦爾為喬托的《格勒丘（Grecchio）的聖嬰出生地》作出
　　的分析。他認為喬托畫的景象「既不忠實於創始期場景，又不同於每
　　年進行的對該奇蹟的紀念活動中的佈置」（引文同上，第189-190頁）。

[44]德希達，引文同上，第346頁。

[45]參閱下文中《聖弗朗索瓦的凝醉》一畫中的註解。

[46]埃彌利歐・切奇特意沒有在他的《喬托》一書中複製這幅畫，強調它
　　殘缺過多，同時又認為它沒有太多的「靈感」。

[47]按A ・法爾格（A. Fargues）大主教的説法，聖弗朗索瓦是第一個被正
　　式確證有離地升天現象的聖者（參閱《除去了人間與魔鬼的外衣的神
　　秘主義現象》，巴黎，1923年，第2卷，第272頁）。然而，在賽拉諾的
　　托馬斯（Thomas de Celano）撰寫的第一版《生平》和第二版《生平》
　　中均未提到。作者詢問了聖者的同伴，而且特別強調他的神秘主義的
　　各種狀態。只是在聖波納文杜拉的《生平》中，才記載了他的一次夜
　　間離地升天的情景，而該書處於賽拉諾的兩版《生平》之間（參閱奧
　　利維・勒洛瓦，《騰空而起》，第7頁，和第224頁）。

[48]在拼音文字中，這樣的分距絕不是必需的，比方説希臘抄謄者們就不
　　分距抄寫，這種做法造成的書寫空間跟拉丁文大不相同（參閱詹姆
　　斯・費弗里爾〔James Février〕，《書寫史》，巴黎，1959年，第31
　　頁）。

[49]詹姆斯・費弗里爾，引文同上，第11頁。

[50]參閱德希達，〈佛洛伊德和書寫的場景〉，見《文字和差別》，引文同
　　上，第293-340頁。

[51]埃爾文・帕諾夫斯基，〈作為「象徵形式」的透視〉，柏林，1964年，
　　第127頁。在該書中，帕諾夫斯基透過嚴謹的論證，像佛洛伊德一樣，
　　區分了兩種「表現」，來說明透視體系隱含了對「載體」的心理分析意
　　義上的排斥。德語中對表現的幾種概念運用不同的詞彙。一是
　　Darstellung（即表現，在繪畫、視覺或戲劇意義上的表現；在此，即指
　　對物體的表現以及它們占據的空間位置），另外則是Vorstellung，即是
　　在象徵過程中的表現，也就是說——用佛洛伊德的語言——對造成了
　　壓抑的最初的視覺的幻象性再現；就像是一個遺失了的符號一樣，整
　　個分析過程就是要讓這個遺失了的符號在一個表面的語言延續鏈中重
　　新獲得一個能指的位置（參閱拉岡）。正是因為這個「符號」「沒有它
　　的位置」，才構建起透視秩序，而透視「法則」就是為了協調這種秩序
　　而存在的。在別處我們還會談及這個對所有的表現理論來說起決定性
　　作用的一點。

[52]引文同上，第108頁。

[53]安德烈・格拉巴爾，《中世紀上半葉》，日內瓦，1957年，第35頁。
　　這裡提及的拼貼畫複製在第34、37和38頁。參閱卡爾羅・切賽利
　　（Carlo Cecchelli），《聖瑪麗亞・瑪傑奧爾（S. Maria Maggiore）大教堂
　　內的拼貼畫》，都靈，1956年。

[54]在阿西斯的大教堂的壁畫的上半部分，就是有人對它是否屬於喬托手
　　筆仍有爭論的那部分，在它的背面有一幅《升天》的畫，上面基督由
　　一朵雲彩載著，飛向一個由無數圓圈表示的「天堂」，還有一幅《聖靈

降臨》，上面有白鴿以雲彩為桂冠，冉冉而下。

[55]帕諾夫斯基，《早期荷蘭繪畫》，引言，第1卷，第12頁。

[56]「光明的雲」，就像安德烈‧格拉巴爾所指的。他強調雲彩的時間和空間的價值：顯靈是作為例外和轉瞬即逝的現象來表現的（安德烈‧格拉巴爾，《基督教聖像學，關於它起源的研究》，普林斯頓，1968年，第116頁）。我們可以看到，表現耶穌在一片雲彩上是在六世紀之後才定型的。在聖普登茲埃娜（Sainte-Pudenzienne）教堂（四世紀、十六世紀重建），耶穌在使徒中間，同在地上，端坐聖椅，而十字架和其他福音象徵物則鑲嵌在由細小的雲彩點綴的天空中。

[57]關於在前基督教階段，對三位一體中的前兩位人物不作特徵性的區分的問題，參見格拉巴爾，引文同上，第118頁及以下。

[58]杜拉—尤羅波斯（Doura-Europos），猶太教堂中摩西律法圖的上半部分（大馬士革博物館藏）：參閱格拉巴爾，引文同上，第20頁。拉維納市，聖維塔爾教堂（祭壇鑲嵌畫），《阿貝爾和梅爾奇賽德克的犧牲》、《亞伯拉罕的犧牲》、《摩西接受律法誡板》。

[59]在天邊綿延的幾條細小的雲彩，跟那一堆濃重的作為徽章的載體的雲彩之間有強烈的差別，正好強調了它們的分屬。

[60]阿爾貝爾蒂，《論畫》，第2卷，第78頁。

[61]引文同上，第3卷，第103頁。

[62]引文同上，第2卷，第91頁。

[63]引文同上，第2卷，第91頁。

[64]引文同上，第2卷，第92頁。

[65]布拉克（Braque）的那句話可以用作佐證：「我不畫物體，而是畫物體

間的空間關係。」

[66] 對阿爾貝爾蒂來說，在這麼小的建築中放入一個人物，而他幾乎都坐不下，實在是個錯誤。見《論畫》，第 2 卷，第 91 頁。

[67] 根據該書一開始就提出的準則，畫家只能透過身體運動造成的在位置上的移動來表現靈魂深處的各種反應（參閱阿爾貝爾蒂，《論畫》，第 2 卷，第 95 頁）。關於這個準則暗含的運動概念，參見下文，4.2.4.。

[68] 引文同上，第 2 卷，第 95-96 頁。

[69] 假如畫家想表現一個人物在靠一隻腳保持平衡，這隻腳就必須與人物的腦袋處於同一條垂直線上（引文同上，第 2 卷，第 96 頁。）

[70] 參見阿爾貝爾蒂，《論畫》，第 2 卷，第 90 頁。

[71] 引文同上，第 2 卷，第 98 頁。關於風本身無法看到，只能透過它吹起的東西來表現，參見 4.1.2.。有趣的是，阿爾貝爾蒂在這一點上堅持一種寓言性、文學性的看法：「應該在畫中表現出暖風和涼風的形象，讓人看到它們透過雲彩呼呼地吹。」同上，第 2 卷，第 98 頁。關於吹散的頭髮作為十五世紀古典畫風的標誌性、特徵性的形象，參閱埃爾文・帕諾夫斯基，〈阿爾布萊希特・丟勒和古典時代〉，見《視覺藝術的意義》，花園城，1955 年，第 243-244 頁；法文版名為《藝術作品及其意義》，巴黎，1969 年，第 209 頁。

[72] 參閱羅伯特・克蘭，〈彭波牛斯・高力庫斯論透視〉，見《藝術叢刊》第 63 期（1961 年），第 211-230 頁；法文版載於《形式和智識》，巴黎，1969 年，第 237-277 頁。

[73] 彭波牛斯・高力庫斯，《論雕塑》，萊比錫，1886 年，轉引自克蘭，引文同上，第 244 頁。

[74] 阿爾貝爾蒂，《論畫》，第1卷，第74頁。

[75] 引文同上，第70頁。

[76] 引文同上，第65頁。

[77] 丟勒在1506年去了一趟布洛涅，去學習秘密透視技法。按帕諾夫斯基的說法，說明了丟勒想進一步弄清楚他在技法上已經完全掌握了的手法的理論基礎（參閱埃爾文・帕諾夫斯基，《阿爾布萊希特・丟勒的生平和作品》，普林斯頓，1948年，第3版，第1卷，第248頁）。

[78] 參閱亞歷山大・克瓦雷（Alexandre Koyré），《伽利略研究》，巴黎，1966年，第13頁。

[79] 參閱亞歷山大・帕隆奇（Alessandro Parronchi），《論透視》，米蘭，1964年，第266-295頁。

[80] 阿爾貝爾蒂，《論畫》，第3卷，第100頁。

[81] 阿爾貝爾蒂對畫家作出的定義，從結構的角度來講，跟喬治・杜梅茲勒〔Georges Dumézil〕作出的關於吠陀讚歌的定義和羅馬的儀式頌歌不無關係。前者的職責是為國王展現出他們的威望是如何地不可動搖，後者則是要用神秘的方式，透過他們的各種儀式，來打開一個空間，讓王師可以在神靈的庇佑下，大舉前進。在這兩種情況下，我們都是遇到同一個「重複事物」的手法，來預先定義歷史故事的場景，並保證場景的展開（參見喬治・杜梅茲勒，《羅馬思想史》，巴黎，1969年，第63-78頁）。

[82] 參閱阿爾貝爾蒂，引文同上，第2卷，第87頁。

[83] 引文同上，第81頁。

[84] 一直到十七世紀，亞伯拉罕・波思在數學家德薩爾格（Desargues）的

啟發下，跟經院展開了辯論。波思認為，透視的目的是在表現事物
時，「按照透視法則強加給我們理性的樣子，而不是按我們的眼睛看
到它們時，或者以為看到它們時的樣子」去畫出它們來（參閱，《將
物體真實或測想地透視化的普遍手法》，巴黎，1636年）。

[85]阿爾貝爾蒂，引文同上，第3卷，第106頁。

[86]「語言和文字是兩種不同的符號系統；後者的唯一存在理由就是要表
現前者。」索緒爾語，轉引自雅克・德希達，《論書寫學》，第46頁。

[87]引文同上。

[88]比方說，可以參閱《論建築十冊》，第8卷，第4章：「埃及人是用以
下方式來運用象徵的：他們刻上一隻眼睛，認為它就是神；一隻鷹，
認為它是大自然；一隻蜜蜂，認為它就是國王；一個圓圈就是時間；
一頭牛就是和平；以此類推。之所以用這樣的象徵物來表達意義，是
因為字語只被會講那種語言的人理解。用一般的字母刻下來的東西，
很快就會被人遺忘，正如伊特魯斯克文字的遭遇一樣。」根據喬科
姆・雷歐尼（Giacomo Leoni）版，里克威特（Rykwert）出版社，倫
敦，1955年，第169頁。

[89]阿爾貝爾蒂，《論畫》，第1卷，第55-56頁。

[90]朱利歐─卡爾羅・阿爾幹（Giulio-Carlo Argan）好像也是這麼認為的，
參見〈布魯耐萊思奇的建築以及十五世紀透視理論之起源〉，見《瓦爾
堡和庫爾托德學院（Warburg and Courtauld Institute）院刊》，第9卷
（1946年），第102頁。

[91]阿爾貝爾蒂，引文同上，第1卷，第56頁。

[92]同上，第2卷，第85頁。

[93]同上，第1卷，第57頁。

[94]阿爾貝爾蒂，同上，第2卷，第84頁。

[95]瓦薩里，《保羅·烏切羅的生平》，米拉內西出版社，第2卷，第203-217頁。

[96]引文同上，第205-206頁。在此我們不想評論瓦薩里對烏切羅作品的詮釋（在這一點上可以參閱我在《古典藝術大師》叢書中為介紹這位大師的書所作的序言，巴黎，1972年），我們只摘錄其關於畫家的個人研究和拼貼畫之間的關係。命運的偶然性（加上瓦薩里本人的才華）使得多納泰羅的一句不太禮貌的批評最後成了畫家隱居起來，並回到透視研究上，直至老死的起因（同上，第216-217頁）。

[97]參閱阿道爾夫·文杜里（Adolfo Venturi），〈雷翁—巴蒂斯塔·阿爾貝爾蒂的大理石拼貼畫〉，《藝術》，第72期（1901年），第34-36頁。

[98]關於從十五世紀上半葉起在佛羅倫薩出現的拼貼畫熱潮，以及在這個方面布魯耐萊思奇所起的先導作用，請參閱安德烈·查斯泰爾，〈十五世紀的拼貼畫和透視問題〉，見《藝術雜誌》，1953年9月號，第141-154頁。至於彼埃羅·德拉·弗朗切斯卡，他影響了好幾代拼貼畫家。他的影響超過了多納泰羅，以及他的表現主義傾向（參閱安德烈·查斯泰爾，《義大利的大手工作坊，1460年-1500年》，巴黎，1965年，第91頁。）

[99]「決定一個符號系統的形成的，不是一個能指和一個所指之間的關係（這種關係可以決定一個象徵，卻不一定決定一個符號），而是在能指之間的關係：一個符號的深度對它的決定不起任何作用；重要的是它的延伸，它相對於其他符號所起的作用，以及它跟它們相似或相異的

方式：所有的符號的本質來自於它的鄰界，而不是它的根基。」羅蘭·巴特，《流行的體系》，塞伊出版社，1967年，第37頁。)

[100]阿爾貝爾蒂，引文同上，第2卷，第81頁。

[101]參閱朱麗婭·克麗斯黛娃，〈意義與時髦〉，引文同上，第66-67頁。

[102]阿爾貝爾蒂，引文同上，第2卷，第99頁。

[103]引文同上，第78-79頁。

[104]引文同上。參閱甘迪連（Quintilien），《修辭規則》，第10章，第2條（H·E·布特勒〔Butler〕譯，劍橋出版社，1953年，第4卷，第76-79頁）。書中「用線限定」明確地與「模仿」混同在一起，同時參閱普林納，《自然史》，35卷，15章。

[105]瓦薩里，〈布魯耐萊思奇的生平〉，《全集》，米拉內西出版社，第2卷，第332頁。

[106]引文同上，第333頁。

[107]查斯泰爾，引文同上，第142頁。關於在拼貼畫中透視如何早就出現以及布魯耐萊思奇以及烏切羅在這方面的貢獻的問題，可以在瓦薩里的著作《貝納德多·達·瑪佳諾〔Benedetto da Majano〕的生平》中看到。書中瓦薩里提到雕塑家瑪佳諾先把木板弄成條狀，然後擅長於把塗有各種顏色的木板組合在一起，使人從中可以看出各種各樣的透視效果、漩渦裝飾以及其他奇幻的物品。這些都是由斐利波·布魯耐萊思奇和保羅·烏切羅引入拼貼畫的。

[108]查斯泰爾，引文同上，第145頁。有意思的是，在羅浮宮裡收藏著一塊小木板，據說是烏切羅本人的手筆，上面寫著文藝復興時期的「發明家」的名字，其中有喬托、多納泰羅、布魯耐萊思奇和烏切羅的名

字,旁邊還有一個人的名字為馬耐蒂。對於此人究竟是誰,批評家們
眾說紛紜,分為兩派。瓦薩里認為(他的出版商米拉內西也一樣看
法),這位馬耐蒂是指安東尼奧·迪·杜丘·馬耐蒂(Antonio di
Tuccio Manetti,生於1423年),是數學家,是布魯耐萊思奇的傳記作
者,也是烏切羅的朋友。瓦薩里說他們兩人經常在一起討論歐幾米德
(《保羅·烏切羅的生平》,第214頁)。而波埃克則認為,這個人是指
安東尼奧·迪·奇阿切里(Antonio di Ciaccheri,被稱為馬耐蒂(生
於1405年)。他是拼貼畫專家,被認為是「透視方面的專家」。不管如
何,在「文藝復興的發明家」中,想到要用一個拼貼專家去替換一個
數學家這件事本身,就是非常有意義的(參閱約翰·波普·漢納西
〔John Pope-Hennessy〕,《保羅·烏切羅作品全集》,倫敦,1950年,
第155頁)。

[109]轉引自A·帕隆奇,引文同上。馬耐蒂的〈斐利波·布魯耐萊思奇的
生平〉複製在彼埃爾·桑保勒西(Piero Sanpaolesi)著的《布魯耐萊
思奇》中,米蘭,1962年,第137-146頁。

[110]「只存在兩種可以看得見的物體。一種既無形狀又無明確或確定的邊
緣;這種物體,即使近在眼前,也是不易捉摸的,而且它們的顏色很
難確定。第二種可見的物體,由表面來決定形狀,並賦予外形特徵。
屬於第一種類的物體,沒有表面,或者是細微的物體,或者是液體,
很容易與別的細微的物體混淆或混合起來,就像淤泥和水,霧或煙和
空氣,或者是氣質的東西和火,以及其他類似的東西。它們的邊緣融
入周邊的物體,由此──它們的邊緣霧化了,變得不可捉摸──它們
就失去了表面而互相滲入。所以,我們稱之為無表面物體。」列奧那

多‧達文西，《全集》，132。參閱《列奧那多‧達文西的手冊》，愛
德華‧麥克‧庫迪（Edward Mac Curdy）出版，法文版，巴黎，1942
年，第2卷，第301頁。

[111]這裡需要重申一下（見1.5），亞里斯多德傳統經常把雲比作是一面鏡
子。中世紀的視象觀就在此基礎上說明彩虹的形成原因。被認為是比
阿吉歐‧佩力卡尼（Biaggio Pelicani）著作的《透視問題》在解釋米
蘭天空中出現了帶有利劍和喇叭的天使的「奇蹟」時，認為那是聖戈
達爾（Saint-Gothard）教堂門楣上面的金色天使在雲彩上的反射。亞
歷山大‧帕隆奇（引文同上，第491-493頁）也以此為據來看待烏切
羅的《挪亞的犧牲》一畫中，在教士頭上的一朵雲彩上出現的朝下的
人形。他認為那不是上帝的形象（瓦薩里那麼認為），而是挪亞本人在
雲彩中的反射。

第4章　連續的力量

「無窮是一個種類，連續是其中的一個類型。」

—— 儒勒 · 維勒曼（Jules Vuillemin）

《代數的哲學》

4.1. 「風格」與理論

4.1.1. 一種排它性的結構

體系的言外之意

　　布魯耐萊思奇一上來就定出了「理論」[1]，但透視的做法並沒有及時地被定義；而且從開始，它並沒有獲得一種絕對性的權威。僅有一個沒影點的線性透視有一個歷史過程，從這個角度來看，繪畫與語言一樣——在語言中沒有一個現象不是首先在言語中遇到的（參閱本維尼斯特）。

　　當然在繪畫領域中，我們不可能做語言與言語的分別（因為這種區分同時意味著對一個所謂的準則的定義，這個準則說到底只規範它本身，而且這種準則的功能是驗證性的，而不是創造性的），但我們從這句話中可以得到啓發，即準則與所說的話之間的那種依賴關係，這種依賴關係涉及到語音素，因為它以底片的形式把作為它反面的難言之意（言外之意）顯露出來了。同時顯露出來的還有它從中脫身的書寫外衣，即一個包觸了它，並給予它輪廓、給予它一致性的、沒有說明的基礎。換句話而言，準則顯得像一個排它性結構，它的平衡與必要性跟它所指中那些外在於它的秩序的東西有關，也就是不可說的（或不可畫的），同時又從未間斷過以該身分對體系作出的積極影響。

　　有一個問題，是要知道：希臘羅馬時期的繪畫，究竟有沒有過對雲彩以及雲質的東西表現——這個問題當然與另一個棘手的問題有關，即古代的「透視」問題[2]。活躍於四世紀後半的詩人奧索牛斯（Ausonius）在他給自己的詩〈愛神的折磨〉寫的序中，在解釋他的詩的靈感來源的同時，將詩比作一塊畫在牆上的雲彩。他究竟像不像帕諾夫斯基在對這篇序言的分析中所說的那樣[3]，在說那句話的時候，眼前出現的是後羅馬時期盛行的那種幻象式繪畫，在一堵牆上逼真的天空？但是，龐貝廢墟的繪畫裡出現的建築透視的背景是一道透明的藍色，正如被看作是最早的對空間的情調式畫法的梵蒂岡神話風景裡的沒有雲層的天空。然而奧索牛斯明顯地提到了雲，把它當作一個繪畫完全可以用它自身的手段去表現的東西，每個人都曾見過，還能回憶起來[4]。就目前的知識範圍來說，這種說法沒有被任何考古發現所證實。恰恰相反，在瓦斐歐（Vaphio，拉高尼〔Laconie〕地區）發現的兩個靈柩的上沿圍著一圈模糊的東西，被阿洛伊斯‧里格爾認定是雲彩後，這位考古學家覺得更加證明了這些被認為是西元前十五世紀初或前十六世紀末米諾斯文化時代出產的著名文物不是來自地中海。根據這位考古學家的說法，在古典藝術中不可能出現帶雲層的天空，它到中世紀末期才在繪畫中開始現[5]。正如盧斯金（Ruskin）早已指出的那樣[6]，雲雖說在繪畫領域被排除在外，在文學作品裡卻屢見不鮮；且不說阿里斯托芬（Aristophane）的名劇《雲》，僅在《愛內伊德》（Enéide）裡，雲以各種形式出現，一會兒是運載工具，一會兒遮擋風雨，一會兒是危險出現的徵兆，一會兒又是面具等等；但一直要等到普桑（Poussin），作為維吉爾的忠實讀者，才在繪畫中出現光彩照人的維納斯神穿越

雲層緩緩而下，把烏爾幹鑄就的兵器交給愛內（《愛內伊德》，第8章，第608行）[7]。

這個問題是如何在正在日益加深一種理論探討、同時進行一場繪畫藝術的眞正革命的十五世紀文藝復興時期提出來的呢？布魯耐萊思奇的實驗的重要性在於他把問題的重點方面全部明晰地提出來了。雲不可能靠幾何學手段來表現；這個沒有表面的物體不能被「描述」，也不能被框入一個組合排列工作的坐標裡，這種工作只能把一個物體的明顯傾斜的側面表現出來，當觀察者處在固定的一點時只能看到這個側面（也就是說視覺是即時即地的），但它還是在表現中找到了一席之地；鏡子的圖像還是接受了它，靠一個附加的重複裝置，作爲一種折射中的折射。同樣當蒙泰涅要表現一個升天景象時，他先把它簡化爲一個戲劇機器，鋪開一片棉布，外加戲劇性的禽鳥飛翔等道具：複合、重複等作爲符號與表現的區別使畫家可以處理這樣的題材，同時不違背阿爾貝爾蒂認爲繪畫只能表現可見的事物的原則（但在蒙泰涅的天空中，也有並不是戲劇舞台上的道具的連綿的雲彩，就像在貝里尼（Bellini）的天空中一樣。但它們的外表看起來也不比道具的雲彩現實多少，「符號一出現，也就是說從古到今，人們就失卻了遇見純粹的現實的可能性」）[8]。布魯耐萊思奇在他畫的木板上嵌入的代替天空的灰色銀片的意義不止於是模仿性或批評性的[9]，雖然它與經過透視而剪輯後的別的因素很協調，但這塊銀片是作爲外在於體系而且代表了準則的封閉性因素，而被引入拼貼的系統的。總體來說，它說明了不可能在如此確定的場所的限制內進行所有的表現。

透視體系的理論原則上是排除雲層的表現，但是繪畫創作並

不能被簡化為一種準則的運用。很容易就可以證明，實際上只有極小一部分的文藝復興的作品完全符合「正確」的透視構建的要求[110]；瓦薩里早就帶著一種偽裝的天真，高興地指出連烏切羅在《喝醉了的挪亞》一畫裡，也犯了透視法則看來不可能的「錯誤」，因為繪畫布局裡有兩個沒影點而不是一個[111]。但這可能是因為透視「法則」（還有與之相輔的顏色法則）在文藝復興的表現體系中占了一個矛盾的位置，它在那裡的功能，與一個一般意義上理解象徵性的法則功能迥異。

　　所謂的透視法則提供了空間幾何化的構造因素，以及如何把它們組織起來的原則，但是繪畫從布魯耐萊思奇引出的革命性舉動一直到塞尚帶來的決裂，至少在部分上，接受了對它所制定的法則的不斷破壞。「原則」在體系中起的作用不是所有的作品都可以歸納進去的模子，而是一種基本保證，指引而且調節著繪畫創作（達文西給透視的定義是「繪畫的剎車和槳櫓」[112]）；它是個理論上的基本原則，有從認識論意義上講的「模式」的價值，它與真正的繪畫實踐的關係，跟科學建立起來的理論模式與它所要認識的現實之間的關係是類似的。「模式」，而不是「結構」，而且它解決一個並不完全是「透視」的運轉問題（參閱3.3.4.）。這個模式從未失去它的規範性價值，這是整個體系以歷史性結果所表明的：十五世紀畫家對首先由布魯耐萊思奇建立起來、又被阿爾貝爾蒂和彼埃羅‧德‧拉‧弗朗切斯卡完善了的原則還留有很大的自由空間，但是透視體系隨著時間的推移越來越重要，作為一種遺留下來的原則強加給人，特別是當從文藝復興時期那裡繼承過來的體系開始從根本上、從各個學院捍衛的秩序上受到威脅的時候。事實之所以會是這樣的，一個理想的空間原則之所以

在長達四個世紀的時間裡保持運轉，而表現本身經歷了各種各樣不同的風格變化（沃爾夫林就從風格出發建立了一套理論，科雷喬的作品就出現在風格轉變的過渡時期），就正好證明了它並不是先天就跟一個具體的風格相聯繫，首先並不先天就跟線性相關。透視體系排除雲，因為它只能靠線條來體現。但是當給了風格以面貌以及特有的表現格局的各種功能的上下關係被質疑以後，情況又會怎麼樣呢，特別是當線條的特權開始被懷疑之後？

「牆上的雲」

讓我們接受帕諾夫斯基的說法，歐拉斯姆把對丟勒的讚賞之言放到了他的《對話錄》裡（成書於 1528 年，也就是畫家去世的那一年）。它證明這樣一個問題從歷史角度和體系角度來看都是十分重要的。丟勒，根據歐拉斯姆的說法，呼喚了現代精神；重要的一點是，在這上面他比古代聖者更重要，他的拿手本領是用線條來表現一切，連顏色都不用；靠的是光與影、亮度、高低起伏。處於一個特定位置的東西，他能夠讓人看到受視覺的金字塔式構造準則制約的眼睛所能看到的單一的側面及全面的東西。他觀察確切、比例和諧。更重要的一點是，他畫出了不能被畫的東西：火、光線、暴風雨、雷電，甚至按照一些人的說法，牆上的雲彩——還有所有的感情與感受，最後他還能畫出由身體所表現出來的整個人類的靈魂，最厲害的是人的聲音，這一切完全靠最完美的線條，一道道的黑線，任何顏色加上去都會改變了作品的原意[13]。

這篇文章的本身就是有決定性意義的。雖然說裡面的主要部分是向普林納借用的（還有奧索牛斯，正如帕諾夫斯基指出的，

特別是關於牆上的雲），它的論證、它的鋪陳，以及許多精確地添加的見解卻都是歐拉斯姆本人的，它所隱含的理論的嚴格程度與尖銳程度驚世駭俗。回到既是線性又是繪畫性的問題，雲的問題在那裡找到位置，以及它的最正確的特徵，也即處於可說與不可說之間，可表現性與不可表現性之間。

不能被畫出來的東西（這裡我們不由得聯想到歌德。歌德在莫內和梵谷之前五十年，提出了繪畫不能表現開花的樹木，因爲它們成不了畫[14]）：火、光線、暴風雨、雷電、雲層；還有感受、感情以及聲音本身，還有（根據帕諾夫斯基的詮釋），因平面投影法的排除而不可能看見的物體的背面。在一個關於發音的對話的上下文中，談及聲音是非常有意義的（更何況歐拉斯姆對丟勒讚美之言，涉及到關於孩子們在學習書寫的同時必須學習繪畫、學習素描的思想，以便能夠在書寫字母時有更爲熟練的筆法，正如會唱歌的人一定更會朗誦[15]；這種思想是對阿爾貝爾蒂關於書寫的思想的範例的一個變體：繪畫——素描之對於書寫正如音樂——歌曲之對於話語）：書寫、白紙黑字，純粹是線條，並非音素的化身。它呼喚音素，彷彿後者是一種表現出來的東西所缺乏的一部分，是表現的附加部分，是它永遠可以要求的存在證據（「說話，我才給你行聖禮」），正如物體可見的側面，在它的輪廓被有意識地抹去之後，讓人聯想到它所排除的側面，同時展示出它所隱蔽的東西[16]。繪畫要知道的只是可視的東西（以及可表現的東西）。但是表現的領域並不與它所展示的完全相符；隱藏的深度把表現層次撕裂爲好幾類，如火與光的明亮的一類；暴風雨與雷電的轟隆聲，以及輕盈的、無法觸及的、如雲彩的一類，將它們固定到畫面上去馬上會有一種夢境的成分（因爲雲

——正如歐拉斯姆在別處指出的[17]，是不太具物質性的東西，它不可能靠色彩而表現——一片畫出的雲彩像一場夢，也就是什麼也不像）。

這篇文章的論證結構沒有逃過帕諾夫斯基的眼睛，透過這篇文章，歐拉斯姆準確地說指定了一種表現方法的限度，這種表現方法要求把單一沒影點的透視準則用純粹的線條來畫出，而排除任何帶色彩的決定性因素。這樣做，就提前與沃爾夫林提出的想法產生了矛盾。後者認為，一種風格，一方面既與某種關於美的觀念相關，又有特殊的力量，同時又是「一種語言，是能夠表達一切的語言」[18]。並不是說繪畫是一種受到了限制的語言——按照葉姆斯萊夫的說法，一種語言假如與語文學的語言不同，不能用來表達所有可能的意義，而只能用於特殊用途[19]，那就是受到了限制的語言——根據歐拉斯姆本人的說法，要考慮到繪畫只能了解可以見到的東西之原則，一個畫家可以把什麼都畫出來，甚至包括不能被畫的東西，就排除了風格作為一種由之可以衍生出無數作品的準則的特性。它意味著表現體系並不能被簡化為一個具體特殊的畫法——線性的或繪畫性的——也不能簡化為一個可以進入它的定義的普遍的「準則」——哪怕它是很有製造能力的。「風格」——就是那個顯得與透視準則的苛求最合拍的風格，因為它給了素描特權——只不過是一個形式過程，符合一個特殊的分析層次，而且自身不包含它自己的決定。歐拉斯姆一心在為他的肖像畫家作贊語的同時，也察覺到了丟勒與他所代表的藝術理論的衝突。但丟勒不是唯一一個想畫出不能被畫的東西（火、暴風雨、強光和光線、雲影）的人。科雷喬在去世前兩年，著手裝飾帕爾瑪修道院的穹頂。聖母升天靠的是一大堆的雲

層。二十年以後，彭道爾摩開始聲稱不再以線條而是用色彩去模仿所有的自然現象，包括火、強光、雲彩等，而且把它們畫到畫家一心致力於給他筆下的物體以生機、讓它們有生命之跡象的畫面上[20]。沒有人比彭道爾摩更明顯地表明了一種憂慮，即對畫家而言，繪畫的手段與它要達到的效果之間的差距，還有幻覺的強烈性，以及材料的貧乏與欠缺。但是這種憂慮並不只是含有終有一天另一種風格將融入的歷史性傾向，它有著它更為深遠的根源：它的源泉是為體系本身帶來生機的矛盾性，這種矛盾性不用等到被稱為「風格主義」的時代，也不用等到丟勒的時代，就顯示出來了。

4.1.2. 從線性到繪畫性

蒙泰涅的小天窗

前面我們已經提到蒙泰涅的作品——蒙泰涅對丟勒的成長起的重要性是眾所周知的——在描述當時的戲劇機器時帶有一種人類學式的準確性。這位畫家透過這個重要機器，繞過了與透視法則系統有關的一些禁忌，靠一片舞台上的雲彩或劇院裡演員們可以坐上去的棉花做的雲層，去表現耶穌升天。同時在天上布滿了他畫的層積雲。但正如我們已經看到的，他的作品還包括了與本書探討的主題有直接關係的別的因素。首先，在維也納的《聖塞巴斯蒂安》或者羅浮宮裡的《罪惡的勝利》裡，那些雲上出現了圓雕似的人形，這在它介入的背景裡起了有意義的擾亂作用：說明了被瓦薩里斥為「怪異」的比埃爾·德·科西莫在雲似的形狀

裡看出怪異的人物與建築，這種所謂「怪異」在當時沒有任何出人意料的地方，更不是病理性的[21]。接下來就是令人驚訝的、在這位畫家的作品裡起主導作用的「空間憂患」[22]，它得以透過純線性的繪畫手段來表現。這一點我們可以從桑哲諾（San Zeno, 1457-1459）的小教堂的祭壇底座上的裝飾畫的殘片上看出來。在藏於羅浮宮的《耶穌受難》一畫上，按曲線透視手法畫出的地面上的線條的沒影點突然止住了；出現了一條道路，上面行進著騎兵與步兵，從山那邊走下一道山溝，山溝的遠景被鋪砌的石塊擋住了，就像一齣戲裡的舞台，路上還插著許多十字架，占據著第一層景視；在遠方，同一條路延伸向位於一座山峰頂端的城郭。就在這條道路的另一個點上，在更接近城市的地方，發生了《橄欖園之夜》（倫敦國立博物館藏）。空間在那裡也是被一個複雜的雕花圖案定位的，在內傾之後，「滑」向底座，而鼓蓬蓬的雲層則在天上「飄過」。這個描述（當然是一種比喻性的描述，就跟所有的描述一樣，因為對一個靜態的圖像的描述，引進了運動的參照）對蒙泰涅的大多數的風景都是恰當的（還有正面的岩石、岩石的縫隙與折摺，完全是線性的，起了既是繪畫的、又是主題上、還有在幻想上的功能，它與科雷喬的作品中的雲的廣泛功能相類似）。我們認為，蒙泰涅想透過線的筆觸從空間坐標的僵直死板中走出來，同時在天空中展開布局。科雷喬在畫聖保羅大教堂時，把聖母放在花草編成的走廊遮蔭的天棚下，這就成了有名的《勝利的聖母》（巴黎羅浮宮藏）。同樣在奧維塔利（Ovetari）教堂，在帕圖的愛蕾米塔尼（Eremitani），就像在芒圖的宮殿的夫婦內室，沒影點聚合在框架之下，這種布局方法遵循一種幻視原則，後來漸漸風行於世，其特點是牆上畫面裡的地面

處在高出觀賞者的眼睛的地方。《耶穌受難》是這種方法的一個變體，蒙泰涅在芒圖的宮殿的夫婦內室頂部的小天窗裡的做法則是一種極限。在那裡出現的，也許並非義大利繪畫史最早出現從下往上看的透視的例子，但至少也是最早的完全垂直式的透視，而且軸心完全與地面上所說的觀賞者的位置相垂直[23]：小天窗是完全以逼真畫法畫出的，並不直接開向「天空」，中間有一道模擬的欄杆，靠著仕女和丫鬟，周圍飛翔著小天使，一隻孔雀把長長的頸伸向雲層。那是一道淺藍色的雲層，瀰漫著一道模糊的霧，使眼睛不知從何看起。

幻象：變形影像和雲彩

這些加速的或倒轉了的透視效果，與觀賞者相對於繪畫表面的位置相聯繫，在原則上，並不與別的準則明顯的現象相差十萬八千里；準則就是一種人工的東西，是一種幻覺的工具。在「正常」、「科學」、「理性」的實踐中，透視的功能是把握現實，再按一定秩序表現現實，有人說它符合人們與這個世界建立起的一種「成人」的關係[24]。但是同一種技術、同一種準則可以按相反意思被使用，用起來讓人驚訝，讓人不舒適（反幻覺，與幻覺相反）。透視史並不與藝術的現實主義史相吻合，它是一個夢幻史，余吉斯・巴爾特魯賽蒂斯把這一方面的情況描繪得淋漓盡致[25]。從十六世紀開始就為人所知（而名字則到十七世紀才出現）、在丟勒周圍的圈子裡傳開（丟勒的一個學生，雕刻家愛拉德・斯雄〔Ehrard Schön〕就留下了這方面有名的例子）的變形影像把透視秩序反過來，對付它自己。這種「秘密的透視藝術」（丹尼爾・巴爾巴羅〔Daniel Barbaro〕語，1553）——丟勒本人

先是在布洛涅學會的[26]？——表現了透視的欺騙性力量（阿科勒蒂〔Accolti〕，《實用透視學》，1625 年），建立在透過機械式幾何的手法對按規則構造的圖形的不斷變形上。這樣做的結果就是得到這樣一種圖像：可以透過採用不同的觀點，看出一部分物體或人物來，或者是只能看到一片混亂的線條，只有在透過一個在遮擋它的螢幕上開的一個小洞斜著看的時候，圖像才顯示出來（到後來，變形影像中又多出了反射光學，運用鏡子的反射又成了一個附加手段）。在這裡我們可以看出布魯耐萊思奇的實驗中的因素，包括那個小洞，眼睛必須與視角完全吻合，同時看出去，只要離開中心一點，就看不到完整的輪廓，給觀賞者造成對線性體系的一定的恐慌與迷惑。「這種做法不是把形狀簡化爲它們的外在可視限度，而是把形狀投射到它們的外面，又把它們分解，從而當觀賞者從一個特定的觀察點去觀察的時候，它們就重新形成了。」[27]

變形影像只能是一種好玩的東西，一種「幻象」。但它作爲一種書寫變體的結果，還是顯現出了準則給視覺構造制定的限度，以及命令其正常運轉的禁忌。它並不毀壞體系，但對體系的基本準則進行擾亂，而且——這一點我們必須強調——是運用了作爲調節平衡的準則本身的手段。同一個蒙泰涅，一方面在他的作品中表現出了一種新的空間狀態意識，同時又畫了第一個以模擬性的天空爲背景的穹頂。他在這個穹頂的正中心部分畫入了一片正在散去的雲層，說明了透視法專家們喜歡做的事，從一開始就與穹頂繪畫的天空中的雲層上升有關，而且證明了在某些地方對雲的使用不會與變形影像無關。這也是伽利略在本書已經提到過的「幾點想法」裡所暗示的。他指責寓言詩（不遠處他把寓言

詩放到與拼貼工作一樣的位置）把一種自然的敘述從屬於一種轉
移後的意義、暗示，而且用一種完全無用的手法，過分地把意思
晦澀化。他把這種寓言詩比喻成「正如那些繪畫，從一個確定的
視點和斜視細察，讓我們看到一個人的樣子，但這個人只是按透
視的法則構成的。當你像平時對一般普通繪畫欣賞時所做的那樣
正面看它的時候，它們只讓人看到一個模糊混亂的組合，是一片
無序的線和色彩的聚積，而當你花點力氣去看的時候，可以看出
河流、彎曲的道路、無人的沙灘、雲彩或奇異的幻象」[28]。

列奧那多（其一）

河流、**彎彎曲曲的路徑**（我們不禁要想起蒙泰涅來）、雲
彩、奇幻的妙境。眼睛開始夢幻，正如一個畫家身處一堵污滿了
斑點的牆前：如果眼睛沒有能動作用，圖像也就毫無形狀，因為
全靠眼睛從某種角度去看它（正如一個寓言，靠的是思維深入它
的隱含部分，它的隱藏意義），就好像偏離中心──這種可能性
一開始就在「規則」裡預寫了──只能在一些狹窄的範圍內進
行，一旦去掉了它的限度，畫面就開始分崩離析，而其實它只不
過是轉化了而已。就像今日對於言語做的實驗一樣，我們可以透
過電子技術，把話語縮減成一種音響的堆砌，在此基礎上可以轉
化到更為經濟的情境裡，再重新組合，讓它說出別的層次的意
義。列奧那多·達文西，我們可以把他看作是首先發明者[29]，非
常明晰地看出變形影像──用他自己的話來說是「重組的透視」
──中包含了透視的所有問題，而同時它又把透視的認識功能完
全扭曲了。所謂的透視即是眼睛對朝它湧來的種種現實透過一定
的秩序排列出來，這些現實狀態以空氣中充斥的肉體的形象出

現，眼睛對於它們，「既是目標，又是磁石」[30]。列奧那多·達
文西在把繪畫與視覺問題聯繫起來（而不僅僅同幾何問題相聯繫）
的時候，實際上同時把阿爾貝爾蒂體系的言外之意以及對此體系
的批評闡明出來了。正因為物體的意象完全融合於空氣中間，而
且整體完全融入於各個部分之中，所以根據達文西的想法，任何
物體都必須透過某種縫隙顯露出來，空氣透過這縫隙，光線在那
裡得以獨立出現，凝聚起來，秩序井然地組成一種有機體[31]。從
這個角度來說，沒有比純思辨的比喻更引人涉入歧途了。因為沒
有一個物體是純粹被鏡子顯示出來的，而是透過眼睛在鏡子中見
到光之後，才被賦予某種形狀[32]。透視用幾何的語言證實了這樣
一個既有選擇性又有組織能力的過程。然而，簡單的透視，即所
謂「自然」的透視，在一個與視覺金字塔垂直的表面上起作用，
從而給觀眾相對的移動的自由；而複合的透視，即複合了自然透
視與人工透視（或偶然透視）後的透視，則在各種斜斜的平面上
起作用，隨著自然透視的減弱，幾何式縮短則增強，最終逼迫觀
眾只能透過一個小孔去觀察畫面；假如有眾多的人同時去看如此
構成的一幅畫面，只能有一個人能感受到透視的作用，而別人只
能得到一個模糊不清的視象[33]。變形影像就是透過這種將透視簡
化為簡單的線性組合的作法荒誕化，反過來證明透視的原理。而
這種證明本身就有繪畫學上的意義。

　　任何透視都與它所處的平面有關。但線性透視意味著一個外
加的簡化，也就是把視覺能力簡化為一個點——正是從此產生了
視覺能力的一系列組成因素：點／線／面。其實這三樣東西雖然
組成了一個理性的建構，卻沒有任何現實的意義。幾何式的透視
事實上把視覺成分排除在外了，同時也把傳播畫畫的空氣、顏色

等也忽略了。它把個體簡化爲種種表面構成的輪廓，這些表面的平面透過一個特定的視點而展示出來，而且絲毫不管「點」、「線」、「面」其實只有命名上的意義。表面即「限定」，它並不是個體的一部分，而是個體的共同界線，是個體最外圍的接觸點[34]。正因爲是視覺的一個成分，表面有名稱，但沒有實質，「表面是用來命名身體與空氣的各種界線的，或者說，空氣與各種身體的界線的。也就是說是在身體與空氣之間的；假如空氣與身體有接觸，就沒有另外身體的位置了；這樣就可以做出結論，表面沒有身體，也就沒有必要有位置（……）。表面是存在的，但沒有地方存身。因此，它等同於虛無，整個世界的虛無加起來，也只等於表面的最小的一部分，假設它能有一小部分的話。因此我們可以得出結論：表面、線以及點是等值的，其中任何一項同樣等值於另兩項的相加」[35]。繪畫要想被看作是一種並不僅僅是有名無實的存在（以區分於「虛無」），就必須借助於與線性透視不同的別的手法；借助於顏色透視，離得越遠，顏色越淺；借助於遞減透視（輪廓漸漸消逝，遠處的物象形狀模糊不清）；而遞減透視則又與空中透視密切相關，依賴於空氣的凝結的密質，以及眼睛與物體之間的或濃或淡的霧[36]。線性透視的作用主要還是論證性、解釋性的；它解釋可視線條的功能，同時不管距離因素[37]，對形狀進行定義，給予特性。在這麼做的同時，它與眞正的視覺秩序相矛盾，而繪畫正是要與視覺秩序抗衡[38]，因爲正如實驗表明確證的那樣，一個身體的實質形象比它的顏色可以更遠離光源，而顏色又比它的形狀投射得更遠些[39]。

　　這裡我們就看到，對視覺「眞實」的狀況（而不僅僅是對幾何視角）的關注，造成了一種結果，就是顛覆了由對視覺構成的

線性理解所確定的繪畫成分的主次關係。由輪廓所定義（界定）的形狀，比顏色的作用要小，而顏色的作用又趕不上物質，或更準確地說，物質的圖像——達文西就是由此來指物體（身體）除了形狀與色彩以外的可見的塊狀物質部分[140]。經驗表明（我們用達文西的文章中使用的「經驗」這個詞的涵義[141]），眼睛對遠方的物體的邊緣辨認不出來，也無法確認該物體在視線內的哪一個方位終止。根據達文西的觀點，這是由於人的視覺能力並不像那些探討透視問題的畫家所想的那樣止於一點，而是處於整個瞳孔上，物體的圖案在那裡集合、滲入[142]，而且同時，由於身體的界線是由表面的線條組成的，這線條的厚度又是看不見的[143]，「所以，畫家們，千萬不要用一條線去勾勒你要畫的物體」。——在發出這樣的呼聲的時候，達文西並不是把一種美學觀與另一種美學觀相對立起來，更不是要在繪畫中提倡什麼「朦朧」。他的論調純粹是理論性的，並不企圖去推翻或者質疑視覺秩序，而是為了擴展視覺秩序，以便進一步深化視覺秩序。這裡的深化要從根本上去理解，這種理論使人給予建立在對表面的肢剪的基礎上的線性體系，它首先是解釋的意義，而對該系統所排除的一些決定性因素添加注意（正如我們從布魯耐萊思奇的實驗那裡看到的），畢竟這些決定性因素在線性系統中被輕視、被看作是次要的。由於遠距離（或者距離太近了）、黑暗（光線不足）、霧或模糊的氛圍，物體輪廓周圍的空氣融為一體[144]，存在就成了要表現的最重要因素。達文西因此就發明了歪像影像（為了拒絕它的搗亂），但同時對嚴重妨礙了線性秩序的大氣現象倍感興趣：風、風暴、暴風雨，甚至是洪水滔天（注意到雲彩在這些表現中起的作用是很能令人深思的）。

「為了表現風，除了表現樹枝的彎折，以及樹葉隨風而翻捲的樣子，你可以表現大塊的雲狀塵埃在空中飛舞。」

「我們可以看到陰黯的黑雲壓城般的空氣被倒刮起的漩渦般的雨、夾雹子的狂風吹得上下翻飛。」

「海浪的浪尖開始落到浪底，在那裡摩擦著與內旋的浪底相擊，在各種激蕩揉捏之下，海水化作無數水珠再次跌落時，掀起一片厚霧，與風向混合在一起，正如一縷縷嫋嫋的煙，或委蛇的雲彩，直至飛升天空，真正化為雲彩。」

「你如果想適當地表現風暴，你必須觀察並確切地描繪出它施虐時造成的後果，當狂風橫掃大地與海洋的表面，席捲走一切無法抗拒全宇的海潮的東西。為了表現好暴風雨，先畫出雲片被吹散、吹斷的樣子，被風隨意牽著走，伴著海灘邊激起的沙浪，以及被席捲一切的陣風掀起的樹枝與樹葉，在空中與許多別的輕盈的東西飄浮在一起（……），你可以表現雲被無情的狂風吹著走，與高高的山峰撞擊，或者像拍擊岩石的浪頭一樣變成漩渦。空氣中布滿了一片片由灰塵、霧薄成厚厚的烏雲組成的陰霾，使人心驚膽戰。」

「但你也許會責罵我表現了風在空中的各種不同的走向，因為風自身是肉眼所不能見的；如果這樣的話，我的回答是我們可以在空氣中看到的，不是風的運動方向，而是那些被它吹走的、唯一可見的物體與事物的運動方向。」[45]

象徵、圖像、指示

這些以上的引文的意義是雙重的。一方面，由阿爾貝爾蒂指出的表現運動的限制，從歷史角度來看，已經快要被推翻。《論

畫》向畫家們指出，在位置的種種變數裡，他們只需知曉幾種，而且其中有的超乎於理性，所以要愼重地使用，因爲繪畫必須表現溫柔雅致的運動，而達文西則引入了對表現的極爲有活力的概念。但是爲了更好地闡明這一概念，他運用了一些災難性的畫面，甚至淹沒了人類一切的遠古洪水（順便說一句，這洪水同時也可沖走一切歷史）。視覺空間並沒有被否定，而只是受到了考驗，受到了阻撓：在達文西不斷驗證的著名的關於飛翔的實驗中，這種現象就至爲明顯（大鳥將讓整個大地驚詫，它展翅飛翔，它的大名將永垂青史）。另一方面，由於這些文章的最終目的都是爲了闡明表現的問題（如何表現風、洪水等等），它們給表現舞台帶來了決定性的新規範：以往的古典理論把表現問題簡化爲一種平面的、能指與所指之間的相互替換的雙向關係[46]，而列奧那多則透過他要指明的計畫（指明：這在馬耐蒂的《布魯耐萊思奇傳》裡是用於天空表現的詞語），透過對本身不可視的自然現象或事物的可見徵候的表現，提出了一種關係。這種關係當然仍然是三段論式的，但已不再是寓言意義上的，不再求助於相似性。借用皮爾斯的術語，我們可以說雲在列奧那多的文字裡是以象徵的身分出現的，它以一個圖像作爲參照物，而圖像本身又是作爲一個指示出現的：詞語是該物體的表現素，而繪畫元素是它的闡釋者，這物體反過來又是一個表示素，也需要一個闡釋者。假如圖像是由表現的直接意義、內在的意義來定義的，「風」這個詞是不能接受一個圖像式的闡釋者的；與之相聯繫的物體只能透過轉用一個指示，這個指示意味著一個符號與表現物之間的物理關聯：雲彩的運動是風的指示（我們可以看到它同時是原因）[47]。也就是說，雲所具備的功能，在這一上下文中，從本質上是

符號學意義上的；雲是符號，包含了象徵（詞）、圖像與指示三個涵義[48]。但在阿爾貝爾蒂的文章中它就是以此身分出現的（風在繪畫中的出現就是靠了它穿過雲彩呼呼地吹）。在馬耐蒂關於布魯耐萊思奇的文章中也一樣（塗上了灰色的錫箔折射的不是風，而是起風時空中經過的雲彩）。

這種三段式的關係從根本上決定了所有關於藝術的論述，從這個角度來說與本文的原則相符。／雲／的形象在好幾個意義上作為符號出現。在描繪層次上，畫像符號具備了指示的意義，正如畫家只能透過人的身體的外觀來表現他們的靈魂的運動，他也只能透過風、風暴的可感可觀的外在效果來表現它們的存在。在表現層次上，符號具備了象徵的意義（「空氣中布滿了一片片由灰塵、霧薄或厚厚的烏雲組成的陰霾，使人心驚膽戰」）。但它還在另一意義上、在另一範圍起指示的作用。即在風格以及風格的漸變與劇變上。列奧那多沒有把／雲／放到他自己的繪畫裡，而且沒有任何跡象說明他在他預期計畫要寫的畫論中給它專門立出篇章。這些文章之所以價值倍增，並在十六世紀由弗朗切斯科‧梅爾茲（Francesco Melzi）編纂的繪畫理論中作為具備參考意義的文字出現（在該書中，這些文字按門類分在「風學」一類裡），表明了／雲／開始具備新的價值（同時有新的「種類」出現：如何不讓人聯想到同時代的繪畫中充斥的幻想式風景，以及布滿帶有威脅性的烏雲的天空的畫面，其中最有名的當然是喬爾喬尼〔Giorgione〕的謎一般《暴風雨》一畫）。但我們必須考慮得更深遠些，深入到風格的物質肌理中。／雲／與運動的表現相關聯（運動，如布拉克講的那樣，「擾亂」了線條），它既可以重複出現，又可以無限再生，而且作為獨立的單位，它又有自我

消亡的傾向，所以它代表了一種新的問題的出現的徵兆，這些問題已經由風格學用它特有的語言提出來了。我一開始就在講帕爾瑪的穹頂時提到了，大片雲彩的出現與畫法，已擴展到整個繪畫場境，從而開拓了一種新的風格，即不再強調事物的線性以及透視構成，而是強調形狀的消失和光線的作用效果。但這一特性，並不因此就可以對線性問題的理論的一面作出公正的評判，更不能讓人對科雷喬的繪畫的歷史意義作出估價，因爲符號——正如上述分析所表明的那樣——起的作用是超出風格問題之上的，它既借助於別的形象，又爲新的形象作了鋪墊。

4.2. 天與地

4.2.1. 美感素

葛雷科

假如說有一個人的作品，從表到裡，不再是遵循線性與逼真，而是完全建立在一種純粹是繪畫性的技巧上，並透過運動感把圖形的幾何成分完全打碎的話，那就是葛雷科的作品。在斷裂層上，他的作品的極富特性的人物及物體顯得是「沒有表面的物體」，換句話說——按達文西的話來說——就是沒有確定的界線的物象，時刻有回到它們從中映現出來的背景中去的可能。但是這個背景，也並非是一個機械容納每一件物體的地方，而是一個

非確定的、無穩定性的景點,在那裡自然法則並沒有絕對的發言權。馬克思‧德沃夏克(Max Dvořàk)在一個已成經典的論文中令人信服地指出,在葛雷科最有名的作品之一即《歐爾加茲(Orgaz)伯爵的葬禮》裡,畫家雖然採取了傳統的構圖方式,但所遵循的準則直接與所有十五世紀畫家的準則相對立[49]。畫面區分為兩個部分:在下半部分,畫家表現了葬禮期間發生的奇蹟(聖埃梯也那〔saint Etienne〕與聖奧古斯丁〔saint Augustin〕顯靈,從天上下來迎接伯爵的遺骸);在上半部分,在一個半圓的圈圈裡,在天上,由耶穌與聖母迎接死者的亡魂。作品的新穎之處,正如德沃夏克指出的那樣,在於對上下「天」、「地」兩個層次銜接的關係的理解和處理。這種關係因畫家採取的框架而完全轉化。根據畫家的框架,看不到底層上人像站立的地面。這些人像擁擠在一起,一個緊靠一個,以至於任何把它看作舞台性位置的想法變得不可能,而這一切全部側重面向「天空」的一個開口。它處於畫面的上方,在一陣被圖形的框架強調了的漩渦式上升中,底下的人與雲層連接在了一起;彷彿畫家都坐在畫面中,排除任何與底部有關的因素,使整個表現顯得具有內心幻覺似的特性,這樣也就可以不遵循感性世界的一些被以為是鐵定的客觀條件。

從藝術史角度來看,葛雷科的作品並不是始作俑者;在米開朗基羅的《最後的審判》那裡,畫面就表現出一個「沒有現實、沒有存在的空間,在它的上半部分裡面充斥的人物,遠遠地看去,竟似連綿飄浮著的雲彩一樣。確定那個時候有許多畫面中的人物看上去像是雲彩,這一點令人震驚」[50]。德沃夏克令人信服地把丁托雷托(Tintoret)的耶穌升天以及葛雷科的《歐爾加茲伯

爵的葬禮》並列起來談論。在丁托雷托的那幅畫裡，畫家一反傳
統上使徒們圍成一圈，位於畫面的軸心的畫法，使徒們彷彿被推
到了畫的後景部分，被隱約可見的背景吸到了最深處，而耶穌則
在那一大片雲層上冉冉上升──升天不是按照客觀的物理現象來
處理的，而被看作是一種神秘的主觀的幻覺，這個幻覺借托於聖
約翰，他被畫在下方的角落裡（就像在帕爾瑪的教堂裡，聖約翰
處在穹頂的邊緣上一樣）。這就遠離了十五世紀非宗教戲劇建立
一個有機的、秩序分明的、穩定的舞台的做法。但是這種變化
──這種轉變──並不能僅用風格學上的術語來說明。德沃夏克
把葛雷科作為一個過分追求技巧的例子，而且是處於最無成就的
時代的畫家的一個典型例子[51]，正是想說明對逼真準則、物理原
則、戲劇原則，以及表現的客觀框架的放棄，在原則上，是與當
時的整個文化動態趨向、特別是文藝復興後出現的神秘主義危機
密不可分的。聖德萊斯寫道：「我在出神時見到的，是在大自然
的任何地方都找不到的白色與紅色，它們是那樣的鮮艷奪目，比
任何凡人肉眼能見到的東西都要光彩照人。它們構成了沒有任何
人畫過的稀世畫像。」[52]而葛雷科所要畫的，正是這樣的「稀世
畫像」，根據德沃夏克的觀點，為達到這樣的一種效果，他不惜
放棄客觀、逼真的畫法，而強調真心的出神迷癡狀態。

作為製作場的體系

在這裡重要的不是葛雷科作品所具有的歷史資料性意義（按
帕諾夫斯基參考卡爾‧曼南姆後作出的對資料的定義：一幅藝術
作品的意義在於它或者與當時整個時代所有的智力活動密切相
關，或者與藝術家作為那個時代、那個社會的人，為他所服務的

社會階層所代表的世界觀相關），而是在於這種意義是透過作品一些片面的、不易被人察覺的細節來體現的[53]。因此假如我們很快地將葛雷科與蘇爾巴蘭的同樣是用來表現神秘主義題材的手法比較一下，就會發現與當時流行的純思辨性的神秘主義相比，葛雷科的畫面有更強烈的神秘主義色彩與內涵。在葛雷科那裡，地面上的部分減縮為最小部分，在畫面中地面不占重要位置，不遵循任何自然法則等等，而在蘇爾巴蘭那裡，他精心地去區分地面部分與天上部分。地面部分是封閉式的、建築式的，天上部分則由一大片展開的雲層來表示，雲層是非限定的。出神癡醉的人物也不處於失重狀態，而是穩穩立在地面上，這對當時領導階層來說具有明顯的寓教於畫的政治意義，畫家是為他們工作的。宗教是在神的啟示下工作的，僅僅思辨不能構成宗教的全部工作。但是蘇爾巴蘭的方法有另外一種意義：正因為他在同一畫面裡區分出兩種世界，每個世界又有它不同的風格法則，一個是線性的，一個是「霧一般的」，他強調了天與地之間的那種一個為形而上、一個為形而下的本質區別，從而賦予「線性」與「繪畫性」超出了風格的對立意義。現在同一畫面中引入看起來矛盾的兩種風格手法，而這兩種手法同屬於一種類型，從而使這種對立顯得意味深長。

這種結構乍看之下是很難被察覺到，更不是那麼容易就被把握的：按照傳統的風格史的道路去描繪也難以把這種結構說盡。因為這種風格史只注意藝術史前後發生的種種物體型態，以純語義學的術語加以描述，去研究它們的發展、衍生、相互依存關係、重複以及變換，而對潛在系統的探索，需要的是針對歷史資料的另一種探討方法，以及對繪畫現實的另一種裁剪方式。藝術

史上劃定年代一般依據的是明顯的、可見的形象的層次，這種新的結構觀則以一種新的非連續性的斷代法取而代之；一些表面上看不可再分、也不可互相疊加的形象在一個更深的層次上交流，在這一深度層次上，既有結構的制約作用，又有調節原則、理論鏈結、實用選擇以及形式模式、文化從屬和廣義上的意識形態從屬等種種約束。整個系統穩定而有組織的分布，決定了在本章節中被稱爲一個藝術時代的「美感素」的東西，即一種代表了那個時代藝術的歷史性的體系。由文藝復興而生的整個繪畫體系正是以這種方式決定了一個具備潛在可能性的作品場，同時也帶來了一定的禁忌和排斥，以及具有本質性的結構界定。十五世紀的理論家們把表現的空間問題拉回到空間的表現問題上，從而賦予系統以一種具狹義性但同時又嚴密一致的定義，把象徵性的表現放置到了對戲劇性表現的直接依賴上。在「戲劇性」裡面，包含了「反射性」，透視法則透過把戲劇中的重複性與反射的再現性兩者相等同，構成了文藝復興以及與之相關的符號概念所衍生出的表現體系的特有互動體制（而「文藝復興」的概念本身，就包含著一種重複、一種歷史觀照）。但同時，體系也不能因此而僅僅被簡化爲法則。體系在法則中找到達文西所說的刹車和槳櫓；然而，刹車可以一時失靈，槳櫓可以一時失控，但整個體系在整體上依然可以憑據它最基本的原則而運作。

世界末日

這正是在十六世紀的前半葉所發生的：原先僅僅作爲肖像功能和某些非主流畫派用來自我表現的繪畫功能因素的／雲／，開始漸漸充斥了整個造型藝術的領域，以至於在帕爾瑪的教堂裡，

開始起「指示」空間的作用。像這樣一種侵入，在一種理論上排除對雲質物體的表現的體系的前提下，開始出現各種表現形式。它們幾乎自相矛盾，其後果也因人而異。有時／雲／提供眾所公認的上下層布局的基礎（參見拉斐爾的《爭辯》），這種布局或多或少從某種真實的戲劇裡獲得靈感，或要插入真實戲劇中去（同樣參見拉斐爾的《聖西克思特的聖母》），但在這種布局裡，傳統的約定俗成的、由線性透視來把握總體的表現體系沒有受到任何質疑；有時，正好相反，它顯得（但是否只是一種誘惑？）是生成一個或幾個毫無關係的繪畫空間的主力（參見丁托雷托的《天堂》），或者用於開一個虛擬的天空中的天窗（參見蒙泰涅與科雷喬的天穹）；或者，更多的情況是，它在表現的內部更為微妙地引入自相矛盾的因素，強調凡人空間的斷裂，以及在整整齊齊、秩序井然的幾何表現體系中，或多或少粗暴地引入非人間的、超人的範疇。不管是屬於哪一類情況，它表明了體系的封閉，並因它在體系的邊緣上、在可表現與不可表現的界線上活動，而表明體系的界定。

　　但是這種封閉、這種界定，以及由此產生的禁忌，包括對這種禁忌的破壞，所造成的後果不僅僅是形式上的；十六世紀的重要社會變革，正如馬基維里在政治思想領域裡所證明的，標誌著佛羅倫薩式夢想的終結，這種夢想的特徵是歷史與城市生活緊密相連，而且歷史以城市為舞台；有一點絕不是偶然的，首先由蒙泰涅發起的對表現體系的憂慮，先是在教皇所在地羅馬以及直接與神聖帝國相鄰的一些地區（如芒圖宮、帕爾瑪等等）出現，然後才隨著科雷喬在一些偉大的神秘主義者的家鄉逢勃發展。但這種憂慮並不意味完全放棄由十五世紀建立起來的體系：《歐爾加

茲伯爵的葬禮》在有一點上完全遵循阿爾貝爾蒂訂下的原則。在畫面的前景，有一個年輕人朝向觀眾一邊，並用手指提示觀眾注意奇蹟的發生。阿爾貝爾蒂的準則之一就是任何表現最後讓位給一個處於故事邊緣的人物，來作爲證人[54]。科雷喬畫的聖約翰教堂的穹頂也不違背這一原則；相反，穹頂畫以十分巧妙的方式，將這一準則反覆使用，因爲同一位使徒向觀眾顯示出他的奇蹟幻覺，而且他出現了兩次。一次是出現在穹頂的支架上，以極不起眼的方式出現（彷彿畫家試圖——即使是以隱蔽的手法——給一個看上去完全解脫了建築物本身構件的限制的作品保持一個凡間的支撐），第二次出現是在耳堂的一個小天窗上，從那裡使者眼望著穹頂。這樣在整個建築的內部就出現了一種戲劇性的三角關形。穹頂上的壁畫不再讓人覺得僅僅是耶穌升天，而是作爲聖約翰在帕特摩斯島上的一個幻覺。穹頂上出現的逼眞的、彷彿在教堂頂上開出了天窗的做法，也還是注意到了教堂本身的建築特徵。

科雷喬的藝術爲當時對表現藝術的憂慮帶來了一種疏通作用；這種疏通是心理上的，包含極大的民間性，我們想必還記得，在當時的想像中，一個被邱比特掠上天去的嘉妮曼達的形象與一個在天空中神醉的聖約翰的形象是沒有大的區別的（參見1.3.1.），在使徒聖約翰的教堂裡，我們看到的不是讓人恐怖、感到災難降臨的世界末日的幻覺，在這種讓人放心的、對出現的幻覺形象的理解裡，也許隱藏另一幅畫的解答。那就是丟勒在1498年，第一次由藝術家自費的形式發表的一本畫冊。它的名字名副其實：《世界末日》，要知道，1498年正是在佛羅倫薩預言世界末日和整個時間的中止的薩弗那羅被投入火中焚死的那一年。丟

勒的出書行為就顯得太明顯了，它針對當時基督教內的兩大陣營對立的危機以及馬丁‧路德與羅馬之間的鬥爭[55]；但這種諷刺式的小書形式之所以有力而令人信服，主要得力於丟勒成功地、系統地運用了一個形式悖論。顯靈雖然直到十四世紀才變為廣為接受的經典形象，卻從很早開始就已是各種評論以及插圖的對象了[56]。但還是丟勒的出現使得在基督宗教藝術史上，宇宙秩序的打破不再僅僅是一種象徵性的和繪畫性的表現對象。天神來到地面，從體系的角度來看，意味著是對繪畫表現秩序的破壞。正如德沃夏克所說，丟勒的《世界末日》中的畫面其實是一種臆想，是一個失去了聖像的人民出現的臆想（……），丟勒在該書中，在一大批無法顯形的現象中選擇了一些可以表現的時刻，他做得那麼的完美，那麼的成功，我們可以說，透過了感知的表現手段，精神中的臆想性成分得到了有機的「處理」。德沃夏克的這些術語的意義是很大的，它們從某種角度上來說，提出了佛洛伊德提出的問題，即事物的可畫性：如何表現不可表現的東西，因為任何的表現最終不得不都歸結於顯靈。

帕諾夫斯基發展了德沃夏克的分析，指出了丟勒的《世界末日》的力量來源於一種張力：他的畫面內容是極自然主義的，而表現手法是反自然主義的。繪畫元素的功能模糊不清，反過來證明了這種手法；如雲層，在關於使者的篇章中出現無數次，而在《七個蠟燭台》的幻覺中給按照透視排列的燭台一個穩固的基礎，同時又舒展開去，形成筆直的煙霧的柱子，既無重量，又不遵循幾何建築的法則。空間的深層既得到了強調，又被否認[57]；但我們必須看到在這裡強調與否定是不可分的。從繪畫角度來說，丟勒的《世界末日》在整體上是第一個、也是最後一個世界

末日；第一個，是因爲《世界末日》打破了以透視法則爲主體的
繪畫體系的秩序；最後一個（我們這麼說的時候，並沒忘記奧迪
勒・雷東〔Odilon Redon〕在這方面的嘗試），則是因爲在能指層
次上物化了的次序不可能讓位於顯靈而不遭破壞。同樣用來建造
三度空間的幻覺式手法被用來打破封閉，產生出一個本身就否認
了表現這個概念的形象來。簡單地說，如果再用一次帕諾夫斯基
的術語，任何在擬眞與相似性上的進步都增強而不是減弱了幻覺
的成分。幻覺之所以能出現，靠的是它所反對的準則，這種準則
向它開放，接受了它，同時爲自己埋下了無法彌補的裂痕；科雷
喬的聖約翰的幻覺從這一裂縫角度來看有模稜兩可的意義，也許
它的眞實意圖不是要在基督教聖堂的頂部開出一個通往天空的窗
口，而是爲了塡補空缺，抹去稜角，並透過有價值的手段，重新
建立起結構的平衡。

4.2.2. 符號學與社會學

生產性／創造性

　　葛雷科的《歐爾加茲伯爵的葬禮》或者是丟勒的《世界末日》
似乎證明了一點：有些作品是不可能在超越了它們所處的歷史背
景的前提下進行分析或描繪的。藝術的社會學是與具體的產品有
關的，它的目的是把它們放置到一個整體背景中去，與確定的社
會階層相聯繫，從中看出觀點信仰、各自不同的利益，甚至發展
到以爲有不同的利益去解釋造成不同風格的原因[158]。相反，藝術
符號學試圖超越膚淺的意義效果，以及一些誘人的呼應或平行關

係，並在一個特定的時代，找出藝術作品必須遵循的慣性及普遍
規律。但這種對立（這與語言學裡語言跟言語的對立，以及歷時
性與共時性的對立正好相呼應）是似是而非的；丟勒的《世界末
日》與葛雷科的《葬禮》這兩幅作品究竟製造了什麼新的意義，
這一點必須與所有藝術圖像的能指工作連起來看才清楚；更深一
層，還必須與「可畫性」的多項條件，與歷史上造成了新的畫法
的體系，以及與在形式層次上由此衍生的限制與可能性等問題聯
繫起來看。整個體系既然建立起透視法則，並使之成為繪畫表現
的「剎車」與「槳櫓」，並使之與一個戲劇及思辨結論相輔相
成，就從此決定了一個有機的繪畫空間，便於有統一性的變量與
變化，這些變量與變化，以及它們在體系內造成的影響與再創
作，都成為體系內部的事件。而這樣一種體系，在本質上來說，
是屬於社會性質的。假如它們與之共生的集體繪畫實踐並不像索
緒爾定義的語言實踐那樣有伸展性[59]，在這裡被命名為一個時代
的「美感素」的體系，連同那些把各種不同畫面引入同一藝術場
的諸多「風格」，過著如索緒爾所說的「符號學的生活」[60]。他
們在各類層次上，以及各種程度上，超出了個體的把握力，並在
他們的發展過程中，在他們的歷史發展中，遵循一種「生成」邏
輯，這種邏輯的約定性其實是與他們所服務和製造的社會化程式
的廣度成正比的。也就是說，一種藝術符號學，一開始就包含了
社會學內容，而藝術社會學，反過來，不可能排除符號學前提。
正如第涅阿諾夫（Tynianov）和雅克布森在1928年就指出的那
樣：「只看到體系之間的關聯，而不注意每個體系下隱藏的每項
法則，從方法論角度來看，是一種致命的錯誤做法。」[61]——這
種說法同樣適合於各類文化系列，涉及到它們相互之間的關係，

以及可以把握社會現實的每個不同的結構層次。

　　給予「風格」以及它們所從屬的體系一個符號學的地位，並不意味著應該稱它們為一種語言，更不是一種準則、一些有限的規則，可以像生成語法對某一具體語言裡的句子那樣，生化出無限的作品或圖像來。不管在語言方面是怎麼樣的，冠以藝術之名的符號學實踐的創造能力不能僅僅以這種實踐所能實際產生的作品的全部數量來衡量。「繪畫」並不只是產生「作品」。它為它那些從屬於各種不同的社會與文化背景的使用者提供一批圖像，這些圖像幫助他們塑造出自己的形象，以及對他們所處的社會、他們在社會中的位置等等有一定的認識。首先是空間的圖像，繪畫——至少是表現性繪畫——最明顯的功能是給予一定的空間感，以及決定這些空間或者是幾何的、或者是戲劇的等等的關係，以一定的實體性價值。這些從理論上講意味著繪畫進程的圖像——以及其他的，量的或質的，線條的或上色的，描繪的或隱喻的，具象或非具象[62]——是一種符號實踐的產物，各個不同的作品在整個繪畫進程的不同位置畫下標記。這些圖像來自於一個網狀的創造力群，其中各個人的個體創作交織在一起，作品並不線性地按時間順序產生，就像一串項鍊上顆顆珍珠一樣，而是在一個場裡，不同的圖像紛呈，互補或者互相對立，在對立與認同中顯示各自特有的意義。在各自的最終追求中，作品是一種總體創造力的指示數，而這種總體創造力的最基本的動力在於各個特殊產生的交接點，在那裡有各個作品的互相作用及互相影響。正是在這麼一個場的內部，而不是在它的邊緣，今日被我們社會稱為「藝術」或者是「繪畫」的符號實踐跟別的實踐，乃至與它所處的總體歷史背景之間的關係問題，才有可能被嚴肅、系統地進

行探討。

中世紀的圖形

　　對「天」與「地」如何被表現的問題的探討，給予我們一個很好的例子，來表明一個本書命名的「體系」的內在命運，與歷史上在繪畫製作中日復一日發生的變化之間的關係。從細處觀察，這些轉換讓我們注意到一些樂觀的、社會的以及文化的決定性因素。但並不是說一個體系是靠變體與決定因素的總和累積來發展的。安排布置（我們已經看到了一些例子）、借鑑（繪畫對戲劇的借鑑），以及破壞（或者以破壞的面目出現），只有那個體系允許它們，呼喚它們，誘導它們的意義。而正是在這個問題上，所有的符號製造方面過於簡化的社會學觸了礁（我們可以看到這上面我們應該走得更遠，去探尋體系中的眞正動力，至少是發展的恆定的機制）。索緒爾的那個關於在任何一個層次上改變體系的因素「都是內在的」的原則，沒有一點反歷史的成分，相反，它引進最深刻的歷史分析，因爲它明顯地反對已經被語言學家超越了的以體系的理性爲主導的歷時性和被定義爲表現行爲的範圍的共時性之間的對立：體系有它的歷史，而這歷史，並不純粹借助於偶然。它本身就是有體系的，可以從體系的角度來詮釋。

　　從繪畫角度來說，不管某種意象是多麼難以解讀，中世紀在表達天與地的關係上面的手法是最無懈可擊的；或者只需某一樣東西———一條地平線、一塊岩石、一片雲、一艘船等等來給予位置定義，對人或物體說明它們是天上的還是地上的，或者來說明諸神如何突然降臨人間，或者只需一個小小的手法，就可以在畫

面上給「天上」發生的一切圍出一個特殊的圈子。在中世紀的繪畫裡面，數不清的手，天使、基督、聖母或聖父本人，從一個圈子裡走出來，或者戴著高高的雲冠，把十誡板交給摩西，向一個傳道者口授他的神諭；或在某個教皇或者熟睡的聖約翰的夢中，以夢境的形式出現。烏特雷希特（Utrecht）的聖詩插圖（西元820年）是最好的例子：他用簡筆描出地面或一片雲來指明地點的性質[63]。而在利穆日（Limoges）的聖禮書（西元1100年）中表現的升天景象，則是靠分解框架給表面製造出不同間隔的一個典型例子：耶穌圍著圓形的光圈，由兩個天使隨從，占據了畫面的上半部分，一道類似建築上的過樑的東西，把他與位於下半部分的使徒與聖母區分開來，那些人光著腳站在一道狹窄的鋪了方塊磚的過道上[64]。還有一種在中世紀常見的手法在十四世紀更是廣為使用，那就是靠建築本身的上半部分來指「天堂」或「天空」：一個天使或一個福音傳播者占據著小教堂的門楣中心（許多教堂的祭壇後部的裝飾屏上都按此方式表現），在拱廊的拱腹面上有裝飾畫，就像在聖路易的聖詩裡的插圖，畫有一片鑲邊的雲彩，從而把那個時代所有巴黎的細密畫裡的裝飾性的建築結構的上沿部分，統統指為「天空」[65]，剩下的就只需讓幾個天使透過一個梯子上上下下，攀沿至屋頂，就足以說明一種清晰的、在天與地之間交流的那麼一種關係。

天與背景的重複

但並不是說這些圖形僅僅是形式意義上的——在涉及到建築圖形的情況下，我們完全可以稱之為修辭手段。在鮑伯格（Bamberg）的《世界末日》或莫箚拉比克式的《幸運者》裡的畫

面[66]看上去純粹是直畫性的,沒有靠人物映襯的空間的介入,但它們並不是中性的、無動於衷的表面;它的秩序依從著左右方向,上下關係,任何表現的動作都借助於方向,任何表現物都與它所處的位置有決定性的關係。但還有別的更重要的一點,可以在那些一直可以上溯到基督教藝術表現起源的一些壁畫,或者是細密畫裡看到。在那裡表面經常被切割成好幾道水平的、塗滿了顏色的線塊,這絕對不僅僅是一種形式上的問題,而在絕大部分情況下,是與一種很發達的世界觀相關的。這些寬度不一的、平行的平面雖然表面上簡單,其實各自指示相應的、不同性質的區域與地域。在羅馬的聖克雷芒教堂的下部,「升天」(抑或是「聖母顯靈」?十一世紀)的表現靠的是一個互相重疊的布局,每一層都由不同的顏色來標明;在下面,使徒們分成兩個小組,圍著一塊鑲嵌在牆裡的聖石,整個底色是磚頭的顏色;在中間藍色的一層,耶穌(抑或是聖母?)在那裡升向一塊由綠色為底色的「天堂」,在那裡,耶穌(?)在一束由四個天使護擁著的橢圓形光環裡威嚴地端坐著[67]。這裡的幾個不同色彩的層次的疊加,完全符合一種約定式性質的符號意義。在聖主瑪麗教堂的拼貼畫系列裡(本書已經在3.3.2.章中提到過)的《亞伯拉罕和梅爾奇賽德克的會面》一畫證實了這一點:畫面的兩個人物走在一個綠色的地面上,上面拖著他們長長的影子。他們的側影則顯示在一個均勻的金色背景上,就像在古代舞台上的牆一樣,而在畫面的上半部分,上帝(抑或是聖子?)從一個奇特的、「風景如畫的」背景裡出現,被一片藍色與紅色的雲簇擁。這樣的畫面之所以昭然若揭,是因為約定俗成的金色背景,以及一邊地、一邊天之間的對立,因為天與地都是以描繪性色彩鋪陳的。在雷池諾

團體（Reichenau，十一世紀初）的組畫《佩里奇普〔Péricopes〕之書》裡，這種對立就被簡化到僅僅是在顏色上面。耶穌將鑰匙交給聖彼埃爾（基督的使徒們走去，正如梅爾奇賽德克向亞伯拉罕以及他的軍隊走去），那一幕發生在一個完全遵循同樣規範的背景上：綠色的「地」，金色的「背景」，藍色的「天」[68]。收藏於火藥庫博物館的圖書館裡的巴黎聖詩集中，它的意義就完全變得明顯了：在書中有三個人物，一個聖書抄謄者，一個天文學家和一個時間日曆推算者。三人坐在一個類似櫃子的東西上，三個人的身影與兩叢矮矮的灌木一起呈現在一個深褐色的背景上，在一個布滿星辰的天空下，一條扁扁的雲彩把他們三人與別的布局隔離開來[69]；襯托人物和物體的背景與天文學家觀察的天穹之間的對立（這位天文學家位於畫面的中心，占據了一個極為優越的主要位置，他的與眾不同還表現在腳踩在一張小凳子上，代表了他的尊嚴，相對於他手中的指向天空的天球儀，抄謄者的書與日曆推算者手中的日曆都是次要的），有明確的涵義。它符合亞里斯多德對宇宙的區分：一個是易腐朽的塵世，在那裡沈重而黑暗的地球占據了中心；另一個是天球，上面點綴著無數不可稱量的、永不腐朽的、明亮的天體與星辰。

繪畫系列與戲劇系列

上述的那些表現形式對一個並沒有想把繪畫領域簡化為一個一統天下的原則性問題的體系來說，是名正言順的。然而，當在十世紀，瑪索力諾畫《聖主瑪麗教堂的建立》的時候，他仍然在兩個空間的連接處畫上大片的烏雲：一邊是凡人的世界，受動力約束、按嚴格的透視準則布局，一邊是神聖的空間，在那裡，流

光溢彩（雲彩也層次分明），在一個完美的圓圈裡，出現基督和聖母的聖像。在這裡談矛盾是沒有意義的，因為這兩個世界的對立造成強烈對比，意味著導致該教堂得以創立的奇蹟的發生（參見3.2.2.），同時又遵循了傳統的對宇宙的兩分法。矛盾是在下列情況下才產生的：線性透視法已經完全成為繪畫的「刹車和槳櫓」，任何與之相左的做法都可被看成是違背法則、離經叛道的例外。雲本身也就從理論上被排除出了表現的範圍，除非披上戲劇道具的外衣（我們知道，瓦薩里固執地認為畫雲的人都是神經出了問題的）。

　　一個時代的「美感素」也就不能片面地被理解為一個由各種表現手法組成的有機體，這種手法的一致性同時又保證了系統的正常運轉。它並不因年代的推移而變化，也並不對所有的繪畫實踐按照社會或歷史的發展趨勢作自然的篩選與淘汰。相反，它只是提供了一種作為基座的體系。依據這種體系，這些孤立的繪畫實踐組織了起來，變得有意義，具備了歷史意義。在這裡我們無法看出一個特殊的歷史的意向，或計畫，但是一種目的性還是占據了它，在必要的時候，還導致令人瞠目結舌的反方向運動[70]。讓我們再向第涅阿諾夫和雅各布森求教，我們可以說體系的歷史反過來也是一種體系：「每個共時性的體系都包含著它的過去和將來，這都是體系中不可分割的結構性因素」[71]。在這種情況下，在文藝復興時期的繪畫或戲劇領域裡，雲的出現一會兒是一種不合時宜的過時的做法，一會兒又是具有創新意義的舉動，而有時候更是兩者兼是；它是對中世紀的藝術與戲劇遺產的繼承，它在一言堂式的規則制約下的表現結構中的出現，具有創新的價值。在中世紀——我們應該考慮到中世紀的表現有斷裂的特性

——它（雲）用來指在眾多的地域中的一個（天空的區域，既有神聖的意義，又有氣象等的意義），以及從某一區域到另一區域的過渡，它在視覺的連續性中引入了一個窗口、一種回流，這種窗口與回流是由系統本身喚來的，回答了此種迥異甚至互相矛盾的繪畫與聖像需求與功能：雲被允許在一個好像應該排斥超自然的現象的網狀結構中，引入超自然現象（就像委羅耐塞在烏菲奇博物館藏的《天報報喜》一畫中，靠使用一塊金色的雲彩，侵入一片由比埃爾‧德‧拉‧弗朗切斯卡興起的帶柱子與門廊的透視中，就具有了創新意義）。但同樣是運載聖靈、基督等等的那片雲，也可以運載奧林帕斯山上的諸神；同一片航向天堂的雲彩，在另一個背景前提下，可以成為一種修辭手段的句法動力。我們借用一下朱利歐——卡爾羅‧阿爾幹（Giulio-Carlo Argan）為說明他「寓言式的超驗性」這一概念而用的例子：魯本斯畫的《亨利四世》，這位國王身著戎裝，在一片廢墟前，但已在設想靠聯姻的方式來作出一個劃時代的舉動；女神出現在一片雲層上，向他展示瑪麗‧德‧美第奇（Marie de Médicis）的肖像畫。遠方，在一片雲彩上，象徵性地表現了邱比特（鷹）和朱農（兩個孔雀）的婚禮[72]。同樣是雲彩，代表的功能卻不同，一會兒是表現性的（它要求有一定的相似性、幻覺性來代表神秘主義的幻覺），一會兒是象徵性的（它在聖像的氛圍中引入了一種寓言性的距離）。

從這個角度來看，由喬治‧凱爾諾德爾指出的現代戲劇與中世紀戲劇的徹底決裂，不光讓我們看清表現問題，同時又把繪畫系列與戲劇系列之間的交流與關係放到了正確的層次上。中世紀的表現按照一條非延續的線性時間來發展，每一個情節在不同的地方發生，並圍繞著一些象徵性的物件。要等到十六世紀，才能

看到戲劇人員把同一齣戲的各種不同的因素組合到一個統一的框架裡，回到一個好幾個世紀前就被遺棄的戲劇形式中去[73]。這個問題長期被戲劇導演們從根本上忽視了。期間，廣場、街道、陽台，甚至高大的腳手架，一直被用來作為戲劇程式發展的框架。但畫家們則很難對此不予理睬。他們雖然可以自由地把紙、牆、穹頂、木塊看作是安放人物和象徵道具的簡單場所，但如何系統地、有機地進行安排他們必須用作品去覆蓋的表面的問題，一開始就在繪畫實踐中被提出來了。線性透視的使命是對這個問題提出一個技術與理論上的解答，但對空間的幾何式建構並未窮盡表現的問題；跟它在成像原理上共存的鏡子反射重複現象在呼喚一種符號系統特殊的重複機制作為它的替換物。重複現象、重複機制；這些術語都必須按字面去理解。藝術與戲劇並不像連體的容器那樣互相從對方得到養料，而是各自有各自的符號生命。假如藝術向戲劇借用一部分的符號，重要的是符號的符號學構成機制；繪畫向戲劇借用的因素，一經借用，就不再是同樣的東西，因為它們自此必須依從完全是造型意義上的功能機制，同時要滿足新體系的內在苛求，它們在這新體系中代表了一種新的意義構成[74]。

4.2.3. 科學／繪畫

「透視是繪畫的小女兒。」

——列奧那多·達文西

雲與表現的封閉性

　　如果我們把繪畫系列與別的任何不同系列相提並論——宗教
的、戲劇的、科學的等等——一個現成的繪畫結構就有不同的詮
釋結果；蘇爾巴蘭的那些表現神秘主義在信仰體系中出現了決定
性的變化的畫，可以被理解成一種舞台化，可以被看作是義大利
式的無中心的布局與西班牙式的戲劇舞台「表面」的一種融合。
但古典表現的空間，以十五世紀的繪畫創造出來的舞台形式[75]，
是一個封閉的空間，就像是一個立體形狀，房間與廣場是經過透
視的，在那裡，歷史故事以及因它而產生的各種手法，找到了歸
宿。有一個現象不是偶然的：棋盤式的形式給一種表現提供了秩
序和理性，並將表現封閉化。這個棋盤往往占據了天空的位置
[76]。從歷史角度來看，畫家最早必須透視的棋盤式的表面可能是
一些成塊的覆蓋物，如天花板或穹頂。瑪薩丘（佛羅倫薩，新聖
瑪麗亞修道院）的《三位一體》圖提供了一個絕妙的例子，同時
它又遵循一個非常先進的建構準則，即到蒙泰涅時代才風行的準
則：沒影點放在壁畫下沿之下，整個畫的布局就被「上方」所決
定，在沒有任何可見的「地面」的情況下，它就向透視後的帶格
的穹頂的分格借助秩序，並以此為背景畫上三位一體的形象[77]。
作為透視體制的一個必然結果，地平線的下降顯示出了天空，畫
家可以按建築或類似建築的方法來布局；在瑪索力諾的《聖主瑪
麗教堂的建立》一畫裡，僅經過透視後的雲彩——讓我們再借用
一次布爾克哈特的詞彙——用來指示空間，表明地面舞台的封
閉，同時代表了凡世與天神居住的天界之間的界線。在布魯耐萊
思奇的第一次用來作實驗的木板上的雲，則沒有相同的功能。在

他那裡，天空——以及天空中被風吹過的雲——是在整個表現過程中為了打破它的線性而作為一個角落被插進去的，既是一種反射的結果，又是一個外來的機體，達文西賦予大氣現象的表現的腐蝕功能也就在準則一成立時就得到了驗證：同一種元素／雲／——我們已經強調了它與污跡之間的關係——可以用來完成一個或統一或分裂的作用，就看它是用在建設性的目的上，還是，相反地，提供擾亂的材料——這是兩重意義上的，既是大氣中的徵候，又是繪畫的工具。

列奧那多（其二）

　　沒有表面的物體，也就沒有輪廓。從理論上講，雲在一個建立在如何把固體的、黑暗的形狀簡化為它們在一種平面上的投射的理論中是不應該有地位的。繪畫如果要開始畫無法成畫的東西，那不就意味著它必須改變自我？即使不在它的計畫上，也至少在方法上？但列奧那多並不僅僅「作為畫家」去思考、去寫作；雲對他來說，不是一個風景的元素或者戲劇的道具，它首先是個氣象現象。它正是作為氣象上的一個現象，而在藝術表現中顯示出作用來的。從科學的角度來看，雲是一個沒有表面的物體，但並非沒有質體，因為它就跟霧一樣，是由大氣的增厚、增濃造成的（見《手冊》，II，第39頁），是在空氣中的濕氣凝固而成的（《手冊》，I，第352及356頁）。除了在起風這個現象中起的作用（推動它前面的空氣、壓縮空氣、釋放空氣[78]等等）外，它還形成一個特殊的場所基址，聲音可以由此反饋（I，第241頁），虹可以因之產生（I，第261頁）。雲既是蒸發與下雨的工具，也是這些現象的徵兆[79]，因此它在達文西的宇宙學裡占了決

定性的位置，處於天象學、空氣學及力學之間的關鍵位置（「大海的一大部分將流向天空，而且在很長時間裡不會回流：因為它成了雲」）（II，第415頁），還包括地質學：不管是在它的形成過程中，還是它造成的後果裡，它都顯示了大自然各個部分之間的那種永恆的關聯，以及各類元素之間無窮無盡、變化多端的混合作用[80]。雖說元素的區分脫出了混沌，但雲使它們又回到了先前的濛渾不分的狀態，相互之間可以自由轉換而生出不穩定的堆積物，它們的形成、變化、演變及結果，都伴隨著擾亂、加速及妨礙世界的秩序，及其可見的物象的秩序：雨、雷、雪、雹、風。雲遠遠不是兩個世界之間的界線，在它之上並非不再受機械制約和重量制約。雲只不過是一個物體，它像所有的物體一樣，遵循大自然中一切現象的運動和重量的法則。

雖說沒有表面，雲的可見度還是很高的[81]。我們需要重申的是，列奧那多認為繪畫的功能等同於眼睛的功能，繪畫作品代表了大自然的作品。雲屬於可視世界的物體；也就是說可視世界不能簡化為一種線性的結構。然而，作為繪畫理論家的達文西借助於幾何學的地方要比阿爾貝爾蒂還多；阿爾貝爾蒂由於不願混淆種類，強調自己僅僅是「作為畫家」的觀點。幾何學對繪畫理論與繪畫藝術的貢獻——繪畫「需要更豐滿一點的藝術女神」[82]——在他看來只在於提供了一個表現的建構一個理性的歷史故事的舞台的準則。而在列奧那多那裡，幾何學的功能就廣泛得多了，作用也深刻得多。假如繪畫只是一種科學，那是因為它借用了幾何學。或者更準確地說，如果僅有數學論證，就沒有一種研究可以被冠以科學之名[83]。究竟什麼是透視呢？透視不就是一種理性的論證，說明每一種物體都可以按立體方式顯示出它的圖

像？這種論證使得繪畫，即作為科學的繪畫，就應像幾何學一樣，從點、線、面開始[84]，這種起點是理論性的，因為透視是繪畫的女兒，正是畫家們為了滿足繪畫藝術的苛求而把它創造出來的[85]。

　　繪畫產生了透視，透視反過來讓繪畫成為一種科學。繪畫的科學起於素描：但由素描又產生出與光與影有關的另一種科學，包括明暗、色彩透視以及大氣透視。幾何學不超越連續與非延續的量的範疇。而跟繪畫有關的，則是事物的質，正是它們使得大自然的作品充滿了美感[86]。正因如此，它才一直沒有被認為是一種科學；正如大自然的作品一樣，它為達到它的完成與實現，不需要借助詞語的力量；畫家們並不認為應當描繪它，並將之簡化為準則[87]。這是一種「半機械性」的學科，因為它來源於科學而最終成為一種手工的活動。繪畫不是一種科學，只有起於理智、又歸於理智的活動才是科學。而這就是那些想把繪畫簡化為幾何，又混淆自然點與數學點，並在理解透視學的時候把眼睛只看成一個固定的點的人的錯誤所在[88]。阿爾貝爾蒂聲稱不願意混淆不同的種類，但正因為透視不光是一個幾何學的問題，混淆種類就成了不可避免的事情了。

　　列奧那多文章裡的觀點，不管從認知學，還是從繪畫學上來看，都是有很大的意義的。亞里斯多德主義確實不允許任何種類的混淆；幾何學家不能像算術家那樣思考；物理學家不能像幾何學家那麼去思考，畫家大概就更不可以了。這種嚴格要求正如亞歷山大·克瓦雷指出的，是完全合理的：只要「種類」存在，就不能去混淆它們。但可以摧毀它們[89]：列奧那多的工作正是在這一點上[90]。列奧那多本人既是藝術家又是工程師，而且技師與幾

何學家在他身上混合了起來。究竟他的觀點在多大程度上與當時占典的、不能混淆種類的思潮相違背？要明白這一點，就得提出佛洛伊德已經在他那篇關於列奧那多的著名論文（我們在別處還會提到這篇論文）中提出的問題：在列奧那多身上，學者和科學家的一面如何扼制了藝術家的一面？這樣一個問題的提出，顯然是因為受限於這樣一種意識形態：即禁止任何關於科學與藝術之間的關係的討論，不管是具體的還是理論的；藝術家要給這個世界一個意象，科學同樣要給這個世界一個意象。為了實現這一目的，藝術家與科學家們運用不同的手法。而「列奧那多的奇蹟」（克瓦雷語）正是讓人就這一點進行思考。

亞歷山大·克瓦雷正確地指出，列奧那多在數學領域，也即在幾何學領域的態度，主要是一個工程師的態度。他的幾何學並沒有因他具體的思維方式（以及因之而造成的對種類的混淆）而有所破壞，反而有所得益。列奧那多天生就是一個幾何學家，他擁有對空間直覺的最高程度的天賦——克瓦雷認為這種天賦是極其罕見的。這種天賦使他得以突破了沒有理論培養的缺陷[91]。同時，幾何學在他身上主導了工程師的科學，因此他的幾何學是一個工程師的幾何學，同樣，他的工程師藝術首先是一個幾何學家的藝術[92]。我們可以就幾何學與繪畫的關係提出相同的觀點（透視不是繪畫的女兒嗎？）。但是正是因為達文西混淆了種類，才給予了他的幾何學一種極強的力量，從而徹底與亞里斯多德的傳統決裂。比埃爾·杜海姆（Pierre Duhem）一直致力於表明大多數現代科學中為人稱道的概念在中世紀就已經存在，或者已經露出端倪[93]。他想證明達文西的《手冊》中之關於點、線、面的觀點起源於奧克海姆（Ockham）[94]。假如我們把列奧那多關於線與

面的定義與阿爾貝爾蒂的《論畫》一書開頭的關於線與面的定義
相比較的話，我們可以看到達文西在多大程度上將幾何學中的線
與面這兩個數學概念完全改變了。事實上，阿爾貝爾蒂把線看作
是由一系列無斷裂的排列的點組成的，面是由許多線如織布那樣
按經與緯組成的[95]。而達文西則把它們看作是由點與線在空間中
的運動描繪出、製造出的。「一條線是一個點的行進過程，它的
終點與起點都是點……表面是一條線的運動……是被一條線穿越
運動製造出來的擴展面（達文西在別處寫道，是一條線離開了它
的方向後的運動），它的盡頭全是線。」[96]這些定義一點都不是
對經院傳統的回歸，而是在描述風景的方面，「提前預告」了牛
頓完成的概念轉化：牛頓讓各項數學範疇向物理學靠攏，並賦予
它們運動，不再是靜態地看它們的本質，而是看它們的運動將
來，看它們的「流動」[97]。

　　這種「提前預告」（它完全是建立在各個系列的相異性以及
一個領域的理論對另一個領域的理論的借用上的）只能與牛頓的
結論相聯繫起來，才能從達文西的論文中顯示出來，而且它只在
認知論建立起的邏輯時間上才顯出它的作用來。但這並不重要。
重要的是要抓住關鍵的一點，即在列奧那多那裡，數學範疇之從
屬於運動，不是在理論的基礎上進行的，而是來自於克瓦雷在他
身上看到的最令人震驚的「天賦」之一，即「對空間的直覺」，
也直接來自於他的繪畫實踐（透視是繪畫的女兒，它的來源是
點、線、面）。但列奧那多的文章走得更遠：在他之前的前伽利
略傳統與前笛卡爾傳統把運動與變化混為一談，認為運動是一個
物體所經歷的衰亡。在古典科學中開始樹立起地位的運動的概
念，用一個純數學的、沒有任何質的內涵的概念替代了這個物理

性的、經驗性的概念：一個與時間沒有關聯的概念，或者更確切地說，一個「在一個無時間性的時間裡進行的運動，即一個沒有變化的變化，這麼一個看似悖論的概念」[98]。而我們在列奧那多那兒讀到的是什麼呢？「時間雖然被排列到連續的數量中，但它並不完全由將它劃分爲具有無窮的轉換性的型態與物體的幾何學力量來左右；它只在它的第一準則，即點、線和面上和那些一般常見的、可感知的物體和人體一樣。點，假如我們把只用到時間上的術語套到它身上，可以比作瞬間，線可以比作一大段時間的長度。正如點構成了一條線的起點與終點，瞬間構成了一定長度的時間的準則與終止。假如一條線可以分爲無數個點，一定長度的時間也許同樣可以被分爲無數的瞬間。」[99]時間的本質與它的幾何性是不同的[100]，作爲幾何意義上的時間與變化中的、即亞里斯多德意義上的運動的時間，是有根本區別的。它沒有生成與衰弱，而是一個無時間性的時間。它的運動並沒有變化，它使得必須用數學的術語來考慮速度、加速度或一個運動中的物體在它的運程中的任何一點上的方向等達文西思考過的實際問題。由於他本人畢竟沒有接受過必要的理論培養，他對這些問題只能提供一些最初步的解答[101]。

奇妙的能力

克瓦雷提到的「奇妙的能力」，使得列奧那多在機械學和彈道學上面得出了驚人的正確結論。而這一切都在對構成這些學說的前提一無所知的情況下獲得。這種能力與他的美學經驗，與藝術家的實踐是相得益彰的，列奧那多關於物理學的觀念來自於歐幾里德幾何模式，在關鍵的一點上與阿爾貝爾蒂的《論畫》所提

到的繪畫觀念是一致的：物理（繪畫）必須先有一批準則和規範
作爲今後發展的基礎[102]。把物理學數學化的趨向（遵循阿基米德
的例子）以及與之平行的、把物理學運動化的嘗試，處於幾何學
與繪畫之中；「運動」和「靜止的休息」包含在眼睛的功能裡面
（同時也是繪畫的功能），就跟光線與陰影、質性、顏色、形狀、
地點、近與遠等等一樣。混淆種類、功能互換、各個系統之間不
停地交流等，都是列奧那多「奇蹟」中的決定性因素之一；他堅
決把科學根據理論而建立起來的物體，與眼睛在先於理論的實踐
中見到的物體相提並論。這種態度本是所有自然哲學的基礎，在
他那裡，卻與對時間的思考逆向而行，並使他最終走出了文藝復
興時期對大自然特性的魔幻性觀念的束縛。如果說在列奧那多身
上，科學家不能與藝術家，首先是畫家，區別開來，那是因爲有
個東西在這裡或那裡起作用，而且它只能在兩個系列的交結處得
到把握：意識形態與科學之間。同一個問題，主要是理論意義上
的，在那裡以嚴密和明顯的術語出現、起作用。

4.2.4.　無限的禁忌

　　「這思想隱藏著一種說不出的秘密而令人害怕的力量；
因爲，在這一片無垠的區域裡，沒有任何邊際，任何中心，
同時也就沒有任何確定的地域，我們失卻了方向，永遠遊
蕩。」

　　　　　　　　　　　　　　　──克卜勒，《無處不在的活動》

一個矛盾的結構

達文西文中時時顯示出來的直覺、那些讓人驚訝的觀察、突
兀的超前的發現，以及重新改革整體的努力，包括幾何學、物理
學和繪畫，而且可能透過三者相互之間的作用來改革，他的文章
的零碎性，以及似乎加有密碼的謎一般的表面，這一切都來自於
達文西對種類區分的蔑視，以及對社會工作分工的不屑一顧。阿
爾貝爾蒂在幾何學中借鑑的只是對繪畫有用的東西；達文西則從
幾何學出發，試圖對一種繪畫的科學實踐的條件進行定義，他同
時指出這種新的繪畫科學實踐反過來改善幾何學。阿爾貝爾蒂以
靜止的方式來考慮幾何學的基本概念，如交叉的線、織成的布、
繃緊的皮膚等等，達文西則認為是點和線的運動所造成的結果。
但是，在他文中究竟是誰在說話？是畫家、幾何學家，還是實踐
者？應該說是一個不想創建理論體系，而只想創建物體與機器的
人，同時他也經常從物體與機器的角度去思考問題：「他在數學
上也就是在幾何學上的態度，基本上是一個物理學家的態度。」
[103]事實上，混淆了種類，以及這種混淆引出的在數學（幾何
學）、物理學、繪畫學等領域的問題要求我們以理論的眼光去讀
達文西的文章，特別對文章所暗含的某些提法予以高度的重視。
並不是說要像比埃爾·杜海姆那樣孜孜不倦地去做的那樣，把它
們放到一個文化背景中去，或者把達文西與先驅者的文章對照起
來看，而是在達文西的文章的內部找出它們悠遠的回聲與歷史意
義。比方說那些簡短的關於「無限」問題的論述。當達文西向連
續量，即幾何學求助，以使證明它的無限的時候[110]，他的視角與
亞里斯多德與傳統哲學的視角完全不同，他的目的也不是以透過

論證一個大範圍可以無限分割來反對原子論[105]，而是爲了論證他
自己的繪畫理論準則。假如繪畫是一門科學，假如它可以透過數
學來論證，那麼這種藝術實踐與連續量、即無限之間，究竟有什
麼關係呢？

　　假如所有的數學可以分爲（同時擴展爲）無限，並不說明我
們可以得到無限：「什麼東西不可以得到，或一旦得到，便會消
失？這東西就是無限，假如得到了它，就是有限的了，正因爲不
能得到的東西是沒有限度的東西。」[106]照阿爾貝爾蒂的說法，畫
家無需認識無限問題，因爲他要做的只是去「模仿」可以看得見
的東西，也就是可以被線條圈起來的東西，即在平面上，可以被
簡化爲一系列的表面的遊戲的東西（參見3.3.3.）：無限沒有盡
頭，沒有表面，沒有限制。從達文西的觀點來看，它只能作爲一
個概念來把握。然而，透視學作爲一個視覺的手段，包含了一個
既是理論上、又是形式上的矛盾，達文西對此非常清楚[107]。透視
建構，是建立在沒影點的重合上的，它能讓人看到看不到的東
西：兩條平行的線相交（「位於兩條平行線中的眼睛永遠看不到
它們相交於一點，因爲它離它們的距離總是不夠遠」《手冊》，
II，第300頁）在一個看得見的具體的點上──也就是沒影點，
在布魯耐萊思奇的實驗裡開了一個洞的沒影點。在思辨上，這個
視點與觀察點的重合，標誌了體系的封閉性。

　　十五世紀的畫家們想盡了一切辦法去遮掩這種封閉性（用一
個螢幕、一堵戲劇道具式的牆，或一幅背景中的畫去掩蓋沒影
點）：或者，相反地，將這種封閉性引開（在視覺立體中，打開
一個視野，引向一個風景或深淺不定的天空[108]）：他們並沒有能
夠阻止已經成爲了視覺秩序的基礎的空間的幾何化體制，從一開

始就漸漸破壞已離不開它的表現體系。透視建構意味著一個連續的、開放的、統一的、抽象的、無限可分與無限可伸展的歐幾里德幾何代替了斷裂的、有質的區分的前布魯耐萊思奇藝術的空間。而在實踐上，它作為一種建構，卻正是這種封閉性定義了它。大氣透視對線性透視的輔助甚至替代，從根本上對這一理論處境沒有作任何改變；對借用此透視法的畫家來說，只是要靠畫如畫的風景的辦法來避開這種體系的封閉性；這種辦法不借用任何幾何的因素，也就無法進行論證，只在表面上解決了歷時性法則的原則性矛盾，正是這種矛盾包含了藝術實踐的歷史性的體系的產生的真正動力。這種矛盾——文藝復興時代的藝術在製造了這些矛盾以後，努力去超越它——既可以從概念角度去解決（用開／合、斷／續、有限／無限等等的概念），又可以從形象角度（即「法則」把整個表現問題簡化為僅僅是地上的範疇問題，從而與一個並不放棄向天以及超驗範疇參照的表現之間產生對立）。不管是哪一個方面（角度），作為矛盾的結構的歷時準則的定義——甚至對體系本身的定義，因為它為之提供了「剎車」和「槳櫓」——具備超越了純繪畫領域的因素。

形而下與形而上

借助於歐幾里德的幾何學來建立起歷史故事的繪畫場面確實不是沒有結果的，這些結果在哲學領域與認知學領域更顯得明顯。無疑阿爾貝爾蒂本人希望透過對地面上的透視線條的研究，弄清楚究竟那些橫向的量如何隨著距離的加遠，越來越窄，越來越短，幾乎直至無限[1109]。但是有一件有意思的事情：隱喻意義上的無限在這裡不言而喻地被理解為無限的小（縮減）與無限的大

（遠距離）。要知道，雖然希臘思想，以及隨之而來的中世紀思想能夠接受潛在的無限的想法（透過除法，或者不斷重複的加法），但它們都斷然拒絕現時的無限，尤其是一個沒有限度、無限的宇宙的存在。希臘（與中世紀）的宇宙思想是一個有限的結構的世界，有組織上有高低貴賤之分，在質量上有相互區別；宇宙被分為若干不同性質的區域，被不同的法律左右，天的世界與地的世界完全對立，這種想法在可感知的經驗中有牢固的基礎。正如克瓦雷所指出的：「認為星空世界、看得見的世界是有限的這種想法，是再自然不過的。我們可以看到一個天穹，我們可以認為它非常非常的遙遠，但我們很難接受不存在天穹的想法。要接受諸如星辰在天上是沒有秩序地散亂地存在著，既沒有理由，也沒有目的，而且一個一個之間的距離遙遠得令人不可思議等等想法，則非有一個真正的理性上的革命才行。」[110]正是這樣的一個革命——克瓦雷成功地指出了它的內容與結果——由十七世紀的科學來完成了，它用一個歐幾里德幾何學的一個均勻同質的空間代替了前伽利略物理學系統的具體的、有質的區別的宇宙空間；用一個開放的未知的世界，一個真正是有幾何學意義的，從屬於一個統一的法則的世界（在那裡，物理學與天文學研究的是同一性質的領域）代替了一個有限的、按貴賤高低組織的、有質的區別的世界[111]。

　　然而第一個肯定「空間的幾何性，以及宇宙的無限擴展性，乃至成為十七世紀科學革命的前提，成為古典科學的創立的前提」[112]的人，不是個科學家，而是個哲學家，而且為他的大膽言論獻出了生命：喬達諾·布魯諾被驅逐出教，並於1600年2月17日在羅馬被當眾焚燒，在他以神主的權力為名義的眾多罪狀中，

有一條就是強調宇宙是無限的[113]。布魯諾，正如克瓦雷指出的，根本不是一個現代理性的人，他是個極糟糕的數學家，他相信世界是魔術性的，是萬物有靈論者。然而，在關於宇宙無限這一點上，他比他同時代的人還是走前了許多。但就在這一點上，他的同時代人不能容忍他。庫斯的尼古拉（Nicolas de Cues）雖然在當時的輿論界裡持異教態度，但也不認為世界是無限的，而只是未定的，沒有可以確定的界線的[114]。至於巴林吉牛斯（Palingenius），即《生命的黃道帶》（1534年成書於威尼斯）的作者，在布魯諾之前沒有人像他那麼強烈地指出不可能給上帝的創造活動劃出界線（在無垠的、令人驚歎的世界的空間面前，大地算什麼？大海算什麼？），他還是堅持維持天域與地域之間的差別：「大地是所有居處中出現最晚的一個，對人與動物來說還是有點太好了……在那裡是黑暗的王國，因為在雲層下占統治地位的，相對於上面的明亮的光線與永恆的光彩來說，是一片永恆的夜晚……在雲層之上的空氣是一片寧靜而幸福的天空。在那裡有永恆的和平；在那裡有最美的日光下最美的光線；那裡是我們的肉眼無法觀察到的諸神的聖殿。」[115]

　　巴林吉牛斯的世界只在一點上與亞里斯多德的宇宙有斷裂：在天上，閃爍著明亮的光彩的王國的無限性。餘下的，他承認物質世界的有限，有九個天球圍著[116]。這種想法，除去這錯誤的一點不算，與彼特爾‧阿比阿諾斯（Peter Appianus）在1539年的宇宙圖論裡提出的前哥白尼的世界的圖像完全是一致的；地球位於一系列的向心的圓圈之中，一道火環，一道雲環將它孤立起來，這兩道環還裝飾有捲曲的雲彩，可以在中世紀的細密畫中看到，或在另一種文化背景中，在古代中國的「日曆屋」、「明堂」

裡代表天空的圓形天頂的周圍看到[117]。但區分開黑暗王國與光明
王國的那片雲層在後來的一個象徵物，在約翰那‧桑布庫斯
（Johannes Sambucus，1564年，安弗爾）的《象徵集錦》的節選
中，沿著一條交叉線，這片雲彩成為形而下的世界和形而上的世
界的交接處，以她帶著翅膀的右手指著一個帶著渾天儀的廟宇，
在她的旁邊出現一道新月，占據了整個布局的左上角。她的左
手，握著一朵徽章式的玫瑰（作為有機物質的象徵）；一個圓形
的小教堂，上頂著一個地球儀，位於布局的右下方。形而下與形
而上的兩個世界是有別的：在兩個世界的交界處，雲起了圖像與

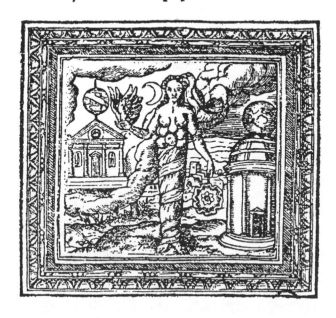

Physicæ ac Metaphysicæ differentia.

圖5 《形而上與形而下之區別》。選自桑布庫斯，《象徵集錦》

象徵這兩個功能；形而下的世界與凡世是合一的；在雲層上邊的世界在這裡就無需別的特徵，成了形而上的了[118]。

桑布庫斯的象徵沒有給天文學一席之地，不管是舊的天文學還是新的天文學。他只知道在形而下與形而上之間的對立，地上之物與天上之物的對立。宇宙無限的觀念是被哲學家和形而上學家們捍衛的，早於天文學家。最積極地去推翻物理學與天文學的對立、地上的規律與天上的法則的科學家們並不急於去認同它們，而且與其說出於科學理由，不如說更出於形而上學理由。伽利略本人從未提出過無限的問題，儘管在他作為一員主要健將的、把空間幾何化的理論中，已經包含了無限的概念[119]。至於克卜勒，他認為這種思想包藏了一個難言的、秘密的、令人恐怖的東西，才到天文學裡面去尋找解決方法。天文科學只在可觀察的數據上進行；它不能接受任何與視覺相矛盾的東西，而視覺世界是一個有限的世界（「被看到的東西也即被看到了它的極限點……然而，既是無限的、又有極限點，是自相矛盾的……因此，任何我們可見的東西都不是被無限的距離與我們隔開的」[120]）。克卜勒的天文學體系不跟可感知的經驗決裂，它的論據來自天的表象，所以它拋棄作為無限假設的必然後果的星辰均勻分配的說法，並作出「在內部，接近太陽和行星，世界是有限的，可以說是空的。剩下的就屬於形而上學範疇」[121]的結論。甚至天所表現出來的天穹的一面也與我們的世界結構有關（作為天文學家從他的觀察點看到的世界）。「這個區域確實在它的中心有一個巨大的虛空，一個大而空的地方，被互相緊緊連接著的固定的星辰像軍隊一般地圍繞著、關閉著，就像形成了一道壁，或一個穹頂，正是在這個虛空的中間，存在著我們的地球，還有太陽與行

星。」[122]「天文學只教人一樣東西，就是說不管多遠的距離在看星辰，不管它們顯得多小，空間是有限的。」[123]即使是從形而上學角度來說，談在可見的世界之外、空間可以延展的無限性是沒有意義的。因為那樣的空間是子虛烏有的，空即是虛無。空間只為著物體而存在，沒有物體的地方，是沒有空間的[124]。

宇宙的穹頂與天空的穹頂

然而天文學的世界不再是中世紀的科學。但這不是一個範圍問題，而是一個結構問題，因為哥白尼的世界雖然擴展了許多[125]，卻依然是個封閉、有限的世界。而且，這還是個有序的世界，地球與太陽因它們的重要性以及相對的完善性而占據著他們名正言順的位置[126]。象徵理論所帶來的新的空間也一樣，畫家依然只知道可見的東西，正如克卜勒所說的那樣，那些被它們的盡頭的極限點限定的東西，每一件東西，根據它們的大小及作用，在歷史故事中占據著位置（參見3.3.3.）；假如在擬真法建立起來的新的深度裡，量度隨著距離的伸展而越來越小，沒影點還是可以由一個可見的點來表示。正是在這一點上——我們再重複一次——整個體系得到了關閉。

不管它在科學家們那裡引起了多大的抵制——對無限的爭論只不過是眾多證據中的一個——哥白尼的革命還是代表了一個包括了中世紀和古典古代時期的階段的中止。哥白尼第一個把地球從原有的基礎上扯了下來，扔向天空[127]，人類於是就跟他所居住的地球一樣，失去了傳統的宇宙學給予他的中心地位。但是他的書寫於1543年。當我們看到十五世紀畫派末期的畫拼貼板的工匠們在他們裝飾的布局中，開始把四大學科拼到一起（算術、幾

何、天文、音樂），一個問題就閃現出來，究竟是什麼觀念在驅使這樣的選擇、這樣的布局安排呢[128]？這樣的裝飾表明了藝術與科學的統一；但是，什麼樣的藝術，什麼樣的科學？或更深一點，究竟是什麼樣的算術，什麼樣的幾何，什麼樣的音樂，特別是，什麼樣的天文學呢？在哥白尼誕生的半個世紀前，我們不可能說這樣的繪畫方式隱含了對空間的幾何化的可能性，更不能說是對傳統的宇宙觀念的一個責難。正好相反，傳統的音樂與天文學的並列意味著秩序與和諧的重要性屬於科學（即所謂的「行星奏出的音樂」[129]）。分析到最後，最具有後果的新成果表現在描繪幾何學的手法用到了四大學科的表現上。借助於透視法幫助繪畫成爲自由藝術；但同時不可能沒有認知學上的後果：把幾何學看作表現的基礎，畫家們根據他們各自的道路和方法，把空間幾何化，正如克瓦雷所說，是十七世紀科學革命的前提之一。

我們看到，從思想史的角度來說（大寫的思想，正如黑格爾寫的，作爲所有思想的基礎的思想），透視在與表現的關係中的地位問題是多麼的重要；透視是否可以簡單地被看作一個經驗性的技術，可以幫助畫家把一塊地面畫成棋盤式，讓他們可以畫出小陽台來？還是在它身上帶有一種理論，就像布魯耐萊思奇的實驗以及阿爾貝爾蒂對畫師們將橫向的量減縮的手工方法作出的評論所表明的[130]。假如透視只能被看作是一系列的方法，那繪畫就不能被冠之以自由藝術之名。假如像達文西所看到的那樣，繪畫建立在一種理論上，也就是說它可得到論證，它有科學性的價值，那麼繪畫爲什麼不能像哲學那樣，在那場終有結果的、爭論是暫時的、由當權者勒令的、持續了多年的大爭論中有一席之地呢？要知道這一場大爭論的結果，是在相隔了三十三年的時間

裡，喬達諾‧布魯諾與伽利略相繼遭到了極刑的判決。哲學在它的領域裡提出了科學都拒絕的問題，為什麼繪畫沒有能夠呢？假如科學史不是僅僅是邏輯性的，正如克瓦雷指出的那樣，假如科學革命本身有一個歷史，那麼藝術及其發展明顯也該有個歷史（雖說藝術與科學在不同的時間體系內起作用）。繪畫空間的幾何化問題的提出（以及它帶有的矛盾），以及透視構造的內涵，是那麼複雜，所以整個體系的發展只能是偶然的，經歷許多歧途與阻撓。許多不光是美學的，而且是哲學的、科學的或神學的因素的作用使得這個體系不可能一下子就發展它所有的後果，窮盡所有的可能性。但這並不排除藝術，作為一種符號學的實踐，正因為它的革命首先是理論上的革命，在某些點上，超前了科學的象徵性，或哲學的思辨。

在藝術領域裡，布魯耐萊思奇顯然是革命性的人物，這不光是因為本文提到的他那些關於透視的實驗和論證，還因為他在建築上一系列的傑作：他建了帶花的聖瑪麗亞教堂的穹頂。在第一次涉及到一個技術問題的計算，即上面要覆蓋的空間是如此的大，不可能靠腳手架來建築時，布魯耐萊思奇摒棄了傳統的中世紀的經驗做法，而代之以一個建立在空間的幾何化上的理性的方法，把建築空間按歐幾里德幾何空間來計算[131]，但他做的還不止這些，在解決穹頂的問題的時候，他把他的理論努力，以及幾何化結果，直接地影響到基督教建築的最有象徵性的一點上去。他把廟宇的穹頂與宇宙天堂混同起來，是藝術最重要的實踐之一，同時也是基督教宇宙學的一個基本組成圖形，而且這是從古代世紀末就開始的[132]。這種穹頂究竟不同於拜占庭式與中世紀式的穹頂，並在十六世紀得到充分完美，它的建築是中心為主，上築穹

頂，巴拉丟歐（Palladio）要求這種教堂像「與上帝無限的福澤中說出的一句話那樣完美的一個大廟」[133]，在由貝魯奇（Peruzzi）1509 年建於羅馬的細密工們的聖愛羅瓦（Saint-Eloi-des-Orfévres）小教堂的穹頂周邊上，在拉斐爾的畫上寫著一段話，意義很明瞭：「上帝造了天，我們建了廟，該由你去讓星辰閃爍。」[134]。聖愛羅瓦的穹頂上沒有任何著色的裝飾，而民眾的聖瑪麗亞（Sainte-Marie-du-Peuple）教堂（1515 年）內的奇基（Chigi）偏祭台則不同，拉斐爾為其設計了一個鑲嵌瓷磚的裝飾，上帝從小天窗口指揮著各個星辰上的諸神。諸神們在一系列皇冠式的圓像中出現。他們並沒有超前於新天文學。這些裝飾完全符合傳統的對宇宙的定義，就像波提切利在為《神曲》所作的插圖中所列的人像一樣[135]。

作為封閉的結構，一個宇宙的穹頂覆蓋的建築物──宇宙的而不是天空的，我們下面會看到為什麼──為我們居住的區域提供了適當的表現，因為我們的大地是一個被一群固定的星辰像一道壁或一個穹頂那樣圍起來的巨大的虛空（克卜勒語）。近古時代以及基督教藝術的最初時代的藝術，正如東方藝術一樣，天空──從神聖、神學的角度來看的天空──可以一直延伸到天穹以上去，在天穹上總有幾處天窗讓人可以隱約看見天空的存在[136]，然而在文藝復興時期則不同，它的穹頂把宇宙空間關上，並封閉了起來。一直到十六世紀，在帕圖的阿雷那，在《最後的審判》的上半部分，兩個天使剛剛打開（或開始捲起？）天門前的穹頂：喬托畫的作為裝飾的主要部分的深藍的背景，因此顯得像一張皮一樣可以從神聖空間的支撐上被拿走（皮的反面是紅色的）。而宇宙的穹頂則不同，在那裡見不到任何一雙這樣不謹慎

的、從雲層中伸出的手，就像要在拜占庭或中世紀的壁上捅出了
窟隆似的。假如有個人把手穿過這些天，到底會發生什麼情況
呢？有一種反對世界有限的說法，可能是從盧克萊脩那裡來的，
布魯諾也深有同感地提出過這樣的問題。從亞里斯多德傳統眼光
來看，這個問題沒有意義：在天的表面的後邊，沒有任何空間，
因爲任何東西或人體都不能在那裡存身[137]。

　　正是這種有完美的秩序、這種無懈可擊的封閉性，在哥白尼
革命的二十年前，使得人們看不慣科雷喬的天空的穹頂——輕
盈、大氣的穹頂（同時我們必須把在1472年至1474年間，蒙泰
涅跟傳統的宇宙和星象模式決裂的「夫妻房」裡的用透視畫出的
穹頂也算進去；這種在垂直方向呈現的透視立體首先在一個凡俗
背景而不是在一個天主教的建築裡出現絕不是一種偶然的事
情）。里格爾早已指出，從分片建造的穹頂（布魯耐萊思奇、布
拉芒特）到整塊安排的穹頂（拉斐爾、米開朗基羅[138]）的過渡是
一種質的飛躍。正是在這樣的表面上，科雷喬必須建造起那些
「機器」來，它們的與眾不同，正是汲取了統一的力量，砸碎了
所有的格狀分布，不再接受任何物質或圖形的限定。線性的一點
式的透視在統一的同時，讓表現的場景大大擴展：到十六世紀的
轉折點，貝魯金（Pérugin）與拉斐爾開始在不確定的天空上開始
他們的布局[139]。但藝術表現還是被一種地平線限制。線性透視原
則中的矛盾之處在以地平線爲基準的透視建構中，開始逝沒、躲
避，因爲線性的水平線與地平線重合[140]。這個限制，這個體系的
建構限制，在從地面向上看的透視法裡消失了，因爲這種透視法
開向一個沒有地平線的深度，拓出一個「線外的空間」[141]——這
是菲利浦·索萊斯（Philippe Sollers）造的漂亮的詞。喬達諾·

布魯諾寫道：「這種智慧的力量希望能夠把一個空間加到另一個空間上去，把一個體積加到另一個體積上去，把一個單位加到另一個單位上去，把一個數學加到另一個數學上去，這種科學把我們從最狹隘的王國的鎖鏈裡掙脫，並讓我們走向最宏大的王國的自由；它把我們從最貧乏最狹隘的想像力中掙脫出來，讓我們擁有一個如此廣博的空間，一個如此富裕的領域。無窮的財富，無數令人讚嘆的世界展示出來；科學不能接受根據大地上視線所畫出的，和在空間的以太之想像所虛構的地平線，而透過一個普魯東的女看護和邱比特的憐憫，禁錮我們的理智。」[142]剩下的就是要知道科雷喬的「機器」是否真的向這種科學、這種力量借鑑了什麼，還是說，相反地，它們只是欺騙這種科學與力量的一種錯覺。

這個問題有兩個不同的方面，一個跟運動有關，一個跟功能有關，兩者都涉及在表現中出現的雲。說「在科雷喬那裡，一切都有動感」，並不帶有什麼科雷喬式的動力學理論特徵（參見1.3.1.），而在帕爾瑪穹頂上的人物與物體所遵從的運動（特別是大教堂上的穹頂），不是中性而無動於衷的，它不能被簡化為歐幾里德的幾何學數據。把聖母與天使帶上去的運動，帶到他們的出生地或居住地的運動，有非常「自然」的成分，這裡的「自然」是亞里斯多德學說的意義上的。對亞里斯多德來說，一樣東西回到它所來之地的運動是自然的。因為它只是被一種混亂或不均衡引開了它自然該處的地方。但是使一種暫時被破壞的均衡得以重新建立的運動，從定義上說是一種有限的運動；我們可以看到亞里斯多德如何從向上的自然運動裡，得出了宇宙是有限的論據[143]。在水平的透視構建中，高與低、左與右的概念等等，很自然

地就能明白[144]，從下往上的透視法則或者依從於一個中心，至少依從於一個特定的方向，科雷喬的穹頂上的上升動力顯示在聖母飛回她的天庭，而使徒們則像被釘在他們必須生活的地上；雲層雖然也介入這一運動，並給予它所承載的或圍繞的人物一個有力的支撐，它們只不過是位其位，處在它們的自然位置，也即在天、地之間過渡的位置。

但正是雲層的這種仲介位置，以及它們對比強烈的曲線形狀提出了問題。科雷喬在義大利藝術史上，是第一個為大穹頂作統一裝飾的人，首次完全不顧建築結構，不管是真實的還是虛假的。我們不能低估這種做法的新穎之處，因為它在最敏感的一點上，否定了與宇宙認同的建築的封閉性，並因之而被借喻為「穹頂」。但科雷喬的先驅者或同時代者，例如布拉芒特，直接尋找一個開拓的效果，在穹頂上開出無數個小天窗，並用燈籠去照明。帕爾瑪的穹頂則基本上是堵死的，它們的照明也成令人頭疼的問題[145]。事實上，這些被稱為「天空上」的穹頂，並不像里格爾所認為的那樣[146]，朝一個不確定的遠方打開什麼窗子。相反，它們明顯起了覆蓋的作用。穹頂上那些看上去堅固、底部幽暗的大片雲層，並不起天地之間的仲介作用；它們的功能是限定出黑暗王國的界線，並讓人看不到太多的在它們之上的光彩與光明。它們的向心的圓圈式排列也遵從著一個傳統的結構。特別的是，透過一種防護，這些雲層遮住了天空；不是那個星象學或宇宙學的天空，而是可見的天空，可以被觀察的天空，天文學家的天空。現代物理學正是以這個天空裡起源，並得到它的完善，以及它的終止[147]。畫家所做的，是試著去超越一個潛在的思想革命，以繪畫的形式去再次強調兩個世界的對立：雲層下的世界和雲層

上的世界，然後把它簡化爲物理學與形而上學之間的對立。在這
種對立中，天文學除了去驅散爲信仰服務的藝術致力於在天與地
之間保持的雲層之外是沒有它的位置的。

伽利略的雲

　　雲彩與雲層遮掩住了一些東西，但究竟是什麼東西呢？比方
說天體之間相互間的運動。傳統的宇宙學，死守著「固定」理
論，不可能接受這種說法。1610年伽利略在《現在的星辰》中，
描繪了他發現的四顆流星，並認爲是木星的衛星，從這一點來
看，是最有教育意義的：「面對這個現象，而且我又不能想像星
辰之間可以互相移動，我開始猶豫了，開始問自己怎麼木星前一
天還在那些星辰的西邊，而今天卻到了它們東邊呢？是否木星的
運動不是直來直去的，是否它自身的運動使它越過那些星辰呢？
我迫不及待地等到第二天夜晚，但我的希望破滅了，天上四周都
布滿了雲層。」[148]雖然伽利略以一種輕鬆的一千零一夜的口氣來
描繪他的發現，但我們不能有錯覺：在新物理學中，雲占據了一
個不光是圖像的寓言式的位置。亞里斯多德學派的人經常提的問
題是，地球怎麼會轉呢？因爲雲是不動的（根據亞里斯多德的說
法，雲屬於地球外第一層區域，與水與空氣共存，並透過擴散與
凝聚的作用，產生出更上一層的水分。雲是衆多現象中的一個，
參見《氣象學》，Ⅰ，3）。伽利略反駁說，這種論據是站不住腳
的，因爲同樣可以說鳥、空氣、樹木與高山，這些成分都是大地
的一部分，而且與大地的運動是一致的[149]。它們屬於大地的一部
分（正如達文西已經指出的，達文西還把地球看作是一顆星辰
[150]），也就是說它們不形成任何限制，作爲這個世界與那個世界

的門檻，兩種不同的存在領域的邊界。在伽利略的理論裡，雲完全被除去了它的形而上與寓言式功能。一個天文學家從不認為真理會披著一層外衣出現。正因如此，他不認為被聖經文字約束，因為裡面的詞彙的規則不如大自然的規則嚴格，而且為了迎合一些粗魯、沒有文化的大眾的理解能力，不惜把一些最重要的教理說得含糊不清[151]。《彗星論》的結論肯定地說，對真理的掌握能夠撥開智慧所陷入的雲霧[152]。對論證理性來說有理的，相對於實驗證據來說，同樣有理；為了發現在不可摧毀的天空上出現的「故障」，比方說太陽黑子、月球上的山崗——所有讓宗教認為是不可思議的東西，只要有一架天文望遠鏡就可以了[153]。同時天空上不能有雲層。

科雷喬的穹頂遭受不同禮遇說明了一個問題的提出，當時的思想並沒有準備去面對它，在這上面可以說籠罩著一個真正的禁忌。帕爾瑪的雲層，秩序井然地指向一個空間，並不意味著一個深層的形式革命，它們主要還是捍衛了一個體系，這個體系不怕以「風格」為名對線性透視的攻擊，反而怕將那些保持它的平衡和「正常」的運轉的那些條條框框曝光。科雷喬把所有的藝術手法全部集中到建築的頂部，並使用由下向上的透視法來做全部的裝飾，這麼做的結果，就是指出了體系中最有戰略意義也最為突出的一點。大家已經知道眾人對在基督教的建築的天空上出現的這「一盤燉青蛙」的強烈牴觸情緒。布爾克哈特清楚地指出，神聖的榮光如何能容忍由從下到上的透視造成的把人體放到了第一位的現象？事情鬧大以後，多虧了提香的一個重要的評判，才使科雷喬的穹頂免遭毀壞。提香與查理五世的王室一起經過帕爾瑪時說：「把穹頂翻過來，裝滿了金子，它的價值就會更大了。」

[154]這句話聽起來有些粗魯，但它也許表達了僧侶們的一個秘密的心聲：就是把這個穹頂拿下來，或者用金子，按傳統的做法，把它覆蓋起來，以免除它所引起的好奇心，即湊近穹頂去仔細看看，看看雲層後面究竟是什麼東西！

　　但是畫家們和專家們沒有看錯。阿尼巴爾‧卡拉奇的反應以及提香的評判，都有史載。1587 年，阿美里尼（Giovanni-Battista Armerini）寫道，必須使用科雷喬的方法去裝飾廊台[155]。但這種解決方法遲遲未至。而至少有一個特別引人注目的跡象，讓人想到羅馬穹頂的裝飾史以及它所遇到的歷史障礙，一方面與新的天文學理論掀起的巨大的意識形態爭論有關，而另一方面，歸根到底，與對無限問題的爭議有關。伽利略的一個朋友，佛羅倫薩人盧德維柯‧卡爾弟（Ludovico Cardi），被稱為奇高利的（Cigoli, 1559-1613），在羅馬一直作他的通信朋友，同時又是通風報信者[156]，在 1612 年，為聖主瑪麗教堂（Santa Maria Maggiore）的波利娜（Pauline）偏殿繪製了羅馬的第一個天庭式穹頂。畫上的聖母升天從形式角度來看還是非常傳統的，因為聖母是以水平的視線出現的，在一片雲層上，腳站在一個月亮上，整個布局完全符合傳統俗成的類型。但那個月亮已不是傳統裡光滑而明亮的月牙兒了，這是一個高低不平、起伏多姿、不規則、不統一的月亮，也就是兩年前《現在的星辰》一書裡提到的那個月亮。在聖母的腳下，在教皇的教堂裡，居然出現了一個伽利略的月亮！一個與地球一樣，受生成與消耗的規則制約的月亮！這未免有一種宣言的意義，即使不是正面對抗。奇高利心中是十分清楚的。他本人對太陽黑子問題做過重要的觀察，還向伽利略提供消息，告知他身後有人如何在謀算他。他把對伽利略的攻擊比

作當時指控米開朗基羅離經叛道，離開了維特魯夫的規則，所以
破壞了建築的批評。但這個畫家死得太早了一些，沒有能夠看到
大型的穹頂裝飾如何大興於羅馬。1625 年，蘭佛朗哥應聖安德
烈‧德拉‧瓦勒劇院的觀眾的要求，再次使用科雷喬一個世紀前
使用的《聖母升天》的畫法，並在一個關鍵問題上進行了修改。
這位同是帕爾瑪人的畫家在穹頂上加了一個明亮的燈籠，從而在
穹頂上開了一個眼，就像一個疏通管道一樣，把所有的人物和雲
引向外邊。就在伽利略被判刑的那幾年內，烏爾班八世（Urbain
VIII）——在他當主教的時候，他一直支援伽利略，同時囑咐他
千萬小心；直到有一日，成爲教皇以後，爲時勢所迫，他下命審
判伽利略——爲巴比麗尼新宮殿向比埃爾‧德‧高爾通納訂製了
一個爲他歌功頌德的天花板頂畫。聖母坐在一個金字塔形的雲層
上，面對一群拿著教廷的法令的小天使；但最有意思的是，在頂
上，布局完全按逼眞的建築式格局，雲從各處顯露出來，各個線
條遵循的是天空透視。

「遵從建築構件特點的繪畫透視」

　　教會一直容忍著新的理論，因爲它認爲這些理論只讓數學家
感興趣。但一旦這些新理論中的形而上學意義，甚至神學涵義開
始露面，它就開始不遺餘力地制裁。伽利略因爲遠離了一種「假
定」的態度，而且透過令人信服的必要的論證，提出地球是轉動
的，太陽才是穩定不動的[157]。在這場爭辯中，藝術起了一個軼聞
式的作用（奇高利／伽利略的雲），但在繪畫領域，就像在科學
領域，無法清楚地結算出整個體系究竟在多大程度上受到了影響
[158]。正如布魯諾所說：「一個希望透過感官去感知宇宙的無限的

人，跟一個想透過眼睛去看到實質與精髓的人是一樣的。」[159]無窮是不可能成為感覺的對象的，但是感官可以「刺激理性」[160]。對有限宇宙的摧毀意味著與可以看見天穹的視覺秩序的決裂。但是假如繪畫不能讓人看到天穹，它可以向人暗示無窮，讓人感覺到它的存在，讓人想去了解無窮，正是在這一點上，客觀地講，科雷喬試圖預防性地去彌補，用一大片雲層去堵住處在穹頂的天空裡的一個無法確定的透視的出口。威尼斯的大型裝飾告訴我們，十六與十七世紀的繪畫，再遠的透視也合適，只要涉及到的是水平的透視。但對於從下向上的透視則不同了，因為它超出了水平線的限制，雲層將它們的輪廓隱藏起來，用「指示」空間的情調式畫法代替線性構建。但這只是一種等待中的辦法，一種權宜之計，就像「移置油畫」法，即將架上畫釘到天花板上去一樣。1613年，吉多‧雷尼（Guido Reni）在羅馬的羅斯比格里歐希（Rospigliosi）的大賭場的天花板上畫了一幅水平透視的《晨曦》。十年之後，勒格爾辛（le Guerchin）完成了另一個大賭場的天花板的花飾，用的也是《晨曦》這一題材，上面的線條被縮短了，嵌在一個逼真的建築總體的開口處，用從下往上式的透視看去，這是一個線性透視，但沒影點已不必與一個水平線重合，因體系的本身引出的矛盾在著了色的深景裡得到了解決。

十七世紀羅馬的天花板裝飾史很好地說明了這場爭議[161]。被布爾克哈特認為唯一可以喚醒與主題的重要性相符合的感情，而且還不縮小空間的（參見1.1.1.）解決辦法是建築式的解決辦法，但這種方法只在世紀末，由波佐神父在聖依涅斯教堂（1691-1694）穹頂上的《耶穌會的大勝》壁畫才在基督教的建築中完全被接受。在吉蘇市，巴奇西亞（原名G.-O.高利）的《基

督名望的大勝》還包含了對空間的雲層濃濃的表現手法，只有一
個區別，一大批泥製的雲湧出壁畫的框架，一個由上往下的運
動，符合一個「墜落」的質的方向與動作，與一個「被選中的人」
的往上的運動相平衡；彷彿信仰與一個有限的、被控制的，特別
是從質量上講決定了的開口相符合，因為雲可以是上升的階梯，
也是讓人倒栽下來的工具[162]。但在《方濟各派的輝煌時代》（羅
馬，聖使者教堂，1707年）裡，同樣是巴奇西亞，卻不得不放棄
從下往上的透視法，以讓位給一個水平的軸線[163]。只有在聖依涅
斯教堂波佐神父的壁畫上，教會才終於接受了繪畫空間的幾何化
的後果，接受一個沒有地平線的透視，這種透視給予空間的開放
以一種任何建築都無法消磨的力量。這裡雲只作為象徵或情調的
道具而出現；空間的深度效果完全建立在一個逼真畫法畫出的建
築透視上。正如波佐本人強調的：「這種結構能組合起那麼多的
不同的圖形，靠的就是一個透視化了而並不真正存在的建築。它
為整個作品提供了場所。」[164]

　　同一個波佐寫了一篇論文，題目令人深省：《作為建築的繪
畫透視》，對十八世紀的壁畫繪製者起了一個深遠的意義。對有
運動感的裝飾以及天空透視的酷愛從屬於一個推向了極限的線性
構建科學。聖依涅斯教堂的天穹，透過一個非常複雜的透視工
作，向天空的無窮開放。畫家在建築物的內壁上重疊了一道帶有
廊柱的、上面掛著金花圈狀的物體與雲層的大門。但是這些花圈
狀的物體與雲層的功能不是「弄亂」或擾亂建築，相反從圖案角
度和寓言角度強化建築。在《聖依涅斯的榮光》一畫裡的繪畫意
圖也非常說明波佐神父的真實想法。「我來到世上是為了把火撒
向大地，現在這火已經四處燃起，我更復何求？」這句摘自《聖

盧克的福音書》的引言很好地複述了論據：帶著十字架的基督出現在空中，正如聖依涅斯眼中所見；一道光芒來自於他，直射聖者的心臟，另一道光芒來自他的肋骨，反射到一個天使捧著的一埃居錢上，上面打著耶穌的名字（作爲教會的名字），從這一埃居錢射出四道光芒，每道都射向一個女子，代表了世界的四個部分，身上包圍著里帕[165]列舉的法寶。這種光芒的三角關係跟喬托繪畫世界裡的目光的三角關係有同樣的作用，它們賦予空虛而不確定的空間以一個純粹是表現性的統一性、價值和體積。

波佐的壁畫在信仰問題上正好與一個決定性的轉折點巧合。不久後，帕斯卡爾（Pascal）寫道，只有無神論的自由人才會去爲無限空間的沈寂而擔憂。宗教信仰並沒有更長時間地去禁錮新科學的發現，而是開始回答並探討無限，以之爲其本身的目的服務。當無限作爲一個概念在數學中計算的時候，其實在信仰領域中已有人開始談論它[166]。「讓人類看大自然，並看見它的最高最集中的榮光。讓他遠離他周圍的低俗的東西。讓他去看這道明亮的光線，正如一盞永恆的燭光照亮宇宙，地球在他眼裡像一個點，因爲它轉著大大的圈子，他會發現這大大的一圈本身，相對於在天空上運行的天空所擁抱的大圈來說，也只不過是很微妙的一點。但假如我們的目光只能止於此，想像力會超越它；只有想像力的衰竭，絕沒有大自然疲憊之刻。整個這個可視的世界只是大自然巨大的胸懷中的一道不起眼的痕跡。沒有一個觀念能與之比大。我們的概念範圍再大，再超越可想像的空間，我們得到的只是原子，而得不到事物的眞實情況。世界是這樣一個球體，到處是中心，無一處是周長[167]。這正是上帝無限的偉大力量的可被感知的最大特徵，我們的想像力只能被淹沒在這類想法中。」[168]

在無限中，人究竟是什麼東西，沒有比這個問題更能讓人信仰上帝了（帕斯卡爾與傳統徹底決裂，認為假如無限小是看不見的，無限大則是可以被感知的。但是如何能夠接受這一點，即繪畫只是徒勞無益的事情，既然它能讓人感覺到人的虛無、人的依賴性、人的虛空？）。

註釋

[1]可以說是整個理論，我在別處將有專著談論這個問題（參閱《斷裂》，待版）。

[2]關於古代就已運用「透視」的某種形式，我們可以在維特魯夫（Vitruve）的一段著名的文字中看到佐證。帕諾夫斯基對這篇文字的分析非常精彩（〈作為「象徵形式」的透視〉，第18註，第137-139頁）。理論問題主要涉及兩個方面：古代透視和文藝復興透視各自不同的原理和手段；透視法則的地位問題，它在整個表現結構中的位置和功能。

[3]E·帕諾夫斯基，〈牆上的雲：關於歐拉斯姆（Erasme）的註釋，關於丟勒的讚譽〉，見《瓦爾堡和庫爾托德學院學報》，第十四卷，1951年，第34-41頁。

[4]轉引自帕諾夫斯基，引文同上，第222頁。在給奧雷牛斯·西瑪庫斯（Aurelius Symmachus）的一封信中，提到有些金色的葉子和畫出的雲只在人們注視它們時才爽心悅目。引文同上。

[5]阿洛伊斯·里格爾著，〈論瓦斐歐出土金杯在藝術史上的地位〉，見《藝術文集》，維也納，1929年，第77-79頁；參閱費里德里希·馬茲（Friedrich Matz），《前克里特和希臘藝術》，法文版，巴黎，1962年，第121-125頁。

[6]約翰·盧斯金，《現代畫家》，第三卷，倫敦，1855年，第四部分，第16章，〈論現代風景〉。

[7]參閱普桑的《維納斯為愛內裝備武器》的兩幅畫本（藏多倫多博物館和魯昂博物館）：《尼古拉·普桑展覽畫冊》，巴黎，1960年，第44號和第59號。

[8]雅克・德希達，《論書寫學》，第139頁。

[9]G.-C.阿爾幹（Argan，引文同上，第105頁）認為那是對中世紀繪畫的金色背景的一種譏諷式的暗示。

[10]參閱比埃羅・弗朗卡斯坦爾，《繪畫和社會》，里昂，1951年，第一部分。

[11]瓦薩里，《烏切羅生平》，第210頁。

[12]國立圖書館，宗卷第2038號，第132行。參閱《列奧那多・達文西的手冊》，第二卷，第190頁；讓－保羅・里希特（Jean-Paul Richter）著，《L・達文西的文學作品》，倫敦，1939年，第二版，第一卷，第127頁。達文西跟阿爾貝爾蒂同樣認為，畫家在組合一個故事之前，首先就必須徹底掌握透視（《手冊》，第二卷，第217頁）。在這裡應當提及的是，塞尼諾・塞尼尼認為對大自然的研究是繪畫的成功的保證，又是第一步。這種繪畫是從屬於視覺的力量的。它本身受到三個因素的制約：太陽的光線、畫家明亮的眼睛以及畫家的手。他認為，假如沒有繪畫實踐和視覺理論的基本概念相結合的話，就不可能產生讓人的理性覺得可以接受的東西（引文同上，第八章，米拉內西出版，第6頁）。

[13]歐拉斯姆，轉引自帕諾夫斯基（根據雷德〔Leyde〕版本，1643年），引文同上，第35-36頁。

[14]歌德，《歌德談話錄》，法文譯版，巴黎，1949年，第75頁。

[15]歐拉斯姆，《對話錄》，轉引自帕諾夫斯基，引文同上，第35頁。

[16]這種說法來自普林納（參閱普林納，《自然史》，三十五卷，六十七章）。

[17]歐拉斯姆在談及上面提到過的奧索牛斯的詩歌時，得出了與這位拉丁詩人相反的結論，認為人們不可能畫出雲來（轉引自帕諾夫斯基，引文同上，第39頁，第4註）。

[18]沃爾夫林，《基本準則》，第13頁。我們可以看到沃爾夫林的這篇文章跟本書旨在限定的文化場非常接近，而且他也大段引用普林納、歐拉斯姆和列奧那多：「文藝復興的藝術做到了可以表現一切它願意表現的東西。至於這種藝術究竟有多麼的強大，只須想一想它居然為那些最不具備造型的物體，如灌木叢、頭髮、水和雲、煙、火焰等等，也找到了線性的表現，就可以明白了。是否一定要確證這些東西就一定要比那些有確定形式的物體更不易被線條來表現呢？既然我們可以從鐘聲中聽出各種各樣可能的話語來，我們也可以用各種方式來表現我們看到的東西。沒有任何人可以說某一種表現比另一種表現更真實。」引文同上，第33頁。

[19]假如說繪畫是一種從嚴格意義上講的語言，那麼任何一種別的語言表達的任何一段意義都可以用繪畫語言來表達。反過來也同樣。參閱路易·葉姆斯萊夫，《語言的基本結構》，見〈引言〉，第179頁。

[20]彭道爾摩，《致本內笛多·瓦爾奇的信》，（參閱1.5.節）。

[21]參閱前文，1.4.2.節和1.5.節。

[22]這種說法是向約瑟夫·費歐科（Giuseppe Fiocco）借用的。參見《蒙泰涅》，法文版，巴黎，1938年，第121頁。

[23]其實，用不著等到蒙泰涅，以及帕圖或芒圖的壁畫，就可以看到透視規則中可以出現跟阿爾貝爾蒂在《論畫》中陳述的理論教條相矛盾的變體，而且給予畫家充分的自由，去建立一個中心點，只要是在他在

他畫面布局的限定之內。亞歷山大·帕隆奇（Alessandro Parronchi）指出，有兩幅稍後於布魯耐萊思奇的實驗的繪畫作品，一幅是多納泰羅在聖羅朗佐（San Lorenzo）的老教堂內繪製的《聖約翰的升天》，另一幅是瑪薩丘在聖瑪麗婭·諾維拉（Santa Maria Novella）教堂繪製的《三位一體》（參見4.2.3.），已經是按照自下而上的透視準則布置畫面了，而且用透視理論的術語完全解釋得通（參閱帕隆奇，引文同上，第281-287頁）。當然還有一點必須有所保留，就是在《三位一體》那幅畫中，透視部分只是一個大整體當中的一小部分，而整體是以逼真畫法畫出的，透視的那部分是為了加強幻覺的效果（參閱施樂格爾〔U. Schlegel〕，〈關於瑪薩丘在新聖瑪麗亞修道院內的《三位一體》壁畫的幾點看法〉，《藝術叢刊》第65期，1963年，第19-33頁）。

[24]莫里斯·梅洛－龐蒂，《符號群》，巴黎，1960年，第63頁。參閱《斷裂》，待版。

[25]余吉斯·巴爾特魯賽蒂斯，《變形或奇異透視》，1955年巴黎版。

[26]巴爾特魯賽蒂斯在解讀上面提到過的信件時（見上文，3.3.3.節），認為丟勒給比爾克海姆爾（Pirkheimer）寫信時，說他是為了了解當時被認為是秘密的一些繪畫手法。要知道，帕諾夫斯基只認為那說明了丟勒對透視的理論基礎感興趣。這兩種看法其實並不互相排斥，因為對神秘的變形現象的了解標誌了畫家一定會發現在透視情況下視點和沒影點的重合這一明顯的事實。阿爾貝爾蒂的畫論並未提及這一點，但正如布魯耐萊思奇的實驗所證明的，這是文藝復興時期的透視理論中的基本準則。

[27]巴爾特魯賽蒂斯，引文同上，第5頁。

[28] 參閱伽利略，《論塔斯》，轉引自帕諾夫斯基，《作為藝術批評家的伽利略》，第13-14頁，第4註。

[29] 正如洛瑪佐（Lomazzo）在他的《畫論》中所暗示的。見第六卷，第19章，米蘭，1584年；參閱巴爾特魯賽蒂斯，引文同上，第18-21頁。

[30] 參閱里希特，第58號，第一卷，第135頁。

[31]「空氣中充斥了無數事物的形象，都是透過它散發的，互相重疊，萬象歸一。」（達文西《手冊》，第二卷，第301頁）「我要證明任何事物需要被人看見的話，都必須透過一個斷裂縫隙，大氣帶著互相撞擊的物體的圖像，穿過這些斷裂縫隙的濃重的兩邊。」（達文西《手冊》，第一冊，第218頁），參閱《斷裂》，待版。

[32]《手冊》，第一卷，第240頁。

[33] 引文同上，第二卷，第309-310頁；里希特，第107-108號，第一卷，第159-160頁。

[34]《手冊》，第一卷，第542頁。

[35]《手冊》，第一卷，第336頁。

[36] 關於在繪畫中使用的三種透視，參見《手冊》，第二卷，第200、310、312頁。應當注意阿爾貝爾蒂本人覺得任何不知道陰影和光線在表面上的作用，並認為一個圖形只靠它的輪廓來表現的畫家都是無能的（《論畫》，第三卷，第99頁）；《論畫》還專門提及大氣透視法，而且用非常形象化的語言來定義：光線帶著色彩，明艷地穿過潮濕而濃重的空氣，並隨著距離而減弱。所以就有了這樣的法則：距離越遠，物象外形越模糊（引文同上，第一卷，第60-61頁）。

[37]「隨著距離把一個物體的體積不斷縮小，對該物體的形狀的真正了解

就變得越來越不可能。」《手冊》,第二卷,第302頁。

[38]「繪畫與眼睛的十大功能的關係密切。哪十大功能?即:陰影、光線、質感和顏色、形狀和位置、遠、近、動和靜,這些功能將構成我的這本小冊子的框架,它要讓後來的畫家知道用什麼樣的準則,什麼樣的方法去模仿這些事物,它們既是大自然的作品又是世界的裝飾。」國立圖書館藏手冊,2038號,22b;里希特,第23號,第二卷,第120頁。

[39]參閱《手冊》,第二卷,第197頁。

[40]「對一個很近的人,你可以區別他的質感、他的形式,甚至他的色彩;但是如果他開始離開你,你就無法辨認他了,因為他的身影的特徵消失了;他要是再遠離你一些,你就連他的色彩也看不清了,他給你的感覺是一個影子一樣的身軀;他若再遠離一些,就只剩下一個非常小的身軀,一個圓形的影子。」《手冊》,第二卷,第197頁。

[41]參閱《列奧那多·達文西和十六世紀的科學實踐》,巴黎,1953年(法國社會科學院國際研討會)。

[42]《手冊》,第一卷,第212頁和227頁。

[43]《手冊》,第二卷,第237頁。

[44]「這種因距離關係,或者是夜間,或者是大霧,而在眼睛和物體之間產生的明暗關係,使得物體的輪廓不再可以跟周邊的大氣區別開來。」《手冊》,第二卷,第305頁。

[45]參閱里希特,第608號,第1卷,第354頁。

[46]參閱上文,2.2.2.。

[47]皮爾斯認為,一個符號,或者說一個表現素,就是這樣的一個項,它

跟另外一個項（它的客體）建立起如此一種關係，可以使它決定第三個項（它的詮釋素）跟第二個項之間的關係形成一個同樣的三段關係。雖然一個表現素開始起作用，是在它確定了一個詮釋素之後，但是它的表現質量並不取決於它對一個詮釋素的實際確定，也不取決於它真的具有一個客體（參閱皮爾斯，《邏輯基礎》，第二卷，第3章）。

[48]正是在這樣一種接受這三重身分的情況下，它也介入「表現一場戰役」的程式：「假如你表現在廝殺之外飛奔的駿馬，去畫塵埃揚起的細小的雲塊，每一堆應在駿馬的一步之外。最遠離駿馬的雲是最看不見的，因為它必須升得很高，散開，變稀，而最近的則是最明顯的，最小而且最結實。」《手冊》，第二卷，第223-224頁。

[49]馬克思‧德沃夏克，《從葛雷科到矯飾主義》，維也納，1928年，第261-276頁。

[50]瓦爾特‧弗里德朗德（Walter Friedländer），《義大利藝術中的矯飾主義和反矯飾主義》，英文版，紐約，1965年，第17頁。

[51]德沃夏克，引文同上，第270頁。

[52]德沃夏克轉引，引文同上，第273頁。

[53]參見卡爾‧曼南姆（Karl Mannheim），見《認知社會學論文》，紐約，1952年，第33-83頁。

[54]阿爾貝爾蒂，引文同上，第二卷，第94頁。

[55]參閱德沃夏克，〈丟勒繪製的「世界末日」〉，引文同上，第193-202頁。正如沃爾夫林所指出的，這次精神危機的影響一直反映在丟勒的作品中，在《世界末日》中的兩種傾向上搖擺，在那裡人類空間的標準開始消失，但在《聖母的生活》中，一切都是按日常生活經驗的標

準進行的。

[56]參閱傑姆斯（M. R. James），《在藝術中的世界末日的表現》，倫敦，1931年。

[57]帕諾夫斯基，《阿爾布萊希特‧丟勒的生平和作品》，第56-58頁。

[58]參閱卡爾‧曼南姆，〈走向精神社會學〉，見《文化社會學論叢》，英文版，倫敦，1956年，第33頁。

[59]參閱上文，3.2.1.。

[60]索緒爾，《普通語言學教程》，第111頁。

[61]朱力‧第涅阿諾夫和羅曼‧雅各布森合著，〈文學研究和語言學問題〉，見《文學理論》，托道羅夫（T. Todorov）出版，第138-140頁。

[62]具象畫的目的往往是為了建立起一個過真的空間，所以在它的「透視」中，讓色彩從屬於素描。相反，非具象畫則是要把色彩解放出來，把它作為「非具象」而昭明出來。

[63]參閱E‧T‧德‧瓦爾德（De Wald），《烏特雷希特聖詩集的插圖》，普林斯頓，1933年，尤其是第2、5、7、10、11、18、22、29等插圖。

[64]參閱讓‧波爾謝（Jean Porcher），《利穆日聖埃梯也那的聖禮書》，巴黎，1953年，第11插圖。

[65]巴黎國立圖書館，拉丁文稿，第10525號。參閱勒洛開（V. Leroquais）神父著，《法國國立圖書館藏手書聖詩集》，巴黎，1940-1941年，第二卷，第82-85插圖。

[66]參閱梅耶‧沙比羅著，〈西羅斯（Silos）地區從摩薩拉布藝術到浪漫派〉，《藝術叢刊》，21號（1939年），第313-374頁。

[67]卡爾羅・切賽利，《聖克雷芒教堂》，羅馬，第146頁以及第25插圖。

[68]參閱安德烈・格拉巴爾和卡爾・諾登法爾克，《中世紀上半葉的繪畫》，日內瓦，1957年，第204頁複製品。

[69]參閱《法國十三世紀到十六世紀繪畫方面手稿展覽目錄》，巴黎，國立圖書館，1955年，插圖1。

[70]到了十七世紀末，繪畫，尤其是被稱為裝飾繪畫的，開始擴展透視秩序，並將它翻轉過來，向天空開放的時候，天空中飛翔的人物和成堆的雲彩不再讓人覺得不合規範，相反，像卡拉瓦吉那樣固執地讓他的人物站立在地上，而且他們的腳上沾滿了塵土——這種塵土一點也不形而上，或者像普桑的説法，一點也不「古典」——才讓人覺得不合時宜。

[71]第涅阿諾夫和雅各布森，引文同上，第139頁。

[72]朱利歐－卡爾羅・阿爾幹，《歐洲首都》，日內瓦，1964年，第28頁。

[73]參閱凱爾諾德爾，引文同上。

[74]在同一系列中也一樣，涉及到巴洛克戲劇的機器時説「幸存」現象是沒有多大意義的。向中世紀舞台「借鑑」的因素完全融入了最初的結構之中：在中世紀時被導演們用「現實主義」方式處理，正如在瑪霍洛（Mahelot）時代勃艮第市政廳發生的一樣，在西班牙戲劇舞台的表面上，它們被用來為純象徵和習俗的目的服務。

[75]參見那些著名的比埃羅・德・拉・弗朗切斯卡學派的「喜劇場景」或「悲劇場景」，藏於烏爾比諾、巴爾底莫爾、柏林等處。

[76]參見瑪索力諾的《聖卡特琳娜的爭吵》。側面的牆、背景上的牆和大廳

（爭吵就在那裡發生）頂部都由規則的條格分開，而地面卻是整一和中性的。

[77]J・瓦爾特著，《繪畫空間的產生和再生》，第139頁，第30b插圖。瑪薩丘的這種畫面布置的超人之處還在於他用幾何方式建起的這種藻井式的穹頂，正好遮住了那塊明亮的雲彩，而一般聖經文字都把這塊雲彩看作是在三位一體中的聖靈的出現，不管是在洗禮的時候還是在變容節上。

[78]「當雲生成的時候，它也同時產生了風，因為任何運動產生於過度的堆積或貧乏；雲在生成的時候，就把周邊的空氣吸引到自身裡面，越來越密，因為潮濕的空氣被從熱區域吸到雲上面的冷區域；由於開始時膨脹起來的空氣不得不轉變為水，一大部分空氣必須聚集在一起，用力成為雲；同時，由於不能留出空隙，在前面的空氣流走之後，別的空氣必須過來填補空缺。在這種情況下，風就呼呼地穿過空氣而不觸及地面，至多掠過高山之巔；它不可能吸掉地上的空氣，因為這樣的話，空隙的產生就會出現在地面和雲之間，風就只能從旁邊吸過少量的空氣，就只能一點一點地吸過去。」列奧那多・達文西，《手冊》，第二卷，第107-108頁。

[79]「當在靜止的空氣中，一簇雲彩上升到一定的高度時——在那裡就像我們已經講到過的，它們擠在一起——它們造成的空氣的力量產生出巨大的運動，可以一直影響到別的雲彩，比它們小一些的雲彩。同時，由於它們還把前面的空氣推開，它們就更有理由向前逃遁，因為一朵雲彩，或者是與別的雲彩在一起時，或者是單獨時，假如它在行進過程中產生風，在它與它後面的雲彩之間的空氣就增多，產生跟火藥在射

石炮中一樣的作用，把它周邊比它次要和比它輕的東西全部推開。就這樣，雲一邊把風推向前方，把阻礙它的東西吹跑掉，同時在施發這種作為先頭部隊的風時，它還增加了自身的體積。」引文同上，第一卷，第342-343頁。

[80]「各種元素互相轉化。當空氣遇到大氣中的寒冷區域時，空氣就轉化為水，這時候，大氣就帶著強力把所有附近那些來填補留下的空隙的空氣吸過來；就這樣，一片一片的空氣接踵而至，直到它們大致填滿了空氣轉化為水之後留下的空隙為止；這就是風的形成過程。」引文同上，第一卷，第340頁。這裡說的元素，就是指水、空氣和火，因為雲是由熱量和濕度造成的，（在變天時）還有乾燥的蒸汽（引文同上，第一卷，第343頁）。但塵埃是屬於大地的元素，也可以瀰漫到空氣中，從而具備雲一樣的形狀（引文同上，第二卷，第249頁）。

[81]關於列奧那多在大湖上空觀察到的如一座燃燒著的高山一般的雲彩，參閱《手冊》，第一卷，第108頁。

[82]參閱上文，1.4.1.。

[83]《文集》，里希特，第31-32頁。

[84]同上，第32頁。

[85]同上，第37頁。

[86]同上。

[87]同上，第37-38頁。

[88]《手冊》，第一卷，第212頁。

[89]亞歷山大‧克瓦雷，《伽利略研究》，巴黎，1960年，第23頁，第3註。

[90]作者同上，〈五百年後的列奧那多‧達文西〉，見《科學思想史研究》，巴黎，1966 年，第85-100 頁。

[91]克瓦雷，引文同上，第95-97 頁。

[92]引文同上。

[93]參閱米歇爾‧費尚（Michel Fichant），〈關於科學史的一點看法〉，見費尚和米歇爾‧伯謝（Michel Pecheux）合著，《論科學史》，巴黎，1969 年，第72-73 頁。

[94]比埃爾‧杜海姆，《關於列奧那多‧達文西的研究，他讀過的書，讀過他的書的人》，巴黎，1955 年新版，第二卷，第17 頁。

[95]參閱上文，3.3.4.。

[96]《手冊》，第一卷，第559-560 頁。

[97]參閱克瓦雷，〈牛頓定律的意義和影響〉，見《牛頓研究》，巴黎，1968 年，第31-32 頁。

[98]引文同上。

[99]《手冊》，第一卷，第76 頁。

[100]《手冊》，第一卷，第76 頁。

[101]克瓦雷，〈五百年後的列奧那多‧達文西〉，第98-100 頁。

[102]引文同上。

[103]克瓦雷，引文同上，第94 頁。

[104]「幾何是無限的，因為任何延續的數量都是無限可分的，而且是雙向的。但是非延續性的數量從某一單位開始，一直擴大到無限。而且，正如我已經講過的，延續的數量可以擴大或縮小到無限。假如你給我一根長達二十噚的線條，我就可以告訴你如何把它延長成二十一噚

長。」《手冊》，第一卷，第555頁。

[105] 參閱比埃爾·杜海姆，〈列奧那多·達文西和他的兩個無限的概念〉，見《關於列奧那多·達文西研究，他讀過的書，讀過他的書的人》，巴黎，1955年，第二卷，第4-53頁。

[106] 《手冊》，第一卷，第540頁。

[107] 不光是達文西，還有別的同時代的人，甚至在阿爾貝爾蒂之前的人，特別是比阿吉歐·佩立卡尼（Biagio Pelicani），他在巴黎時雖曾是布利丹（Buridan）的學生。曾任教於帕維（Pavie）城、布洛涅、佛羅倫薩（1389年）和帕圖市（1416年，他死於該市）。按照羅伯特·克蘭的說法（引文同上，第238頁），由鮑努奇（Bonucci）交給阿爾貝爾蒂的無名氏作品《透視》原是出自他之手。佩立卡尼在1390年寫了《透視問題》，在書中，他提出了從視角角度的透視構建準則。這個準則要求用看上去平行的線給無限延伸的線以限定（參閱帕隆奇，引文同上，第241頁）。列奧那多重複了維特里翁（Vitellion）的說法。帕諾夫斯基已經證明了維特里翁的說法在當時（十三世紀）不能被看作是對沒影點理論的反思，因為從數學角度來講，沒影點理論是跟「限定」的「有限」的概念相聯繫的，也就是說，必須設想平行線延伸至無窮，而它們的相對距離，還有觀看它們的最遠點的角度，都最終等同於零。從這一意義來看，一直要等到德薩爾格（Desargues）才產生出第一個關於沒影點概念的真正的定義。但是，仍然不能排除一點，即布魯耐萊思奇模式用繪畫的術語提出了無限的問題，並隱喻式地將之看為一點。可是，透視的概念在他那裡不是建立在明確的空間的無限化上面的，而是由於它提出的「限定」的問題，正好相反地隱含了

表現場的封閉性。實際上,正如我們將要看到的,無窮的問題遠不只是一個數字問題,而且它以各種各樣形式,其中包括繪畫形式,對整個文藝復興的文化起作用。所以,有一點我們不同意帕諾夫斯基。他在未作細膩的分析的情況下,就認定由沒影點透視構造起來的空間的概念即是後來被笛卡爾理性化,又被康德理論形式化的空間(引文同上,第121-122頁)。因為對數學上的發現總有意識形態上的抵制,在藝術或者是哲學方面的重大進展(後面我們還要提到)都表明了一種文化作用的複雜性。這種文化工作不能被簡單地劃入傳統的藝術史、科學史或思想史的範疇,同時在整體性的文化結構中,對「藝術」、「科學」和「意識形態」在不同領域中的不同作用,也必須進行重新的反思和衡量。

[108]弗朗卡斯坦爾(《繪畫和社會》,第36-37頁和第68頁)認為在瑪索力諾那裡頭一次開始了對開放空間的思考,並出現了在不依靠背景畫面的情況下,組織起立體、整一的空間的努力,同時,他認為烏切羅的最重大的發明,就是在《挪亞的故事》中,在畫的背景中開了一個想像的出口。這方面的工作後來由蒙泰涅透過別的途徑繼續下去。與此相反的,是建立起一個封閉的舞台式的立體,安德烈阿·德勒·卡斯塔格諾(Andrea del Castagno)的《最後的晚餐》一畫就是其中最有代表性的例子(佛羅倫薩,聖阿波羅尼〔Sainte-Apollonie〕教堂)。兩個世紀之後,普桑繼續延用,用來為他的人物照明實驗服務。可是,正如弗朗卡斯坦爾說的,即使在這種情況下,繪畫表現也要求同時標出容納者和被容納者,因為容納者本身(在一邊打開的透視立體)也被裝在一個抽象的空間裡。弗朗卡斯坦爾正確地認為這種悖論正是延續

問題在美學上的表現。在這一點上，莫里斯·布朗休（Maurice Blanchot，《關於無限的談話錄》，巴黎，1969年，第11頁，第1註）給予了這個問題確切的定義：「當我們假設（而且經常是不知不覺地）『真實』是延續的時候，當我們假設只有知識或者表達才引入『非延續』的時候，我們首先忘記了『延續』只是一種模式，一種理論形式，正是由於這種遺忘，顯得是純經驗，純經驗性的肯定。然而，『延續』只不過是對它本身感到羞恥的一種意識形態，正如經驗主義只是一種不願承認自己的知識。我借用一下集合論幫我們得出的結論：無窮不是一種肯定的經驗，無窮具有一種力量，它把無窮性提升到了延續之上，或者借用J·維勒明的說法，『無窮是一種範疇，延續只是其中的一個種類』。（《代數哲學》）」

[109] 阿爾貝爾蒂，引文同上，第一卷，第71頁。

[110] 克瓦雷，〈科學宇宙學的幾個階段〉，見《科學思想史研究》，巴黎，1966年，第83頁。

[111] 作者同上，〈伽利略和柏拉圖〉，法文版，見《歷史研究》，第150-151頁。

[112] 作者同上，〈文藝復興的科學貢獻〉，引文同上，第45頁。

[113] 參閱克瓦雷，《從封閉的世界到無窮的宇宙》，巴爾的摩，1957年；法文版，同名，巴黎，1962年，第42-62頁。

[114] 引文同上，第7-19頁。

[115] 瑪爾賽魯斯·斯坦拉圖斯·巴林吉牛斯，《生命的黃道帶》，法文版，海牙，1732年，克瓦雷轉引，引文同上，第26-27頁。

[116] 「世界就這樣被分成三個王國：天上的部分和天空以下的部分；這兩

個王國都是有局限的，而第三個沒有界線，遠在天之上，閃耀著燦爛的光輝。」轉引自克瓦雷，引文同上，第28頁。

[117] 克瓦雷，引文同上，插圖1，第31頁；這個模式從任何角度來看，都跟波提切利用來為《神曲》作插圖的模式是相呼應的。參閱舒勒·卡曼，〈雲的題裁的象徵意義〉，《藝術叢刊》，第33號（1951年）第1-9頁，以及瑪爾賽·格拉耐（Marcel Granet），《中國思想》，巴黎，1950年新版，第358頁及以下。

[118] 參閱M·普拉茲（Praz），《研究》，第34頁以下。

[119] 克瓦雷，引文同上，第99頁。

[120] 克卜勒，轉引自克瓦雷，引文同上，第86頁。

[121] 引文同上，第73頁。重要的是克卜勒在德薩爾格之前（見前文），就開始認為一個無窮的點是一個有限的點的一個特殊情況。參見克卜勒，轉引自貝克爾（H. F. Baker），《幾何原理》，劍橋大學，1929年，第一卷，第178頁。

[122] 克卜勒，同上，第82頁。

[123] 同上，第85頁。

[124] 同上，第87-88頁。牛頓是第一個出於神學和科學的理由，去證實宇宙無限的人（參見克瓦雷，《歷史研究》，第84頁）。

[125] 蒙田（Montaigne），《為雷蒙·色朋（Raimond Sebond）辯護》；哥白尼世界的直徑比亞里斯多德或者托勒密的世界至少要大200倍以上。參閱克瓦雷，《從封閉的世界到無限的宇宙》，第36-38頁。

[126] 克瓦雷，引文同上，第33頁。

[127] 克瓦雷，《牛頓研究》，第30頁。

[128]參見弗雷德里克‧德‧蒙特費爾特爾（Frédéric de Montefeltre）在古比歐（Gubbio）繪製的拼貼畫（大約在1480年，現藏紐約城市博物館）；參閱溫特尼茲（E. Winternitz），〈在古比歐研究中的十五世紀的科學〉，見《紐約城市博物館叢刊》，1942年10月號，第104-116頁。也可參閱巴爾特魯賽蒂斯，《變形》，第59頁。

[129]關於文藝復興時期音樂空間的擴展和重建，同物理和宇宙空間的擴展以及重建之間的關係問題，請參閱愛德華‧E‧洛文斯基（Edward E. Lowinsky），〈文藝復興時期的物理和音樂空間的概念〉，見《美國音樂協會1940-1941年論文集》，第57-84頁。

[130]阿爾貝爾蒂著，《論畫》，第一卷，第71-72頁。參閱上文3.3.3.。阿爾貝爾蒂批評的方法是先隨意地畫出一條平行於底線的線條，然後按它與底線的距離的三分之二再畫出第二條線，並以此類推。照阿爾貝爾蒂的說法，這種方法犯了理論性的錯誤：它沒有遵循中心點的原則。

[131]參閱G.-C.阿爾幹，〈布魯耐萊思奇的建築和透視理論的起源〉，以及弗朗卡斯坦爾，《繪畫和社會》，第17-19頁。

[132]參閱卡爾‧勒曼，〈天堂的穹頂〉，《藝術叢刊》，第27號（1945年），第1-27頁。

[133]帕拉丟歐，《四部關於建築的著作》，威尼斯，1570年，第1卷，第四章，以及序言。

[134]參閱《宇宙象徵和宗教建築物》展覽目錄，巴黎，吉美博物館，1953年7月，第167插頁。康帕內拉的〈太陽城〉盛讚烏托邦的宇宙價值：「在穹頂的天空上畫著天上最重要的星宿，寫著它們各自的名字，和對地球的作用力……我們可以看到北極與南極星，雖然是不全

的，因為缺少下半部分，但被祭台上的球形拱理想化地補全了。七盞
標著七個星球的燈徹夜通明。」（引文同上，第169插頁。）

[135]安德烈·查斯泰爾著，《佛羅倫薩在羅朗時代的藝術和人文主義》，
巴黎，1959年，第213頁。在波提切利為《神曲》所做的素描中，宇
宙圖用來為第二歌作插圖：十一道向心的圓圈，其中最中心的代表地
球（tera）；然後是空氣的區域（aria）和火的區域（fuocho）；最後
是不同層次的天界：正是傳統的模式，後來被彼特爾·阿比阿諾斯
（Peter Appianus）收到了他的《宇宙圖集》中去（參閱伊芙娜·巴達
爾〔Yvonne Batard〕，《桑德洛·波提切利為「神曲」所做的素描》，
巴黎，1952年，第80頁，第82頁插圖。）

[136]參閱S·卡曼，引文同上，第8頁，第52註。英語中用「天空」和
「天堂」這兩個詞來表示它們之間的對立的二元性，同時也是對羅馬
人用cœlus和polus兩個詞表示的對立的——一種重複。出於記憶的目
的，我重申一遍：在橄欖園山上為紀念耶穌升天的教堂中的大圓頂
（本來是可以覆上穹頂的）是露天的。朝聖者這樣就可以一直走到使
徒們眼睜睜看到耶穌升天的地方，然後跟他們一樣，將目光引向無限
深邃的天際。（參見2.4.3.）

[137]克瓦雷，《從封閉的世界到無限的宇宙》，第50-51頁。

[138]里格爾，《羅馬的巴洛克主義》，第85-86頁。

[139]「《福里涅奧（Foligno）的聖母》表現的是聖母在一個榮光中出現。
這是一個古老的題材，但十五世紀的整個聖像學並沒有接受這種畫
法。十五世紀義大利的藝術家們讓聖母坐在寶座上，而後來的藝術家
們考慮到分開天界和地界的感情，把所有神聖的群體都上升到了天上

……儘管聖母邊上的還有些死板，它已經開始與旁邊有小天使嬉戲的雲彩融合在一起。在這一點上，他們也有了進步，因為十五世紀的畫家們最多敢讓天使們坐在一小塊一小塊孤立的雲彩上，而且可以在藍天的背景下清楚地看清它們的輪廓。」沃爾夫林，《古典藝術》，第55-56頁。

[140]這一點既涉及單一沒影點的建構，又適合許多焦點分散在同一條地平線上的建構（參見烏切羅為聖瑪爾蒂諾・阿拉・斯卡拉〔San Martino alla Scala〕教堂（佛羅倫薩）所畫的《耶穌降生》；參閱《壁畫的頂峰時期》展覽目錄，紐約城市博物館，1968年，第36號目錄，第149頁插圖），但同樣也適合被帕諾夫斯基稱為「魚骨」的建構，即沒影線成雙成對地聚集在同一垂直的軸心（垂直的線）上，成為沒影點，也就是照帕諾夫斯基的說法，是古典透視的典型模式（帕諾夫斯基，〈作為「象徵形式」的透視〉，第106頁及以下，第5插圖）。

[141]參閱菲利浦・索萊斯，〈在月球上邁出一步〉，《求是》雜誌，第39號（1969年秋季號），第3-12頁。

[142]喬達諾・布魯諾，《論宇宙與世界之無窮》，1584年，轉引自克瓦雷，引文同上，第46頁。它提到了普魯東和邱比特，可以是指上文提到過的巴林吉牛斯的文章，上面區分了黑暗的王國，即在雲層之下的世界，和神居住的天界，遠在雲層之上。

[143]克瓦雷，《伽利略研究》，第19頁。

[144]阿爾貝爾蒂雖然也跟布魯耐萊思奇一樣，想把繪畫空間幾何化，但是他並不混淆物理和幾何。表現故事所要求的運動的概念還完全是亞里斯多德式的：運動是跟變化相一致的，特別是位置的變化。這是畫家

唯一可以表現的變化，並不同身體的其他變化如生成、腐朽、生長衰落，從健康到病態等等有什麼差異。阿爾貝爾蒂同樣用亞里斯多德的術語來區分七種位置的變化：向上、向下、向左、向右、向前、向後、轉圈（指在傳統的宇宙學中占重要地位的圓周運動）。表現空間不是幾何學中的空虛的、無質性的、無中心點的空間。由於它受沒影點規則的束縛，它就跟克卜勒的空間一樣，受占據它的人物和物體的制約，它們之間的運動，相互作用，相互排列、重疊，相互滲透決定了「故事」的透視（參閱，阿爾貝爾蒂，《論畫》，第二卷，第92-98頁）。

[145]羅伯特·龍吉（Roberto Longhi）不願意指責科雷喬只滿足於一種純想像的光線，因為繪畫畢竟是「精神產物」。但不能否認確實由於光線不足，使人無法完全看清他的畫。最後我們不得不接受這樣的悖論，直到電燈發明之後，科雷喬的作品才開始產生它的全部效果（參閱肯塔瓦爾〔A. G. Quintavalle〕著，《論科雷喬的壁畫》，引言）。

[146]「所有在神界與人界之間的界線全部被打破了。」里格爾，《羅馬的巴洛克主義》，第53頁。

[147]克瓦雷，《歷史研究》，第176-177頁。

[148]伽利略，《天空的使者》，法文版，巴黎，1964年。

[149]參閱《致奇高利的信》（1624年），《全集》，第六卷。

[150]《地球就像星辰一樣》，里希特，第865號，第二卷，第111頁。

[151]伽利略，《致貝內笛多·卡斯代力（Benedetto Castelli）的信》，1613年12月21日：法文版，見《伽利略對話與通信錄》，巴黎，1966年，第81頁。

[152]但丁，《煉獄》，第28章，81行。伽利略，《關於彗星》（1619年），引文同上，第81頁。

[153]保羅－亨利·米歇爾（Paul-Henri Michel）為《伽利略對話與通信錄》寫的前言，引文同上，第9頁。

[154]轉引自斯特法諾·波塔里（Stefano Bottari），《科雷喬》，米蘭，1961年，第36-37頁。

[155]喬瓦尼－巴蒂斯塔·阿美里尼，《繪畫的真正準則》，拉維納（Ravenne），1587年；提高茲（Ticozzi）出版社，米蘭，1820年，第231頁。

[156]參閱帕諾夫斯基，《作為藝術批評家的伽利略》，第5頁，第2註。

[157]參閱克瓦雷，《天文學上的革命，哥白尼、克卜勒、波雷利（Borelli）》，巴黎，1961年。

[158]弗朗卡斯坦爾告訴我們，直到十七世紀，歐幾里德的《幾何學基礎》才按我們現在見到的順序排列出現，目的就是多多少少有意識地來證明一種其實繪畫藝術早在十五世紀就開始建立的世界觀（《繪畫和社會》，第109頁）。

[159]G·布魯諾，《論宇宙與世界的無窮》，轉引自克瓦雷，《從封閉的世界到無限的宇宙》，第48-49頁。

[160]引文同上。

[161]參見M.-C.格勞頓，引文同上。

[162]有一點需要在此強調，至少在羅馬，在所謂的「巴洛克」建築和繪畫之間，在時間上存在著很大的距離。大部分被稱為「巴洛克」的大型群畫繪製於十七世紀末，也就是說跟藝術史專家們劃分的「上巴洛克」

時代相比，遠為後代。吉蘇城在將近一個世紀內沒有類似的繪畫裝飾（參見安德烈阿·薩奇〔Andrea Sacchi〕的那幅表現《烏爾班八世在1639年訪問吉蘇》的畫，羅馬國立畫廊藏）。實際上，貝爾寧、波羅米尼（Borromini）、高爾通納或雷那爾帝（Rainaldi）的建築並不需要任何繪畫裝飾：它們往往是自足的建築整體，並不適合幻覺性的開放的裝飾。穹頂裝飾是到很久之後才出現在古典結構的建築中的，而且這些建築當初並沒有留出這樣的空間來。沃爾夫林認為巴洛克藝術不再尋找「堅實」的效果，因為那是文藝復興早期的線性透視的特徵，而代之以非物質化的，帶有濃淡遠近透視的效果。這種說法是無法讓人接受的，至少是涉及到巴洛克裝飾：正如戲劇裝飾的畫家們必須遵從那些已經事先想好了為巴洛克劇情發展而設計的舞台結構，「巴洛克」裝飾也同樣是在建築結構上發展起來的，而經常這些建築是徒有「巴洛克」之名，繪畫裝飾也同樣跟它們緊密相關。

[163]關於對「從下向上」的透視的最終拒絕，參閱阿絮拉（Azara）騎士的〈關於M·蒙格斯的回憶錄〉，見蒙格斯，《全集》，第一卷，第15-16頁：「一回到羅馬，蒙格斯先生開始畫亞歷山大·阿爾巴尼大主教的別墅的天花板，上面有阿波羅，內摩西娜（Mnémosyne）和各個繆斯們。他在繪製過程中，吸取了他在埃爾古拉諾姆（Herculanum）的波爾蒂奇（Portici）室中見過的繪畫的經驗。他畫天花板的時候使得畫面像是一幅掛在上面的畫一樣，因為他意識到畫這樣的畫可能犯採用從下向上視點的錯誤，因為一旦使用這樣的視點，就必須縮短人體，產生不舒服的效果，必然會影響到人物的美。然後，為了不完全跟今天我們已經學到的方法相違背，他畫了兩幅對邊的畫，在每一幅上面

只有一個人物，是按縮短法繪製的，合乎現代畫家的潮流。」

[164] 參閱波佐神父致列支敦士頓（Lichtenstein）王子的信（1694年），羅馬，1828年。我們知道波佐神父當時必須為在維也納的列支敦士頓宮繪製一幅帶有天空透視的著名壁畫。

[165] 引文同上；也可參閱M.-C.格勞頓著，引文同上，第158頁。

[166] 而且可以說顯得特別的饒舌。這些神學家們一下子顯得那麼熱衷辭令可以說讓人驚訝，特別是跟當時眾多的數學家和科學家的沈默相比較。比方說布封（Buffon）在十八世紀還在他為牛頓的《微積分》的譯文作序時（1740年，巴黎），繼續捍衛一個關於無窮的純否定的概念：「我們在形而上學上的絕大多數錯誤來自我們對遞減的認識，我們了解什麼是有限，我們看到它們真實的屬性，我們把這些屬性又去掉，然後，在此之後，我們就認不出它來了，我們就自以為是創了一個新的東西，其實我們只是毀掉了一個以前我們非常熟悉的東西的一部分。

「所以，我們看待無窮，不管是無窮小，還是無窮大，都只能看作是一種去除，是對有限的想法的斷切，我們可以使用這個概念，就當是一種假設，在某些情況下，可以讓問題簡單化，而且必須在科學實踐中把它們的結果普遍化；所以最重要的是要從這個假設中得到利益，要把它運用到我們需要解決的課題上去。因此，運用是最主要的，也就是說要用得恰到好處。」（引文同上，第10-11頁。）

[167] 這句話是庫斯的尼古拉說的，一般人常誤以為是赫爾梅斯‧特利斯梅吉斯特（Hermès Trismégiste）說的。

[168] 帕斯卡爾，《思想錄》，布隆希維格（Brunschvicg）版本，第二部分，第72註。

第5章　白色畫布的憂患

「美好的沈醉占據了我
甚至不顧它的顛蕩
我起身致敬

孤脫，礁石，星辰
向所有給我們帶來
畫布的白色憂慮」

—— 馬拉美《致敬》

5.1. 雲的作用

　　本書到此爲止著重講述了在從文藝復興繼承下來的繪畫背景
中符號與表現之間的關係。符號被看作一個雙重的（可能也是矛
盾的）的概念來看待，一方面是在二度空間的繪畫平面上可以作
爲一個有意義的單位找出來，另一方面是作爲一種與時代格格不
入的現象，而整個繪畫舞台代表的表現過程在它本身的體系中不
斷對此排斥。我們試圖指出了這種關係所代表的隱藏了的結構，
既然表現從原則上講與符號秩序相關，而符號反過來又從表現中
獲取表現性。從歷史角度可以得到確認的一點是，戲劇表現早於
論述表現，是首先建立在邏輯次序上的，表現之所以能存在，是
因爲它是表現之表現，包括了一個典型的在符號層次和在「準則」
層次上的重合，這種準則以演示的形式，保證表現活動的調節與
平衡；至於符號，它在符號學特權上失去了它在表現價值上贏得
的東西——模仿表面上看比約定更重要，幻象比「偶然性」更重
要——視覺體系的建立帶來的象徵轉移，以及與之密切相關的替
代場的開放，最終使它處於一種敘述性中。至少，它被排除了所
有的導性：布魯耐萊思奇的實驗把／雲／簡化爲僅是透過一種反
射而獲得的效果，透過一個增添外物的人工花招，在繪畫場中由
一個鏡子的反射來獲得。但這種簡化有雙重的意義，它們是理性
上的和病理學上的：／雲／既是視覺空間作爲表現的理論空間的
建立的結果，又是它的指示。幻覺現象（我們指出了它的限度）
並不屬於它的原則，而是體系的一個效果，正如一個表現結構的

功能。也就是說，即使在表現體系內，繪畫借用的也是繪畫因素與別的在繪畫層次上可以相結合的因素之間的雙邊關係，而不是幻覺機制；假如這種因素成爲一種病兆，那不是因爲它的內容，而是由於體系給予它的位置與功能的變換，因爲體系決定了一個特有的創作場，這個創作既是歷史上可以找出日期來的，又是在地理上可以找出區域來的。

　　同一種邏輯使得布魯耐萊思奇在原則上把眞實的雲排除出了可表現的領域，又使得他使用雲的符號，去避開體系的構成封閉性，去鬆開約束，雖說還不至於完全消除體系與之共存亡的形式矛盾；直到有一天意識形態開始接受空間幾何化所造成的理論後果，表現才開始接受雲層的引入，並作爲一種情調式的道具，在由視覺體系所主宰的繪畫框架中出現。同是／雲／，在科雷喬那裡被用來在一個被迫封閉的空間裡指示「另外的空間」，在威尼斯的裝飾師們以及十七、十八世紀的風景畫家那兒，則被用來給予空間在不確定的開放中以質的定義。而且，不管是魯伊斯達爾（Ruysdaël）畫中在哈萊姆（Haarlem）平原上的那片推移著暴風雨的天空，還是克洛德・洛林（Claude Lorrain）的神話風景中作爲裝飾的晨曦的雲彩，跟籠罩第埃波羅（Tiepolo）筆下人物的雲層，跟表現奢華的雅集節日的繪畫中霧狀的遠方和霧般消逝的透視一樣，都沒有動搖神聖的表現秩序。表現在接受意味著終止它體系的封閉性的因素的時候，表明一個體系的融合能力的廣度，又說明它的形式力量的多面性。

　　／雲／確實是針對體系的封閉性而定的，它與符號所遵循的形式準則是相對的，因爲它沒有嚴格的界定，因爲它是一個「沒有表面的物體」。但我們也多次強調了，它在繪畫中起了這樣的

作用，絕不是因爲它的本質，不管是主題性的，還是繪畫性的。它在繪畫結構中起作用，在表層，在所指意義上，／雲／沒有表現所給予它的「現實性」。但這是不是說它只有一個使用價値，而且人們只想著從功用角度把它作爲一個工具來看待[1]？一旦提出這樣的問題，從符號思想的術語及觀點來講，回答不可能是太簡化、太單一的。在以透視模式爲調節的繪畫背景裡，「雲」確實完成了一些明顯可以看出來的功能。但是符號的功能性並不能確認它所爲理論指示的價値，同時它也不能窮盡了它作爲一個圖形在能指系統裡的有效性（關於符號與圖形的對立，參見1.2.2.）：／雲／在繪畫秩序中所起的戰略性的功能，是它交替起著凝聚與遣散的作用（可以說同時起著這種作用，因爲它的這兩種不同功能在不同的層次上起作用，而聚、散作用可以跳出各自的層次），起著符號與非符號的作用（因爲我們強調的是圖形潛在的否定能力，也就是它身上對符號秩序對立的部分，鬆開符號束縛的那種力量）；作爲凝聚作用，是因爲，在這樣定義的背景裡，它起了聯合、傳遞的作用，透過符號的手段，根據體系的規則，保證了表現的統一性；遣散的作用，是因爲，在拒絕成爲符號，強調自身是「圖形」的同時（即我們定義的圖形的意義），它透過它的無限制性，以及它所產生的解決效果，破壞了一種建立在各個單位的清晰的線性基礎上的句法秩序的穩定性與一致性。

符號的這種兩可性——體系的兩可性也隨之得到肯定或否定——規定了它的作用性：／雲／從而擁有了最廣泛的用途，從純描繪性、純標誌性的，到建構性、甚至拆構性的用途。在十八世紀末期，在一個完全定義爲創造性的方法的大前提下，它仍然起

著嶄新的匪夷所思的作用。《如何在素描中創造新的風景布局的新方法》一書由英國人亞歷山大‧科辰思（Alexander Cozens）寫於1785年[2]，在原則上，完全強調技巧性，根本不模仿大師或自然，而完全建立在色點與塗抹的資訊功能上。「所謂素描是把腦海中的想法移到紙上去（……），亂抹亂塗就是要畫許多色點（……）從而製造出許多意想不到的形狀，再由思維去猜測它們隱含的意義。素描就是把思想線性化，亂塗亂抹則是把思想暗示出來。」[3]在書中，對雲狀的形成的列舉占據了很大的篇幅。科辰思的方法——可以想像——激起了許多評論；然而，它雖然讓一些經院派人士大發雷霆，因為它在繪畫領域裡強調了偶然性、隨機性、甚至無形狀性，但它並沒有帶來任何真正的理論上的革命意義。在原則上，它並不比達文西或比埃爾‧德‧科西莫關於牆上因潮濕而顯出的痕跡而發出的觀點更驚世駭俗。貢布里希（Gombrich）就清楚地看到科辰思的模式以及他提出的詮釋，至少有一部分，是從屬於當時的定論的，即克洛德‧洛蘭是風景畫無可爭辯的大師[4]。在一塊海綿在牆上留下的痕跡裡，正如在不斷更新的雲的形狀裡，任何人都可以看出他想著的：他的欲望的體現，他的戲劇的畫畫，他的文化的符號。

5.1.1. 「美妙的雲」

「你喜歡什麼，了不起的外國人？我喜歡雲，那邊飛過的雲，美妙的雲。」

——波特萊爾，《外國人》

　　藝術讓雲起的作用越來越廣泛，不知不覺就發現情況對雲越來越有利。而藝術一直把雲當一種工具，一種爲表現服務的器具。到了十九世紀的時候，情況就很明瞭，特別是如果我們接受盧斯金認爲總結了他那個時代的那句名言：「雲的使用」[5]。這種說法是很讓人震驚的，第一次在西方藝術史上，明目張膽地顯示出了象徵秩序的首要性以及能指的非功能性，當然這種能指在這裡還是戴著一個象徵的面具出現的，這個面具即是雲，畫家在長期利用它之後，願意成爲他的服務者。模糊、「雲蒸霞蔚」不是「現代」風景的一大特點嗎[6]？在盧斯金準備寫作《現代畫家》的時候（大約在1842年），英國風景畫家：普盧特（Prout）、費爾丁（Fielding）、哈爾定（Harding），特別是透納（Turner），對天空表現出的興趣，在他眼裡，是完全有道理的；現代畫家之所以在風景藝術上能勝過古代的畫家，並與以普桑與克洛德·洛蘭爲首的經院派傳統決裂，在很大程度上是因爲他們的天空更「眞實」。在這種眞實裡面就有雲的作用。但他當時用來證明他的論文的例子還是向表現秩序借鑑的，也就是從所指的角度的：每個人都可以從眼前的景象裡得到欣賞快感，得到自己要找的東西，因爲在天空的布局中，任何東西都是向人展示的；在盧斯金看來，沒有一個比天空的系統更能表現神聖的力量了，要強調的是，這個體系已經不是天文學意義上的了，而是氣象學意義上的，在這一體系當中，雲出現在人的眼簾中是爲了他的視覺，正如空氣之於人的肺是爲了他的呼吸[7]。以前的畫家只抓住了雲的質量，而沒有抓住雲的「眞實性」。因爲他們不清楚在大氣的藍色與雲彩的白色之間的那種占據可循的關聯。更不清楚雲在清晰的排列之後，可以被分成三個區域、三個舞台體系，分別代表了

特有的形式內涵，即中間區域，那是唯一的被古代人了解的區域，特別是荷蘭畫家；高層區域，透納就把這片區域作為他最喜歡表現的區域，「給世人展示出另外一個天際的世界之末日」[8]；以及一種下層區域，即製造雨水與無形狀、無穩定性的水氣的雲，現代畫家就精於此道[9]。

但是，盧斯金接下來指出（一段很有意思的真偽參半、似是而非的關於科學的走了題的討論把他的批評過程打斷了，我們後面還會提到），雲的使用並不一定都是正面的。他的名言表達了現代人對既無限定又無邊界的開闊空間的口味，對自由的欲望以及一個從人的掌握能力下解脫出來的大自然（在另一層次上，在另一個背景下，對「廢墟」的鍾愛也是出於同一種需求。建構好的秩序被破壞了，正如在雲層裡布局秩序被打斷了一樣）。喜歡高山也是與對雲彩的鍾愛緊緊相連的。隨著雲的出現，山的崇高就顯得越來越明顯[10]——當然還包括對自然現象的通俗化的觀察（「在那些地方，中世紀的畫家連一塊雲都沒有畫，除非是為了往裡面加一個天使進去（……），我們則不相信雲除了會有一大堆的雨水或冰雹子以後，還能變成什麼東西」[11]）。現代畫家感興趣的是雲的可被感知的一面，它的客觀的形狀，並伴隨著霧氣，就像透過大氣層的螢幕看到的東西一樣。但這種做法是有陰影的，古代畫家尋找穩定性、永恆性、清晰性，而現代的觀賞者則不得不看幽暗性、瞬間性、變換性，並從最不容易固定下來與把握的東西，如風、照明、雲彩等事物中，得到最大的愉悅與知識。雲的使用——盧斯金的這句寫於1853年的名言，不幸的是可以用它的否定的、決定性的一面來表示現代藝術；當代人所孕育的神秘，一大部分不就是想去「用聰明的方法去談論煙霧」，正

如阿里斯托芬早在《雲》裡就批評了的？（阿里斯托芬——在盧斯金看來是唯一的一個說雲壞話的希臘人，也是唯一的一個對雲進行了精心鑽研的人，但又該如何去看亞里斯多德和伊比鳩魯呢？）從屬於過眼煙雲，從屬於不確切的東西，不可理解的東西，會在布局的層次上反饋出來（盧斯金舉的例子就是在風景中天空的位置越來越重要，最前面的一層反而顯得無關緊要，從屬於它了；不是有的人甚至故意把它弄黑，以更好地顯示出雲的白色來嗎？），也會在素描上反饋出來；中世紀的畫家畫什麼都帶有最大的細緻，各種細節面面俱到，而現代畫家則僅對煙雲感興趣，除此之外沒有真心素描出來的，一切都還是模糊輕盈、不完美的[12]。

盧斯金雖然還混淆中世紀的繪畫與文藝復興時期繪畫，而且把普桑和克洛德·洛蘭等的學院作品，統統列到「古代繪畫」的標籤下，同時還毫無保留地讚賞透納的藝術，認爲後者代表了在風景藝術中現代畫家的無比優越性，但是他還是把「天空的真實」列爲藝術應當探求的最爲重要的「真理」之一，甚至比色彩更爲重要，因爲他認爲色彩跟形式的真理相比是較爲次要的東西。之所以難以建立起「雲的真理」，就是因爲後者可以具備各種各樣的形狀；但同時也說明爲什麼研究雲彩可以帶來好處：「假如藝術家更有習慣去寫生，畫飛速飄過的雲，而且很可能地在輪廓上準確、精細，而不是去用刷子塗抹他們所說的『效果』，他們很快就會發現在他們筆下的形狀裡有比他們所等待的隨機性創作——即使也會很成功——更多的美的成分。」[13]從中我們可以讀出暗藏著的對科辰思的方法的批評。確實，大自然爲素描慷慨提供許多東西，而且還把神秘與美那麼有機地結合起來，爲什麼要到

偶然隨機性中尋找這些東西呢[14]？

　　「神秘」[15]，這正是透納藝術的特殊的一點，他跟大家都不同的一點，是他的筆觸看上去不確定，以至於這位畫家往往被人認為是「雲霧派」，而且被看作是那個世紀的主要潮流的朦朧派的代表[16]。「他的畫的每一個布局，明顯是要把事物的一部分展示出來，而不是全部，不去顯露而是把它們消散在層雲與霧的籠罩中。」[17]但這兒，跟義大利藝術的一些畫作以及前拉斐爾派的作品相比，有些矛盾相悖之處。盧斯金不會不意識到：「成功、偉大的素描」不是清晰而準確的嗎？不是追求對形狀的準確的線性描述嗎？與被盧斯金說為是他的那個時代最偉大的個性的透納相比，不同的是，歐洲現代藝術上出現過的最偉大的畫派的前拉斐爾派，作為群體而言，所強調及所讚賞的是光線的真實性。他們齊聲討伐霧，以及任何建立在「朦朧」上的幻覺。但關於雲的爭論分開了兩邊人：一邊是贊成雲的一派（科普萊〔Copley〕、費爾丁等人），一邊是反對派（斯坦斐爾德〔Stanfield〕、哈爾定等）。這場爭論，盧斯金不會不知情，並不是一場新的爭論，它只不過是在另外一個背景下，對曾經分開了科雷喬、威尼斯人，甚至包括魯本斯和倫勃朗，與拉斐爾傳統一派的畫家，以及總體來說，所有不喜歡不明確的東西，捍衛明晰的視覺和一個從頭到腳可以接受的空間的畫家的爭論的再現[18]。

　　「這一切都對雲有害無益。說實話，現在我彷彿覺得說不出任何關於雲的好話。然而，由於我本人在很長時間內認同對它們的崇拜，而且我的一生的很長時間是跋山涉水地追隨它們，我必須說話，為它們辯護，為透納辯護。」[19]從這句話中，我們可以看出發現了義大利藝術和前拉斐爾畫派以後的盧斯金的為難，但

是他的辯護詞，即使在他引入的最矛盾之處，證明了這位《現代
畫家》一書的作者說到底並沒有放棄他的義大利之行之前的想
法。首先，不管怎麼樣，雲是存在的，是大自然決定了的，畫風
景的人不可能故意不理它們，否則就是矯情。第二點，而這正是
盧斯金美學的一個基本準則，沒有幽暗的東西就沒有傑出的作品
[20]。「神秘」不光是片面的、可變的，其中雲和霧只是它的一部
分；而是一個長久的、永恆的神秘，它處在所有的神秘空間裡，
它符合了事物的無限性。前拉斐爾派的畫像，跟透納一樣（盧斯
金認爲他才是前者的眞正的導師、先驅，他們眞正的領頭人），
也是充滿了神秘的，並向人暗示以肉眼能看到的更多的東西。因
爲現實裡並不存在完全清晰、明瞭的視覺；需要知道的唯一問題
的是，神秘化從哪裡開始，因爲隨著距離的展開，可辨識的點會
隨著變化[21]。

　　距離，可見性（還有，濃淡遠近法的後果，以及可辨識的點
的概念）：盧斯金活躍其中的思想領域與達文西所處的思想領域
相比，沒有任何獨特的地方。他提出的與傳統經院相對立的繪畫
問題（且不說「美學問題」），並沒有引進新的論證，只是在它的
悖論式的結構中，明確地在理論上劃出了終止點，同時提出了疑
難，讓理論顯得力不從心。比方說，線性問題，在這個問題上雲
還有指示的作用（價值）。絕對地講，沒有一片雲可以用筆尖來
畫出，只有刷子，在儘可能小心的情況下，才能既畫出「邊」，
又畫出質，窮盡變化。那是不是說盧斯金到後來不得不接受他從
一開始就否決了的「效果」呢？不是，因爲他小心謹愼地提出，
爲了「刻劃」出一朵雲來，輕巧、細心的筆觸可以得到類似於繪
畫的東西；至於素描，一道濃黑的炭筆就夠了，因爲它在側面使

用時，也可以用來畫陰影，用筆尖則可以畫出線條來[22]。雲之所以讓人不敢畫素描，並不是因爲它的表面形式，而是因爲它的不穩定性，它的易逝性。我們可以在一朵雲移開、消失或變形時畫它；但在畫一片被雲層覆蓋的整個天空時，就只能草草畫下幾筆急促的線條，剩下的就只能靠記憶了。而透納正是靠了他的極強的記憶力才顯示出在畫天空方面的無與倫比的天才：「別人可以將雲彩上好看的顏色。而他是唯一的一個眞正地去畫的人，這樣一種能力來自於他有畫天空的習慣，就像畫別的東西，而且是用筆尖。」[23]

我們看出來，雲（我們保持雲在盧斯金的文章中的模糊地位，有時代表一個氣象現象，現代畫還把它作爲特殊鍾愛的一個參照；有時作爲一個明確的圖像、有效的象徵，介於象徵與想像兩者之間）事實上是作爲一塊「試金石」——這裡的悖論只是字面上的——用來判斷一幅畫的眞理性——所謂的眞理性，在盧斯金的語言中就是如何重現一個自然事件。跟模糊不同的是，這種重現是靠符號與象徵來獲取的，這些符號與象徵有確定的意義，但它們不是圖像，因爲它們不是按與現象的相似原則而存在的[24]。這種在實質與形式、事物與符號、模仿與表現等觀念上的潛在的活動——這也不僅僅是盧斯金的個別現象——決定了一種特定的批評手段，它對批評而言，既解釋了迂迴，又解釋了回歸。這再一次從雲的例子上得到最明顯的證實。涉及到在繪畫中的雲，我們看到盧斯金幾次被迫面對許多疑難問題，正是因爲他沒有能夠建立起一個關於繪畫符號以及繪畫符號與它的參照物之間的關係上的理論。正因爲涉及到的是眞實的「雲」，但只能假裝著無法給出理由：爲什麼霧那麼重，而一大團雲層顯得那麼輕？

雲為什麼可以在空氣上飄浮？如何解釋蒸氣一旦在大氣層中散開，就變得可視見的了？而且，更重要的是（但是這個問題以這種方式提出來，就有點混淆所指和參照，混淆符號與實質之嫌），雲的形狀究竟是什麼？雲的輪廓究竟是什麼？盧斯金認為，這些問題是沒有答案的；但是它們增加了來自「神秘」的快感。涉及到雲的運動，也是同樣[25]，只有在對電以及無窮的理論有透徹理解的基礎上才可以表現這些，但沒有人懂上述理論[26]。

由天空與雲彩的問題引出的對無窮的參照，在這裡沒有任何令人意外的因素，它顯示盧斯金（甚至透納本人）在多大程度上成了一種思想傳統的先鋒，這種思想同樣地把科學中的幾何的抽象的無窮（經常以被剝奪的意思詮釋，參見4.2.4.）跟一個可被宗教與形而上學意識形態接受的情調式的表現的無限對立起來。表現無窮難道不是在我們細緻地判斷一幅畫時第一件要考慮的事情；難道它不是透納明顯高於別人的證據，因為在透納那裡，一點藍色，即使是藍色的一小部分，總是「無限的」，具有無窮的空間的深度[27]？但只要分析一下為了達到這種結果而使用的手段，就可以發現透納的藝術還是遵循與他的前驅者相同的調節和平衡因素：雲必須進入透視；假如我們設想它們有一個平的基底，那麼很容易建立起一個（棋盤式的）框架來畫上去。風倒可以（正如在達文西那兒一樣）造成一點混亂。透視依然是所有天空秩序的基本準則，不管是用直線去畫，還是更經常的，用曲線去畫。因為畫家們對透視以及由此而生的比例規則一竅不通，才無法表現天空的力量與浩蕩。

出於同一種讚賞，把透納的藝術和前拉斐爾派的藝術放到一起，使這位思想史畫家露出了真面孔：在雲和霧的螢幕後面，線

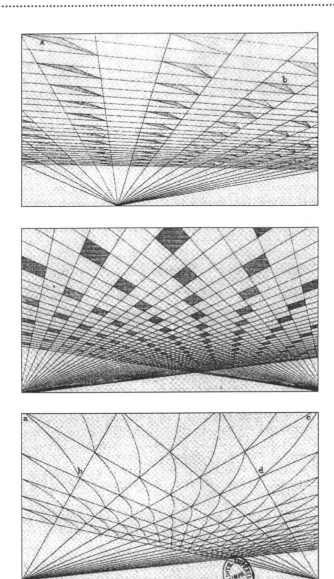

3

圖6A　盧斯金，《雲的透視》（直線型）。選自《現代畫家》第5卷

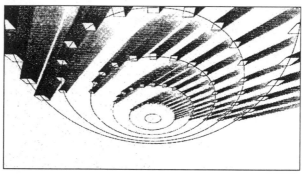

圖6B　盧斯金，《雲的透視》（曲線型）。選自《現代畫家》第5卷

性的優越性還是被驗證了的，準則的各項功能也保持住了特權。
「雲的使用」這個說法，對盧斯金來說，不是一個要達到的風
格，而是對現象的一種總結。它沒有引向新的理論探討，它只不
過是以提請謹慎爲名重複了透視體系：這種「用途」不可能發展
到體系放棄在調節準則上占的主導地位[28]。相反，這種體系必須
面對在此之前一直是以背景出現的天空的延伸，並對組織畫面必
須遵循的原則作出妥協（但從歷史上來講，對天空——屋頂——
的棋格式的畫法先於對地面的畫法，見4.2.3.）：由盧斯金描繪
出來的天空的透視模式還是依從於傳統的視點，這個模式要求雲
的線條隨著在棋格上的位置變化而縮短，所以依然遵循傳統的做
法。經院不是教人畫雲在地面留下的陰影，而雲本身卻在框架外
面，以便加深用各種各樣的透視手法而得到的一個風景中的深度
感？[29]這就又一次地證明了體系的靈活性，以及它的巨大的融合
力：同一個因素，一開始是靠了對準則的一些破壞，以及對調
節、平衡整個體系的運轉形式的約束的放鬆——當然只是表面的
而不是眞實的——才能進入體系的，結果當這個體系從根本上受
到威脅的時候，它以句法工具和幻覺生成因素的雙重身分，被用
來保證一個受透視原則越來越嚴的束縛的表現的正常進行。

5.1.2.　氣象學

　　但我們還是應該回到某種起因上，即那些使盧斯金以那些問
題爲藉口，並不無將就地承認自己沒有能力把現代科學的進步與
繪畫聯繫起來的原因[30]。觀察天空與大氣現象，從十九世紀初開
始就在歐洲喚起了新的熱情。1817-1822年期間，歌德就透過一

系列的研究文章和詩歌，歌頌英國人盧克·霍瓦爾德（Luke
Howard），因爲他寫了一篇關於雲的科學普及論文[31]。此人在文
中，跟盧斯金所做的一樣，把雲分爲三個區域或稱三個層次。這
是首次解釋雲、預測天氣的做法。同時又是一大批詩歌、素描和
以雲爲主題的繪畫作品的共同源泉，這些作品盧斯金居然不可思
議地不知其存在，其中包括歌德、貢斯塔布爾（Constable），以
及挪威人約翰·克里思蒂安·達爾（Johan Christian Dahl），當然
還有大名鼎鼎的雪萊的詩[32]。庫爾特·巴德特（Kurt Badt）高估
了霍瓦爾德的成果造成的直接影響（而貢斯塔布爾則好像對此一
無所知[33]），而且只能用「來源」和「影響」之類的術語去講藝
術與科學之間的問題，但他清楚地顯示出在十九世紀初在氣象學
家的科研成果與一些詩歌和繪畫作品之間出現的客觀統一的成
因。這些作品，嚴格講起來，並沒有成爲一種「體裁」，但在當
時的群體或個體的創造中，還是形成了一個有獨立性和獨特性的
整體。

　　貢斯塔布爾的研究與盧克·霍瓦爾德的成果給歌德啓發而帶
來的觀察體系在有一點上是相同的。它們都強調雲的現象的時間
性。貢斯塔布爾本人在他的雲的研究之後，不僅記上日期，還寫
上時間、地點、氣溫、風向等等[34]。文藝復興時期對雲的看法是
現時性的，而他們的看法則是歷時性的，雖然不是歷史性的（參
見霍瓦爾德關於「氣候史」的想法），他們想知道的是在空間中
找到位置的自然現象，如何在時間上發展變化（貢斯塔布爾還要
求風景繪畫，既「有科學性又有詩性」，並高度讚美魯伊斯達
爾，因爲後者講述了歷史——用這個詞的嶄新的、自然的意義，
——明白了他所畫的東西，而且風景本身不是作爲想像的產品，

而是邏輯演繹的結果[35]）。但對雲的重視並不只是滿足了科學意義或新的理論；它提供了一種食糧——這在波特萊爾與歌德那裡都一樣——給浪漫精神，關於無限、遙遠、朦朧、無具狀的力量的夢想。庫爾特・巴德特透徹地指出，／雲／在十九世紀繪畫中起的作用，可以與它在十五世紀的佛拉芒德繪畫中起的作用相比——這正是瓦萊里認為從竇加才開始的「通向無具象的練習」的前兆，瓦萊里還認為這是與達文西的想法相通的：無具象的意思並不是說沒有形狀的東西，而是說形狀在我們身上沒有找到「任何可以用一個清晰的筆劃或認識的行為來代替的東西」[36]。雲不是一個可以縮減的形狀；正因如此，歌德認為它是一個在無限的宇宙中的事物互相生成的關係的背景中具有特殊意義的符號——同時也包括認知的「自我」，而且是自然哲學研究的對象：「也許我對地理學的研究關注太多。我現在開始研究大氣領域的問題。如果是為了發現人是怎麼思想的，怎麼能思想的，那這事情本身就是極有價值的、令人受益非匪淺的。」[37]

當時盧克・霍瓦爾德和他的當代同行眼中的氣象學首先是一種描述性的科學，建立在對現象的觀察和分類上面。所以可以想像氣象學與風景繪畫有某些重合，它甚至包括畫的某些圖形。歌德希望風景畫成為一種理性知識的學派，他甚至產生了從科學開始創建一門新的藝術的想法[38]。但這裡吸引歌德的，是這門「科學」的純現象學的特性，而非理論的特性，要知道歌德致力於反對牛頓科學的物質基礎，並在席勒之後去捍衛一種「思辨物理學的權利」（參見《色彩學》）。「人必須靠眼睛來把握一切」[39]，假如歌德與盧斯金一樣，只對事物的外表感興趣，那是因為，且不說人人都有保持「神秘」的權利，這些同一現象的「意義」對

他來說比他們的結構更重要。他們兩人反對的科學，是繼牛頓之後的物理學家的科學，他們認爲可以把光線縮減爲一個物質程式，而顏色、聲音等等是與動物的器官組織相聯繫的感覺，這些感覺不允許任何解釋，至多只能成爲一種道德學的對象[40]。在這裡，星象學作爲一種純現象學的學科，而非物質的學科，來爲對自然現象進行象徵性的、神秘的詮釋服務（就像在卡爾·居斯塔夫·卡魯斯〔Carl Gustav Carus〕甚至貢斯塔布爾那裡可以看到的一樣），並沒有什麼奇怪的地方──讓我們想想在古代那些唯物質主義者的重要文章中的那些給予同類現象的正好與此相反的篇幅，就明瞭了。解釋「雲是如何形成，如何堆積起來的，或者是透過在風的壓力下空氣的聚合作用，或者是某些原子的交叉產生了這種現象，或者是從地上或水中蒸發出來的蒸氣的凝聚以後產生的」[41]，或者還有別的許多方式，這些解釋對神話式的敘述是當頭棒喝。盧克萊脩關於天空體系的精彩文字只有一個目標，那就是讓那些不知原因的人不要妄自害怕天神；不管雲讓許多火原子放射時出現閃電（《論自然現象》，第160-161句），還是在高空上許多堆積起來的厚雲中產生出雷電（同上，第246-247句），都不是上帝的作品。「但願大家能把神話放到一邊。當我們仔細觀察各種現象，並從中看出對看不見的東西的指示，就做到了。」[42]正相反的是，爲了反對物質科學，爲了重建神話與觀念的權利，甚至是一種宗教的權利和一個按神秘方式孕育出來的不可見的東西的權利，歌德和盧斯金才都以各自的方式寫作、批評[43]。

在古代世界的唯物主義的文本中，雲的形成提供了一個大致的解釋作用，解釋在虛空中運動的原子如何組合起來。「雲是這

樣形成的，當它們的一大批成分飛向天空中高高的區域時，突然
相遇了，由於它們表面粗糙，它們互相黏合在一起，雖然不是太
緊，但也足夠保持它們的黏合。」[144]在這篇文章裡，區分可視的
與不可視的，並不意味任何本體論上的區別；它只不過是一個
「門檻」問題。「在雲將要形成的時候，當它們還太小，我們的
肉眼還看不見的時候，風將它們吸向山尖，並在那裡聚集。只有
在那裡，合成一組，湊在一起，它們才開始為眼睛所視見。」[145]
這一點正是盧斯金所不能接受的，他珍視「神秘」，他不能接受
雲是互相吸引在一起的大氣分子組成的說法，雖然他也這麼說
了，他強調的是它的可視見性，它的色彩、它的輪廓等問題是沒
有出路的[146]。這些問題欲蓋彌彰，是繪畫的能指的問題。這個問
題，盧斯金想盡了一切辦法，總是把它掩蓋在一片雲層之下。他
根本就不去探究雲侵入繪畫領域的歷史與理論上的決定因素，以
及畫家如何開始為雲服務，反而只到最後，試著去用在時間方面
的徹底變化，間接地解釋這種事實。這種變化的徵兆是，在歐洲
的天空上出現了一種到那時為止還未知的一種雲。1848 年所作的
兩次關於十九世紀暴風雨的講座，代表了傳統天空體系的平衡的
破裂。與《現代畫家》的文字相比，這兩次講座把繪畫的能指與
所指之間的關係問題移位了，把它與一個所指的現實相參照，這
種所謂的現實也是用科學的術語來定義的、來暗示的，隨著霧氣
的加深，如何再到唯物主義中去找安慰？在這個前提下，雲被授
予的意識形態功能又一次被否認了：我們已經看到，雲侵入畫布
遠遠沒有在所有的情況下都破壞透視秩序體系，相反，反而造成
一系列的效果，強調視覺體系的重要性，超越幾何坐標的膚淺的
霧障，同時遵循著經典體系的基本趨向，繼續隱藏繪畫的真實支

柱，即作為意象載體的繪畫表面。盧斯金的文章，透過他的徹底的反唯物主義的內容，顯示出了「雲的使用」的矛盾的本質：同是／雲／，在由透視模式主宰的繪畫背景裡，顯得與繪畫的可感知因素，與它的物質性，甚至與作為線性的對立的色彩相聯繫；同時又像一個屏障，用來掩蓋一個符號意義生成過程的真實性。在象徵主義時代，它竟成了這種符號意義生成過程的虛幻的替身。

5.1.3. 華格納的「理想」

事實上，《現代畫家》裡長篇累牘的矛盾之處和悲觀主義，以及一個年老智衰的自學者關於暴風雨的東拉西扯，盧斯金對透納的崇拜，以及反過來對輕率地追求「朦朧」和「煙霞」的效果的現象的批評，這一切都說明了盧斯金在客觀上處於世紀末的那場大爭論之中，即華格納主義。當尼采在一場「大病初癒」之後，決心與華格納決裂，他的治療結果就是作出一個選擇：摒棄華格納理想主義的霧障與北方的陰濕，而選擇熱帶國家的清新的空氣以及快樂的科學，也就是不光是輕盈、智慧、火熱、雅緻，而且選擇偉大的邏輯[47]——最重要的是選擇一種「不同」的藝術——「一種諷刺的藝術，輕鬆的、難以捕捉的、調侃的、絕對人為的藝術，就像一股輕盈的火，騰地飛上無雲的天際！」[48]這種對一個無雲的藝術的追求，而且是為藝術家的、純粹是為了藝術家的藝術（而不是「為藝術而藝術」），跟華格納的作品一相比較，就顯得明朗了。因為華格納的音樂正好相反，它不顧一切地尋找表達[49]，這種音樂的結果就是把音樂放到為舞台服務的位置

上，追求一個「完全的舞台」，一個對任何藝術都認同的觀眾，同時作為首要的條件，必須中和（就像在繪畫中，透視秩序「中和」了繪畫的載體）「音樂的技術部」和「音樂的發生部」。在貝雷特（Bayreuth）的舞台下安裝的樂隊，放置在一個「神秘的深淵」裡，以分開「現實」與「理想」，並使舞台動作發生在一個不確定的遠方[50]。這種對音樂物質創造的各個部分的中和所得到的舞台效果，跟繪畫界的那些追求「朦朧」、「霧派」追隨者所追求的同樣相距並不遠。因為樂隊這樣的避開觀眾，使得現實的舞台地面變成了一個「可以移動的、柔軟的、可以隨心所欲地塑造的、輕盈的表面，它無法探測的背景，就是人的情感的海洋」[51]。沒有任何東西來干擾觀眾從他的席位上看到的舞台，觀眾的眼光所視之處，只見「一個彷彿搖晃在兩個舞台前部之間的空間。由於舞台布景上的視幻覺，上面的畫面全是遙遠不可及的，就像飄渺的夢境發生的一樣。一種神秘的音樂圍繞著劇情的展開，就像在庇蒂（Pythie）的王座下，從神聖的嘎雅（Gaia）胸中冒出的蒸氣，像幽靈一樣，從『神秘的深淵』中，冉冉升起」[52]。

從這裡我們可以看出華格納歌劇的特殊音樂性——「無限」的、無「固定的點」的樂調，跟融解了整個調性體系的半音性揉和在一起[53]——這種音樂正好可以進入華格納音樂要求的「完全」的戲劇表現，包容了所有的藝術，共同來起作用實現這種完全的藝術。在一齣既是面對視覺又面向聽覺的戲裡[54]，同樣的手段產生同樣的效果，互相輔助；一系列的「漫無邊際」的和聲產生的無調性的感覺，隨著各種視覺效果造成的故事場景的消失而增強[55]。作為手段的因素被否認了一切的特殊性、一切的現實性、一

切的物質性，只為一個完全的藝術而服務。音樂也不能例外，正因為它達到了那麼強的精神性，所以就顯得跟「蒸氣」一樣。風景繪畫也無以避免，雖說華格納本人認為風景畫是所有繪畫、藝術的完美的、最終的結合體，而且要為塑造未來的戲劇藝術作品的舞台提供可貴的經驗，因為在那裡，風景畫將表現「自然的背景」[56]。「對產生音響的機械器具的中和，只是一整套理想化過程中邁出的第一步。在《湯豪舍》（Tannhaüser）中，維納斯堡（Venusberg）的舞台裝飾，這種理想化過程才達到極致。為了表現演員們神仙境內般的出場，舞台的幕布做成透明的，上繪雲彩，而且一段一段地下垂，以至於在舞台深處掛著的瓦特堡（Wartburg）的山谷的背景輪廓顯得模糊不清。在這樣一個布景安排中，繪製背景的人跟幕後操作的人沒有區分，雲彩——透過它們暗涵的對輪廓的消融——產生了「遙不可及的神秘的效果」[57]。正如半音性——勒內‧雷勃維茲（René Leibowitz）認為它是調性體系的破壞性因素，而且它不停地從內部進行這種破壞[58]，正如色彩對線性體系所做的一樣——意味著音樂的音響世界的極大的豐富（華格納認為這跟當時的世界的擴大密切相關。由於大規模的對世界的新發現，無垠的大海改變了先人的封閉的大海[59]），同樣，在這種「雲派」現象中，一種最終只能歸於線性的文化的矛盾性開始自我放棄、自我批評（不再成為有用的、不再製造），它允許造成一系列的效果，讓人覺得表現的框架大大地擴大了。但是半音性（從希臘語中的「色彩」、「音調」一詞演變而來）帶來了一系列的形式問題，驅使二十世紀的音樂家，在荀白克（Schönberg）和韋伯恩（Webern）之後，都致力去開拓、去尋求解決辦法[60]，而「雲派」卻正相反，它代表了在繪畫

中對一切形式問題的否定，或者至少是迴避，正如尼采在華格納的所謂「理想」中找到的類似的迴避。透過一個毫無任何辯證性的反向作用，同一種因素，在古典系統的背景下指示了一種繪畫能指的物質性，而在當時，卻為流行的理想主義搬來援兵，使得現實的舞台變成一種形象[161]。我們現在需要進一步搞清楚的是，在另一個文化背景下，即遠東的繪畫傳統下，「雲的使用」會不會帶上一個完全不同的意義，同時又同樣具有決定性的深遠意義。這樣去繞一圈，肯定可以讓我們用完全辯證和唯物的術語引入現代繪畫的問題。

5.2.　氣的象形文字

「我要靠一種氣的象形文字找回神聖的觀念。」

——安托南・阿爾多，《天使的戲劇》

「黃大癡九十而貌如童顏。米友仁八十餘神明不衰，無疾而逝。蓋畫中煙雲供養也。」

——董其昌，《畫禪室隨筆》

5.2.1.　中國與它的雲

假如我們不去理會盧斯金的預言，而且撇開時間順序，我們

就可以在同一面「雲派畫家」的旗幟下匯集起透納的「氣態」的風景畫，貝雷特的霧氣濛濛的舞台布景，以及中國宋、明時期的單色的風景，或者是日本深受禪意影響的霧遮雲吞的山林繪畫。之所以撇開時間因素，是因為中國繪畫乃至日本繪畫在西方一直鮮為人知，直到歐洲文明開始走出「華格納式的理想的雲霧」和「偉大的風格的謊言」（尼采語），並開始尋找新的天空，首先是向遠東[62]。當時歐洲市場上充斥的日本版畫為印象派以及同行們帶來了許多關於排版、形象描繪以及布局方面的啓發。但是，正如福西庸強調的，印象派繪畫說到底在材料上，透過各種色彩的筆觸的平行排列和重合，與日本版畫大相徑庭，因為日本版畫中光潔平滑占主導（正因如此，日本藝術後來為那些與印象派分裂後追隨高更提出形式的格式化、線條與色彩的分離的人，提供了論據[63]）。也許只有惠斯勒（Whistler）一個人，用一種不再占主導的色彩，在他的《夜景》畫中，從「品味」的角度（這個詞已帶有馬拉美在翻譯《十點鐘》時給予它的理論涵義），流露出日本繪畫的一些特徵：虛與實之間的關係、地平線的提高、各個景深的不同、由白霧分開的重疊式構圖等等，正如我們在浮世繪中，如廣重的《東海道車站》中可以看到的一樣。

但是惠斯勒建立在暗示上的這門不願意承認自己是「雲派」的繪畫藝術最終沒有結果[64]。雖然今天我們看到歐洲當時對東方的興趣已重返畫壇，而且有過之而無不及，但歷史沒有允許我們把與遠東繪畫傳統的接觸更向前推進一步。是不是說這兩種不同藝術的比較是純理論上的，即當西方傳統的表現體系衰滯之時，不得不另找門路？確實，我們很想把兩者放到一起來看：盧斯金把現代風景說成是「雲的使用」的這句名言，代表著西方繪畫中

出現了一個大轉變；而在東方，遠東藝術的最穩定的特點之一，即「雲與霧的景觀」，至少在西方世界開始了解的中國繪畫中，占據了特殊的席位[65]。從十一世紀開始，米芾就在他的《畫史》中強調這種「觀念」如何根深柢固，可以一直上溯到遠古時代。而與他同時代的董源的霧景在當時非常流行。在他畫中，山脊時隱時現，樹尖時顯時遮，薄霧時明時暗，而絲毫不露人工斧跡[66]。直到十八世紀，《芥子園畫傳》還認為雲彩是「天地之大文章，為山川被錦繡」，並因之而把它們比喻為作家們用來增強個人文風力量的詩歌引文。更為重要的是，雲是對風景的概括：「亦以見虛無浩渺中，藏有無限山皴水法。故山曰雲山，水曰雲水。」[67]至於石濤的《苦瓜和尚畫語錄》，更為／雲／在風景畫的出現作出了關鍵性的解釋：山水風景畫是為了達到「宇宙的準則」，它為之表現形狀和力量。河流和雲彩在它們的聚與散的過程中，起了連結的作用：「風雲者，天之束縛山川也；水石者，地之激越山川也」[68]。

　　如果只追究這些批評文章的字面意思，／雲／在為之提供理論的繪畫中，並不以獨立的單位介入，也就並不可以被準確地找出來、限定出來或定位下來。不管是中國還是日本，在佛教畫像中，雲一直作為底層式載體出現，輪廓分明，外形像一條龍或一條尾巴長長的魚，菩薩坐在上面，或者是阿彌陀佛和隨從們降到地上，或者是飛天的舞蹈。錦袍上綴著的「雲澗」這個題材是一個非常古老的宇宙象徵的遺留物，它代表了天的邊緣，在地界軸心的盡頭，就像西方中世紀的一個模式[69]。但是這種圖像表現形式（以及任何可以在這一層次上，在歐洲藝術和中國藝術之間可以建立起交流和師從關係的形式），跟那些畫論給予雲的非常獨

特的理論地位相比，沒有任何重要性；它是一個因素、一個準則，根據它聚集，還是分散，在它的「不可捕捉的虛空」中，成為它在隱蔽的同時突出了的風景的「山皴」與「水法」的紐帶。雲和霧在風景繪畫中的純繪畫功能性的性質以及其延伸，以及它所包含的宇宙生成意義，這一切都表明了遠東的繪畫並沒有遇到過「雲的問題」——而在歐洲，布魯耐萊思奇透過他的論證式的實驗提出了這個問題，並在文藝復興的表現體系的存在開始就確立了這個問題的重要性——它在雲這個因素中看到的是一個有選擇性的手段與準則。在西方繪畫中，當雲在畫面中被機械或程式化的手段喚出來的時候，它代表了一個為線性目的服務的表現的限定；從某一個歷史點開始，它的多次出現，不管是自由的還是受控制的，就有了病理學的成分，它代表了一個秩序的解散的開端（但並不是涉及到它的摧毀，那是到了塞尚和立體派之後才開始的）。也就是說，一眼看，中國體系顯得在這個問題上正如與文藝復興的體系相反運作，因為正好在西方體系遇到它的限定、它的封閉性的時候，它在中國體系中開始找到了它的開放性；這也許是一種膚淺的感受，也許還掩飾了真正的問題。對中國繪畫領域的實踐與理論進行一個難免是快速、膚淺的推測，我們就會發現這些問題（迂迴到中國——在這裡，也就是不可避免地去看它的「霧與雲的景觀」，不是為了別的，而是為了提出一個問題，看看是否能夠建立一個普遍的，而不再是區域性的、受地理與歷史限制的關於／雲／的理論，並由此生發，建立一個同樣普遍的關於繪畫本身的理論）。

5.2.2. 畫家與吹雲者

然而，一接觸到中國繪畫問題，我們就發現中國的／雲／的畫法，並不與本書致力於在西方繪畫中找出的問題相差太遠。「畫雲純用色漬，望若堆起，實無墨痕者爲上。若畫青綠山水[70]及工細皴法，欲其相稱，當以淡墨勾出（輪廓，但不知在這裡是否可以加上這一詞？），淡青染之」[71]。這裡，《芥子園畫傳》所教的東西是很明晰的。雲（就像亞里斯多德已經建立的理論說法，參見1.5.）跟顏色有關，而不跟線條有關，因爲一有線條就有了形體。假如說用來暗示深度，必須用線，不管它多麼細，那麼就必須用極淡的墨把／雲／勾勒出來，哪怕然後再用粉末覆蓋到線條上去，正如古法所云：「唐人畫雲有二種。一爲吹雲法，乃將薄粉輕染絹上，勢若層雲，隨風流動，輕清可人，最爲雅調；一爲勾粉法，於金碧山水[72]中將粉照墨痕細勾。小李將軍多用此法，氣勢雄壯，亦助輝煌。」[73]

是否說／雲／，在中國，跟在西方一樣，不接受線性秩序？它在風景畫中表現的方法是否可以透過從本書開始我們就指出的兩種對立的術語來定義，來欣賞：素描／顏色（或者「線性」／「繪畫」）？是否說中國繪畫（只要想一想歐洲風景畫在起初遭到的抵制就可以知道了）是根據西方繪畫想排除的東西而建立起來的，這種繪畫強調的正是——只要看看在繪畫形式的高低貴賤等級中「霧與雲的景觀」的特殊位置就可以了——那個繪畫所要抑制的，它顯得是它的底片一樣，又是它的必要的理論輔助因素？以這種形式說出的這種關係是不可能站住腳的，因爲在中國，傳

統的畫派區分，也主要是以素描與色彩的對立爲基礎的：「《淮
南子》云：『宋人善畫，吳人善冶。』不亦然乎。」[74]從唐朝一
開始（七至八世紀），一種區分就已開始存在，成爲所有的「繪
畫史」的支柱性區分，而唐朝是中國確立了純山水藝術的時期。
這種區分即「北派」，代表傳統畫家、專業畫家，崇尙青綠山
水，直到十九世紀，依然奉爲圭臬，和「南派」，即「業餘」的
畫家，文人畫派，用極爲自由和即興的墨法，並在幾個世紀之
後，與經院相對立，成爲單色風景畫的推崇者。不管是米芾的
《畫史》，還是石濤的《畫語錄》，還是《芥子園畫傳》裡表現的
繪畫理論，都是文人的理論，即使它們都提到了傳統[75]。這種繪
畫理論不涉及官方的畫法，這種官方畫法的特點是有清晰、準確
的輪廓，色彩輔助素描而絲毫不喧賓奪主。畫雲是同理的。當
然，這種明顯以地域爲標準的對立只起一個指示的意義：它並不
能讓人看到真正的中國繪畫的變遷的歷史性。但與／雲／有關的
理論爭辯在兩種藝術的對立中顯得十分明晰，一種是官方、正
統、經院的藝術，受最嚴格的線性束縛，一種是明顯表示反抗的
藝術實踐（關於這一點，有許多軼事提到了那些潑墨和「逸品」
的畫壇好手；有的人把畫直接鋪在地上，潑上墨點，然後再用筆
轉化爲山水，有的人用辮子畫，或背朝作品，進入沈醉或入魔的
狀態等等[76]）。

5.2.3. 筆畫

　　一個畫家來到張彥遠（九世紀）跟前吹噓說自己能畫出「雲
氣」，後者回答道「古人畫雲，未爲臻妙。若能沾濕素絹，默綴

輕粉，縱口吹之，謂之吹雲。此解天理，雖曰妙解，不見筆跡。故不謂之畫。如山水家有潑墨，亦不謂之畫。不堪仿效」[77]。這說明張彥遠是一種學院傾向的代表，以泥古、師古為主，從而使專家、「識者」[78]的責任大大地複雜化了。面對這種古派，文人堅決反對[79]；他們所捍衛的，還不是那種不惜一切代價的獨創性，而是「化」的權利，也就是對研究古人的畫家來說，去追求變化、變形的自由與必要性（「有法必有化，（……）──知其一法，即二於化」[80]）。當然，在畫家與書法家那裡，不乏強調個性之舉[81]，石濤本人也強調立法要從自身做起。但對獨創性的追求和追求自我的意志，是在一個事先已經定義、已經形成了的領域裡出現的；繪畫作為特殊的藝術實踐活動，其準則與基礎在於筆畫之中，這種準則與基礎與純模仿、泥古的知識決裂，它只有在回到源泉去時才顯示自己，讓畫家發現最高的準則，也就是無法之法，眾法之法[82]。

　　這種對筆畫的重要性的強調，是不是一開始就在繪畫本身的定義中，以及「畫」這個字本身含有的意義中顯示出來了？根據西元前一世紀就出現的解釋許多詞的詞源的字典《說文解字》，「畫」這個詞是個複雜的詞。它由兩個書寫部分組成，分開之後，一個是聿，是以手持筆書寫而來的，也就有了「毛筆」的意義，另一半是田字，即一片土地上出現的耕耘的痕跡。所謂的繪畫也就是用一支筆畫出賦予各類形狀以輪廓的線條，正如田間小道圍住了稻田，並給予形狀，《芥子園畫傳》也是從這個意義上去理解繪畫的：「說文曰，畫畛也，象田畛畔也。」[83]由此而說中國繪畫的存在只是根據它的筆畫[84]，而且線條，或更準確地說輪廓，自始至終地占據了中國繪畫史的主導[85]，那就只有一步之

遙了。西方批評界輕易地跨出了這一步，而沒有意識到這些範疇是由它的那個文化環境甚至意識形態環境所決定的。確實，理論——不光是經院理論、傳統理論，而且還有「業餘」的理論，即文人理論——在「一畫」的概念中得到了完全的發展。石濤的體系依此而建。它否認任何沒有筆畫的藝術創作，認為那不是繪畫，特別是針對「吹雲法」和「潑墨法」。而且中國批評界還把最早從西方進入的油畫也看作是離經叛道。但是這些繪畫的性質的不明確是令人深思的：是不是應該認為中國的鑑賞家們同時反對透納和前拉斐爾派，安格爾和德拉克洛瓦？問題要是這麼提出來的話，作為限定，它就限定了西方批評家們所依賴的思想體系，因為很明顯，中國明代的賞畫者們不可能把烏切羅式的明顯線性的畫和瑪薩丘的那些用純粹繪畫手段來定義形狀的壁畫更看作是「繪畫」。輪廓、表面，甚至限定（從阿爾貝爾蒂的理論來說，輪廓是它所內含的表面的限定，參見3.3.4.），這些範疇對一個想作為創造力量而不是作為作品的實踐來說沒有任何作用力，因為這種藝術實踐不是被線條所主導的——一個太匆忙的分析會導致相反的說法——而是被筆畫所主導（在這一點上我們所引的文章說得很清楚）。

5.2.4. 骨肉

「占人云，『有筆有墨』。筆墨二字，人多不曉。畫豈無筆墨哉？但有輪廓，而無皴法，即謂之無筆；有皴法而無輕重向背，雲影明晦，即謂之無墨。」[86]「筆與墨」，這是中國批評界最慣常使用的兩個概念、兩個範疇。有筆有墨即為大師，有筆無墨是

缺陷，有墨無筆也是缺陷[87]；也就是說，墨與筆不能被簡化爲可以認出來的因素與形式構成，在一層的分析上，它們符合輔助的創作原則，它們相應的能力與它們在藝術實踐中的效果的性質與廣度有關。「筆是用來管住形狀的，墨是用來區分光線與陰影的」[88]，實質上這一筆與墨的對立並不意味著西方的意識形態中起決定性的線條與色彩的對立。這一對立在歐洲繪畫傳統裡，在經常是改頭換面的情況下，給予繪畫圖像主要的符號功能（輪廓內含著物象，顏色只是以輔助性成分的面目出現），到了東方繪畫那裡，在理論上有徹底的移位。首先它放棄了「輪廓」的概念，同時也放棄了根據線條（物象）和顏色的區分、線條與色調的區別所帶來的一系列的繪畫特徵。

　　在西方，正如福西庸指出的[89]，繪畫一直讓版畫根據它所提供的圖像進行「複製」（盧斯金認爲，在雲的方面，一幅好的版畫可以提供與畫差不多的感覺）；說到底，繪畫一直在與版畫交流，這種關係不只是一種複製和傳播的關係，而首先是一種翻譯和轉化的關係，版畫用純粹是線條的手法保持了圖像的主要「交流資訊」，那是因爲一幅畫的「線條」——讓我們再借用一下盧梭的話，參見1.4.1.——在一個版畫中，依然讓我們怦然心動。更重要的是，傳統的歐洲繪畫不時地借用一些跟版畫有關的東西（儘管像阿爾貝爾蒂所說的那樣，也不能過分強調輪廓，見1.4.1.）。在中國，正好相反，「刻畫」在很大程度上被絕大多數批評家看作是繪畫裡最重要的缺陷之一[90]。事實上，即使是日本的版畫，也不能被用來作爲繪畫分析的引導或參照因素（西方版畫找到了一條途徑，重現了凹凸、明暗等等）。遠東的繪畫性不能有任何簡化，它並不能按照線與色彩的兩條軸心來作出區分。

假如我們只有輪廓，而沒有筆法，我們稱之為「無筆」。不管是把輪廓一詞（輪，即「輪子」之意，廓，即「大」、「寥廓」之意。是否即輪子的邊緣在轉動的時候使它超越自己之意？）像貝特魯奇那樣，翻譯成「外形輪廓」，還是像里克芒思那樣翻譯成「主線條」[91]，上面從《芥子園畫傳》中節選出的引文對於西方式的範疇來說還是非常難懂、非常晦澀的。難道並非是「筆」而是「墨」給了「外形輪廓」、「主線條」，因為「筆」法是與線條皴法相關的（也就是，根據古典的定義，用一管尖尖的筆，側著畫，或者是在枯筆之上再加潤筆，加上潤筆是為了讓各個體積錯落有致[92]）？墨而不是筆（當然是筆驅動之墨）使得山水（即風景畫）的形狀得到「栽培」（一會兒我們看這「栽培」的意思），即給予「主線條」的（或者是「輪廓」的）是墨，而應當由筆（當然是沾了墨的筆）去決定它的「主力線」[93]，透過「線條」、「皴法」去暗示事物的生動[94]。石濤《畫語錄》排列出來的各種各樣的「皴法」（「卷雲皴」、「亂柴皴」、「彈窩皴」、「骷髏皴」、「玉屑皴」、「披麻皴」）與自然結構相關，而且每一個都與真山的特有的一面相符，每一個「皴」或線條首先都有一個區分的價值：「山石各異，體奇面生，具狀不等，故皴法自別。」[95]視毛筆想要表現的各種狀態而定，形成了各種各樣的皴法（「畫」指的是眾多「線條」中的一條：「界引筆法謂之曰畫。畫施於樓閣，亦施於松針。」[96]）。但在這麼做的時候，它也就不再從屬於某種單一的線性。正如里克芒斯強調的（但他並沒有因此而得出所有應該得出的理論結論）：「在主線條畫出了一個特有的物體的輪廓之後（山、石、樹等等），『皴』就進入主線條，覆蓋在上面，來強調它們的層次、質感、顆粒、光線、表面

的粗糙不平，以及物體的體積。也就是說在東方繪畫中，它們聚集了在西方屬於線條、顏色、明暗和透視的功能，因爲它們描述了形式、物質、光線和事物的體積。」[97]

　　筆的功能，也就不是畫出輪廓，也不是限定形狀，它要用它特有的手段表現事物的結構和質地。「不管是哪一種藝術形式，總是回歸到包括在這些不同的線條和皺褶中的基本準則中。」[98]從此而衍生出了一個形式的概念——假如形式這個詞可以用在此處的話——而與西方意義上的線性理念毫無關係，也跟亞里斯多德的關於色彩與圖形的區分沒有關係（繪畫，作爲「文人」的繪畫，也即大部分中國畫論——特別是石濤的畫論——參照的系統，是一種單色的繪畫，只講單一的墨色問題）。墨與筆的關係正如肉與骨的關係，墨讓風景的各種形狀放彩，是因爲它給予筆的骨架以肉。它灌滿了形狀，給予形狀以輪廓，正如肉給予了身體它的「體形」。但是正如沒有無骨之肉或無肉之骨，也沒有無筆之墨，或無墨之筆[99]。正因如此，「吹雲法」和「潑墨法」才不能被稱爲「繪畫」，是不規不矩的做法。因爲即使僅從字眼上看，這種技術區分開了不可區分的東西，把一個離不開辯證對立關係的項孤立了起來，而這種辯證對立關係跟從形式或分析角度而形成的本質上對立的兩個項如線條／顏色、線條／畫面性，或者是形式／物質是完全不同的；墨與筆的關係不是一種色彩與線條的關係，也不是一種物質與形式的關係；因爲（在這裡要強調這點以免任何理想化的詮釋，就像在西方文學中關於遠東藝術的種種理想化了的文學），骨與肉具有同樣的「物質性」。

5.2.5.　劃／限定

　　繪畫，是由「限定」組成的，正如「田埂劃出了田地」（即「畫畛也，象田畛畔也」），這並不是個線性的問題，它並不受限於一個預先確定的封閉性（「田埂」不等於「封閉」，這從「田」字可以看出，「田」是構成「畫」的一部分（或者在簡體的「画」中一樣），只要我們想到寫這個字的筆劃順序，根據這種秩序，所謂的「界定」在繪畫領域內，起了一個跟阿爾貝爾蒂以來歐洲傳統下的界定完全不同的意義：「這裡，別的且不說，我只說當我作畫時我幹什麼。首先說我畫在什麼地方。我先安置一個四方框，大小按我的意願而定，對我來說，這就是我看即將要畫出來的東西的窗口。」[100] 阿爾貝爾蒂所指的「窗口」只是對繪畫領域的眾多詮釋之一，也就是說西方畫家從圍圈開始，景深的開放同時也意味著它的封閉（參見保羅・克利：「舞台是表面，更準確地說，界定的表面。」[101]）。而中國書寫所遵循的秩序正好相反（在這個秩序上出現的錯誤就相當於我們的「拼寫錯誤」），關局與封閉正好在最後才出現；假如一個漢字的一部分或全部包含在一個封閉的空間裡，那是必須在內部的所有筆畫全寫完之後才可以框住的[102]。當涉及到具體的「田」這個字時，先寫「田」字的左邊那一豎，然後靠它，寫出上邊與右邊；然後再在這兒寫好的框架中寫出十字形的兩筆，先寫橫的一道，再寫豎的一道，最後才給這個矩形一個底座關上這個字，成為「田」。即使最後是關上了，也不改變這種用簡單的、分開的[103]筆劃湊起來的限定性延續性的一面，開放的一面一直被保持著，直至最後一筆。從這一

角度來看，我們可以把漢字中繪畫的「畫」字的簡體寫法，即一個開放的框子套住了「田」的寫法，跟保羅・克利的一個看上去非常接近的圖表做個比較。在這個圖表中，克利從一個P點的位置開始，在一個預先限定的表面上將這一點的各種方向可能性全部表現了出來，這個圖表給了表面一個實質性的本體，而「左」、「右」、「高」、「低」是這個實質的四大屬性。而中國字認為「方向」（即限定四方）是首要的，在空間內部，在由三邊指示出（而不是限定出）的位置，而且基線隱而不見[104]，第一道橫寫的筆劃起了區分高低的作用，同時連結了左和右，上下一筆則聯繫高與低，同時又強調出了「左」和「右」。給予方位的位置的優先權，以及高與低的區分，就像「天」與「地」，而不是對線性以及對表面的實質的強調，這跟中國思想的一貫做法有關，這種思想強調的不是個體性以及與之攸關的實質性的問題的探討，而是以相應的東西南北作為起點，或者以對立的事物作為起點（從「筆」與「墨」的對立，我們就看出來了）[105]。這正是

圖7　克利，《圖形》。選自《視覺思維》，第39頁

《芥子園》運用到風景畫上去時強調的，我們可以把其中一段與我們剛剛讀過的阿爾貝爾蒂的文字一起對照來看：「凡經營下筆，必留天地。何謂天地？有如一尺半幅之上，上留天之位，下留地之位，中間方主意定架。」[106]需要強調的是，畫家這樣「留出」天與地的位置，並把風景放到兩者之間，並不是要作一個區分，並不是要把一個表面根據它的特性、它的物質性，作爲繪畫的基礎，分爲幾個部分。正如石濤批評三個層次的表面的做法（一個層次畫地面，一個層次畫樹木，一個層次畫山）或分爲兩塊的做法（以雲爲仲介[107]），因爲它們太接近版畫中分爲好幾層的做法[108]。假如有限定，那不是爲了起孤立、分開、定義、個體化的作用，而是要在兩個項之間建立一種關係，這兩個項分開，只是爲了打開它們之間互爲作用的場，以及它們的對立所造成的辯證生成過程。

5.2.6. 打開混沌

再回到「墨」與「筆」那對概念上。透過這個例子可以看到，中國思想對所有的西方模式關於給一個主體以謂詞的邏輯定義非常反感（這種反感是跟語言有關的）。不管是墨還是筆，只在它們的「相互二向性」[109]中得到定義——正因如此，不可以用西方式的語言去引進這些概念，去翻譯這些概念，除非將它們簡化爲有實質的、可以被認出的——並且是透過與同類性質、依從同類法則的對立相一致才得以定義。而且那些對立在別的層次上起作用，其概念覆蓋面也大得多。筆與墨的關係是既簡單又線性的。「結構」先於「形式」（假如這些概念在中國思想體系的背

景下可以接受，要知道西方思想所精心培養起來的「入門密碼」
一跟這一體系接觸就亂碼了）的想法在很早以前就已被明確地提
出來了。謝赫在《古畫品錄》（五世紀末）中提出的「六法」，是
中國美學的關鍵所在；其中第二法就跟用筆去尋找骨架有關[110]，
而第三法強調形狀的決定和物體的表現[111]，第四法關於顏色的使
用[112]；第五法講線條的分布，即布局[113]。這樣就在各種準則之中
樹立起了骨架先於形狀的決定性規則。但這並不是說筆相對於墨
而言有邏輯上的優勢，即使像里克芒斯所說，有一些主次關係可
以顯示出來，其中筆是最主要的，因為有墨比有筆容易[114]。墨是
大自然給予的，它代表了一種技術的掌握[115]；而筆代表了在繪畫
創作中人（運用墨的人）的一面；墨為筆準備混沌之開放，筆進
行完成[116]；墨與筆的會合完成在筆畫之中——筆唯一的一畫，
「一畫」，如石濤所說——筆畫的各種變體構成了用墨與用筆的最
簡單、最基本的用法，也就是「一畫者，字畫下手之淺近工夫也」
[117]（《運腕章第六》）。

　　「使用墨是一個技術培訓的問題；用筆有神是一個生活的問
題。」有墨而無筆的意思是一個藝術家有技術培養的自如熟練，
但是還不能讓生命的精神自由奔放地表現出來。「有筆而無墨」
則是說摻入了生命的精神，但不能引入因技術培養造成的自如而
帶來的變換[118]。因此，參照中國藝術，就發現筆在這裡與「接受
性」相提並論，而墨則與「發明創造」有關，或者如中文原文所
說與「化」有關。但這是由於繪畫不是一個模仿的問題，而是一
個接受的問題，而且它建立在一個「接受」的辯證法上面。在那
裡，每個術語都占據了「主」與「賓」的關係，筆與墨之間的關
係也遵從這種辯證的關係，但更深一層，它還是繪畫與宇宙的關

係，因為繪畫的原則與毛筆的技巧一方面是宇宙的內在本質，另一方面是宇宙的外在美觀[119]。這種「內在本質」（但這個詞還是選錯了，因為中國思想不講本質，只講互相之間的關係，互相之間的作用，各個術語之間的相互包含，每個符號之間相關，並不注重它們之下的本質[120]，而且根據格拉耐的研究，本質這一涵義在中國與「節奏」這一意義相近）、這種結構（除非是用一個純邏輯的角度去看它，而且是作為辯證秩序的原則）並沒有可感知的型態，就像柏拉圖式的理念。在這裡我們要反對大部分西方批評一貫以來把遠東的繪畫理論與實踐作出理想化的簡化[121]。正是這樣，中國繪畫理論不同於歐洲繪畫傳統所作的對一個圖像的「肉體」和「靈魂」的區分（參見2.2.2.），同時它反對模仿，以及對外在形狀的臨摹：「似者，得其形，遺其氣；真者，氣質俱盛。」[122]但是氣並不屬於圖形或物質以外的東西；它不是一個精神的準則，而是一個最微弱的、最簡單的、最基本的因素，就像是一畫，它給予最初的無知以力量，向混沌討來物與人[123]，以及生動，即謝赫在第一法中跟氣的韻律（氣韻，或者按同音異義「氣運」）相聯繫起來的重要因素。透過中國思想最擅長的辯證反證作用，顯得是「墨」的結果而非筆的產物，墨的作用是「打開混沌」，是與山水中的「水」相連的，繪畫因此得到它的運動感[124]。

5.2.7. 陰與陽

「陰」這個字被借用來指繪畫，它的本初義是「陰影」的意思。這並不意味著透過陰影，畫家要模仿物體；古代寓言稱繪畫

的本源在於一個身體投射在牆上的影子的線條（參見 1.5.，或
3.3.4.）[125]。這樣一個寓言只在一個照「模仿論」運作的藝術前
提下才有意義，也就是對外部世界的重視，也就是，說到底，是
輪廓的問題。陰影與陰影之間也有差異。西方強調了這種區別，
並用「中國影子」這個詞彙來定義一種與任何鏡子反射重現無關
的戲劇樣式：皮影戲。那個畫映到窗戶上的竹影的中國畫家，他
的目的不是要把握住竹子的輪廓，而是因爲這個基本裝置，即承
受物以及影跡，正如完成了一幅畫，在那裡透過抽象或準確地說
透過簡約，顯示出事物的本源。「學畫山水者，何以異此？」[126]
因爲畫動物，畫牛馬，畫人物，只須模仿得像，但對於風景，無
法臨摹。在風景中，創造思想唯有在高、遠之處得以實現[127]。還
是石濤說得好，在得到宇宙的準則之後，完成風景的實質。正因
爲此，在各種類型的高低貴賤的排次中，風景占據了極高的位
置。這個詞，由山、水兩個字組成。在中國即用來指風景，並不
是要顯示它的「質」，而是要顯示它的法則：風景依據與世界秩
序相同的節奏；因爲宇宙本身也是來自兩個對立的原則及象徵的
相互作用。根據貫穿整個神話的以及哲學的中國思想的節奏思
維，一切歸於陰陽。那句名言：「一陰、一陽」象徵了所有的包
含了兩個對立矛盾的方面的意象。「陰陽」形成了一對有效的概
念，保證了對現實的任何方面的排列，以及它們的普通的轉換性
[128]。世界的秩序便來自於兩個相輔的方面的整體的相互作用，根
據一個由整體的概念主導的區分的原則，並在其中，正如格拉耐
一直強調的，受「性」的範疇的制約。筆與墨的對立與區別，正
應了「山」與「水」的對立與區別（石濤說：「必使墨海抱負，
筆山駕馭」，〈兼字章第十七〉），這種區分與對立本身是由這個

準則所主導的（「筆與墨會，是爲絪縕。絪縕不分，是爲混沌。
辟混沌者，舍一畫而誰耶？（……）化一而成絪縕，天下之能事
畢矣。」〈絪縕章第七〉）。

這些概念今天已經漸漸爲人所知。但眞正理解的人並不多。
雖說格拉耐的分析是決定性的，大致的問題出於陰／陽這一對概
念的地位上。這一對概念「以強有力的力量喚起了別的一對對的
概念，就像一切都是由它們衍生出來的」[129]。這對概念的基礎在
於兩性之間的性關係，因而不可能被理想化地詮釋，同時，這一
對概念，根據格拉耐的說法，組成了「被我們稱爲物質或實體的
兩個對立面」[130]。這也同樣適用於墨與筆這一對概念（這一對同
樣應該從性的眼光去看待）。假如說筆優於墨，就按西方的範疇
把積極性（即與智力有關）放到消極性（與物質有關）前面的做
法，這種優先絕不是「理念」式的優先。但是說消極／積極，還
是不能完全地說出意思來，不是太多，就是太少；這種在地位與
功能之間不斷的轉換（墨／筆、主／賓等等）代表了一種系統性
地以對立作爲表現手段的思想，對於這種思想而言，每個術語都
需要它的對立面，以便讓它的意義可以顯示出它的複雜性[131]。
「若得之於海，失之於山；得之於山，失之於海，是人妄受之
也。我受之也；山即海也，海即山也。山海而知我受也。皆在人
一筆一墨之風流也。」[132]（〈海濤章第十三〉）

於是我們明白了，對於風景來說，光臨摹是不夠的。繪畫性
不是來自於兩個項之間的等同，而是建立在兩者的類比的辯證關
係上。「繪畫不是對一個現存世界的臨摹，它本身就是世界（…
…）。繪畫不是對創造物景觀的描述，它本身須是一種創造，它
是一個與客觀世界相等同相平行的微觀世界。」[133]如果從這個角

度去理解（當然我們要作重要的保留，即中國思想不說基督教意義上的大寫的「創造」），繪畫並不向表現結構與表現秩序求助什麼；在它的最高形式下（山水），中國繪畫正如中國詩歌（也許跟日本的繪畫與詩歌不同），絲毫不借助於舞台、不借助於戲劇[134]。它在它的原則上，倒是更接近於風水學，風水學的目的是根據流水和空氣和風，來決定一個地理繪畫的價值，這裡的流水與空氣都是與山水緊密相聯繫的[135]。繪畫的功能在它的領域內是相類似的（這個領域是由雙向的指向決定的：橫向／豎向，同時也是由「限定」決定，而沒有任何舞台的意義，即保羅·克利所指的意義），它與一個要建立起一定的空間秩序的風水師相類似，這些風水師走遍帝國的四方，爲了重新組建龐大的帝國疆域，對不同的空間作出禮儀性的測定，同時對四季輪迴作新的定義[136]。「必使墨海抱負，筆山駕馭，然後廣其用。所以八極之表，九土之變，五嶽之尊，四海之廣，放之無外，收之無內。」[137]（〈兼字章第十七〉）筆的走向、來回、左右、高下等等，就跟帝王的巡行之路一樣必須符合同樣的宇宙命定；史詩讚美了作爲中國帝國的創始人秦始皇帝和漢代的著名君王漢武帝的巡行，這兩人都希望透過從北到南、從東到西建立起交叉的通衢大道，來給帝國以秩序[138]。

　　西方繪畫，根據阿爾貝爾蒂給予的定義的功能，是透過一種支撐起表現結構的重複機制，建立起一個舞台，然後歷史在那裡展開（就像是吠陀派的讚歌班裡的牧師，以及羅馬的節日神，按照喬治·杜美尼的說法，打開了它們的「遠景」。參見3.3.3.）。中國畫家在他的層次，在他的領域裡，像一個君王一樣，一個有責任的攝政王，一個對節奏的調節者，使陰與陽「不失調」[139]。

君王的責任是啓動空間與時間，他必須進入「明堂」，並給予每一年一個虛空的中心[140]。同樣，一個畫家參與宇宙的紛繁變化。他探尋山河的形狀，測量大地的遠近與浩蕩，他找出山川的位置，參透雲霧的陰影的秘密，「他一定要回復到一個天與地之間根本的尺度」[141]中，並且爲了參與它們的創造力量，「成爲第三人」，這個說法（建立在「參」的詞源上，即「參與」的意思）給予了畫家的工作以最強的辯證意義。在開始畫之前，他根本不預先考慮表現空間的目的性與封閉性，他「留出」天與地的位置，然後再在留出的位置上，決定山水（風景）。這時的山水是作爲天與地這一對矛盾的結果而出現的，同時又是對這一對矛盾的超越[142]。與在西方藝術中發生的不一樣的是，天與地並不以兩個複合的層次出現，有約定俗成的定義，而且同時意味著隨帶一定數量的輔助物（對天來說，它的輔助物就是雲彩，它還保證了天地之間的聯繫，對西方歷史故事的創作者來說可以成爲天地之間的雲梯），而是作爲兩個對立的項，正因爲它們的對立，而產生風景（山水），只要畫家能找到辦法，能夠透過筆法，給予它們氣韻生動的調子[143]。這種調子不是終止的、不變的，而是無窮的，繪畫的工作是要不斷發展，直至包含無窮大，或是不斷縮小，直至涵含無限小[144]。同樣，一劃這一代表了繪畫基礎的基本概念「賦筆法以無窮」[145]。這個說法一下子就確認了這是一個完全創造性的概念，它的無窮的可能性不斷地被有意地強調。但是不能因此就認爲，爲了畫好一幅畫，只要有拿得出的幾筆就可以了，或者是在宣紙或帛紙上潑幾點墨就夠了；如果事先沒有測量到天與地的節奏（現在我們知道了這個「節奏」的邏輯功能是什麼），我們只能得到一片沒有任何意義的塗鴉[146]，這樣的畫也就

失去了教育功能（而在古人的繪畫中，沒有一幅畫是不給人鼓
舞，或成爲良師益友的[147]）。

5.2.8. 摘引之言

　　正是透過這一系列邏輯，這一中國風景繪畫所遵從的，可歸
納爲筆與墨之間有意義的辯證關係的象徵物（從格拉耐給予它的
有效而有創造力的意義上來看），／雲／的問題才在中國繪畫中
得到表現（強調）。一旦我們接受這樣一個觀點，即「形狀」並
不一定必須透過「輪廓」來得到（除非提煉出一個跟線性毫無關
係的自由的「輪廓」的概念[148]），達文西提出的關於「堅實的物
體（也即可以被簡約爲一個表面的組合）和沒有確定的、限定
的、無表面的物體」的區別在繪畫秩序中就不再有用。畫家的職
能不是抓住事物的一瞬即逝的表面性，而是要抓住它的組織性的
準則（原則），我們就發現，儘管有許多淺層上的相似性，中國
繪畫與「印象派」是大相徑庭的。而且，涉及到空間的問題，我
們不能說雲在中國繪畫中起了化解幾何框架的作用，或者起了引
向無窮的作用。中國繪畫與空間有關，但那是在一個與西方繪畫
非常不同的意義上。西方總是被逼眞和幻覺所束縛，或者是全部
投入，或者是全盤拒絕。「假如說論畫只論它能夠描繪出的距離
空間，一幅畫將遠不及眞實的山水。假如相反我們以筆墨的妙處
爲論，山水風景顯然不及畫卷。」[149]任何關於「透視」在中國繪
畫中的地位的思辨，都是捕風捉影的行爲，因爲中國繪畫雖然說
沒有排除任何「深度」（我們又一次發現深度並不一定要跟透視
有關），但是它卻排除了一個幾何秩序，且同時排除了唯一視點

的特權。正如布萊希特在一段特別精彩的筆記中所寫的:「在中國畫的布局中沒有對於我們來說絕對熟悉的一種束縛因素。它的秩序沒有任何強制力。」[150]面對一幅打開的畫,觀者並不處於被動的觀察者的位置上;他跳躍無數空間,直到世界之邊界,而且不斷接受來自對立的因素的各種力量。正是這種力量創造了山水;他「回應」孤獨的呼喚,「回答」高聳的嵯峨的山巔的呼喚,以及連綿無窮的雲林的呼喚[151]。雲能進入這種「音樂會」,但是並不能高過別的聲響,更不能對別的聲音施加強力。米芾認爲著名畫家李成的畫就犯了這一大忌。說他用的墨很淡,所以這些山水像夢中的山水,在霧色之間,岩石就如雲一般地浮動,眞是精妙得很,但他的靈感中缺乏眞實性[152]。

假如說雲如《芥子園畫傳》裡所說的,是對繪畫的方法的總概括,那是因爲它們引起的純粹技術性的問題,相對雲在風景中所占的邏輯位置而言,要次要得多。石濤所批評的「兩分法」,就是要讓人在上面的山景與下面的場景之間硬塞進一片雲,以區分上下關係。這種機械的、約定俗成的區分(但不能與西方繪畫對天與地的兩個層面區分所得到的許多效果相混淆)並不能表現在高低上下之間、天地之間、山水之間(因爲從字面上講,天與地並不在中國風景中占有位置,中國風景處於「天地」之間)的那種交流與相互作用,風景必須表達宇宙的(對立的)結構和(辯證的)力量。透過石濤總結出來的一系列效果[153],河流與雲彩在這個活動中起了決定性的功能。它們在聚合與遣散的運動中,起了聯繫紐帶的作用,而天以風與雲爲手段圍住了風景,地以河流和岩石給予風景以生機。這一切依靠的,是表達了風景的所有的變化以及所有的符號變異與轉移的「尺度」,而風景(山

水）正是這些符號變異與轉移的場所，同時又是這種作用力的產
物。也就是說，雲不是具有什麼超越性的符號，它不光能顯示高
山之巍峨，森林之幽深，它還是這些因素之一：山透過它而呼喚
它的對立面。雲在與它的關係中，起了在山（筆）／水（墨）的
辯證關係中水的作用[154]。石頭是山的背樑骨，但瀑布是石頭的
骨，而且又有什麼比水更有力呢？水到最後不是能穿石，能震撼
最高的峻嶺？老子說過，沒有比水更柔軟、更柔弱的東西，但沒
有任何東西比它更能戰勝強的與硬的了。水就像血一樣生出骨
質，又如滋養它的骨髓。一塊死了的骨頭，一塊沒有骨髓也沒有
血的骨頭，不再是一塊骨頭。同理，沒有水、沒有雲的山，只是
一塊僵死的骷髏[155]。所以人稱石頭為「雲之根」（「雲本」）：山
生出雲，蒸氣好比雲的真氣[156]。

　　「雲乃天地之大文章，為山川被錦繡。疾若奔馬，撞石有
聲：雲之氣勢如是！大凡古人畫雲秘法有二：一以山水之千巖萬
壑相湊太忙處，乃以雲開之蒼翠插天，倏而白鍊橫拖，層層鎖
斷，上嶺雲開，髻青再露，如文字所謂『忙裡偷閒』，及使閱者
目迷五色；一以山水之一丘一壑著意太閒處，乃以雲忙之水盡山
窮，層次斯起，陡如大海，幻作層巒，如文家所謂『引詩請客，
以增文勢』。」[157]

　　《芥子園畫傳》就是這樣準確地描繪了在風景畫中給予／雲
／的繪畫功能。在布局太密切的地方，雲去疏展開來，變淡變淺
（這就是所謂的在急促之中尋找靜）。而相反地，虛空太多的地
方，雲引入了運動，於是「摘引之言」（「引詩」）的概念就正好
介入，因為確實雲在山水之間，起了一個「互文性」的變換作
用，同時給予了「互文性」概念以極強的物質的涵義。山與水交

換它們的文本（它們的「個體」）以及質地，雲就是這種交換的結果與符號[158]。《芥子園畫傳》在畫山水的諸多技法中，直到最後才提出雲的技法問題，還是因爲雲是對風景的總概括：「古人謂雲乃山川之總。亦以見虛無浩渺中藏有無限山皴水法。故山曰雲山，水曰雲水。」[159]

5.2.9. 虛的書寫

還剩下一點，即「風與雲並不以同樣的方式擁抱所有的不同的風景，河流和山岩不按同一種筆法去給予所有的山水以生機」[160]。在這一點上我們又遇到了引起「吹雲派」和「潑墨派」跟「筆法派」之間的爭論的那個重要問題。中國繪畫跟西方繪畫一樣，也有完全是線性的雲，和輪廓不分明的霧；我們看到這種不同的處理方式涉及到一個中國繪畫史中經常提到的對立問題，即「青綠畫派」，即畫明晰可辨的輪廓；與文人畫派（「逸品畫派」）或者稱爲「無拘畫派」的對立，這種對立，從八世紀開始，即被兩種不同的畫風景的風格所重合，即「密法」，主要是描繪性的強調細節，以顧愷之、陸探徵爲主導，他們的方法是過分精心的，他們的線條看不到終結的時候；以及「疏」法，即張僧繇和吳道子爲首的「簡約」派，他們正相反，在點與線條之間留空極大，有的甚至顯出欠缺（「這樣他們的思想就表現得非常完善，雖然畫是不全面的」[161]）。這些傳統中，兩種不同的風格都留下了許多著名的藝術家的名字，他們不僅僅作爲畫家，還作爲書法家名噪一時，繪畫的工作與書寫的工作是不可分的，不管是筆還是墨，用的是同一種材料，依據的是同一種辯證關係（自元朝以

降，文人們喜歡用「寫」這個詞，而不用「畫」這個詞[162]）。但文字書法在漢朝的時候就已經有了類似的區分：正規、規範的書寫（眞書），用來寫楷書文件的，和自由草書的，被稱爲「草書」的，草稿似的風格之間的區分。後者長時期內一直遭禁，而且它的一部分成功就來源於越來越鬆弛的禁止[163]。

在遠東與西方，自語言產生之後，繪畫即開始與書寫交流，使用同一個音或同一個字（「寫」），用來描兩種藝術實踐，這當然不會沒有歷史和理論上的後果。但是在西方，這一現像是以音爲準，從一個已經語音化的、依照邏輯的道路得到強調的結構開始，以表現、衍生、投射等術語（參見3.3.4.）來分析繪畫過程；中國文字沒有達到一種對語言的語音分析，也不作爲對話語的忠實的模仿物出現。這個現象，這種決定性，反過來使得繪畫擺脫了對一個「自然的」、預先存在的、完全從屬於所指的層次的整體的依賴；也就是說，說到底，使繪畫擺脫了與語言、與作爲語言的邏各斯的依賴性關係，從而使它直接與源泉相關。在那裡，語言和「邏輯」，以及與之相連的「科學」，找到了它們的準則。這是因爲它利用了繪畫筆跡與書寫筆跡之間的穿越一切既定的體系的那種深深的默契。

我們注意到，在這裡，不管是書寫還是繪畫，雲涉及到這種以尋找自然爲理由的暴力作用：「書法講自然。有自然之後，陰與陽就出現了。陰陽一出現之後，形狀的素描就出現了」[164]。正是凶爲看到夏日隨風飄浮的雲，懷素和尙（八世紀）突然悟出了筆法，並得到了墨趣[165]；同樣，董其昌凶爲見到了米芾的雲景，也才悟出了墨趣[166]。董其昌在他的《畫禪室隨筆》中說道：「山水中當著意生雲，不可用粉染。當以墨漬出，令如氣蒸，冉冉欲

墜，乃可稱生動之韻。」[167]我們於是可以明白張彥遠爲什麼雖然
承認用這種「妙解」，畫家抓住了「天理」，但還是把「吹雲法」
派從與「潑墨」派的人或者「破墨」法（透過同音異字）派的人
相提並論。正如尼高勒‧梵笛埃—尼古拉斯指出的，「顯然無法
知道第一批水彩畫大師們提到這些術語時想要指什麼，後期出現
的文章則是非常易懂的。在十七與十八世紀，潑墨法的畫家先靠
『照映』山與林來組建題材。他們在他們已經暗示出來的形狀之
間留出許多空白，以便讓筆穿過整幅畫面。然後他們用輕輕幾筆
淡筆，保證『虛與實之間』的聯繫。然而再靠枯墨畫出的線條與
用蘸了許多水的淡墨畫出的淡淡的色調的對比來給全幅以生機。
等墨乾了之後，只需用一片淡色的墨簾『框』住黑色的點：山
巔、山峰乃至在霧障之間留出的自由空間」[168]。

　　從《芥子園畫傳》來看，是墨——分開了陰影與光亮的墨
——給予物體以「輪廓」，「照映」了山林。但是墨，還是需要
指出的，並不等於無筆之墨，只不過在創作過程中，筆不能出現
[169]。許多畫家、書法家都強調在他們的作品中不能顯露出什麼痕
跡來，這在畫霧、畫雲的時候，更爲重要。但有一點很重要，需
要再強調一下，即我們不能簡單地把中國繪畫簡化爲一種具有異
國情調的「雲派」作品。我們看到米芾本人對李成的畫法也不是
毫無保留的，因爲他的雲太淡。但一直要等到十八世紀的一位批
評家唐志契，他才出來反對把傳統山水的辯證思想簡化爲墨比筆
重要，或者說水比山重要，也就是最終繪畫比現實重要的說法：
「氣運生動（氣的變化、生命的運動）與煙潤不同。世人妄指煙
潤，遂謂生動，何相謬之甚也。蓋氣者有筆氣、有墨氣、有色
氣，俱謂之氣。而又有氣勢、有氣力、有氣機。此間即謂之運，

而生動處，又非運之可代矣（⋯⋯）煙潤不過點墨無痕跡，皴法不生澀而已。豈可混而一之哉。」[170]

　　唐志契的貢獻在於他闡明了中國繪畫理論的基本點：繪畫是一種特殊的意義實踐。從這種特殊性開始，從這種它作為意義實踐的相異性開始，繪畫必須按照它與現實的關係而去理解──這種關係是一種知識，而不是表現，是一種類比而不是重現，是一種工作而不是替代品。但是工作、知識，這並不意味著只是對筆墨的練習與了解；上面我們讀到的文章還提到了中國繪畫特有的另外一個特點（作為一個純區分性的意義，跟任何線性都無關的），即「虛」的作用，以及，透過虛，起「支撐」的作用。「中國藝術家在紙上留出許多位置。某些表面好像是不用的，但它在布局中起很大的作用，它們的大小、形狀，都是預先精心籌備的，其精心程度不亞於畫物體的輪廓。在這些虛空的地方，紙或者綾就作為特殊的價值顯示出來了。藝術家不是要把所有的表面完全覆蓋。在這裡畫就像一個鏡子，雖然有東西在裡面照出來，但鏡子依然是鏡子。也就是說一個觀賞者不必完全被動、順從，因為這種幻覺效果是不完全的。」[171]確實，在西方，油畫筆用來覆蓋整個畫面，也就是透過系列的油料、顏料、色彩，讓畫布完全消失，也就從感官的層次上，加強了透視構建所造成的對畫布的「否定作用」。在西方，拼音文字躲到了它的物質性後面，盡力獨立於任何的載體，以便更接近於發音。中國繪畫與文字則在絹和紙中去尋找「神采」，相得益彰。有的書法家甚至認為這種「神采」比「形式」更重要，也就比一個字的本身物質性更重要。郭熙在他《林泉高致》中強調霧與雲給予山以「神采」[172]，這就在／雲／與載體之間建立起一種聯繫。墨與筆的這種辯

證關係產生的看似悖論的「留空白」的做法，顯示出紙、絹的神采（但是有一點不能忘記，／雲／一旦開始起這樣一個繪畫作用，就不能被作爲一個有固定意義的單位和一個可以被認出的圖形而限定在二度空間。「雲霧之象」可以在中國繪畫形式的高低貴賤中占據一個令人欣賞的位子，但在整個中國繪畫史中，也許我們竟找不到一塊雲，跟盧斯金所說的雲是一樣的）。

5.3.　畫布與衣服

「任何對價值的分析所顯示的，畫布本身就告訴我們了，只要它隨另一件商品：衣服，進入社會。只不過，它只用它熟悉的語言，即商品的語言，來表達思想。爲了證明它的抽象本質的價值來自於人的工作，它說衣服與它價值一樣，作爲價值，也是由價值組成的。爲了說明作爲價值的美妙的現實是與它的本身僵硬的多線的身體不同的，它說價值外表像衣服。因此，它本身作爲有價值的東西，就像衣服，正如一個雞蛋像另一個雞蛋。」

——馬克思，《資本論》，第一卷，第一章，Ⅲ.A.2.

整個西方思想史——繪畫史在它的秩序內，在它特有的層次上描繪這種思想史——從亞里斯多德到達文西和笛卡爾都固執地排除了空的概念。透過一個意識形態運動，其本身也說明了一個更深層的排斥，物質主義——正如我們今天開始看到的物質主

義，隨著阿爾杜塞和索萊斯對列寧作品的研究——成了這同一種思想所摒棄的東西。這種排除與這種摒棄，在繪畫結構中表現為對繪畫圖像的物質與技術的載體的中和和「否認」。這種「中和」和「否認」的實現，在於建立起一個透視空間體系，使之成為客觀環境，成為向光線借取它的實體的連續感知性。東方／西方，我們看到雲在這兩個體系中起了完全對立的功能作用，因為它在西方的體系中用來隱蔽，在遠東體系中它被用來作為創造的原則——問題依然是敞開的，也就是我們能不能在同一個欄目下，僅僅依據邏輯外延，把各種服務於完全不同的價值體系的因素和一些也許只是表面上相似的功能聚集到一起。假如說，迂迴到中國，更直接地表明了空和載體原則上的、物質性的鏈結——空作為載體，載體作為空——它同時表明了西方繪畫為什麼一直系統性地避開這個因素的重要性。讓我們把範圍縮小到一個特別能說明問題的例子上來。哥雅（Goya）的鬥牛士系列繪畫（參見《鬥牛場上的狗》，在昆達・德拉・索爾多（Quinta del Sordo）的「黑色繪畫」系列）中彷彿向虛空的呼喚開放，但它仍然依照擬真的準則，留出空白的部分，靠的是把別的物體拿開，移到整個布局的邊緣。這裡得到的「空」的效果還不如說是「空缺」的感覺，這種空缺只不過是更明顯地強調東西被拿走之後的位置的「實」。這反過來證明，這種體系為了製造表現場景，只能用一個幻覺空間去替代中世紀的金色的背景。這個幻覺空間依據一個多多少少有點束縛性的透視法則，本身也就是作為一個物體出現。這種體系的形式一致性說到底靠的不是它所提供的物體與人物的模式的準確程度，而是它所造成的對載體的或強或弱的否定（這就很好地說明了為什麼要迂迴到中國之後，才能說出那個詞來：

辯證的，並給予它完全的、理論上的回聲）。

最有決定性的決裂來自塞尚最後的那些作品，在空缺處，在畫像的空白處，畫布開始顯示出它自身的物質性，從此對畫布平面的考慮遠遠地超過了尋找深度幻覺的探討，再無復辟的可能性。正是透過將這個提供給想像的「畫像」移位到「畫幅」，並以畫幅的身分呈現於視覺前，而不是透過對作為這種移位的手段的傳統空間的破壞，塞尚的作品才在二十世紀之初，作為「決裂」的象徵出現。當然，當印象派用許多細緻的顏色平行地抹到表面上，以取代用畫油和畫色層層覆蓋上色以增加厚度的時候，已經給予繪畫表面一定的物質現實（在談到惠斯勒的繪畫時，于斯芒斯甚至觀察到「畫布幾乎就沒有沾上什麼東西，連畫布的顆粒也能見到」[173]）。但是筆觸在莫內那裡還只不過是一個讓形狀在大氣中消融的手段，要等到塞尚來讓它在畫布上起組建性的作用[174]。同樣，塞尚不再致力於記錄印象，而是轉述感覺，頑強地追求「去完成大自然的那一部分，它一遇上我們的眼睛，就給予我們畫幅」[175]，塞尚最終不再強調表現的數學，而強調繪畫的字母。在對模特兒的閱讀和它的成畫之間[176]，一幅畫成為一種轉換的終止的場景，而筆觸重複了它的形狀與它的位置[177]，從而成為作用素而出現。是筆觸而不是線條，因為建構方法不能被簡化為素描，素描只還原可視物的外形，而不能給出「反射」的效果，即透過「普遍的反射」而包含了所有的物的光線的效果（當然我們要做一個重要的保留：光線並不為畫家而存在。從理論角度來看，必須區分視覺感受，即在視器官中發生的，使各個層次透過光線的強弱程度大小而得到排列的感受，以及著色感受（而不是「著了色的」感受），即在畫布上表現這些相同的層次的符號，透

過被塞尙稱爲「完成」的藝術轉化，迫使我們在理論術語的運用上，提出繪畫中的能指問題[178]）。

這些是塞尙讓素描與色彩產生的全新的關係，即「讓物體的所有密度都表現出來的筆觸是開放的線條」：一只蘋果的輪廓是由「無數互相覆蓋的線條組成的，但這些線條也可以滑到別的鄰近的物體上去」，有時這一輪廓還悖論式地處於蘋果之外[179]。但這一部分的雙重關注——既是對自然文本的關注，又是對作爲文本的畫作的關注，就像克雷蒙·格林柏格所說的，這種作爲文本的畫作的密度要超過物體本身的密度——還解釋了畫布在覆蓋其上的筆觸的間隔之間最終得以脫穎而出。要論證的觀點是，「不管在大自然面前我們的情緒如何，我們的力量如何——要畫出我們所看到的圖像，要忘掉所有在我們之間出現過的東西」。塞尙在晚年的時候就覺察到了他原先沒有預想到的問題，那些問題使他的工作變得更加艱難：「我老矣，年近七十，產生光線的著色感覺出現了抽象，使我無法完全覆蓋住我的畫布，也不能繼續去畫清物體的邊緣，特別當它們的接觸點很細微、很微妙的時候；所以我的圖像或畫幅是不完整的。」[180]當然，塞尙晚年畫的那批畫與水彩的非凡創新的一面並不是源於他的視覺能力的衰退；相反，重要的是，畫家利用他在大自然面前不再如前有力量這一事實，全力以赴地表達著色感覺[181]，也就是說，表達視覺感覺的符號，從而打開了「抽象」之路。對這種抽象，他深有遠見，科學地預見說，它與對載體的否認以及線性徹底決裂，它是色彩與表面的辯證的聯合的結果。因爲到了這一點，重要的就不再是用線性的手段試著去拯救事物的外形，就像那些新印象派畫家所做的：一方面是不完美的圖像（不是畫幅，正如那些繼承塞尙的畫

筆而繼續探索的畫家們所說的）：「另一方面，層次一個接一個地覆蓋在上面，從而產生出新印象主義，即用一條黑線去限定物體的輪廓，這是一個一定要全力與之鬥爭的錯誤」[182]。

有一點令人佩服，塞尚雖稱自己年事已高，寶刀已老，卻深知自己的作品與前代的徹底決裂；這種想法在他晚年的通信中屢有透露，雖然有時以悲愴的語調出現（「我每日依然頑強地工作，我已看到前景的曙光。我會像那個希伯來人的首領那樣，還是相反，最終有幸進入這片福地？」[183]）。他深知自己的藝術實踐對經典的繪畫傳統是一種強烈的衝擊，所以他毫不猶豫地將自己比作是《不為人知的傑作》中的那位畫家（〈弗倫侯費爾（Frenhofer），是我〉），自比是那幅「所謂的畫」的作者，是「那一片畫牆」的作者，就像巴爾札克所說的那樣，根本不借助於外界表現的外在，同時使得想透過外延而進行的那些分析根本無從下手——對觀眾來說，「在這一片由色彩、色調、不確定的細微以及無形的霧狀物組成的混沌」之中，只能認出一隻光著的腳的一頭，「一個逃避了一次長長的、難以置信的毀滅的碎片」，使得巴爾札克這篇短篇小說中的人物普布斯（Pourbus）失聲大叫，終於心頭的一塊石頭落地：「這下面有一個女人！」塞尚晚年時期的畫沒有任何的隱藏的文本，但像在這個不為人知的傑作中一樣，這片「繪畫的牆」，筆觸與筆觸之間，色調與色調之間的邊際關係，遠遠高出了物像與他們的所參照的物體之間的垂直關係，而只有一個完全從屬於語言的外延秩序的解讀才可能看出這種垂直關係。這種邊際關係反過來也成為字母的秩序，成為一種「文字性」，在這種文字性中，「空白」也起「重要作用」（馬拉美語），而載體則與空相等，這種空——作為載體的空——照伊

比鳩魯的說法，「就像字母，雖說是小數目的；當他們按不同的順序組合時，即能產生出無窮的字、詞來」[184]。

　　塞尙本人是專心攻讀過《論自然》的，他認爲要畫好風景，首先要發現它的地貌學基礎[185]。因此，他不同於他的浪漫派和印象派的先驅者對天對雲的研究，而作出了大量的對岩石的分層、斷裂、分塊的研究，而且他從「著色感覺」的角度出發，將分析一直深化，給予岩石以積雲的外表，正好把盧克萊脩的話倒過來做了（「常常我們感到看見巍峨的山群向我們走來，帶著從山側落下的岩石……」，參見1.5.）。但是這種顚倒，正與「雲的使用」所意味的那樣相反，有眞正的辯證的意義，因爲塞尙式的解體工作並不是一種幻覺式的雲派的延續，相反，它作爲繪畫程式的物質組成部分，創造了浪漫畫派的畫家們仍然想迴避的因素，即把表面作爲一切記錄、構建活動的載體，又把載體作爲表面，作爲繪畫必須強調的原始物質材料。這種創造給予在西方繪畫中永不終止的／雲／理論的意義，同時它使／雲／的作爲爲抑制服務的屏障的功能顯得更加明顯：對能指的抑制，對作爲特殊實踐活動創造的物質性生成過程的繪畫的抑制。應該由一種不再作爲一系列的作品或文章的陳陳相因，而是作爲概念的製作場的理論，來揭示某種「雲派主義」如何爲在盧斯金的著作中矛盾性地顯露出來的被抑制物的回歸作屏障，並指出如何在塞尙作品中，終於可以扯掉這一禁忌。但是，在本書即將結束之際，要鄭重聲明，必須預防一種混淆：載體以及由塞尙以能指的身分顯露出來並構建出來的「畫布」，跟實證主義意識形態所想的相反，並非一個事實上的已知數（在這一點上，梅耶‧沙比羅深刻地指出，有準備的、限定的繪畫畫面，更不用說獨立的畫幅，在人類的歷史上是

出現相對很晚的一件事情，繪畫在長達幾千年的歷史中，一直以
各種各樣高低不平的壁作為載體，甚至，像我們可以在阿勒塔米
拉（Altamira）看到的，隨岩石的偶然形狀而創作[186]）。它是一種
歷史的產物，是一部西方繪畫史的產物，從唯物主義角度來說，
這部繪畫史還有待續寫。

　　特別是塞尚在他的水彩畫中重新找回的空，不能與中國繪畫
中的空相混淆，因為中國繪畫中的空是另一種歷史的產物，那部
歷史也需要繼續寫下去。但是我們之所以會想到這樣一種歷史，
而且想到去探索一個可以從辯證的角度去看各個特殊的歷史的一
種普遍性的理論，而且今天這種想法之所以可以得以實現，那也
是因為現代繪畫在它的發展中向我們提出了任務。也因此而出現
了這樣一種悖論。現代繪畫正是從這個悖論起步的，埃爾·李斯
茲基（El Lissitzky）在他所作的關於〈新俄國藝術〉的演講
（1922 年）中強調，一方面藝術沒有進化一說，新的繪畫秩序並
不欠過去任何東西；而另一方面絕對主義的畫布的光滑表面是對
空間的最終表達，是這種進化帶來的各種對「空間的印象」的系
列鏈中的最後一環[187]。馬勒維奇（Malevitch）的無限的白色畫
面，以及蒙德里安（Mondrian）的正方、長方圖形和有限的畫幅
（但是，不管有限還是無限，這些概念，已不再有它們在文藝復
興時代的意義），既是塞尚的「決裂」所造成的直接產物，同時
又是一種終於摒棄了雲圍霧繞的現代繪畫的起步。當然，這裡還
需要提到雲在立體派中的再次復活，作為既是構建又是填空的圖
像出現在德洛涅（Delaunay）的《窗戶》和《塔》或在雷捷
（Léger）的《婚禮》中。在雷捷那裡，它經常作為一個「被非神
話化了」的物體出現，具有一片葉子或一個自行車把同樣的輪

廓，成為照畫家本人的說法，由《建造者》中的金屬結構所「固
定」下來的偶然的因素；或者像在李奇登斯坦（Liechtenstein）那
裡，在一個規則的框架的延續性中出現的一道裂縫；同時也不能
忘了它作為模糊的倒影在莫內的《睡蓮》中所起的作用──不能
忘記莫內的《睡蓮》系列與蒙德里安最早的作品是同時代的。從
形狀大小來看，莫內的《睡蓮》系列為後來的波洛克（Pollock）
的作品作了鋪墊，由整個畫幅去承受畫家工作的全部力量。但所
有這些回顧與這些迂迴，必須跟另外一個歷史，也即是現代繪畫
的歷史相對照才能顯示出它們的辯證意義來。本書是屬於這個現
代繪畫史的，它的目的只是描述出現代繪畫的開端。這種現代繪
畫史方興未艾。在這個歷史中，還需借用馬克思的語言來說，繪
畫不再認為衣服的華麗可以脫離本身或多或少有些粗糙的布料，
而且開始用另一種語言，即非商品的語言來表達它的思想。彭道
爾摩正是用這種語言說繪畫就像是一種紡織，而且除非算它附加
的相對價值，並不與畫布本身的紡織有太大的區別。正如馬克思
提出的原則，即任何工作，只要它創造價值，就被拉到一個同樣
抽象的標準上。根據這種標準與尺度，衣服與畫布有同等的價
值，衣服成為畫布的價值的鏡子（在古典體系中，畫布只在它跟
畫作的關係中才有些許的價值，而在這種關係中它失去了本身的
物質性。只有它所覆蓋上的那一層膚淺的顏料，就像是遮住了它
的衣服，才有價值）。這種繪畫史將是唯物主義的，不再是量上
的，而是質上的；不再是可計數的，而是辯證的，它不再把繪畫
工作作為一種商品，而只看它所創造的價值大小，並按它的物質
規定性去思考。繪畫將被看作是一種特殊的實踐活動，它的創造
能力大小將以它在象徵秩序中可以產生的效果的範圍來計量。

註釋

[1]我曾在本書構思時寫的一篇文章中試著這麼做。請參閱〈雲：一個繪畫「工具」〉,《美學雜誌》,1958 年 1 月-6 月號,第104-148 頁。

[2]亞歷山大·科辰思,《如何在素描中創造新的風景布局的新方法》,倫敦,第一版,1785 年,參閱《亞歷山大和約翰·羅伯特·科辰思》,倫敦,1952 年。

[3]科辰思,引文同上,序言;轉引自恩斯特·貢布里希,《藝術和幻覺》,倫敦,1962 年,第二版,第156-157 頁。關於科辰思,參閱H·W·簡森,《偶然造成的圖畫》。

[4]貢布里希,引文同上,第157-158 頁。

[5]約翰·盧斯金,《現代畫家》,第四部分,第十六章,根據1856 年版本,第三卷,第255 頁。

[6]「我們的眼光,儘可能全面,儘可能快速地,從中世紀藝術的恬靜的田野和天空轉到現代風景畫最有代表性的作品上來。我相信,第一件讓我們感到震驚的東西,就是它們的雲。」盧斯金,引文同上,第254 頁。

[7]引文同上,第二部分,第三段,第一章和第二章,在《現代畫家》的最後一卷中(第七部分,〈關於美麗的雲彩〉),盧斯金把雲彩比作是在人與大地之間的一片葉子,因為它處於人與天空之間。

[8]盧斯金,引文同上,第一卷,第218 頁。

[9]引文同上,第一卷,第四章。

[10]引文同上,第三卷,第四部分,第十五章。參閱達文西:〈為什麼被雲環繞的建築物顯得格外雄偉〉(《手冊》,第二卷,第221 頁)。

[11]盧斯金,引文同上,第三卷,第257 頁。

[12]盧斯金，引文同上，第四部分，第十六章。

[13]盧斯金，引文同上，第一卷，第213頁。

[14]「在我們生命中的每一天、每一刻，大自然都在一幕一幕、一幅一幅、一片一片地創造，而且是按照最完美的標準，那麼的美妙，那麼的永恆，所以我們可以確信，這一切都是為了我們，是為了我們永恆的愉悅。」引文同上，第201頁。

[15]在《現代畫家》的第一卷中，盧斯金把神秘列為畫家創作的六大品質之一（真理、簡潔、神秘、不流俗、決斷、快捷）（第一卷，第36頁）。

[16]「這是霧化的風景，表現全天的晨曦；這是天上、河邊的盛宴，經由一位偉大的詩人之手，變得高尚、純粹而流暢。」J·K·于斯芒斯，見《某些人》，巴黎，1889年，第202頁。

[17]盧斯金，引文同上，第四卷，第五部分，第四章〈論透納的神秘〉。

[18]欲知這方面爭吵特別激烈的一次，參閱威廉·布雷克（William Blake），〈關於雷諾爾茲（Reynolds）的註釋〉，《全集》，G·肯恩斯（Keynes）版，倫敦，1957年，第445-479頁。

[19]盧斯金，《現代畫家》，第四卷，第57頁。

[20]引文同上，第62頁。

[21]「可辨認點隨著距離的變化而變化。」引文同上，第58頁。

[22]盧斯金，引文同上，第五卷，第115頁註。

[23]引文同上，第122頁。

[24]盧斯金，引文同上，第一部分，第一段，第五章，〈關於真理的思想〉。

[25]「它們的軍隊的首領在何處馳騁？它們行進的節律定在何處？」引文同上，第四卷，第106頁。

[26]引文同上，第111頁。

[27]盧斯金，引文同上，第一卷，第204頁。

[28]有一點非常有意義：透納的繪畫中透視立體最不明顯的（不是被完全打破），不是風景、海景或天空，而是室內景象（參見《佩特瓦茲（Petworth）的室內》系列，畫於1830年，今藏泰特畫廊〔Tate Gallery〕）。我們可以看到透視立體雖然在暗暗地給整個畫面支撐結構，但絲毫沒有任何太明顯的稜角。在一幅著名的畫中（《雨、蒸汽、速度》，1844年，國立畫廊藏），透納大膽地將「雲的使用」跟最能象徵現代的火車放在一起，就跟後來莫內在《聖—拉澤爾（Saint-Lazare）火車站》系列中所做的那樣。眾所周知，在莫內的畫裡，與金屬屋頂相符的線性結構，意味深長地被火車頭冒出的煙霧截斷了。

[29]「現在依然有人運用隨機性的陰影，而且非常成功。所謂隨機性的陰影，也就是說，造成的原因在畫面之外的那些陰影，只要它們看上去可以令人接受，就像在風景畫中，雲彩自然而然地產生出讓各種地面顯得遠逝的效果。」德波爾特（Desportes），安德烈·馮丹納（André Fontaine）轉引，見《繪畫學院的未出版的演講》，巴黎，1903年，第66頁。

[30]「我現在正在進行的工作中最讓我氣餒的結果之一，就是我根本無法去注意到現代科學的進展。究竟關於雲有什麼已經被發現了，或被觀察到了，我什麼也不知道；但當我去尋找一些材料時，我找不到任何一本書，能夠公正客觀坦白地說解釋天空中哪怕最平常的一些方面是

多麼多麼的困難。」盧斯金，引文同上，第五卷，第107頁。

[31]盧克‧霍瓦爾德，《關於雲的變化》，倫敦，1803年。重新收入《根據氣象觀察推算倫敦的天氣》，倫敦，1818-1920年。參閱歌德關於霍瓦爾德的兩個研究以及系列詩《大氣》、《紀念可敬的霍瓦爾德》、《斷層》、《堆積》等等：「世界如此偉大和浩瀚，／天空如此高遠，／我以眼光捕捉這一切／而思想卻無法做到。／為在無窮中找到你／你需先分開後集攏。／因此我帶翼的歌聲感謝／那分開了雲層的人。」（《大氣》）。

[32]庫爾特‧巴德特，《浪漫主義中關於雲的繪畫和詩歌》，柏林，1960年。

[33]參閱路易‧郝埃斯（Louis Hawes），〈貢斯塔布爾的天空草圖〉，見《瓦爾堡和庫爾托德學院學報》，第三十二卷（1969年），第344-365頁。

[34]例子：「1822年9月5日：晨十時，朝著南方；西方有強勁的風吹過。非常明亮、灰白色的雲吹過一片黃色的花壇，大約位於天空的中間。」

[35]見他的《關於風景畫的演講》，由查爾斯‧羅伯特‧萊斯利（Charles Robert Leslie）整理出版，參閱巴德特，引文同上，第74頁和77頁。

[36]「事實上，無具象的事物給人留下的印象就是一種可能性……，正如一連串偶然打擊出的音符並不成為悅耳的音調一樣，一灘水、一塊岩石、一朵雲、一段沙灘等等，都不是可以縮減的形狀。」保羅‧瓦萊里，《竇加，舞蹈，素描》，見《全集》，七星叢書，第二卷，第1194頁。

[37]歌德，致澤爾特（Zelter）的信，1823年7月24日，轉引自巴德特，引

文同上，第19頁。

[38]參閱卡爾·居斯塔夫·卡魯斯發表的歌德的信件，作為巴德特的《關於風景畫的通信》的引言，第36頁。

[39]歌德，《霍瓦爾德的雲的形狀》，1820年，巴德特轉引，第24頁。

[40]參閱盧斯金，《十九世紀的烏雲，在倫敦學院做的兩個講座》，奧坪頓（Orpington），1884年，第34-35頁。歌德的《色彩學》就是針對這種說法而創作的。

[41]伊比鳩魯，《致比多克萊斯（Pythoclès）的信件》，莫里斯·索洛文（Maurice Solovine）譯本，巴黎，1937年，第61頁。

[42]引文同上，第84頁。

[43]參閱歌德，《嘉妮曼達》：「我希冀著，更高些，更高些／雲彩延綿著／向我低垂而至，雲彩／向我依戀的愛低垂而至／給我！給我！／在你的胸懷中／托起我！／抱住我，讓我擁抱／在那上面，在你胸前：／哦，遍施愛意的父！」（莫里斯·伯茲〔Maurice Betz〕法文譯版）。

[44]盧克萊脩，《論自然》，第六卷，第451-454行（阿爾弗萊德·埃爾努特〔Alfred Ernout〕譯本）。

[45]盧克萊脩，引文同上，第462-466行。

[46]盧斯金，《現代畫家》，第五卷，第108-109頁。

[47]弗雷德烈克·尼采，〈華格納〉，見《偶像的黃昏》，亨利·阿爾伯特（Henri Albert）譯版，1952年，第35頁。

[48]作者同上，《歡樂的知識》，《全集》，法文版，巴黎，1967年，第18頁。

[49]作者同上，《評論集》，第63頁。

[50]理查·華格納著，〈貝雷特的舞台節目劇〉（1873 年），見《散文作品集》，法文版，第十一卷，巴黎，1923 年，第170-174 頁。

[51]作者同上，〈關於音樂的信件〉（1860 年），引文同上，第六卷，第226頁。

[52]作者同上，〈貝雷特的舞台節目劇〉，第174-177 頁。

[53]參閱勒內·雷勃維茲，《荀白克和他的學派》，巴黎，1947 年，引言。

[54]參閱華格納，〈未來的藝術作品〉，《全集》，第三卷，第137 頁。

[55]作者同上，〈歌劇和正劇〉，《全集》，第四卷，第220 頁。

[56]作者同上，〈未來的藝術作品〉，第212 頁。

[57]華格納，〈關於「湯豪舍」的表演〉（1852 年），《全集》，第七卷，第215-216 頁。

[58]雷勃維茲，引文同上，第59 頁。

[59]華格納，〈致我的朋友們〉（1851 年），《全集》，第六卷，第57-58頁。

[60]德布西的《小夜曲》（特別是第一首，題為《雲彩》）從這個角度來說，占據了一個特別重要的歷史地位：德布西跟印象派和「朦朧」決裂，儘管表面上並非如此。他致力於把旋律從主題的束縛中解放出來，透過它的不穩定性，繁而不亂，從而去定義新的音樂空間，把它作為一種建立在滲透、移位、變換等基礎上的分析場。

[61]華格納不斷地批評那些給予舞台圖像以真實觸感的做法，而強調必須把這種圖像孤立出來，把它在實質性的理想化狀態中呈現出來（參閱〈當代德國歌劇現狀一覽〉，《全集》，第六卷，第86頁：「在這上面最

讓我厭惡的是，在這些窺視者面前粗俗地展示所有的舞台的秘密：有的東西只能透過有意拉長的遠距離來表現，我不認為它們可以用最前面的明亮刺眼的燈光一覽無遺地展現在眾人面前。」)

[62]1888 年，尼采寫了著名的都靈的信，表示他跟華格納的決裂。正是這同一年，薩姆埃爾·賓（Samuel Bing），就是後來創立了新藝術沙龍的那位，透過每月複印的方式，開始出版《藝術日本》。

[63]亨利·福西庸（Henri Focillon），《十九到二十世紀的繪畫，從現實主義到今天》，巴黎，1928 年，第 206-208 頁。

[64]「西方繪畫從來沒有變得如此神秘，如此隱約，好像是在一塊絲帛上沾上了星星點點的濃淡有致的色彩（……）。惠斯勒的《夜景》在西方繪畫史上是史無前例的，它代表了一種最高水準的暗示的藝術，或者說，是西方風景的婉約抒情的極致。」引文同上，第198-199 頁。

[65]參閱米芾，《畫史》。法文版見 N·梵笛埃—尼古拉斯（Nicole Vandier-Nicolas），《米芾的畫史，中國北宋時期一位鑑賞家的手冊》，巴黎，1964 年，第147 頁。

[66]參閱米芾，《畫史》；法文版引文同上，第35-36 頁和第49 頁。

[67]《芥子園畫傳》。法文版見拉斐爾·貝特魯奇（Raphaël Petrucci）譯本，見《中國繪畫百科全書》，巴黎，1918 年，第173 頁。

[68]參閱彼埃爾·里克芒斯（Pierre Ryckmans），石濤，《畫語錄》，翻譯和註釋。布魯塞爾，1970 年，第63-64 頁。

[69]參閱舒勒·卡曼，〈雲的題裁的象徵意義〉。《藝術叢刊》，1951 年，第1-9 頁。

[70]青綠，透過由藍到綠的過渡得出散點透視的畫法，使用金色與閃亮的

色澤，同時用很細的線條。

[71]見《芥子園畫傳·水雲法》；貝特魯奇法文譯本第173頁。

[72]與青綠類同，用更多的金色。

[73]見《芥子園畫傳·水雲法》；貝特魯奇法文譯本第173-174頁。

[74]張彥遠，《歷代名畫記》（西元847年完成）；法文版見N·梵笛埃—尼古拉斯，《中國的藝術和智慧。米芾（1051-1107），從文人美學的角度來看作為畫家和藝術鑑賞家的米芾》，巴黎，1963年；第63頁。

[75]關於文人美學，法文版見N·梵笛埃—尼古拉斯，引文同上。

[76]參閱彼得·斯萬（Peter Swann），《中國繪畫》；法文版，巴黎，1958年。應在這一上下文中評價1.5節引過的宋笛的文字。

[77]張彥遠，《歷代名畫記》；轉引自N·梵笛埃—尼古拉斯，引文同上，第62頁。也可參閱里克芒斯，引文同上，第46-47頁。

[78]引文同上。也可參閱里克芒斯，引文同上，第34-35頁第6註引用的一段董其昌的話。

[79]參閱米芾，《畫史》。法文版見N·梵笛埃—尼古拉斯，第79頁。

[80]參閱石濤，《畫語錄》。也可參閱《芥子園畫傳》和里克芒斯引用的文字，引文同上，第35-36頁。

[81]參閱米芾，轉引自里克芒斯，〈石濤的畫語錄〉，見《亞洲藝術》，第十四卷，1966年，第95頁，第4註。

[82]參閱石濤，《畫語錄》，第一章：法文版里克芒斯譯本，第11頁。

[83]《芥子園畫傳》，法文貝特魯奇版，第33頁。

[84]里克芒斯，引文同上，第16頁。

[85]參閱詹姆斯·卡西爾（James Cahill），《中國繪畫》，日內瓦，1960

年，第11頁。

[86]《芥子園畫傳》，〈筆墨篇〉，貝特魯奇法文版，第35頁。

[87] 董其昌語，轉引自里克芒斯，引文同上，第46頁，第1註。

[88] 韓拙（音譯，十二世紀），《山水傳全誌》，轉引自里克芒斯，引文同上。

[89] 亨利‧福西庸，《廣重》，巴黎，1925年，第19頁及以下。

[90] 里克芒斯，引文同上，第80頁，第2註；也可參閱N‧梵笛埃－尼古拉斯，引文同上，第131頁、230頁等等。

[91] 里克芒斯，引文同上，第47頁，第1註。

[92] 參閱由里克芒斯轉引的文字，第71頁，第1註。

[93] 石濤，《畫語錄》，第十七；里克芒斯法文版，第115頁。

[94] 石濤，《畫語錄》，第九；里克芒斯法文版，第71頁。

[95] 石濤，《畫語錄》，第九；里克芒斯法文版，第71頁。

[96]《芥子園畫傳》。在十三世紀，李松將工筆的樓閣畫定義為「界畫」，參閱卡西爾，《中國繪畫》，第54頁。

[97] 里克芒斯，引文同上，第73頁，第1註。

[98] 石濤，《畫語錄》，第六；里克芒斯法文版，第51頁。

[99] 原文為：「蓋有筆而無墨者，非真無墨也。是皴染少，石之輪廓顯露，樹之枝幹枯澀，望之似乎無墨。所謂骨朦肉也。有墨而無筆者，非真無筆也。是勾石之輪廓，畫樹之幹木，落筆涉輕，而烘染過度，遂至掩其筆，損其真也，觀之似乎無筆，所謂肉朦骨也。」見唐岱，《繪事發微》。法文版見里克芒斯，第46-47頁。

[100] 參閱阿爾貝爾蒂，《論畫》，第一卷，第70頁；參閱前文3.3.3.。

[101] 保羅・克利（Paul Klee），《繪畫思想》，巴爾，1956年，第39頁。有一點非常有意思，即在中世紀繪畫以及古代繪畫中（總之在西方繪畫中，因為包括後來的文藝復興藝術），總是需要劃定一個具體的場地，或者用克利的話來說，一個繪畫「舞台」，因為要想建立起西方繪畫的任何理論體系，都必須弄清楚這個問題。

[102] 參閱維維安娜・阿勒東（Viviane Alleton），《中國文字》，巴黎，1970年，第28-30頁。

[103] 維維安娜・阿勒東，引文同上。

[104] 基線在西方繪畫中起基礎的作用，一切都從它開始，並由它的等值塊狀分布，才出現棋盤式的成為透視建構的「地面」的底板。

[105] 參閱張東蓀，〈中國邏輯〉，法文譯版見《求是》雜誌，第38號（1969年夏），第3-22頁。

[106] 參閱《芥子園畫傳》：法文版貝特魯奇譯本，第44頁。

[107] 原文為「兩段者，景在下，山在上，俗以雲在中，分明隔作兩段。」見石濤，〈境界章第十〉。

[108] 原文為「分疆三疊兩段，似乎山水之失。（……）每每寫山水如開闢分破，毫無生活，見之即知分疆三疊者。（……）寫疆之疊，奚翅印刻。」見石濤，〈境界章第十〉（《畫語錄》）。

[109] 參閱張東蓀著，引文同上，第12頁。

[110] 原文為：「骨法用筆是也」。貝特魯奇譯為：「使用毛筆畫出骨的法則」（引文同上，第7頁），而詹姆斯・F・卡西爾則譯為：「根據骨法使用毛筆」（〈六法以及如何閱讀六法〉，見《東方藝術》，第4期，1961年，第372-381頁）。我們不想在此討論翻譯謝赫六法提出的所有

問題。但有一點必須提出，大部分西方專家將這六法譯成歐洲的主要語言時遇到的最大問題是每一法中出現的「是也」的句式。按傳統的理解，「是也」只是在此指明六法之間的順序（參閱卡西爾，引文同上；亞歷山大‧索普爾（Alexander Soper），〈謝赫六法中的前兩法〉，《遠東季刊》，第8期，1948年，第412-423頁）；而別的專家則認為這是強調某種定義的說法（相當於「也就是說」）。所以，R‧W‧阿克爾（Acker）將第二法譯為「尋找骨架，也就是說知道如何使用毛筆。」（《唐朝以及唐以前的一些關於繪畫的文章》，萊德，1954年，第4頁）。要知道，一方面，在古代漢語中，沒有「是」這個動詞，另一方面，困難來自西方邏輯對一種並不存在兩個相等的項的思想形式毫無辦法。正如張東蓀所說（引文同上，第10頁）：「像『是……也……』這樣的句式並不意味相同，所以並不構成西方結構中的邏輯陳述。」這又一次說明，且不論這些概念上下文問題，東方文本中的某些概念是無法直接轉到西方文本中來的。

[111] 貝特魯奇譯為：「依照物體型態，畫出形狀」；卡西爾譯為：「作為事物的回應，畫出它們的形狀」；阿克爾譯為：「表現物體，也就是說決定形狀」。

[112] 貝特魯奇譯為：「根據與物體的相似性，加上色彩」；卡西爾譯為：「跟物類相一致，抹上色彩（或者：描繪它的外表）」；阿克爾譯為：「尊重題材，也就是說好好加上色彩」。

[113] 「分布線條，賦予上下主次關係」（貝特魯奇譯文）；「分開，再重組、布置和安排」（卡西爾譯文）；「建立起圖像，也就是說明白如何組織畫面」（阿克爾譯文）。

[114] 戴熙（音譯），引自里克芒斯，引文同上，第47頁。

[115] 即「蒙養」，里克芒斯譯成「技巧的培訓」，引文同上，第48頁。「蒙養」一詞源於《易經》。

[116] 原文為「墨受於天，濃淡枯潤隨之；筆操於人，勾皴烘染隨之」。見石濤，〈了法章第二〉（《畫語錄》）；法文里克芒斯版，第27頁。

[117] 引文同上。法文版，第51頁。

[118] 原文為「夫一畫含萬物於中，畫受墨，墨受筆，筆受腕，腕受心」。見石濤，〈尊受章第四〉（《畫語錄》），法文版，第41頁。

[119] 引文同上。法文版，第63頁。

[120] 見張東蓀，引文同上，第12頁。

[121] 當我們在這裡說實踐和理論的時候，我們當然知道這一實踐和這一理論都有一個歷史過程，我們不能將一位漢朝的畫家跟一位明朝的畫家放到同一層次上。除了中國藝術遵循跟西方非常不同的歷史性以外（我們還會講到），中國的繪畫和理論在此為我們所大量引用，目的只是為了給一種普遍的理論作鋪墊，在這種普遍的理論中，西方藝術將失去它的中心特權。

[122] 荊浩，《筆法記》，轉引自N・梵笛埃－尼古拉斯，引文同上，第188頁。

[123] 引文同上，第187頁。

[124] 原文為：「畫於山則靈之，畫於水則動之。」見石濤，〈絪縕章第七〉（《畫語錄》），法文版，第57頁。

[125] 一位年輕的姑娘，看到她情人在牆上的影子，畫出了這影子的輪廓。見夏多布里昂，《基督教的誕生》，第一卷，第3章（這是從普林納那

裡引來的寓言，見《論自然事物》，第三十五章）。

[126] 郭熙，《林泉高致》，轉引自N・梵笛埃－尼古拉斯，引文同上，第205頁。

[127] 米芾，《畫史》。

[128] 瑪爾塞爾・格拉耐，《中國思想》，第115-148頁。

[129] 引文同上，第123頁。

[130] 引文同上，第124頁。

[131] 張東蓀，引文同上，第12頁。

[132] 石濤：法文里克芒斯版，第89頁。

[133] 里克芒斯，引文同上，第49頁、第58頁。

[134] 原文為：「更如前人言，詩是無形畫，畫是有形詩。哲人多談此言，吾人所飾。余因暇日閱晉唐古今詩。什其中佳句。有道盡人胸中之事，有裝出人目前之景。（……）畫之主意，亦豈易及乎。境界已熟，心手已應，方始中度，左右逢源。」見郭熙，《林泉高致》，法文版，第195-196頁。

[135] 格拉耐，引文同上，第118頁，第5註。參閱埃坦爾（E. J. Eitel），〈風水或中國的自然科學準則〉，《吉美博物館年鑑》，第一卷（1880年），第203-253頁。

[136] 我們可以把皇帝巡行和畫家的遊歷的傳統聯繫起來。參閱郭熙和宗丙的例子，引自里克芒斯版，第112頁。

[137] 石濤，《畫語錄》：法文里克芒斯版，第115頁。

[138] 格拉耐，引文同上，第318頁。

[139] 引文同上，第125頁。

[140]引文同上，第103頁。

[141]石濤，《畫語錄》：法文里克芒斯版，第64頁。

[142]《芥子園畫傳》：法文貝特魯奇版，第44頁。

[143]照格拉耐的說法（引文同上，第125頁，第3註）：「節的意思是連接，象竹節之形。它指用來打節拍的工具（國王在四季敲打節拍，使陰陽調和），同時也是使四季有節奏的時間分段（節氣之節）」。

[144]原文為：「且山水之大，廣土千里，結雲萬重，羅峰列嶂。以一管窺之，即飛仙恐不能周旋也。」（〈山川章第八〉）。

[145]里克芒斯強調了漢字「一」的多義性。在一劃的概念中，「一」不只是「一個」的意思，同時也是《易經》中絕對的「一」的意思（是最基本的一劃，透過分開後的各種組合，代表宇宙中萬物），一劃的分開，生出了天與地。有一種假設的「天」的詞源，很典型地將「一」跟「絕對」的概念結合起來了：「天意味最高處，沒有任何東西可以超越它；這個字來自『一』和『大』的結合。」（里克芒斯，引文同上，第17頁。）

[146]《芥子園畫傳》：法文貝特魯奇版，第44頁。

[147]米蒂，《畫史》。正是這一點為「日本主義」的追隨者所忽略了，首先就是惠斯勒（「因此我們聽說有一種教育人的繪畫，還有畫家的責任——聽說某種畫特別有思想」，見《十點鐘》，馬拉美譯文），從此開了對遠東藝術的理想化詮釋的先河，而且在西方還出現了所謂受此影響的繪畫實踐（特別是受書法影響）。這些實踐的意識形態覆蓋功能今天無需再揭示了，因為它們只借用了東方繪畫的外在，並且彎曲了其中的真正思想和理論。

[148]參閱「遁鎖」這一技巧，意為被雲所圍繞，這一技巧用於畫山澗前的浮動的霧，欲遮還露。在畫這一類的雲的時候，不能現出筆墨的痕跡。只以淡彩畫出邊，方見高手。貝特魯奇，《百科全書》，第161頁。

[149]董其昌，《筆墨品妙》。

[150]貝爾托爾特‧布萊希特，〈論中國繪畫〉，見《論文學與藝術》，法文譯版，巴黎，1970年，第二卷，第69頁。

[151]張彥遠，《歷代名畫記》。

[152]米芾，《畫史》。

[153]原文為：「風雨晦明，山川之氣象也。疏密深遠，山川之約徑也；縱橫吞吐，山川之節奏也。陰陽濃淡，山川之凝神也。水之聚散，山川之連屬也。蹲跳向背，山川之行藏也……」見石濤，〈山川章第八〉（《畫語錄》）：法文里克芒斯版，第63頁。

[154]里克芒斯，引文同上，第90頁，第2註。

[155]《芥子園畫傳》：法文貝特魯奇版，第165-166頁。

[156]同上，第121頁。

[157]《芥子園畫傳》，法文貝特魯奇版，第172-173頁。

[158]原文為：「海有洪流，山有潛伏。海有吐吞，山有拱揖。海能薦靈，山能脈運。山有層巒疊嶂，邃谷深崖，巇岏突兀，嵐氣霧露，煙雲畢至，猶如海之洪流，海之吐吞，此非海之薦靈，亦山之自居於海也，海亦能自居於山也。」見石濤，〈海濤章第十三〉（《畫語錄》）：法文里克芒斯版，第89頁。

[159]《芥子園畫傳》，法文貝特魯奇版，第173頁。

[160]石濤，《畫語錄》，法文里克芒斯版，第64頁。

[161]張彥遠，《歷代名畫記》。

[162]里克芒斯，引文同上，第16頁。

[163]梵笛埃，引文同上，第23頁。

[164]據傳為書法家蔡邕（132-192年）之文，他創了草書體八分書。參閱梵
笛埃，引文同上，第19頁。

[165]參閱《宣和書譜》（十二世紀宋徽宗字集），轉引自梵笛埃，引文同
上，第55頁。

[166]董其昌，《畫禪室隨筆》，轉引自梵笛埃，第122-123頁。

[167]董其昌，《畫言》，轉引自梵笛埃，引文同上，第141頁。

[168]梵笛埃，引文同上，第64頁，根據一篇向沈宗乾（音譯）借用的文
章。沈是活躍於十三世紀的一位書法家兼畫家。

[169]李日化（音譯）語，十二世紀畫家，轉引自梵笛埃，引文同上，第64
頁。

[170]唐志契，《志契論畫》，轉引自梵笛埃，引文同上，第241-242頁。

[171]布萊希特，引文同上。

[172]參閱梵笛埃，引文同上，第219頁。

[173]于斯芒斯（Huysmans），《某些人》，關於惠斯勒，第66頁。

[174]參閱梅耶·沙比羅，《塞尚》，法文版，巴黎，1956年，第6頁。

[175]保羅·塞尚，致埃彌爾·貝爾納（Emile Bernard）的信，1905年10月
23日，《塞尚通信錄》，巴黎，1937年，第276頁。

[176]塞尚致查爾斯·佳莫安（Charles Camoin）的信，1904年12月9日，
引文同上，第267頁。

[177]參閱克雷蒙‧格林柏格（Clement Greenberg），〈塞尚〉，見《藝術和文化》，波士頓，1961年，第55頁。

[178]參閱塞尚致查爾斯‧佳莫安的信，第268頁；致埃彌爾‧貝爾納的信，1904年12月23日，第269頁；致同一人的信，1905年10月23日，第276頁。

[179]沙比羅，引文同上，第17頁。

[180]塞尚致埃彌爾‧貝爾納的信，1905年10月23日，引文同上，第277頁。

[181]「我開始遺憾我年事已高，因為我的感覺是喜歡上色的。」塞尚致其子的信件，1906年8月3日，引文同上，第281頁。

[182]塞尚致埃彌爾‧貝爾納，第277頁。

[183]塞尚致安博盧瓦茲‧沃拉爾（Ambroise Vollard），1903年1月9日，第252頁。

[184]拉克唐斯（Lactance），《神聖的機構》，轉引自莫爾斯‧索洛萬（Maurice Solovine），見《伊比鳩魯，哲理和名言》，巴黎，1937年，第118-119頁。

[185]若阿欽‧佳思凱（Joachim Gasquet），《塞尚》，巴黎，1926年，第117-118頁。

[186]參閱梅耶‧沙比羅著，〈視覺藝術符號學的幾個問題：圖像—符號的場和載體〉，《符號學》，第一卷（1969年），第3期，第223-224頁。

[187]埃爾‧李斯茲基，〈新俄羅斯藝術：一種解讀〉，1922年，參閱索菲‧李斯茲基—庫佩斯（Sophie Lissitzky-Küppers），《埃爾‧李斯茲基》，英文版，倫敦，1968年，第334頁。

雲的理論－爲了建立一種新的繪畫史

作　　者／董強/譯，Hubert Damisch/著
出　版　者／揚智文化事業股份有限公司
發　行　人／葉忠賢
登　記　證／局版北市業字第1117號
地　　址／台北縣深坑鄉北深路三段260號8樓
電　　話／(02)8662-6826
傳　　真／(02)2664-7633
　E-mail ／service@ycrc.com.tw
印　　刷／鼎易印刷事業股份有限公司
ISBN／957-818-351-8
初版一刷／2002年1月
初版二刷／2010年1月
定　　價／新台幣400元

國家圖書館出版品預行編目資料

雲的理論：為了建立一種新的繪畫史 / Hubert

Damisch 著；董強譯.-- 初版.-- 台北市：揚智

文化, 2002 [民91]

　　面： 公分.-- （當代文化思維@rt叢書；2）

譯自：Théorie du nuage: pour une histoire de la peinture

ISBN 957-818-351-8（平裝）

1. 繪畫- 哲學, 原理- 歷史

940.19　　　　　　　　　　　　90018604